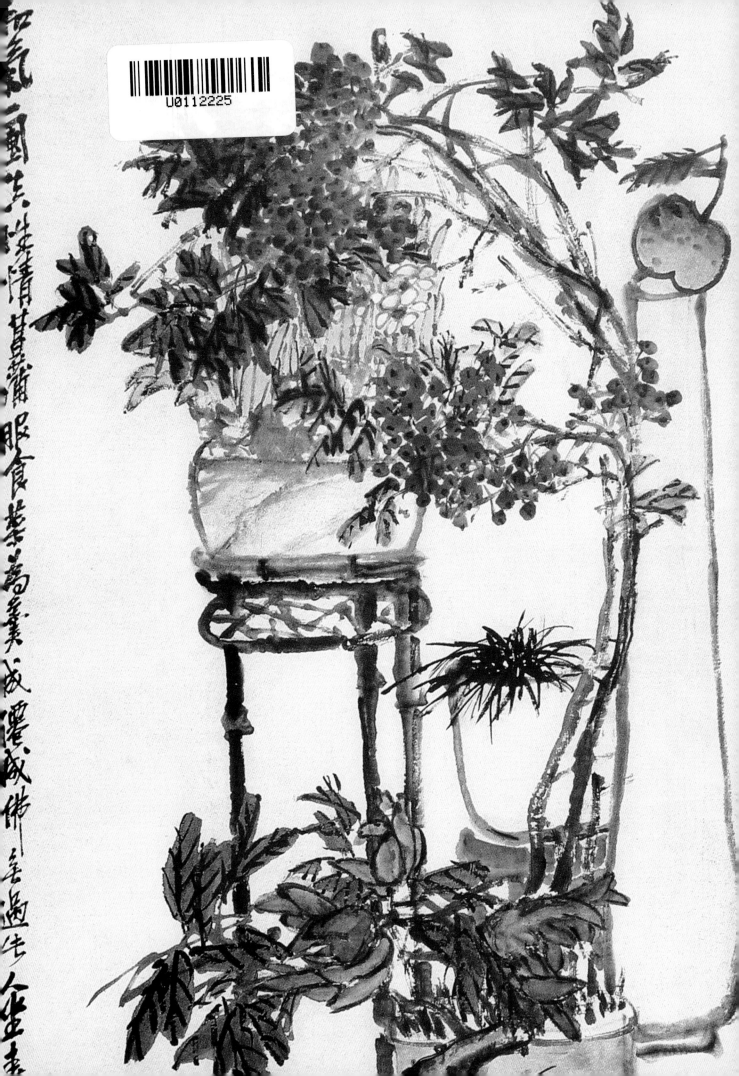

吴昌硕

「名家讲稿」

吴昌硕

艺文述稿

吴昌硕◎著　　吴　超◎编

上海人民美术出版社

图书在版编目（CIP）数据

吴昌硕艺文述稿/吴昌硕著.—上海：上海人民美术出版社，2018.5
（名家讲稿）
ISBN978-7-5586-0693-9

Ⅰ.①吴…Ⅱ.①吴…Ⅲ.①书画艺术－中国－文集
Ⅳ.①J212.53

中国版本图书馆CIP数据核字（2018）第033015号

名家讲稿

吴昌硕艺文述稿

著　　者	吴昌硕
编　　者	吴　超
导　　读	丁羲元
释　　文	黄岳清
主　　编	邱孟瑜
策　　划	潘志明　徐　亭
责任编辑	潘志明　徐　亭
特约编辑	彭福云　吴铮铮
摄　　影	程立群　曲　键
技术编辑	季　卫
出版发行	上海人民美术出版社
	（上海长乐路672弄33号）
印　　刷	上海印刷（集团）有限公司
制　　版	上海立艺彩印制版有限公司
开　　本	889×1194　1/16　13.5印张
版　　次	2018年5月第1版
印　　次	2018年5月第1次
印　　数	0001-3300
书　　号	ISBN978-7-5586-0693-9
定　　价	98.00元

代序

◎ 吴长邺

国画大师潘天寿先生在《回忆吴昌硕先生》（见《吴昌硕作品集》，1984年4月上海人民美术出版社出版）文中说："昌硕先生无论在诗文、书、画、治印各方面，均以不蹈袭前人，独立成家为鹄的。"又说："他的作品，有强烈的特殊风格，自成体系。"他称誉昌硕先生"卓绝而特殊的风格，为左右一代的大宗师"。他对昌硕先生非常怀念，曾作诗以表怀念之深，诗曰："月明每忆斫桂吴，大布衣朗数茎须。文章有访自折叠，情性弥古眸清癯。老山林外无魏晋，驱蛟龙走耕唐虞。即今人物纷眼底，独往之往谁与俱。"辞意真切。他称崇昌硕先生作品气势雄伟"驱蛟龙走""独往之往"的独树一帜，谁人可与之伦比。信然，不愧为"左右一代的大宗师"，昌硕先生的艺术，影响及于海内外，其流风余韵至今不息。

吴昌硕先生是浙江省安吉县鄣吴村人，1844年9月12日（农历八月初一）出生在鄣吴村的一处穷山沟里。父亲名辛甲，是位不仕举人，母亲万氏，生三男一女，先生行二，初名俊卿。

昌硕先生17岁时，为避兵祸，随父远逃，因在石苍坞遇险，故起名为苍石。

1864年（同治三年），昌硕先生21岁，局势稍宁，回故里省亲，岂料战乱饥病中家人死去九人，只剩父亲与他。从此，父子二人相依为命，苦耕攻读度日。

先生的父亲甲公精诗词，知篆刻，先生深得熏陶指点，对诗词、篆刻亦发生兴趣。先生求知欲极旺。耕作之余酷爱读书，常翻山越岭步行数十里去借书，夜吟苦读，燃膏继晷，孜孜不倦，有时会把整部书抄录下来，以便反复研读，若有疑难，必向人请教，弄懂为止，绝不含糊过去。同时也使他养成了一种珍惜书籍的习惯，直到晚年不改，当他看到一些断简残编，总是设法补订完整，使之保存下来。他对当时文场中视为做官"敲门砖"的八股文，并不喜爱。而爱读文字训诂之学，因为这与他爱好研究书法和篆刻有密切关系。22岁时，他在县学官一再迫促下，勉强去应试，中了秀才，以后就绝意场屋。29岁与施氏婚后，即离家赴湖、杭、苏、沪等地寻师访友和谋生。在苏州得吴大澂、吴平斋、潘郑盦三大收藏家赏识，而遍览三家珍藏古代文物、金石书画等，受益非浅；又遇名书画家交往，艺乃猛进。

先生51岁时，投吴大澂幕下参戎，参加甲午之战。征战途中，饱览祖国壮丽河山，对以后艺术上的造就自有增益。

吴昌硕像

吴昌硕艺文述稿

1899年（光绪二十五年），先生56岁，因同里丁葆元之保举，受任安东（今江苏省涟水县）县令。在安东令时，曾作《岁己亥十一月摄安东县偶成》诗："旧黄河势抱安东，古木寒潭万影空。卧榻冷悬高士雪，卷茅狂听大王风。诗来谁上秋山里，人在天涯水气中。眼底石头真可拜，倘容袍笏借南宫。"诗后自注云米元章曾官涟水军。羁于他的"疏阔类野鹤"的性格，不善逢迎长官以欺压百姓，到任一月便毅然辞去，刻二印以明志，一曰"一月安东令"，一曰"弃官先彭泽令五十日"，在边款上题曰："官田种秫不足求，归来三径松菊秋，我早有语谢督邮。"他绝意仕进，由此可见。从此他就专心致志于诗、书、画、印等艺术上的深造锐进，到老不衰，终于独树一帜，自成流派，终成"左右一代的大宗师"。

三十学诗，五十学画——吴昌硕的抱负

昌硕先生自己说他"三十学诗，五十学画"。这显然是他自谦之辞。其实他23岁已从施旭臣受诗法，30岁开始已从故乡画梅著名的潘芝畦习绘艺了。他最早的诗篇见诸于《红木瓜馆初草》60余首，其中如《即事》诗，就先后收在《元盖寓庐偶成》和《缶庐集》中。他最早的画可见诸于西泠印社"吴昌硕纪念室"所珍藏的36岁作的《梅花册页》，这是西泠印社从菱湖施家征来，是昌硕先生应其内弟施振甫（即施为）索求而作，是件不易得到的珍品，当时已非初学的笔墨了。昌硕先生之所以说"三十学诗，五十学画"，浅见认为这是他表示自己的抱负，实质上是他对自己在习艺上提出严格的要求人。在30—50岁的20年中，在诗、书、画、印并进的学习中，首先要重点学精学通书法、金石篆刻和诗辞文学，这都是为了以后精通绘画打好基础。唯其如此才能融会贯通，才能攀登艺术的高峰。

"书画同源"，书法入画，古已有之，早在元代画家中屡可见到。再说画家鲜有不擅书法的，以书法入画，则画中笔墨兼有书法之妙，更增加了艺术上的韵味。如元代大画家柯九思善画竹，"写干用篆法，枝用草书法，写叶用八分或鲁公撇笔法，木石用金钗股、屋漏痕之意"。元代四家黄公望、王蒙、倪瓒、吴镇进一步将诗、书、画融为一体，艺术境界又高一层。到了清代，由于古代文物大量出土的日益影响，刺激了文化学术的急剧变化。书法方面，因包慎伯、康长素的竭力宣扬，使"碑学"大盛，也推动了印学的蓬勃发展，促进了画家对印学的兴趣和重视，于是书画界中印人辈出，绘画艺术又从诗、书、画三绝一体，一跃而成诗、书、画、印四绝一体的新高峰，昌硕先生就是在这样一个大变革年代中诞生。更值得注意的是，当时还是一个大动乱的时代，在他诞生前四年（即1840年）鸦片战争爆发，以后一连串的战争加在我国头上，如第二次鸦片战争、中法战争、中日甲午战争等等，人民生录涂炭，真是哀鸿遍野，民不聊生，清朝政府腐朽无能，丧权辱国，赔款割地，从封建社会

吴昌硕的画室

逐步进入半殖民地半封建社会，社会经济基础也起了急剧变化。作为经济基础的上层建筑，我国的文化艺术、科学知识等也随之起着重大变化，再则大量古代文物相继出土，使金石考据、文字训诂之学迅速发展，对当时的文学艺术当然有很大影响。上昌硕先生长在这样的历史条件下，哪能不受到时代浪潮的冲击。他出身在耕读之家，经过坎坷的历程，目睹上层统治阶级穷奢极侈的生活，欺压人民的无厌殊求，不平和愤懑充塞着他的胸臆，同时他自己又怀才不遇，前途暗淡，更觉得苦闷彷徨，从而更迫切要求发泄胸臆中那股抑郁不平之气。于是他便集中毕生旺盛的精力从事文学艺术的研究，以求在这方面有所发挥，有所表现。所以他对自己的学艺提出了非常严格的要求，有计划、有步骤地去追求自己的目标。

为了坚韧不拔地去实践自己习艺的艰巨道路，昌硕先生29岁婚后就离家出门寻师访友，到杭州拜大儒家俞曲园为师，在诂经精舍，主要学习辞章和文字训诂之学，又到苏州识著名金石学家杨岘。他深深佩服杨老治学的博学多才和为人耿介不谐流俗，尊杨为师，自称"寓庸斋（杨岘斋名）老门生"。昌硕先生受杨岘指点，在书法、金石学方面增益良多，那时昌硕先生结识许多金石学家、书法家，受益匪浅。并得到苏州三大收藏家（吴大澂、吴平斋、潘郑盦）的赏识，遍观三家珍藏的古代金石文物和名人书画真迹，大开眼界，这对他的艺术有较大的进益。他爱吟诗，又与许多著名诗人无间断地相互酬唱，诗的进展亦速，同时也涉及丹青，与任伯年、蒲作英结成莫逆，对他在后来画艺上的猛进，有所因依。他如此经年累月热衷于寻师访友，勤习艺事，其学识自然日益丰富，造就大成，这正是他30—50岁之时。

他对艺术的态度是非常认真负责的。他说："画当出己意，摹仿堕尘垢，即使能似之，已落古人后。"又说："诗文书画有真意，贵能深造求其通。"他毕生就在通字上狠下功夫，只有"通"了，画才能够"出己意"，才能排陈创新。他与虚谷、蒲作英、任伯年等都是革新画家，共同创立了有较大影响的"海上画派"。

巷语街谈总入诗——吴昌硕的诗词

昌硕先生曾手书一幅集古诗赠潘天寿，联语是："天惊地怪见落笔，巷语街谈总入诗。"语重心长地示意潘天寿，要深入生活，从生活中去觅取诗源，探索艺术。

昌硕先生常言诗通性情。他早年的坎坷生涯以及怀才不遇的现实，在他诗中反映为对世事的愤懑不平，或怒号或笑貌，也有无情的讽刺感触与表达自己的愿望和抱负。他的诗，就是从生活中来，那么富有真实感，富有生活气息，在一定程度上表达了时代的心声。

他从20余岁开始学诗，直到84岁去世前还在作诗，60余年，几乎每天都要花些时间从事吟哦推敲。他毕生作诗很多，其数量无法估计，早年诗保存绝少，只有《红木瓜馆初草》60余首（笔者珍藏依手稿而论，仅浙江省博物馆所收藏的就约2000余首，其他文化单位和私人藏品未计在内。他的诗，最初印成《缶庐诗》11卷，加《别存》、卷（题画诗）。晚年大加删除并加上新作，编成5卷，更名曰《缶庐集》。施浴升在《缶庐集》题辞中，曾如此评述："初为诗学王维，深入奥狖，既乃浩瀚恣肆，荡除畦畛，兴至濡笔，输泻胸臆，电激雷震，倏忽晦明，皓月在天，秋江千里，至忧深思，

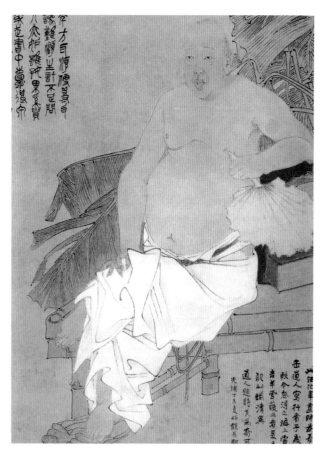

任伯年为吴昌硕作《蕉荫纳凉图》（局部）

跃然简编。"

诚如施说，昌硕先生酷爱王维、杜甫两家诗作，亦遍及历史名家诗作，数十年苦吟不倦。他能直抒"性情"，要另辟町畦，把古趣寓于己意之中，故其诗苍劲高古，旷逸纵横，气势夺人，自成风格。

他所作的诗，因为从生活中来，题材极为广泛，体裁也是多样化，时而奔放热情，意兴如急流滚涌；时而宛转多姿，曲曲传出心声；有时甚至还会突破形式的束缚，写出散文式的诗句来。他常用诗歌来评赞古今名家的艺术作品，借以阐明自己对艺术上的独到见解，这种诗歌每每可在与友朋诗歌酬唱中读到。他愈到晚年，用功愈勤，创作也愈严，他自己说："乱书堆里费研磨，得句翻从枕上多。只恐苦吟身尽疲，

一杯自酌漫蹉跎。"大有少陵"晚节渐于诗律细"之慨。

他在题画诗中，有些长题和小序，非常富有生活气息，颇多情趣。中如《岁朝图》长题："除夕不寐，挑灯待晓，命儿子检残字，试以难字，征一年所学，煮百合充腹……雄鸡乱啼，残蜡将尽，亟呵冻写图，吟小诗纪事，诗成，晨光入牖，爆竹声砰然……"

在他的诗集中，除了一般回忆、即兴、酬唱、题画诗外，也有少数用白描手法写成，直抒胸中真实感情，从继承汉魏乐府民歌传统中来，而又别有一种清新风味格调的创作，令人百读不厌。如《莲塘曲》："莲叶古镜秋波贮，莲花古月秋风举。古月古镜颜色好，拍拍鸳鸯照同处。"

大书法家沈寐叟称昌硕先生谓："书画奇气发于诗，篆刻朴古自金文，其结构之华离杳渺，抑未尝无资于诗者也。"昌硕先生的题画诗，可谓达到"诗中有画"的高超境地。如题《兰竹图》曰："拂云修竹势千尺，绕砌幽兰香四时。此是芜园旧风景，几时归去费相思。"诗中有思想，有景物，还有香味发于诗中，意境何其深邃。

大画家任伯年是他的莫逆之交。伯年故后，他每见到伯年作品，怀念故友之情油然而生。据手稿中有题伯年绘《龙》《虎》二图，其题《龙》诗小序云："云蓬蓬如絮，龙潜其中，见首不见尾。神矣哉！龙耶，伯年之笔耶？"其题《虎》诗小序云："山石荦确，河水汤汤，虎将渡耶，抑将畏耶？惜不能起伯年询之。"声泪出于诗中，有不胜悼念之情。

1888 年（光绪十四年），当时昌硕先生在苏州县衙作小吏，过着"生计仗笔砚，久久贫向隅，典裘风雪候，割爱时卖书"的清苦生活。某日，任伯年来访，适昌硕先生公毕回家，所谓"官服"未卸，厥状可哂，任伯年为他戏作一幅《酸寒尉像》。他写了《酸寒尉像》自嘲诗，中有："达官处堂皇，小吏走炎暑。束带趋辕门，三伏汗如雨。传呼乃敢入，心气先慑沮。问言见何事，欲答防龃龉。自知酸寒态，恐触大府怒。怵惕强支吾，垂手身伛偻。朝食嗟未饱，卓卓日当午……"刻画出唯恐有失的小吏可怜的形象，也对封建官僚表示深恶痛绝，予以无情鞭挞。他还写出："海内谷不熟，谁绘流民图。天心如见怜，雨粟三辅区。贱子饥亦得，负手游唐虞。"反映出他对民间疾苦的呼吁心声。他不是"独善其身"者，而是有一定的抱负，但是杜甫理想"大庇天下寒士"，在当时是无法实现的。

学书欠古拙——吴昌硕的书法

绍兴诸宗元在《缶庐小传》中，有如下评述："书则篆法猎碣而略参己意，虽隶真狂草，率以篆籀法出之。"一语道中了昌硕先生书法上的艺术特点。昌硕先生自己在题《何子贞太史册》诗中也这样说："我书疲苶乌足数，劈所不正吴刚斧。曾读百汉碑，曾抱十石鼓；纵入今人眼，输却万万古。不能自解何肺腑，安得子云参也鲁？强抱篆隶作狂草，素师蕉叶临无稿。"这里，"曾读百汉碑，曾抱十石鼓"，不正是概括地说明他自己书法上的特点吗？

在书法上，他孜孜地勤学苦练，求深求精。早年家贫，无力购买纸笔，每天清晨和耕余时间，总在檐前砖石上用秃笔蘸水练字，认真临摹，从不间断。他

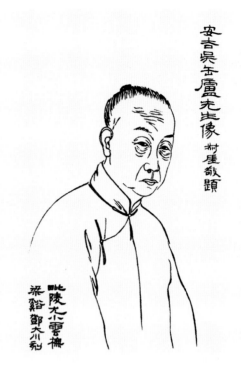

吴昌硕像

首先从学楷书打基础，初学颜鲁公体，后又转学钟繇体，自称"学钟太傅二十年"。他也曾倾向过黄山谷，为好友蒲华写的墓志铭，最可说明这一点。继之学行草，行书初学王铎，后冶欧、米于一炉，书来刚健秀拔，自创新格。草书则致力于《书谱》《十七帖》，后旁及其他名家手迹。

当今大书法家沙孟海先生是昌硕先生入室高足，他作如是称颂："行草书，纯任自然，一无做作，下笔迅疾，虽册幅小品，便自有排山倒海之势。此法也是先生开之。"又说昌老书法写来"遒劲凝练，不涩不疾，亦涩亦疾，更得锥划沙、屋漏痕的妙趣"。昌硕先生的隶书，早期以临《汉祀三公山碑》为主，其结体喜长形而自立新意，有在"裴岑"与"褒斜"之间的神味。

嘉庆、道光以后，汉魏碑志大量出土，这予研究经史学者是一份宝贵资料，同时也为书法界开辟了一个新纪元。在当时一门"帖学"之外，又增添了一门"碑学"，甚至"碑学"大盛而取代了"帖学"，导致书

吴昌硕行草书法

法界起了变革波动，有人就大胆地打破了过去墨守二王遗风、陈陈相因的传统局面，试以新的创造，走新的路子。例如邓石如就是用隶书笔法写篆书，把过去数百年来了无真趣的规行矩步的作篆笔法完全打破了，闯出了一道新人耳目的舒畅凝练的笔路；伊秉绶则用篆书笔法写隶书，一扫当时隶书上的呆板习气；而杨岘更以写草书的方法来写隶书，书来气势宏伟，不可一世。类此食古而化创立新意的现象，竟成了一时之风尚，凡此种种对素性"不受束缚"的昌硕先生来说，必然受到间接或直接的影响。

昌硕先生早年就爱篆刻，学篆是他非常重视的一件大事，他深爱《石鼓文》的气势郁勃、韵味醇厚，就选定了临摹《石鼓文》为主。古人对《石鼓文》有很多评述，唐代韩愈《石鼓歌》云："鸾翔凤翥众仙下，珊瑚碧树交枝柯。"宋代苏轼在《石鼓歌》中称它："上追轩颉相唯喏，下辑冰斯同鸴鷇。"说其文字兼有古、今二篆笔意的神韵，入之极难，故学篆者往往视为畏

途不敢就道，但昌硕先生则偏向畏途迈进，其胆识和毅力，不得不令人佩服。考《石鼓文》在最近始认定是先秦遗物，非旧议为周宣王所作，其存世拓本，书法界认为特别名贵的凡四种，以明嘉靖年间锡山安国十鼓斋所珍藏之前茅本、中权本、后劲本等三种，与浙江鄞县范氏天一阁所藏的松雪斋北宋本一种，共四种可称最古之拓本。但安氏十鼓斋珍藏之三本，悉早已为日本人所得而流入异国，范氏天一阁所藏北宋本亦已遗失，但此北宋本幸在嘉庆二年（1797年）曾由海盐书法家张燕昌双钩摹书留下遗貌，而由阮元为之刻石留于杭州府学明伦堂。据阮元自题中说："元于嘉庆二年夏，细审天一阁本，并参以明初诸本，推究字体，摹拟书意，嘱燕昌以油素书丹，被之十碣，命海盐吴厚生刻之，至于刀凿所施，运以意匠，精神形途，浑而愈合。"故据此而知此拓本已经阮元整理而双钩之，毕竟非先秦遗物，推查昌硕先生早中年时代，安氏三本尚未影印问世，范氏藏本又遭遗失，因是昌硕先生所临《石鼓文》只有阮本。

昌硕先生从艺的态度是："画当出己意，摹仿堕尘垢"。对于书法亦然，要"出己意"。所以他临摹《石鼓文》，并不刻意于一笔一画的摹仿，而是不断以秦权量、琅琊台刻石、峄山碑等之笔意化为己意出之，自谓"一日有一日之境界"。他曾试图以自创放纵形体的《石鼓文》，向乃师杨岘请教，杨并不赞同，以为不然，回书曰："……尊篆有团结欠紧处，团结欠紧正是不拘束之流弊。"

昌硕先生在80岁高龄时，曾在他60余岁时写的一堂《石鼓文》屏条，作如下题句："此予十余年前所作书，未署款，曩时用笔严谨之中寓以浑穆英英之气，

吴昌硕金文书法

盖正专力于泰山石刻，禅国山碑之间。"（此件为笔者珍藏）其时他所书《石鼓文》已卓然自成一体，但从题句中可以领会到他并不满足于当时固有成就，依然孜孜不倦精益求精地探索不懈，其精神实令人折服。

昌硕先生前后临摹若干本，已无法查考其数字，但其中四本最为著名：

①昌硕先生59岁临本（1960年，日本平尾孤往发表在第101期《书品》）。

②昌硕先生65岁临本（1910年，上海求古斋以石印问世）。

③昌硕先生72岁临本（1915年，"苦铁碎金"发表，西泠印社出版）。

④昌硕先生75岁临本（今上海人民美术出版社影印问世）。

在昌硕先生65岁本中自题有："余学篆好临《石鼓》，数十载从事于此，一日有一日之境界。"（见钱氏铭刻本附记）沙孟海先生对"一日有一日之境界"，特别提醒大家说："这句话大可寻味，我看他四五十岁所临《石鼓》，循守绳墨，点画毕肖，后来功夫渐深，熟能生巧，指腕间便不自觉地幻出新的境界来，正如怀素《风废帖》说：'今所为其颠逸全胜往年，所颠

形诡异，不知从何而来，常不自知耳。'懂得这个道理，才能鉴赏先生晚年所临《石鼓》的高妙。"（见《沙孟海论书丛稿》第208页）

昌硕先生在诗中自述曰："卅年学书欠古拙，遁入猎碣成甡瓳。敢云意造本无法，老态不中坡仙奴。"他毕生竭力探索书法艺术的"古拙"，要有"书味出唐虞"的古趣。但他更主要的在于一个"化"字，如何食古而化？他反对泥古，说今人但侈慕古昔，古昔以上谁所宗？他还要"古人为宾我为主"以役古人，他始终不倦地力素化新意于"古拙"之中，以求古与新的统一。

康有为认为："《石鼓文》既为中国第一古物，亦当为书家第一法则也。"昌硕先生非但把《石鼓》作为第一法则，认真地继承下来，而难能可贵的是他并不为这第一法则所束缚，而是参以其他篆法化为"己法"，成为新意出之。所以他写出的《石鼓文》貌拙奇古，气韵醇畅，而又凝练遒劲，自立新意异样的"古新统一"的独有姿态。他写《石鼓文》老而弥精，精而弥化，化于行草书法中，化于绘画中，他"悟出草书藤一束"来写葡萄，兴来时"强抱篆隶作狂草"，犹是笔走龙蛇，风云满纸，有时"兴来湖海不可遏"

吴昌硕 艺文述稿

以画梅，"是梅是篆了不问"，梅与篆融为一体，说明他的画法有源于书法，其笔势雄浑苍劲，奔腾驰骋，叹为观止。

诗文书画有真意，贵能深造求其通——吴昌硕的绘画

诗文、书法、绘画和刻印的四绝艺术，都是相互联系，相依相成的，大都属于视觉艺术。昌硕先生的"直从书法演画法""画与篆法可合并"的诗句，就是说明这个道理。他老人家在《刻印》长古中说："诗文书画有真意，贵能深造求其通。"他毕生孜孜不倦肆力以求的正是这个"通"字。他在精通了金石考据和娴熟了古今字体结构之后，进而又将书法与诗意入于画中，这画的艺术效果自然不凡。然而他又说："我画非所长，而颇知画理。"不难理解，"画理"是从他毕生艰苦的艺术实践中悟来的，是从一个"通"字中得出艺术理论的结晶，在他一生留下的许多艺术遗产以及他的笔记和函牍中，都可以找到他有关美学和"画理"的精辟见解。

先父吴东迈先生，曾把先祖父昌硕公的"画理"加以总结概括，用这样四句话来表达，即"师造化，奠基础，贵独创，寓褒贬"。

（一）师造化：昌硕先生在题《梅花诗》中曾有这样的句子："吾谓物有天，物物皆殊相，吾谓笔有灵，笔笔皆殊状。"大意是反映客观事物的作品，都要殊相作为依据，不能凭空想象，但也不能呆板地用笔底来表现万物的"殊相"以求"形似"，必须要透过表象，深入抓住对象内在的精神实质，以求"神似"，才能"作画妙在似与不似之间"，所谓"五岳储心胸，峥嵘出

笔底"。他在《六三园宴集》诗中说："无端长风呀海表，胎禽（指鹤）舞雪寒皓皓。此时目中书画徒相㸌，娇首乾坤清气一切齐压倒。"更进一层阐明师法造化的旨意。

（二）奠基础：昌硕先生说过"读书最上乘，养气亦有以；气充可意造，学力久相倚。"又说读书破万卷，行道志不二。"所谓"养气"与"行道"，指的是道德品质方面的修养，这与读书勤学的修养是不容分开的。任何工作都不可缺少这两个方面的修养，对艺术工作者来说，尤其显得重要。要在艺术上有所发挥创造，非得依靠文学艺术多方面的学问，奠好扎实功力的基础不可。只有奠好强有力的扎实基础，"气"方可"充"，才可"意造"，才能把书、诗、画、印熔于一炉，艺术方可达到高超境界。

（三）贵独创：昌硕先生说："画当出己意，摹仿堕尘垢，即使能似之，已落古人后。""出己意"就是要有创造精神，又道"古人为宾我为主"，更大胆地要超越古人。但他同时也反对一些借口创造，不求奠基，徒求速效，而离开法度，行不由径的做法，说道"只恐荆棘丛中行太速，一跌须防堕深谷"，以告诫后学者。

（四）寓褒贬：昌硕先生早年遭到兵荒马乱之灾，中年生活也是坎坷莫定，人世炎凉，使他积累了浓厚的愤世嫉俗心情，寄托在诗中画里，泄发出胸中抑郁不平之鸣。他常在画的梅、兰、竹、菊、石、荷、松等的作品中，题以长跋、诗句，使这些画面，都成了有生命的艺术品。他往往以物喻人，一舒心胸，真是"画树墨狂饮，借以吐块垒"。有时以讽刺的矛头，

直接指向当时社会上种种不合理的现象。如画猫，如此题道："前朝太内，猫犬皆有官名、食俸，中贵养者，常呼猫为'老哥'。"又在一幅《钟馗画》中题句："馗乎馗乎，曷不奋尔袍袖，砺尔剑锷，入鬼穴，刺鬼母，寝其皮而食其肉，俾四海八荒，纤尘不作，而依草附木之游魂，曾何是以供尔大嚼。"把旧社会人少鬼多的世界，骂得多么痛快淋漓！所以在他的诗中画里有歌颂，有涕泪，有笑骂讽刺，甚至有和鬼神与大自然的对话。

他绘画除以书法笔法来表演所画对象外，细小的地方也很注意，如钩筋、点蕊、擦皴、点苔等，各方面都要顾看全局，相应相宜，使轻重虚实配合恰当。题款字大小、多少都得统筹安排，不因空白多而多题，空白少而少题，即使是钤印位置都经过详细考察，诸如印章大小、多少，朱白分布等等。他作画也非常重视陪衬与色彩的配合，像画兰、菊等花卉常以石为陪衬，使兰、菊更显得孤傲高洁。其他如牡丹与水仙相配、红蔷薇与芭蕉相配、凤仙与枇杷相配，都可使画面收到对比协调之美趣。

总观昌硕先生艺术的伟大成就，其影响最大的是绘画，功夫最深的是书法，诗文是书画的推动力，篆刻是书画的发展，又反过来成了加强书画的表现能力。四者浑然一体又各有千秋。之所以能构成四绝的基因，就是不可忽视的所谓"气"。昌硕先生自己说："苦铁画气不画形。"我国艺术领域内，自古以来都非常重视"气势"二字。"气"是艺术内在精神生命，"势"则是气的外在表现形式，两者相互依成，互为表里。南北朝大画家谢赫所说"绘画六法"，"六法"之首条就是"气韵生动"。石涛是"以心使腕，以腕捺笔"，则心气自生腕底而运于笔间。昌硕先生对气韵之生深有领会，他主张作画时凭一股气，他说："气充可意造，学力久相依。荆关董巨流，其气仍不死。"同时他对自己的评价是"道我笔气齐幽燕"，所以他的作品是"气"势磅礴，"韵"味卓然。

中年他受到邓顽伯、吴让之、赵㧑叔影响，大胆摆脱流派的束缚，转向从历代金石文字中深入琢磨，吸取更多营养。除在收藏家那里借鉴一些文物以外，还求之于拓片和汉砖瓦当之类的古物，摩挲摹写入于篆刻，有时还喜把汉砖凿成砚池，刻上铭言，放在案头使用。他曾经为好友沈石友刻过许多方砚铭。大致说来，他35岁以后开始改变风格，其中有宗法汉官印之深厚朴茂者，也有求诸古趣，宗法古玺和封泥的作品。40岁以后，他以精熟的技巧，熔古印之妙与时印之精于一炉，初步形成自己面目。50岁以后，则已脱尽陈规，自我创新，向高峰发展，完全定型成为自己的一个流派。

他的刻印边款也是富有天趣的，早期楷书较多，中期转为行书，变为酣畅流利。晚期已到炉火纯青、浑厚自然的气韵。他刻边款有时以篆书出，多阴文，少数以阳文刻成。在纪念他的章氏夫人所刻"明月前身"一印时，边款还刻有人像。他刻边款，一般不出墨稿，少至数字，多至四边刻满，安排都很恰当。以前印人刻"倒丁"边款是以石就刀，他则不然，是以刀凑石，运用过人腕力，硬入刻之，刻来奇肆纵横，耐人寻味。往往字字之间，笔断气连；行行之间，迹断意连，厚趣无穷。

笔者传家珍藏有昌硕先生一方篆而未刻之印，书

吴昌硕艺文述稿

有"吴氏雍穆堂印"，书来苍劲老辣，婀娜多姿，虽然是反篆书，而熟练程度竟与正写字体无分轩轾。以章法而论，六个等分格内六个字，每字所占地位无一相同，"吴"字右虚；"氏"字右下虚；"雍"字左下虚；"穆"字中下虚；"堂"字正反字略偏右侧，利用其中长垂笔与右侧搭边，以破对称格局；"印"左上虚。总体看来，其虚实分布极为巧妙，可见昌硕先生在缮写此印墨稿时，对章法上已经考虑非常成熟了，所以气势非凡，令人折服。

从昌硕先生篆刻艺术的发展过程来看，他从直追秦汉而上溯到"生铁窥太古"。而又反对"形似"的膺古要学古人而能出自胸臆的自创新意，他在《刻印》长古中自述："天下几人学秦汉，但索形似成疲癃。我性疏阔类野鹤，不受束缚雕镌中。少时学剑未尝试，辄假寸铁驱蛟龙。"俞曲园对昌硕先生的篆刻极为赞许，曾为题辞曰昔李阳冰称："'篆刻之法有四功，侔造化冥受鬼神谓之神，笔墨之外得微妙法谓之奇，艺精于一规矩圆谓之工，繁简相参布置不紊谓之巧。'夫神一字固未易言，若吴子所刻，其殆兼奇、工、巧三字而有之者乎？"昌硕先生挚友施旭臣在题《吴苍石印谱》长古中写道："灿如繁星点秋江，媚如新月藏松萝。健比悬崖猿附木，矫同大海龙腾梭。使刀如笔任曲屈，方圆邪直无差讹。怪哉拳石方寸地，能令万象皆森罗。"非常形象地描述了昌硕先生篆刻艺术上的高超特色。所以在昌硕先生的篆刻中仔细体味起来，可以领略到一方印里有刚健与柔和、古拙与工巧、放纵与收敛、遵循法度与突破常规相互融为一体和统一的高超意境，其趣味之醇厚，耐人寻味到爱不忍释的地步，真是出神入化，达到至境。称他为"印圣"，不亦宜乎。昌硕先生曾为好友沈石友刻砚铭78方，

神品也，惜石友故后，家道中落，所有刻砚均被东邻大仓氏以银圆1.5万元易去，从此流入异国，渺不可见矣，今只有拓本传世。昌硕先生乐于手凿汉砖制砚，较著名者有"黄武""建衡""宝鼎""永安""赤乌""天纪""黄龙"等，惜在十年浩劫中损失殆尽，亦只留拓本而已。

辄假寸铁驱蛟龙——吴昌硕的篆刻

昌硕先生在《西泠印社记》中引述："予少好篆刻，自少至老与印不一日离。"他受父亲的影响，10余岁在私塾念书时，就经常背着老师磨刀奏石，乐而不倦。

湖州安吉县门与白云齐

唐周朴题安吉董岭水诗起二句，下接禹力不到处，河声流向西。此等笔力，所谓着墨在无字处。每用此印，辄陟遐想。石公。

他学刻印，从两个方面苦下功夫。首先深入细致研究文字训诂之学，以《说文解字》为中心，旁及历代文字学者的重要著作，在娴熟了文字变化的基本规律后，方运用到篆刻中去，使印面文字结构既有变化又不失《说文解字》的规范，他绝不任意杜撰。其次他中年以后，漫游南北各地，结识许多金石名家、篆刻家和书法家。又在大收藏家那里读到大量历代金石资料、钟鼎实物、名人书画以及稀有印谱。他博览强记，虚心求教，在众长中兼收并蓄，再突破前人规范，"铁书直许秦丞相，陈邓藩篱摆脱来"，创出了自己的新风格。

他最早的印谱是《朴巢印存》，共钤印103方，从《印存》看，他早年印风猎涉非常之广泛，各家都有。

"朴巢"是昌硕先生在安吉城内寓所书斋名，屋前有园取名"芜园"。1865年（同治四年），昌硕先生22岁，由鄣吴村迁此。《朴巢印存》前有施浴升序，

同治童生咸丰秀才

文中有："岁庚子，予偶过其室，言论之次，徐出其印稿一编，余略一披阅，见夫汉魏之遗文，钟鼎之奇制，以及古籀之源流，朱白体之区别，莫不各尽其奇，灿然必备……"岁庚子是指昌硕先生26岁，上一年是己亥岁，二月十八日（旧历）昌硕先生丧父，依当时封建礼教旧习，先人丧期内禁用朱色，应该用蓝色入印谱，而《印存》内印章都用朱色，由是可断定谱内诸印都是昌硕先生25岁以前的作品。

细读《朴巢》诸印，颇多佳趣，其中取自浙派风貌的较多，有丁敬、黄易、陈鸿寿等西泠八家气息的，如"金钟玉磬山房""朴巢"等多方印；就是从陈鸿寿、赵次闲一脉而来，也有少数是浑厚苍老、自然稳重的皖派何震一路面目。还有一方多字大印，刻《陋室铭》全文，是仿汉作品，倒也引人入味。但也有受乾隆时汪启淑辑拓《飞鸿堂印谱》中趋于离奇流俗影响之作，这类风格的作品在他30岁以后就绝迹了。佳作中有直追古墨神貌的高品，使人看了爱不忍释。这些猎涉非常广泛的作品中，已经可以领略到其内在凝练婉转的韵味，并与外表章法虚实相互呼应，形成错综复杂的变化，从而为后来篆刻艺术的发展打下了基础。

不知何者为正变，自我作古空群雄

艺术家的人品高，画品才能高。程远说："言，心声也；书，心画也。大都与人品相关，寄兴高远者多秀笔，襟度豪放者多雄笔，其人俗而不韵，则所流露亦如之。"所以大凡人的整个精神状态，其性格、情操、生活习惯等，都与道德品质的修养以及文学艺术的修养，有着密切相联的关系。古来大艺术家大都

合影：吴涵、吴昌硕、日本友人、王一亭

重视"修身养心""修心养神"，昌硕先生当然不会例外。

昌硕先生非常热爱祖国，为了国家安危，51岁时随吴大澂参于戎幕，北上御敌，参加甲午之战，征途艰险，在所不辞。

他极爱祖国古代文物，为抢救赎回被人盗卖给外商的国宝《汉三老碑》，与西泠印社同好到处奔走呼吁，昼夜挥毫作画义卖，终于筹成当时8000元巨款，将国宝赎回，建石室珍藏于杭州的西泠印社。昌硕先生与同人用心之苦，国人共鉴，爱国盛誉，远驰海内外。

他70岁成名以后，生活依然保持清苦朴素，不过奢侈生活，对乡间贫寒戚友每多周济，时常教育儿孙辈要刻苦好学，勤俭治家，并要助人为乐，知足常乐。

当他被选为西泠印社第一任社长时，曾撰联云："印讵无源，读书坐风雨晦明，数布衣曾开浙派；社何敢长，识字仅鼎彝瓴甓，一耕夫来自田间。"

他以"一耕夫来自田间"为荣，写来何等真诚，何等谦恭。

昌硕先生对待后学不分门第，视才培育，方式亦多不同，总是殷殷，寄以厚望，故师生情谊弥笃。例如其高足陈师曾感于师恩，以"染仓"为其室。赵石农名其庐曰"拜缶庐"，以表示他对老师无限景仰的至诚心情。王个簃先生（笔者老师）对昌硕先生的作品勤摹勤学，苦苦钻研，而昌硕先生却赠与他一幅联，上联是"老学师何补"，下联是"英年悟最宜"。对他期望之深，出于字里行间。

1919年，湖海泛滥，河南、河北、安徽、浙江、江苏五省水灾，昌硕先生为赈灾，朝夜奔走筹款，并作诗曰："大风拔木禾难起，雷电从之六合中。短句吟成泪沾臆，同思大厦杜陵翁。"发出了受灾人民的苦难心声。

由于昌硕先生人品高，其画品亦超越人群。试看当时艺坛，真是群雄辈出，风貌逼人。以书法家来说，有大家包安吴、吴让之，名重一时。诗坛上，时当19世纪末叶，是清末至辛亥革命后的一个阶段，一味追寻宋诗格局的"闽赣派"如陈三立、陈衍等名家，雄踞一世。篆刻方面，则有西泠八家和赵之谦等风云人物。画界之名家更如雨后春笋，此起彼出，如张子祥、胡公寿、任渭长、任阜长、任伯年等等堂堂大阵。昌硕先生能在此咄咄逼人的形势中，脱颖而出，自创门户，劈荆破阵，别开町畦，卓然崛起，竟而成为一大流派，不能不谓是一大奇迹。但奇迹并非时势造成，更非偶然幸成，而是昌硕先生凭其非凡之学识，具"不知何者为正变"之胆识，仗"纵横破古法"之毅力，树"画当出己意"的雄心，夺"自我作古空群雄"的目的。毕竟有志者事竟成，昌硕先生的艺术那么受人爱戴，国内外盛誉广传，有人说，吴昌硕先生的艺术成就前无古人，信然！

目录

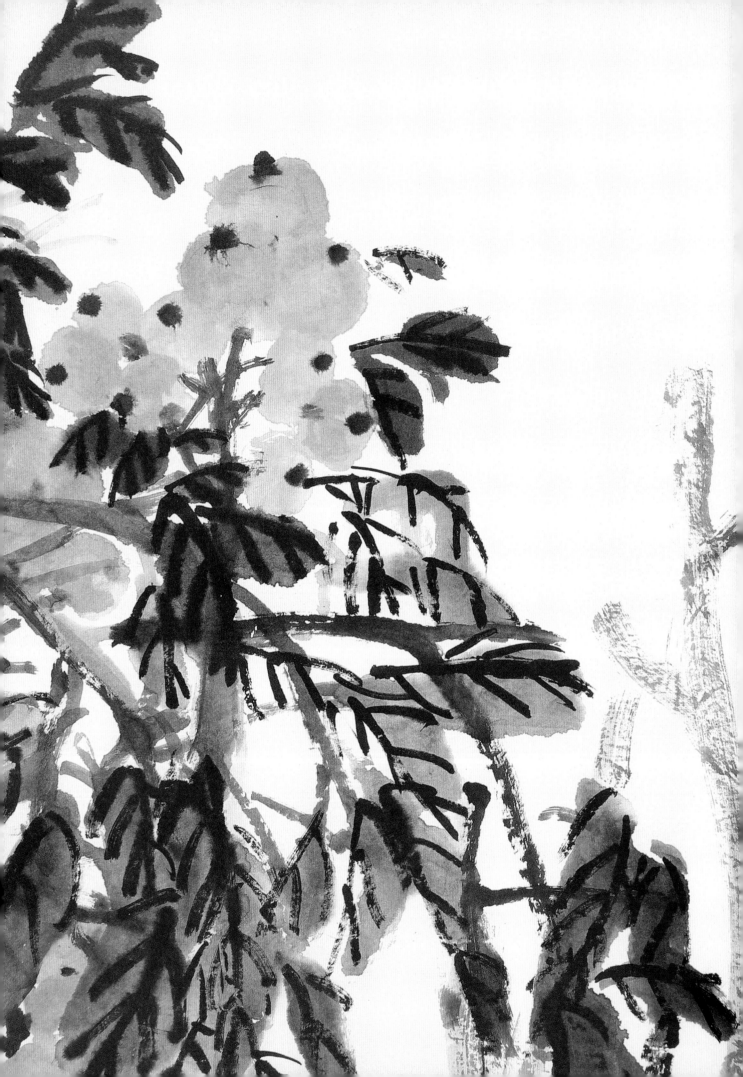

「 导 读 」

一 吴昌硕的山水、人物画

关于吴昌硕的山水和人物画，论者尝谓："画则以松梅、以兰石、以菊竹及杂卉为最著，间或作山水，摹佛像，写人物，大都自辟町畦，独立门户。其所宗述则归于八大山人、大涤子，若金冬心、黄小松、高且园、李复堂、吴让之、赵悲庵辈犹骖靳耳。"（诸宗元《缶庐先生小传》）此论甚确。以吴昌硕传世之作来看，其花卉二千，山水不过数十，而人物只存数件。即使如此，其山水人物诸作，也有着重要之价值，多饶别趣。吴昌硕也许说过："我金石第一，书法第二，花卉第三，山水外行。"（吴民先《缶庐拾遗》）但这是对山水名家吴待秋所说，因此又不无谐趣在。曾听谢稚柳先生说过几次，是张大千告诉他的，说吴昌硕"很世故"，他诗书画印俱精，但看对方如是善画的，他就说自己画不好，而善金石书法；对方如是擅长书法的，他就说自己书不佳，而尚能诗画之类。因此参合其意，不管如何，吴昌硕总是近代画坛上的一位圣手，既独精而又多面开拓。

1893 年顷，即吴昌硕 50 岁前后，迎来了他艺术生涯的第一个高峰期。经过长期的人生磨难以及诗书金石的历练之后，他的画学得以郁勃纵横之气猛发精进，其诗书画印开始形成了融为一体之势。这一标识就是 1893 年初《山水图册》八帧的完成和诗集《缶庐诗》《缶庐别存》的出版。所以他不无自得地说："既而学画，于画嗜青藤，雪个，自视无一成就，而诸君子或谬许之。"（《缶庐别存自序》）吴昌硕学画之初，发气为梅花、牡丹、菊石，也涉笔山水，曾有仿石涛笔意的山水之作，自题"狂奴手段"，原为其家藏，后毁于"文革"之初，诚可叹息。所谓"狂奴手段"也可见受任伯年之影响。任伯年自称"画奴"。吴昌硕为其刻印。并有诗赞任"山阴行者真古狂"（《十二友诗》，1886 年），故其自题实有渊源。吴昌硕"平昔所服膺者，惟蘧翁与伯年"（诸宗元《缶庐先生小传》），以书画师承在二君耳。杨蘧翁生于 1818 年，

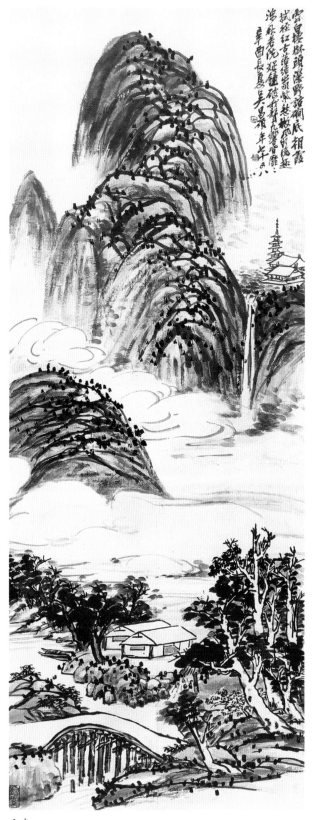

山水

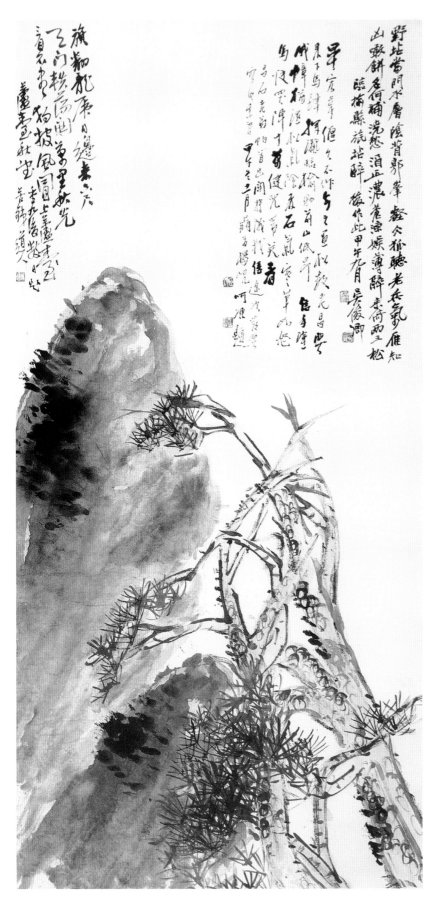

松石图

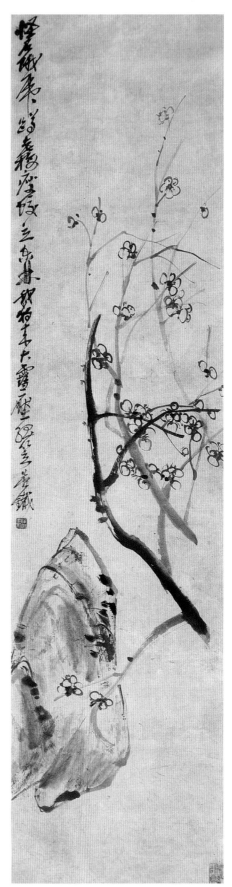

墨梅图

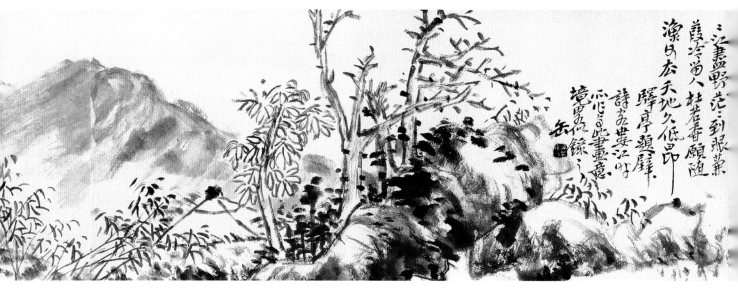

山水图

卒于 1896 年；而任伯年生于 1840 年，卒于 1895 年，所以 1893 年对吴昌硕而论其重要性是不言而喻的。

《山水图册》八帧，墨笔，横册。每图自题诗款，计为《鄣南山中诗意》《漠漠帆来重》《朝雨下》《驿亭题壁》《游立雪庵诗意》《听松》《龙安寺访竹逸上人诗意》《草木黄落岁云暮》凡八帧自署"缶庐""昌硕""缶""老缶""吴苦铁""吴俊"，用印为"吴俊""安吉吴俊昌石"等，末开记年为"壬辰十二月"。此册今已不存【见于影印之《缶庐老人诗书画》（第一集）】装裱成卷。每开附有朱疆村之跋诗，卷后并有杨岘翁、万钊、费念慈、凌瑕、金吉石、沈公周、章钰、金彩、蒋玉棱、郑孝胥、清道人、陈散原、冯君木、诸宗元等人的题诗题跋。可见此一卷墨笔山水八帧，是吴昌硕极为重要的作品。观其画面，用笔简率，

墨气浑厚，有凝重之意，而又信笔漫写，其特点可见，全为泼墨写意之作，发抒胸臆，而不见师承。每因诗题而发兴，忆写家山风物或所见所游之景。如第一幅《鄣南山中诗意》题诗云："雨后静鸣蝉，苍苍古木烟。泉声飞半壁，山势抱圆天。屋小编黄竹，民良税薄田。草堂应待我，归思碧萝牵。鄣南山中己丑年所作诗，缶庐记。"此图是写他家乡的山水，故尤为亲切入味。第二幅写唐人韦应物"漠漠帆来重"诗意，也是回忆他当年所历的旅程。至于《游立雪庵诗意》，更是一片空蒙萧疏影的景象。左写一丛疏柳，岸上寺宇，远接江水淼茫，渍染了"柳眼盼新晴"的诗意氛围。立雪庵在浦东，与龙华隔水相望，所以吴昌硕曾有"龙华一片月，只隔水盈盈"之句。吴昌硕本质上是一位诗人，他往往先有诗或诗意才作画，"未作画先有诗意"也。从此图册即很突出地表现这一特点，其画都

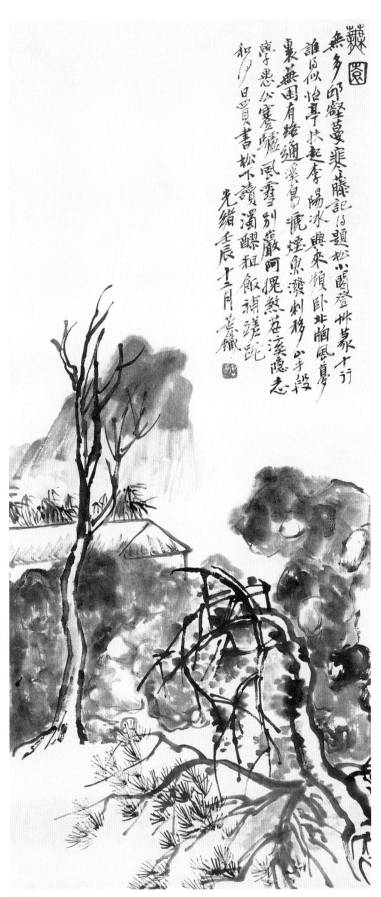

芜　图

有题诗，为其诗而配写山水，这是印证并结合着中国画最重要的传统之一，"诗中有画，画中有诗"，特别是直接王维的传统。吴昌硕早年之诗，也学王维，此图册之《龙安寺访竹逸上人诗意》，即此一例。诗云："危岖溪壑深，苍翠霭沉沉。微雨野花落，空山闻磬音。穿云树突兀，隔水气萧森。欲问高人宅，樵夫何处寻？"此诗全用王维《终南山》笔意，末联之句与王维"欲投人处宿，隔水问樵夫"之用语相近，正可见其胎息之处。此诗约作于1872年，而时隔二十年，自为之作图，吴昌硕曾云"三十始学诗，五十始学画"，从这幅山水画可以悟及，其学诗与学画是一个过程，或前后相贯的阶段。由《山水图册》八帧中可见其诗画之自然结合，因此对其所自言不宜作割裂之论和片断理解。由《山水图册》八帧所见的第二特点是其用笔，自云"以作草篆之法作画，似有别趣"，而"龙安寺访竹逸上人得此意境"。其山石之皴点，树木之分枝布叶，俱能大胆以篆笔入画，这与其写花卉是同一法式，而且越来越贯注始终，成为特别之个人风格。杨岘称他"树借湿笔点，山凭干墨皴。不知势远近，但觉气嶙峋"，即指出湿笔干皴以气势胜之特点。沈石友也赞为"缶翁作画一身胆，著墨不多势奇险。胸中丘壑吐烟云，不比俗手丹青染"的重于用墨的特点，《山水图册》八帧奠定了吴昌硕山水画的基本特色。并将这一风格保持发展到晚年。诚如题跋所称赞的，其风格是"倔强荒古，此作者真面目也"（章钰）。或"恰从白石青藤外，写出荒荒太古心""偶然学山水，有意与无意。画笔如神龙，掉弄作游戏"（凌瑕）。其风格是荒古、恣意，或如其诗是"苍凉峭峭"，其气格则近于石涛、青藤，"真气齐古人，天池瞎尊者"（金彩）。诸论皆为恰如其分之评。

吴昌硕的人物画也可看作是其山水花卉画之别体别趣，也是偶而寄兴之作，其真笔传世不足十件。这种影响及渊源也许与任伯年相关，因为任伯年曾不断为吴昌硕画肖像，如著名的《芜青亭长四十岁小影》《归田图》《饥看天图》《酸寒尉图》《蕉荫纳凉》《棕荫纳凉图》《山海关从军图》《棕荫忆旧图》等。吴昌硕则善自题诗，酸语苦调，谐趣横生，而又警策动人，深入底蕴。这种抒写现实人生的嘻皮笑脸的题吟，也许是促成吴昌硕一试人物画的动因。其人物画内容多为钟馗"自画像"佛画之类，较早的一帧如1893年为施石墨所写《钟馗图》。为"临昔邪居士"金冬心之作，笔意古拙，妙在题诗："美髯如公，三百六十酒场中，何处不相逢。头上乌纱，赐自天家，多少人看多少夸。好文章换来，人前摇摆，却不费一钱买。"71岁另有一帧《钟馗图》写其烂醉之态，款题有云："予向不善人物，用汉武梁祠画像笔意成之，东坡云，我书意造本无法，予画亦然，故其人物取高古拙趣一途，而以切中时弊讽咏现实为指归。"《挑灯读书图》则更有深度，65岁所作墨笔人物倚卷观书，膝前置一竹架油灯，为民间土物（俗称"燃藜"）。画中一片空灵，如觉油灯耿耿之光，逼近吴昌硕身历之生活苦境，极为感人。上题沈石友的诗："日短夜更长，灯残影相吊。独坐忧时艰，突突心自跳。微吟有谁知，魍魉暗中笑。黄叶挂蛛丝，风吹作鬼叫。"吴昌硕与沈石友为一生契交，其时时共鸣，不断发为诗画。这一篝灯之主题，吴昌硕画中常见，如《寒梅灯影》，题诗与此异曲同工："灯火照见梅花姿，闭户吟出酸寒诗。贵人读画怒曰：嘻，似此穷相真难医。胡不拉杂摧烧之，牡丹遍染红燕支。"真是绘声绘色，冷嘲热讽皆成文章。这类画从生活的深处来，为长年的磨练中出，故极其生动和深刻。以竹灯之类入画，亦古媚亦村俗，诚哉"一耕夫来自田间"，也开齐白石等人物画用拙入俗风气之先。《挑灯读书图》之类固然也可看作是自画像，此外还有几帧自画像，如77岁和80岁的《自写小像》，面部肖像为王一亭所代写，其他则吴昌硕略为动笔，妙趣仍在其自题诗款。至于佛像，如《无量寿佛图》《布袋和尚图》以及故宫所藏佛像屏轴，则大抵为王一亭

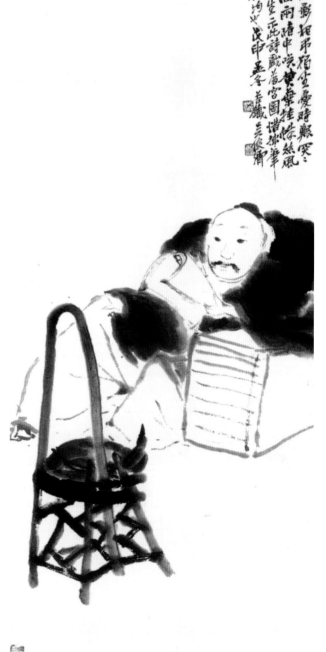

挑灯读书图

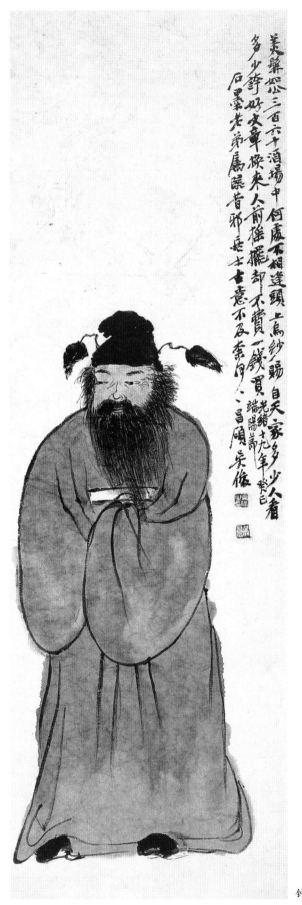

美髯公三百六十酒場中何處不相逢頭上烏紗賜自天家多少人看多少諍好文章喚來人前搖擺却不賞一錢買端陽節光緒十九年癸巳石墨老弟屬臨昔邪廷士畫意不及奈何之昌碩吳俊

钟馗

代笔，而吴昌硕题诗款长跋。当然吴昌硕并不信佛，每也虚应其事。其画佛像也多为应日本友人之请求，但吴昌硕实不工于其事，因此每于清晨由王一亭先来吉庆里画室，画佛像稍成，纸犹多湿，则日本友人来矣，见状甚喜，吴昌硕则再取笔向佛画中挥写几笔，然后长题诗款，画毕，日本人则鼓掌称庆，而传布东瀛，吴昌硕画佛像如何之好云云，而实乃代笔也。此情节亦为谢稚柳先生告诉我，闻之转觉趣味弥多。

吴昌硕的山水人物画与其花卉画一样，总是充溢着创作激情，蕴含着生活真味。而在笔意上敢于放笔大写，任情挥运，格高韵老，古意横陈，是修养和智慧孕结的硕果，是文人精神绽放的奇葩。

二　吴昌硕的花卉画

作为近代画坛的杰出宗师，吴昌硕以其气势磅礴的大写意花卉画，亨名海内外，而深深影响于当世。因此若就画论画，谈谈吴昌硕的花卉画，他的创作习惯、经历以及其艺术上若干的特点，也该是颇有意义的课题。他的传世之作，若以二千计，则绝大多数为花卉（包括蔬果），品类也不过40余种。画得最多的如梅、兰、竹、菊、松、荷花、牡丹、水仙、玉兰、芭蕉、桃、蔷薇、山茶、枇杷、石榴、荔枝、杜鹃等诸属，又尤以写藤本（如紫藤、葫芦、葡萄、蔷薇）最能畅其笔力，发抒激情。其下笔所涉，如天竹、芙蓉、芍药、红杏、丹桂、月季、绣球、秋葵、凤仙、牵牛、芦草、雁来红、红叶、古柏、佛手、灵芝、红柿、青菜、萝卜、竹美、南瓜等，也均焕然灿烂，饶有生趣。其所取画材，又多半得之于田野真境，由其故乡浙西安吉山间水涯，天然粉本，少小心会，其自云："一耕夫来自田间。"所以吴昌硕艺术之深厚性，不但在其诗、书、画、印诸综合修养熔于一炉，同时也在于他早年八载躬耕田亩和颠沛流离的生活磨难的蕴蓄。

众所周知，吴昌硕学画甚晚，他自言三十始学诗，五十始学画。但比较可靠的看法，他正式学画是在1887年（光绪十三年），尤其于初冬移居上海以后。从现存作品看，45岁时曾有写《墨梅图》，任伯年为补茗壶。他最早学画就是梅竹，即传统的文人画题，梅兰菊竹四君子。有谓他30岁时即在故乡从潘芝畦学画梅之说，可作传闻备录。但他学画始于花卉画梅，却是可以肯定的。吴昌硕一生画梅，以"梅花性命诗精神"自许。这也透露吴昌硕画的诗意性，其画必自题诗，往往先赋诗再作画（有时甚至画题多来不及作诗，写信寄常熟友人沈石友代笔作诗，如《水仙石》）。他的梅花诗，无论律绝长调，皆流转动人，题梅之作而能脍炙人口，大非易事。试看："十年不到香雪海，梅花忆我我忆梅。何时挐舟冒雪去，便向花前倾一杯。"何等明白晓畅，自然入味，随手拈来，而境界毕现，

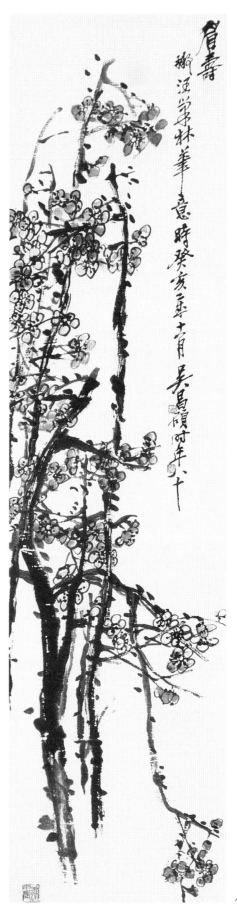

眉寿

将一片时空浓蘸到画笔之中，"十年"之相"忆"，逼出"挐舟冒雪去"，"香雪海"之境，近代画家中无此巨笔。

读吴昌硕的画，一定要深味他的题诗，沉潜到那诗画交融的境界之中，方得其真味。他的许多题跋都如诗如小赋，留着那一片透明的月光和沁人肌骨的清气。我曾论及吴昌硕是中国文人画史上迟发而新枝叠现的一簇奇葩，正是要从文人的精神世界领会其笔墨画境。吴昌硕最好的梅花之作，我以为可举73岁时的《绿梅通景屏》（中国美术馆藏）和《红梅图轴》（上

海博物馆藏），以及84岁时的《玉洁冰清图轴》（墨梅，西泠印社藏）。三幅皆为大幅巨帧，绿梅和红梅，枝柯交叉错综，上下纵横，疏密自如，无懈可击，其圈花都精气逼人，"是梅是篆了不问"，全用篆籀之法写梅花，最具胜概。两图并题长诗，有那样的警句："卅年学画梅，颇具喫墨量。醉来气益粗，吐向苔纸上……法拟草圣传，气夺天池放。能事不能名，无乃滋尤谤。吾谓物有天，物物皆殊状。吾谓笔有灵龙，笔笔皆殊相。瘦蛟舞腕下，清气入五脏。会当聚精神，一写梅花帐。卧作名山游，烟云真供养。"诗之气势与画之气势交互映发，尤不可当。题《红梅》更有"铁如意击珊瑚毁，

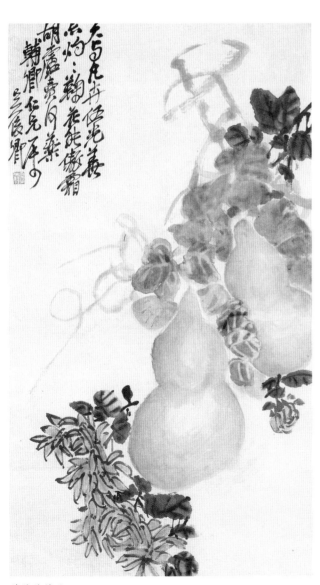

菊花葫芦图

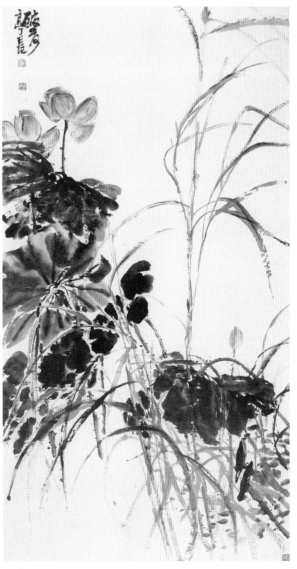

破荷图

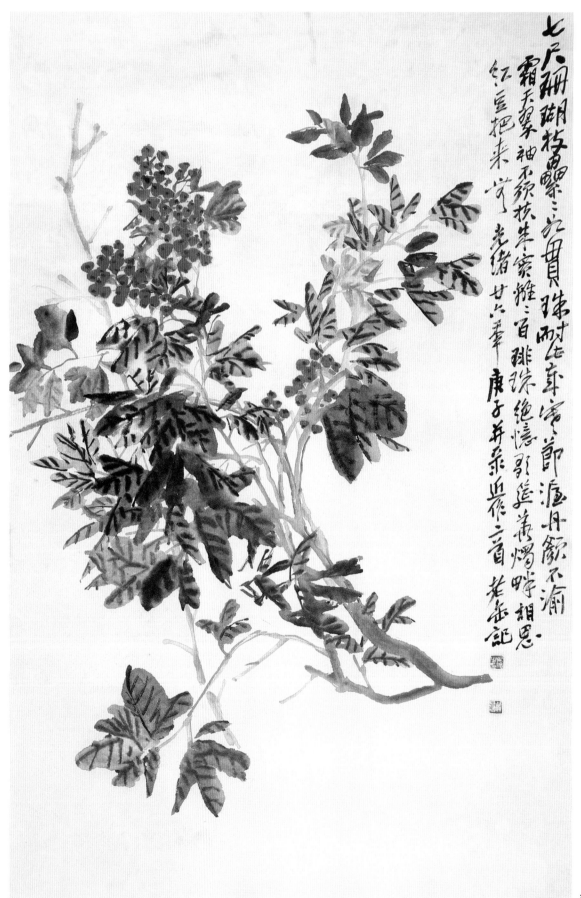

七尺珊瑚枝裹纍纍毋贯珠两仗
霜天翠袖不须扶生朱寒独二百排珠
红豆拍来守老绪廿六年庚子并录近二首
缬愊引鐙蔱燭畔相思
茫叔记

红豆图

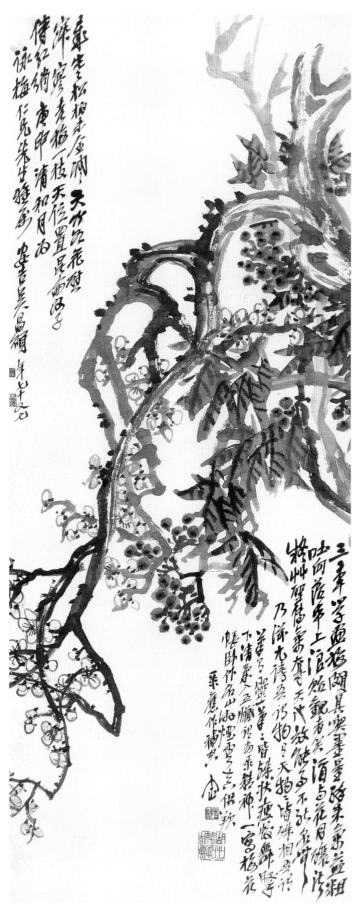

梅花图

东风吹作梅花蕊" "苦铁道人梅知己，对花写照是长技。霞高势逐蛟虬舞，本大力驱山石徙"等连珠妙语，全从想象落笔，笔笔生花，而红梅与诗相互传神。与此绿梅、红梅更转换一境的墨梅，真是玉洁冰清，三株墨花，如无中生有，冒出雪中。一株两株低而密，第三株一枝上挑，凌雪自开，墨色浓淡，笔笔老到，更加两行顶格而下的题款："前村雪后有时见，隔水香来何处寻？"无论章法布局和诗意点衬，都妙不可言，由此"梅花三弄"可以想见其诸作风范。这也就是吴昌硕画的整体诗意美，其诗意空间与笔墨空间的交融与共。

由画梅始，继则画荷、牡丹、水仙、兰竹、菊花等，也是吴昌硕较早的画题。其画荷，最早承任伯年笔意，上溯八大山人和石涛等泼墨画风。任伯年曾为吴昌硕作《墨荷图》（1891）、《破荷图》等，他50岁前所作墨荷皆为小幅，且多一花片叶，用笔稍拘谨。同时题以楷书款，诗云："避炎曾坐芰荷香，竹缚湖楼水绕墙。荷叶今朝摊纸画，纵难生藕定生凉。"但到53岁时忽有大幅墨荷精品之作（上海博物馆）。此幅以大片荷叶作势，层递交加，墨色团团，浓淡兼宜，而俯仰倾斜之间，清风徐来，姿趣横生。其叶上下均向左侧密集；而右侧叶边荷梗亭亭，向上作花，花瓣钩写，信笔自然，墨韵极佳。最妙处是最上面一朵莲花，因偏低而左倾，孤梗无应，忽而灵感突发，竟将此朵花以墨叶一片涂没，从叶右侧另穿出一朵莲花，将花朵升高扶正向上，从而与叶相衬，与下面三朵花也作有呼应，真是别出心裁。而那朵涂去的花隐隐于墨叶间，反觉别具情趣。此《墨荷图》在吴昌硕画中来得突兀，可以说也是难以为继，因此耐人寻味。大片墨荷在全幅中占了左半大对角的构图区，而在右上则顶格三行诗款，行草书飞动流美。加之诗又是绝唱：

荷花扇面

荷花荷叶墨汁涂，雨大不知香有无？
频年弄笔作狡狯，买棹日日眠菰芦。
青藤雪个呼不起，谁真好手谁野狐？
画成且自挂粉壁，溪堂晚色同模糊。

落款"丙申十月客古长洲吴俊卿"。下钤朱白二印，灿然夺目。构图章法尤具空间美。此诗舒卷老健，被评为"坡公妙境，杜老神色"，洵非虚语。详述此图正可见吴昌硕综合才学之迸发力，不时将其艺术快速推向新的高度。所以吴昌硕学画虽晚，但其综合修养却极深厚。故突破自是迅猛异常了，所谓"异军苍头突起"也。

吴昌硕画牡丹，尤以花头朵大"莽泼胭脂"，富丽雄奇著称。其最先也受任伯年影响。如46岁时作《牡丹水仙图轴》（1889年，朵云轩藏）。其中牡丹即由任伯年为作《栌缶牡丹图》（1889年，私人藏），临写。而落款"光绪己丑暮春之初拟陈道复大意"云云，全由"兴与古会"随意生发。其牡丹多长帧巨轴，76岁时作花卉图屏，其中《牡丹水仙》（西泠印社藏）牡丹花梗高可三尺，气魄高浑。其精作如《牡丹名花图》（朵云轩藏），笔力雄健，气势豪宕。石上五色牡丹，枝叶繁茂；石下幽兰葳蕤，临风摇曳。而左边一株白玉兰凌空直上，撑住全幅气势，更衬出右下角一派空灵之境。左边三数行顶天立地式的长款题诗，更增添画面的骨力、重量感和诗意美。吴昌硕极善于布置构局，其画牡丹，必以水仙、石相配。"画牡丹易俗，水仙易琐碎，唯佐以石，可免二病。"其题诗常用"红时槛外春风拂，香处豪端水佩横。富贵神仙浑不羡，自高唯有石先生"一绝，首句写牡丹，次句写水仙，三句合而一转，带出末句以石为高的妙语，其豪情寄托如此。76岁时的另一帧《天香凌波图轴》亦为其最成熟期之代表作，设色尤其高雅浓艳。水仙丛丛，凌波自香，又是一种构局，篇幅大而整一，诚为大手笔。其牡丹佳作还有一幅著名的"帐颜"，挂于床上，吴昌硕逝世后，此牡丹"帐颜"分给王个簃留念，后又捐赠给西泠印社了。

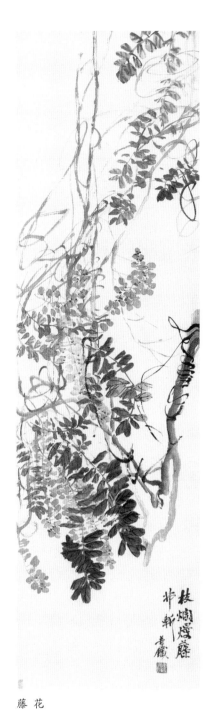

藤 花

瓶 荷

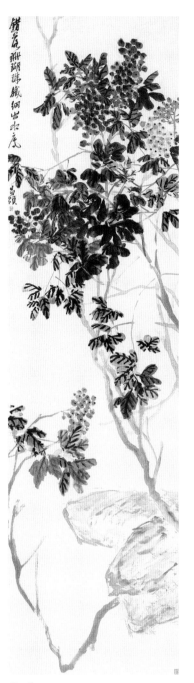

天 竹

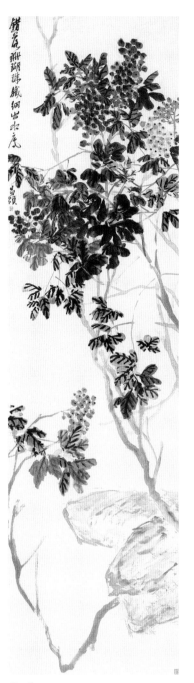

吴昌硕 艺文述稿

吴昌硕画菊，45岁时有"拟张孟皋"的白菊，50寿时即画有《菊花横披》，并题长诗。因其生于八月初一，正是菊花开时，所以一生画菊兴味不减。其画兰，五十四岁时在常熟与僧桂岑相交，即有仿管仲姬的墨笔《双钩丛兰图轴》（安吉吴昌硕纪念馆藏）。自云："予画粗枝大叶，信笔直写，不欲如小学生埋头伏案，刻意经营。"而此帧却粗中见精，兰叶白描绝无杂乱，而随心作态，真是自具别格。而他临终绝笔又是画兰，是仍是"苍劲郁律""意气横生"（冯君木跋）。其画松"得气于家乡独松关，又以八大山人笔意早年作《独松关图》。51岁时应吴大澂邀入幕赴山海关御敌，在临榆行旅作有《乱石山松图》）（浙江省博物馆藏），以淋漓水墨涂成背廓之峰。三两长松倚于峰头，千古幽燕，豪情壮采，发抒"独披风帽上芦台"的甲午御敌之慨，极饶深意。至晚年写水墨高松巨幅，气度不减当年。其画竹，则安吉为自古"竹乡"，文人画又何处无竹，吴昌硕写竹更是放情直笔横扫，满纸金石气，笔笔金错刀。无论墨竹朱竹，劲节凌秋，如歌如诉，自题"爵觚盘敦鼎彝镜，掩映清光竹一丛。种竹道人何处住，古田家在古防风"，洋溢着一种自许的豪情。古防风正是浙西山中，其家乡在焉。

大约62岁时，吴昌硕所作的种种画材，差不多已尽奔笔下。如前所述，他长于藤本大写意，画中有许多奇品。试再举例看看，如写紫藤，吴昌硕以金石名家，更注重表现藤本的金石风味。62岁时写《紫藤》（故宫博物院藏）已着意藤的遒劲，设色富艳，叶色自嫩绿至浅绛，苦茶而墨黑，最有韵调，其藤则以淡赭色作篆籀之势。"繁华垂紫玉，条系好春光。岁岁花长好，飘飘满画堂"，一片雍容雅丽气象。82岁时写《紫绶图轴》（上海博物馆藏）更是信笔拈来，自信而有天趣，枝叶蟠曲飞旋，"涂抹尽兴"，而极具章法。自题"徐天池谓以作草书之笔写藤本，有春蚓秋蛇之态，予未能作草，仅能篆"云云，即与徐渭的草书作藤本另分一新境。以篆籀之法入画，大得书意之美，更兼高古浑厚，为吴昌硕独具的艺术个性。吴昌硕的画很注重用"气"，画面上气局生动，所谓"苦

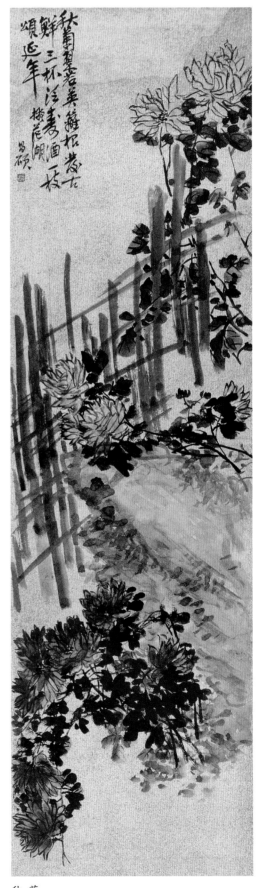

秋 菊

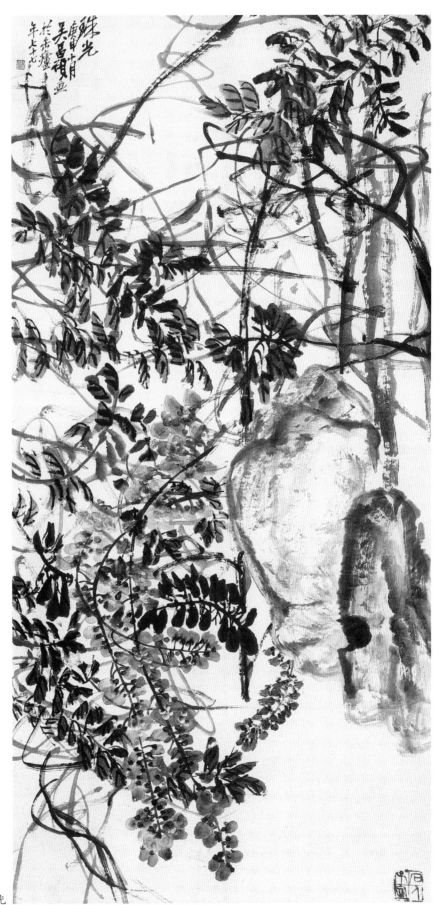

珠光

黄华灯影

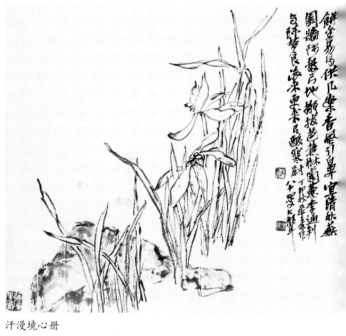

汗漫境心册

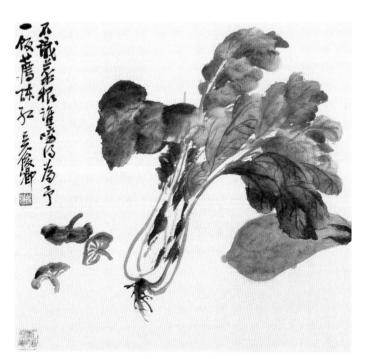

菜根图

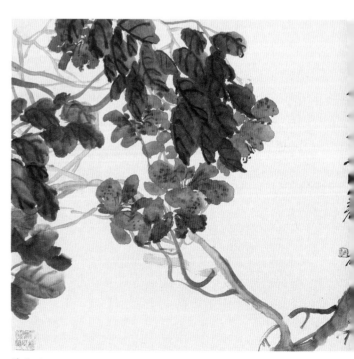

花卉册

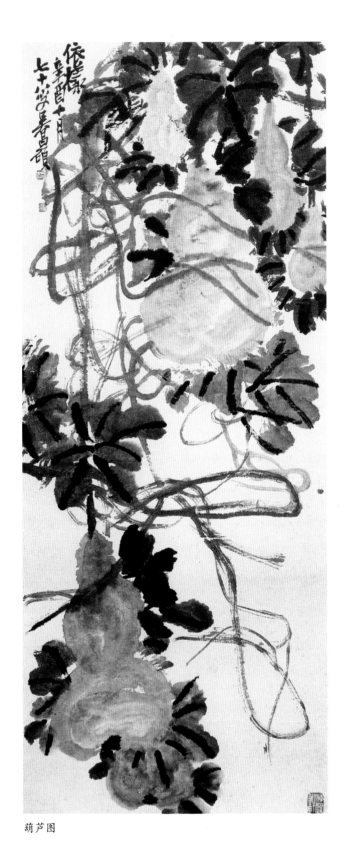

葫芦图

铁画气不画形"，其画是"气"推动笔来抒写"心"绪，"形"则在意念之中。随"意"和"气"而涌出的，凝于"笔"而转现。其画中之"气口"，如此帧紫藤由上而下布势，主干在右上垂下，旁以书款两行顺势拦衬之，左上角题以"紫绶"小款，亦绝非等闲之笔。一如封守气口，使全局皆活，局势向下流贯，空灵回荡于满纸。77岁时一帧紫藤《珠光图轴》亦同此意趣。

中国画的四个角，对全幅的气息局势有极重要的辩证关系。吴昌硕善于独运妙构，还可举《葫芦图轴》（西泠印社藏）为例，为吴昌硕晚年最佳之藤本之作，写葫芦以此帧为最。幅高约8尺（245厘米）。横约1.8尺（61.8厘米），如此长帧高轴写葫芦长藤，本身已具"不悬市肆悬秋空"之势。以泼墨写大叶，草隶作盘藤，金黄色大葫芦自上而下次第高悬，设色浑厚，密处愈密；叶不透风，疏处愈疏，潇洒自如。章法颇费经营，而落笔气势不凡，全幅注重用"气"之生发流走，用笔之收放、行止，方圆、正侧，无不系乎气韵，表现出独具的美学性格。豪迈、淋漓，而又娓娓入情，至于蕴藉之意，幽默情怀，从题款可思之："葫芦葫芦，尔安所职？剖为大瓢，醉我斗室。"乃庄子哲学"拙于用大"（《逍遥游》）之意。题款在左下边一行，于左下角钤印，而右上角也与之呼应，钤一朱文小印，此印虽小，而关乎"气局"则大。右上与左下两角封守，左上与右下两角空白，气贯全轴。与此相似之例，再如72岁时作《硕桃图轴》（上海博物馆藏），写硕桃一株，凌空而来，大桃三五，一枝累垂。右下一行款到底，本已佳妙，但复于左上角置一小款"曼倩移来，老缶"，除诗意频生，在形式美上也起着抑扬气势之功。在吴昌硕艺术中，诗书画印的统一，无处不在。他在花卉画中对画面对角气局呼应流走的运用，也一如在山水画中清初王翚、王原祁所论的"龙脉""气机"之说。不可疏忽。这也是所谓宇宙感、生命意识在花卉画中的表现形式之一。

吴昌硕为金石巨匠，将篆刻中之分朱布白和"计白当黑"运之于画，无不巧妙。其画结构布局上也有一种大起大落、跌宕之美，善运对角鼓斜之势。笔者曾比较"海上三杰"花卉画的构图法。任伯年善于切割组织画面，以高树一株或数株分割，下倚山石，上停小鸟，作"占"字法。虚谷喜用中轴线，线条多垂直交叉，作"井"字法。而吴昌硕则重块面感，喜用对角线，线条多"女"字形交叉。吴昌硕善用留白，利用和布置三角形，所谓"觚"，特别善用画之上下角。如77岁时《小园涉趣图》（上海博物馆藏）写枇杷、蔷薇，构图极具抽象意趣。画中虚和实的几个大三角，

虚实相生，通体皆灵。左边顶格直下两行诗款压住全幅，气势不漏。右下角则以一朱文"石人子室"压角与之呼应。而密处（几丛枇杷、一串蔷薇花）花叶间又有许多留白，如围棋之活眼，跳逗生动。这种结构法，看来足以与西方印象派，如塞尚的静物画相媲美。

吴昌硕善于结体布势，还有一个特点就是极善收拾左下角，用笔和构图上都有精绝的"回腕"之势。如前所述《小园涉趣图》之红蔷薇，《硕桃图轴》之一株硕桃，《红梅图》等都用此法。画中布势，及至左下，欲穷而返，欲往而缩，有一种收势回转之机，

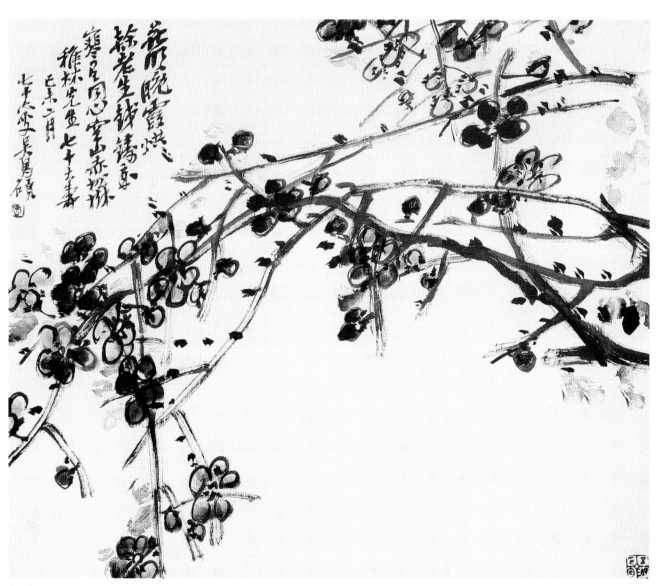

红梅

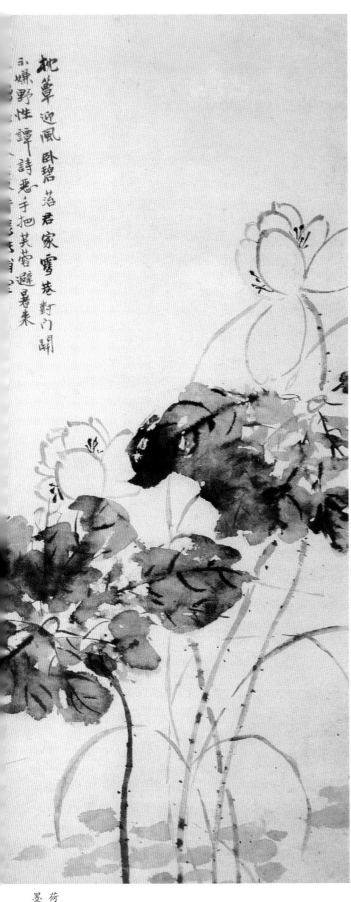

枕簟迎風卧碧落
君家雪卷對門開
尔嫌野性譚詩惡
于把其蓉避暑來

墨 荷

最具妙义。这也是吴昌硕以"诗家射雕手"法和"篆籀笔势入画"在章法上的发挥而为。

　　前文提及吴昌硕花卉画之"奇品",除上所述外,还有他的册页、手卷精品,如一部十开《花果图册》(刘靖基藏)和一部十二开《花卉图册》(上海博物馆藏)。其中如《芭蕉枇杷》,对角斜置蕉叶一片,而叶上再置一枝枇杷,色彩鲜丽而宁静,构局新颖巧妙,寥寥数笔,神味隽美。唐宋诗人于此等小品常喜红绿映衬,如"红蔷薇架绿芭蕉"(韩偓《深院》),或蒋捷的名句"红了樱桃,绿了芭蕉",而吴昌硕则具诗心和色感,以黄金果对绿芭蕉。夏日风味色泽,发人遐思。同此杰作,69岁时作《荷香果熟图轴》(上海美术家协会藏),展为大幅,在芭蕉枇杷之叶后,更穿插两枝白荷花,色调更为高贵而雅馨。此二图或为同时之作。谈到吴昌硕之设色,喜用原色、重色,尤其以浓墨为主调,而配置多诗美。其牡丹花之胭脂厚重犹如铺了出来,或凸起在纸面,有一种"莽泼"之趣。与五色牡丹异曲同工的是其《五色天竹图轴》(程十发藏),亦如辉煌之乐章,繁音相会,跳跃满眼,虽艳而色静,最为难臻之境。吴昌硕大量用西洋红,以及在墨色中和以赭石、花青、胭脂等。信笔涂抹之际,有一些极微妙之色变,甚至是西画中所不经见的。吴昌硕的"奇品",还有许多大幅的《岁朝清供图》和《花篮图》之类,也是五色缤纷,笔法奇巧。又每题款谓"拟张孟皋用笔"或"拟十三峰草堂(张赐宁)大意",实为借用其意而自出手眼。张孟皋,北平人,宦游浙江,其画从宋人炉冶中熔出,落笔成趣。今其原作已难觅,画史记载多付阙如。至于张赐宁,为清乾嘉时人,号十三峰草堂,晚居扬州,而落笔狂趣,气象纵横,吴昌硕尤为心会。张孟皋与张赐宁在画史上本无大名,但吴昌硕却服膺仿效,正是善于师承,能从画名不大而具形式生命和发展潜能的画家作品中,汲取灵感和创造力。

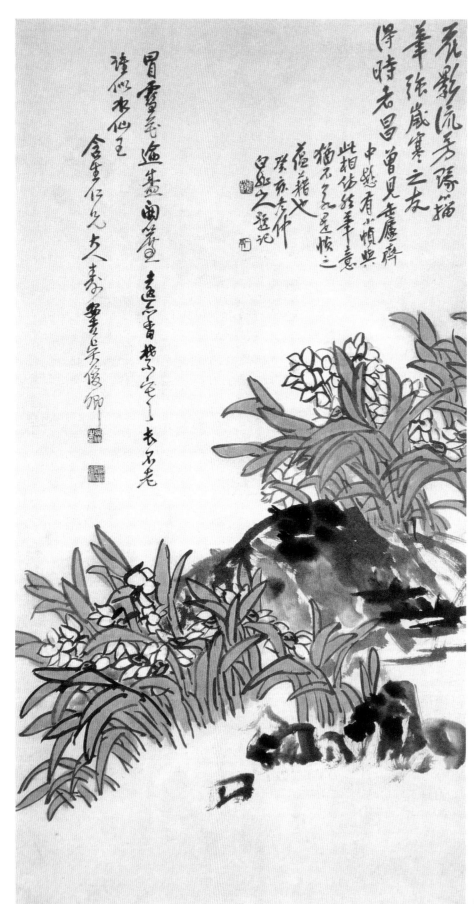

花影流芳暮隙描
華嚴歲寒之友
浮時老昌曾見垂應碎
中懟有小幀興
此相仙絲華意
猫不久此是帳三

冒雪吐芳幽黛盅
含香仍此大素

謹似老仙玉

水仙图

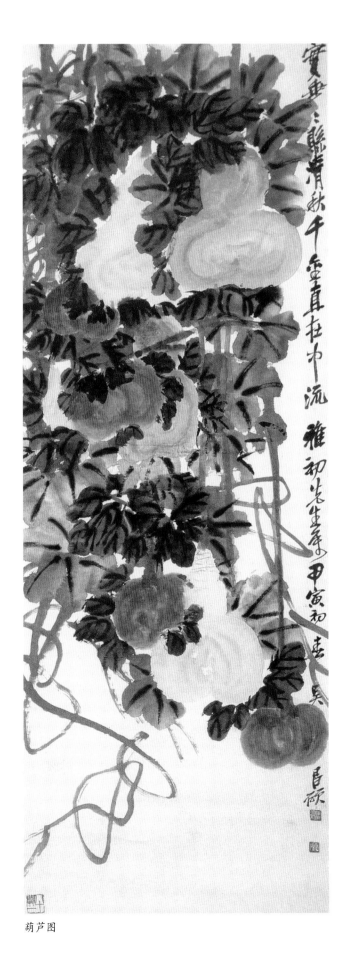

實垂三鬟清秋千重直在書中流 雅初先生屬 甲寅初春 吳昌碩

葫芦图

对吴昌硕的花卉画，以上已作简要的叙述，以及由若干重点作品之具体分析，进而可就其艺术特点作出总结。一个画家艺术特点及成就，总与其若干习惯属性相表里。吴昌硕性和易，喜谐语，多雅趣，老而弥真。其作画别有趣味，总是站着画，其画案为定制，高度正好供其悬肘挥运。他人并不高，约为1.6米左右，但喜长帧大轴，气势逼人。所雇人力车夫（黄包车）兼为磨墨工，每夜为之磨一杯浓墨，而清晨吴昌硕即作书画，必用完一大杯墨而后止。故其自云多有"平生一贫无所累，累在使墨如泥沙，墨汁一升喷盈纸"等句。其所用笔为羊毫，"羊毫秃如垩墙扫，圈花颗颗明珠圆"，而且全为"开通"（至笔根都无胶着，故大写意阔笔落墨浑厚），但画完后笔每不洗净，俟再用时先以唇齿将笔尖濡开（此习惯每听王个簃先生谈及，个簃师也如此作）。其作画每信笔直画，笔力生风，纸上刷刷有声，画得极畅快，及至画完，却留着细看，慢慢添补改定，再作题款。吴昌硕作画一般并不打草稿。好几次听谢稚柳先生谈起，他在香港曾见一幅吴昌硕《玉兰图轴》，画得甚好，但上面玉兰花勾着草稿，而又并未照炭稿画，稿仍留着。回来他在上海问了几位画家："吴昌硕作画勾草稿吗？"得到的是否定的答案。所以谢先生叹道："可惜王个簃先生不在了，不然问问他才可放心。"后来笔者听说王个簃先生作画有时也以纸灰勾大轮廓，何处画松，何处圈花等，大略设一地步。但他是以宣纸卷的粗如小手指，长可尺余，类如乡下人吸水烟用的燃线，用完即套在毛笔竹套中，此习惯大约也从吴昌硕处学来。我将此情节告诉谢老，谢老闻此语，他说"那就对了"。顺便将这类逸闻录于此，以加深对吴昌硕画认识之实感。

另外吴昌硕的花卉画，有其单纯美，绝不在花卉画中加上禽鸟草虫。也许他认为，一入虫鸟易俗，也有损气局，打破静寂，又不便于放笔直写，而从内在的生命意识来说，花木有根，得天地之气，多寿而具生命力；虫鸟则无迹，来去匆匆。这也是吴昌硕艺术很值得深入探求的一个要素。过去西方美学家认为，

吴昌硕艺文述稿

21

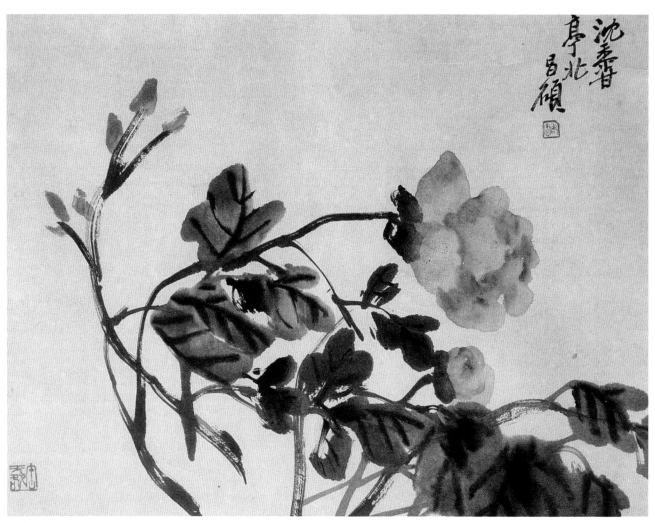

沉香亭北

希腊艺术杰作之特征在"高贵的单纯"和"静穆的伟大"（温克尔曼），仍以这一古老的命题来看吴昌硕艺术，似乎也有合处。即如吴昌硕纯以花卉，其"静穆"也是静中生动，是动与静之统一，其放笔直写的篆籀气势，本身就有郁勃纵横的内蕴，有时甚至也是颇为外露的。任伯年艺术比较趋于热烈，而虚谷则是静气逼人，所谓如"一声清磬"，吴昌硕可以说介乎两者之间吧。

综观吴昌硕的花卉画，其艺术不妨作如下之提示。

（一）四美具，即世所公认的诗书画印四者融为一体。诗与画之一律在唐宋臻于高潮，所谓诗中有画，画中有诗。至元代中国画则又充实以"书"（书意，书法入画），主张书画同源，如赵孟頫"石如飞白木如籀，写竹还应八法通。若也有人能会此，须知书画本来同"。所论而用"印"，至清代扬州画家，特别是近代赵之谦等已极注重，及至吴昌硕则臻于极致。印章钤在画上，它成了其画有机组成甚至重要之部分（何处用印，朱文白文，用印多少，大小方圆均有关画局），而且其印学成就（计白当黑等结体法）也渗透于其画，尤其他篆刻的篆法"章法"刀法等均无不透于笔墨深处。日本人尊吴昌硕为"印圣"（对吴昌硕为崇高之评价，同时也提高了"雕虫小技"篆刻的

22

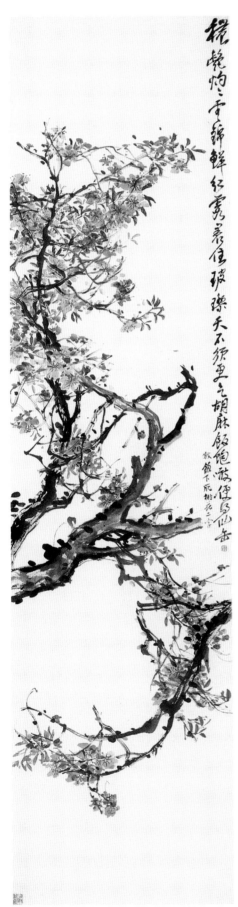

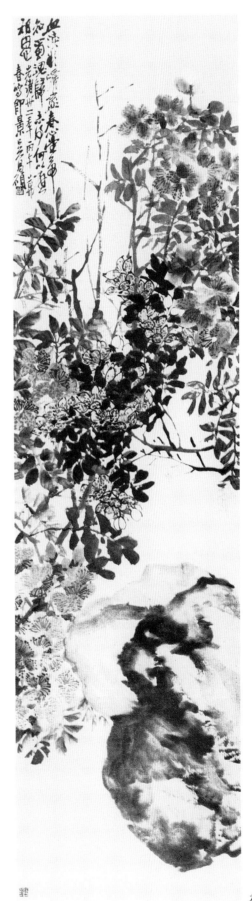

花卉图

花卉图

艺术境界），所以他对中国画的破格创新是有目共睹的。书法篆刻之法入画，在中国已酝酿了数百年，特别是乾嘉之际，碑版金石学之盛行，至吴昌硕时代殷墟甲骨文出土、敦煌石室之发现，更是推波助澜，所以这也是画史发展之必然。

（二）"苦铁画气不画形"。吴昌硕作画以"气"为帅，统于笔墨，无论画面构局，总体都以"气"贯注之，尤其注重画中气局布势，虚实流走。画中有笔墨无笔墨处都是活的生命。其"形"，一是物象之形，二是以《石鼓文》（篆籀）笔意（笔势）之形。此两种"形"以笔气运之，而形于画中。所谓"不画形"，指更重"画气"而已，并非不要"形"，不过其"形"非客观逼真之物象，而是以篆籀笔意，洗发过的带有书意和主观情境的形。所以他有"蝶扁（即古篆）之法打草稿""不似之似聊象形"之说。从其花卉画看，吴昌硕也是有白描功力的，如双勾兰、双勾枇杷图之类。他甚至还说"对花写照是长技"云云，可见其意。同样，其"画气"，也包含着学养、情操、审美、志趣等等。

（三）艺术风格的"重拙大"。一个艺术家的气格，往往是不以代替或难以易移的，故其艺术风格有一定的规范和格局。吴昌硕艺术的"重拙大"也是从天赋和秉性中来，可以从其生活历程中找到根据。只有吴昌硕可以表现为吴昌硕式的"重拙大"。除了从艺术修养、探求、审美情趣，以至艺术史之发展线索中探寻阐述之外，吴昌硕的"重拙大"离不开其笔墨，"重"指力度，"拙"指意趣，"大"指气局。其用笔，以羊毫"放笔直写"，能够表现出硬毫那样刚劲的笔性墨韵（画史上，画家多用硬毫，至清代中期后才开始有用羊毫，如八大山人以硬毫大写意作荷花，荷梗硬而柔韧），至吴昌硕用羊毫，同样柔中有刚，呈互济之美。他作画悬肘立扫，指实掌虚，运中锋故极具力量。自云与莫友芝、吴让之、杨濠叟之刚笔、柔笔、渴笔俱不同，而一意求中锋平直，以此运篆籀笔意。故又更具金石味，亦平添了一层"重"力；更用墨浓而饱满，"颇具吃墨量"，所以就其"重"无比了。其"拙"

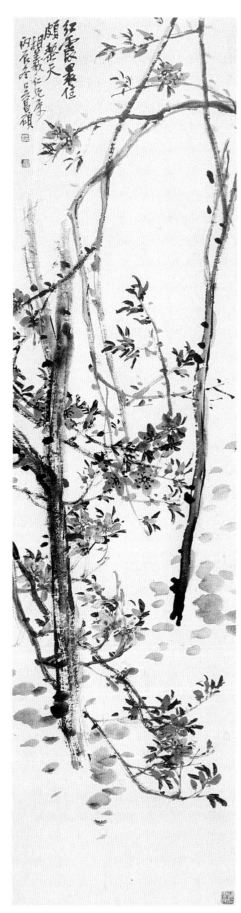

桃 花

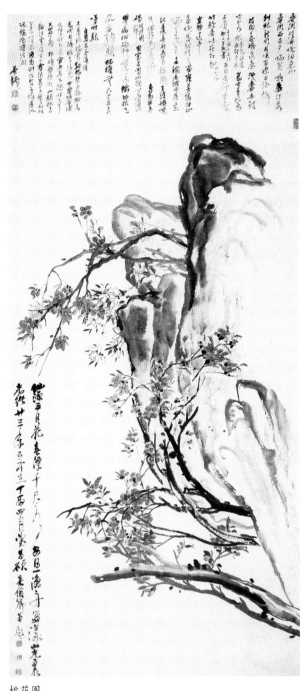

桃花图

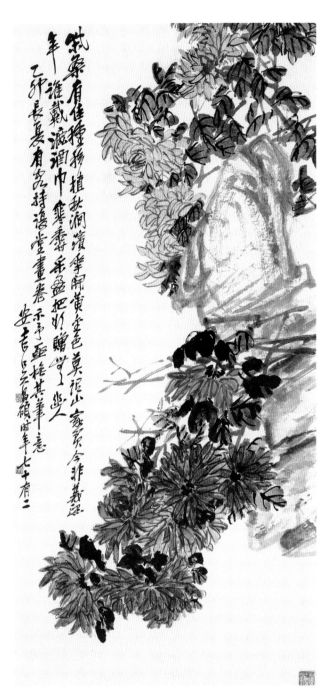

菊石图

本来就是《石鼓文》之笔趣笔势特点，多拗峭，宜恣肆。另外笔墨上追求生拙稚趣之境，结体造形，宁拙毋巧，呈丑朴之美。他的审美，石越丑越美，喜其古气横陈；荷花要"破荷"，乃以此为号；枇杷呼为"花曰粗客，果名蜡兄"；芙蓉则喜"粗枝大叶，拒霜魄力"，自云"用拙一酸寒尉"，又云"余本不善画，学画思换酒，学之四十年，愈学愈怪丑"。这是明代中叶以来一种

新的审美意识，以"丑"为"美"，在画史上由徐青藤、陈老莲，至扬州八怪而一脉相承。其"拙"在花卉画中还表现在他特别的章法和构图上。另外在花卉的配置上也大有拙趣。如写《白菜》、写《寒梅灯影》，以民间俗物入画，也开一新境。至于"大"，则其画风大写意，阔笔豪纵，即是小幅尺页也觉真力弥满，气局摇撼。《晚晴簃诗汇》也称其"尤工画，往往放

笔作直干，以寓其抑塞磊落之气，一时海上宗之，几成别派，诗亦务为质直"，正是揭示了其诗画风格之同趋。

（四）色彩之新境。中国画色彩曾有过绚丽辉煌的时代。元代以后，文人水墨画大兴，又沉潜深味于水痕墨气之中。但大红大绿仍盛行于民间及其艺术，另外绚烂雅致的色彩转从工艺，如瓷器、刺绣等，得到充分的发展。到近代以来，中国画重新唤起了色彩，海上画派如任熊、张熊、任伯年、虚谷等，都是"色彩画家"。吴昌硕的花卉画则与此同风，特别在用色之厚重饱满、浑古诸境上别具特色。更从彩色与墨色之结合上独有会心，从许多花卉图卷、长帧尺幅中可以展看风采。他对画中形式感诸抽象意识和对画有古意"与古为徒""古气盎然手可掬"之追求正与艺术之现代精神相呼应，故其花卉画也呈现着一种"现代感"。他在20世纪初就已预言："现当世界大同，将见中西治术合而为一，共臻三代文明之治，美术文艺之进化，不过起点焉耳。"【1913年，他为英国史德若作《中国名画集》序（据手稿）】现在已届21世纪，再来品味吴昌硕之论却更见现实意义。

吴昌硕的画，色即墨，墨即色，其自云"墨痕深处是深红"，因此其"四美具"，其"重拙大"，其画气不画形，其"色境"即"墨境"，其风格无处不在。因此，我试易一字为"墨痕深处是真红"，来论其花卉画。这个"红"即吴昌硕自书小红笺"元旦书红"所云："元旦书红，笔虎诗龙。八十三翁，生甲辰雄。气鼓神通，佛在其中。"（原稿）这个"佛"也即吴昌硕自己，他的气度，他的信念，他的追求，他的成功。

（本文摘自丁羲元《吴昌硕研究》中相关章节）

题画诗文和砚铭

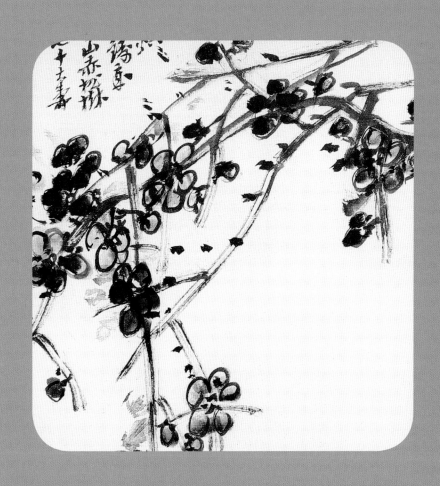

一 题画诗文

题跋原文

篆书联题句

近时作篆，莫郘亭用刚笔，吴让老用柔笔，杨濠叟用渴笔，欲求于三家外，别树一帜，难矣。予从事数十年之久，而尚不能有独到之妙，今老矣，一意求中锋平直，且时有笔不随心之患，又何敢望刚与柔与渴哉！

甲寅夏五月安吉吴昌硕，时年七十有一。

（据原件，杨瑞森藏）

校注：莫友芝，号郘亭。杨沂孙，晚号濠叟。渴笔，笔蘸墨少，形如干枯，古人作书画多有用之。

梦坡新得香光书册，吴氏两罍轩旧物也，咏三绝句贺之

《论语》《春秋》在此罍，蝯翁高咏对深怀。《秋山》一卷香光笔，十万金钱耳贯雷。

流传遗墨数奇珍，想见罍边古考盘。莫把吴兴比波磔，龙跳虎卧益精神。

层层八法耐搜寻，三百年来见道心。我欲为君歌得宝，灵峰梅树老坡琴。

原注：两罍轩藏香光《江南》卷。

（据手稿，浙江省博物馆藏）

戊申秋临《石鼓》全文

予学篆好临《石鼓》，数十载从事于此，一日有一日之境界，唯其中古茂、雄秀气息，未能窥其一二。戊申秋杪获佳楮，亟临阮氏翻刻北宋本全文，其第八鼓尚存十二字之多，而今拓则无之。世传明初毡蜡八鼓，仅存一段字，好事者宝之，而不知骨董行中作伪赚钱耳。予曾咏二绝句云："柞棫鸣条古意垂，穴中为臼事堪悲。昌黎涕泪挥难尽，此鼓还成没字碑。劫火已仇（讐）天一阁，宏文阮刻费搜罗。漫夸明拓存珣字，翠墨张皇赝品多。"

安吉吴俊卿。

（据《历代法书萃英》）

篆书联

司马名高文纪汉，隃糜光重字临王。

光绪四年春正月吴俊。

（据原件，西泠印社藏）

吴昌硕《临石鼓文》

题跋意译

在近代作篆书的诸家中，比较有名望的如遵义莫友芝用硬笔创作篆书，仪征吴让之用软笔创作篆书，常熟杨沂孙用枯笔创作篆书。倘若舍弃这三家再另外去找一种笔法来开一门径，估计是很难办到的。我从事篆书都数十年的时间了，除了上面这三种方法外，还真没有想出一种特别而更好的方法来。至今岁数也大了，还是一心追求用笔中锋平直，就是用简单的中锋平直笔法，还常有笔不能随心的担忧，还何敢想以硬笔、软笔以及枯笔来创作呀！（**篆书联题句**）

《论语》《春秋》这两部书，两罍轩主人吴云常常放置在书案上，何绍基对这两部书也甚是钟爱，并寄情深深，时复高咏。董其昌的《秋山》卷，原本是吴云所藏，今在梦坡先生这里看到。这卷《秋山》值十万钱，它的名声早就如雷声般传入我的耳朵里。

凡流传下来的墨宝遗迹，大多数都是比较珍贵。可以想象两罍轩里的古老缶盆，用手轻叩就能听到回音。不要把吴兴这里的珍宝，看成是波浪中的普通大石，尤其是这幅《秋山》卷中的一些笔画，有龙腾状，有虎卧状，之间的笔势纵逸甚是雄健，使人看了精神倍增。

这幅《秋山》卷中的一层一层笔画，无不让人注目搜寻，更能体现八法中的妙处。在近三百年流传下来的书画作品里，少有看到像这样得画道之真的。同时，我为梦坡先生所得到的这珍品而兴奋，并想作一首歌词来祝贺。如同西湖灵峰上的梅树，和当年苏东坡的琴。（**梦坡新得香光书册，吴氏两罍轩旧物也，咏三绝句贺之**）

我从学篆书以来，就喜好临摹《石鼓文》上的篆字，这是我几十年来的习惯，也从不曾改变过。而每一天的临摹都有每一天的收获，从此也渐渐打开境界。唯独对《石鼓文》里的古雅美盛、雄伟挺秀的书文风格，还不能体会得到她的一二。戊申（1908 年）暮秋，我得到了上好的纸，就迫不及待去临摹由阮元翻刻北宋本的全文《石鼓文》。

其中的第八个石鼓上，尚且存有十二字之多，而现在拓的就没有了。据前代传言，明朝初期有用毡蜡制作的八个石鼓，也只仅存一段文字。对此有特别钟情的人，就会把她当成宝贝珍藏，而殊不知那些做古董生意的人，凭借这些来造假赚取钱财呀。于此，我曾经作过两首七绝。第一首是这样写的：柞树、械树被风吹动，很有古意的味道，石鼓被当成石臼来捣鼓时，就成了很可悲的事。唐代韩愈所作的《石鼓歌》诗中就提到"对此涕泪双滂沱"。现在的石鼓上，由于漫漶，成了像没有文字记载的碑。第二首是这样写的：经历过战火和兵燹，使石鼓上的文字已很难校对，只有范氏天一阁藏书楼中的拓片，算是文字保留得多一些。这些很有气势的文字，多亏阮元的精心搜罗，再重新翻刻得以留存下来。这形体优美的文字由于模糊不清，而在明初所拓的也仅存一段文字，着实让人惋惜。那些明代拓片，墨迹鲜艳，其实赝品很多。（**戊申秋临《石鼓》全文**）

司马迁的声望很高，文章堪称绝代，记载汉代的史事。渝糜出产的墨，由于透明、光泽好而为当时所重，用隃糜所出的墨来临习二王的字。（**篆书联**）

临《石鼓》扇面

临天津华氏格屈轩藏本，各字下夺亚字。破荷道人记。

敔，明初拓本八鼓尚存敔（敔）字，然骨董家往往作伪赚金。因为友人题二绝句云："柞棫鸣条古意垂，穴中为臼事堪悲。昌黎涕泪挥难尽，此鼓还成没字碑。劫火已仇天一阁，宏文阮刻费搜罗。漫夸明拓存珥字，翠墨张皇赝品多。"余得王任堂先生所藏明拓《石鼓》，有六舟上人吴侃叔明经题跋，乙鼓氏、鲜二字无阙。任堂吴江盛泽镇人，当嘉道间从张芑堂、张叔未诸先生游，精鉴别，所藏皆极品，尝刊《话雨楼金石录》一书。

安吉吴俊卿记于癖斯堂。

（据手稿，缪仲康藏）

跋《淳化阁帖》残本

此拓墨气沉古，题者定为马棬板（版）本，的确无疑。《阁帖》复刻极夥，近时所见者，明"萧府本""顾从义本"往往得善价，较此（比）原刻有天渊之别，虎贲、中郎形似而已。案，《闲香轩考》云："甲申三月之变，予在驸马街邸中，所藏金石法帖播弃皆尽，从灰烬中极力搜募，得阁帖八本，板纹墨色大约皆有宋故物。"此物或孙氏（氏）之遗。岁久更散佚，亦未可知。零珠断璧，宝气终不可掩。昔人谓阁帖为仿书，殆是刻论。丧乱几往，古拓益少，即此二本已巍然为鲁（殿）灵光矣，安得起退谷辈共再考证。

（据手稿，浙江省博物馆藏）

临《石鼓》字轴

《石鼓》字，学者易入板滞，此帧尚得疏岩，奇矣。

丙辰长至吴昌硕老缶。

（原件西泠印社藏）

鹤逸属跋祁文瑞书

鹤逸之兄，得寿阳祁文瑞手书"鹤庐"二字示予，予审其笔意浑穆，逼近涪翁，而华贵雍容，更足瞻相度。鹤逸为人，固能洁其宫者也，以此颜庐，庶表其冲霄拔俗之志，名笔亦得所矣。

丙午九月。

（据手稿，浙江省博物馆藏）

陆叔桐属题卷

存斋先生问讯手札，其中多考订金石、评质书画，鲜有谈俗事者。可见中兴以后文物之盛！士大夫风雅好古，不呸呸名利，异于今日也。作札诸公不佞亦多识，转眼零落殆尽。叔桐敬其父执，宝墨迹犹杯棬，孝思不匮，有足多者。并赋一绝："五云体写赫（甋）笺，金石交情翰墨缘。近日何人谈旧学，风流缅想廿年前。"

（据手稿，浙江省博物馆藏）

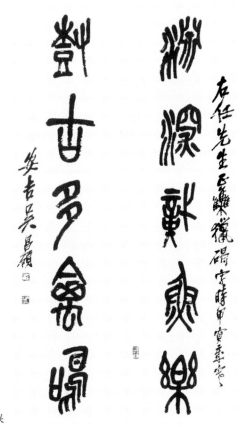

篆书联

题跋意译

那一年（1899年）我到天津，拜访了富于收藏的"格屈轩"主人华承彦。见到了华氏收藏的《石鼓文》旧拓，其中的"各"字下面已经没有了"亚"字。破荷道人（吴昌硕）记。

䀠，在明朝早期的《石鼓文》拓本里，还存有䀠（䀠）字，然而那些做古董生意的人，往往在这个上面做假来赚取金钱。因为朋友的缘故，于此，我作了两首七绝的诗句：柞树、棫树被风吹动，很有古意的味道，石鼓被当成石臼来捣鼓时，就成了很可悲的事。唐代韩愈所作的《石鼓歌》诗中就提到"对此涕泪双滂沱"。现在的石鼓上，由于漫漶，成了像没有文字记载的碑。经历过战火和兵燹，使石鼓上的文字已很难校对，只有范氏天一阁藏书楼中的拓片，算是文字保留的多一些。这些很有气势的文字，多亏阮元的精心搜罗，再重新翻刻得以留存下来。这些形体优美的文字由于模糊不清，而在明初所拓的也仅存一段文字，着实让人惋惜。那些墨迹还很鲜艳的明代拓片，其实多半是赝品。我得到经王任堂所藏的《石鼓文》明朝早期拓本，上面有溆浦六舟上人吴东发（字侃叔）明经的题跋，在乙鼓中的"氐、鲜"二字还原好无缺。王任堂，吴江盛泽镇人。王任堂在嘉庆、道光时期，追随张芑堂、张叔未等先生游学（从二张游学的应是王任堂的儿子王鲲或孙子王致望）。王任堂精于鉴别，其家中所藏的金石非常多，而且是藏品中的极品，曾经出版过《话雨楼金石录》一书。（临《石鼓》扇面）

这个拓本的墨迹气息，深沉而雄古。拓本旧题跋上的文字记录，认定为宋代马梧《淳化阁帖》板（版）本，这的确是无疑问的。《淳化阁帖》拓本，反复翻刻的比较多，近来我也经常有看到。而明代萧府和顾从义的《淳化阁帖》算是最好的拓本，其价格往往也是最贵的，但和原刻的本子还是存有天壤之别，有如虎贲（勇士）的长相，非常形似蔡中郎（邕）的相貌一样，到底不是同一件东西。考查古籍《闲香轩考》里面的记载："甲申年三月，家中经历了一场很大的变故，就是我在京城驸马街上的宅中，凡所藏的金石、法帖几乎全部背弃，在遭劫后的一堆灰烬中，让大家极力帮我去搜寻，仅找到阁帖八本。而从寻找到的这些阁本上的板边和纸的帘纹，以及拓本上墨迹的颜色来看，大体上是宋朝遗留下的旧物。"这些旧阁帖，或许就是孙氏（氏）所遗存的。时间一长久，收藏很难有不散佚的，我也不知道是什么原因

会这样。虽然是残缺不全的拓本，却如珠宝的光终是掩不住的。以前就有人说《淳化阁帖》是仿照原本书写，这大概是针对这个刻本而说的。在历史上，常有时局动荡发生，致使古旧的拓本越来越少，即使是这样的两种拓本，已是劫火后所留下的鲁殿灵光，哪里还能有经得起如退谷辈他们再去考查证实。（跋《淳化阁帖》残本）

《石鼓文》上的文字，那些学习的人容易写得板滞，而这幅《石鼓文》上还写得疏宕，也是让人惊奇了。（临《石鼓》字轴）

苏州顾麟士鹤逸之兄，得到寿阳祁文瑞（寯藻）亲笔书写的"鹤庐"二字，并给我看。我细致辨识，他的字不仅神态自若，而且极其纯朴、庄重，更接近黄庭坚的文雅大方、从容不迫。从字迹上就能看到他的胸襟，更是值得仰慕！顾麟士的为人，本身就具有高尚的情操，用"鹤庐"两字命名他的住所，能说明他超尘拔俗、直上云霄的气节，也不辜负书法大家祁文端的赠字。（鹤逸属跋祁文瑞书）

陆存斋（心源）先生询问起其收藏的一些名家信件，而这批信笺上的记录，都是校对和订正钟鼎彝器上的文字，以及讨论、辨别其中的书法和图像，很少有谈论个人生活中的杂事。可以想象同光中兴以后的文物盛况。尤其是读书人，除了诗文外还特别喜欢古代留下来的文物，也不急切是为名利，完全不同于今天的读书人。写这信笺的诸多名家，其笔下的字毫无软弱之感，而其中的记述更是见多识广。可惜这些人转眼都逝世了。陆叔桐（陆心源的儿子）很尊重他父亲对文化的执著，而这些遗留下的珍宝墨迹，犹如握在手中的杯时刻不离。可见他的孝心不因父亲的去世而有丝毫的松懈，这是多么可贵而感人。于此，我作一首绝句：这些五颜六色的信笺，记述着各种不同的器皿上的文字。都是由于对钟鼎彝器共同的嗜好，才使我们有了这样的翰墨情缘。时至今日，还有什么人感兴趣来讨论这些陈年的知识，遥想起前辈的这种雅兴，已是20多年前的事了。（陆叔桐属题卷）

吴昌硕 艺文述稿

庄女士（蘇）诗，书《离骚》经

如闻幽兰香，不数簪花格。一片灵均心，传神胜飞白。取法唐以前，高古多逸趣。应笑须眉人，只书《洛阳赋》。

（据手稿，浙江省博物馆藏）

绍莲张君邮都出示清仪老人致其祖受之先生手札

梦与神明接，诚能金石开。一篇传《谏草》，几日夺奇才。字古真龙见，魂伤化鹤来。嗟予徒刻划，对此益低回。

原注：蝯叟曾为受之传略云："刻成椒山（杨继盛）公谏草，即病殁京师。"

（据手稿，浙江省博物馆藏）

校注：诗题之"祖"字存疑（望审视原稿）。受之是张辛的字，张辛为清仪老人（张廷济）的从侄辈。故不解张廷济给侄写信称祖。

清仪老人：即张廷济，嘉兴市新篁人。精金石书画，富收藏，清仪阁乃其书斋名。

受之：即张辛，字受之，嘉兴海盐人。究心金石考据。

椒山：即杨继盛，号椒山。

蝯叟，即何绍基。

谏草：指杨继盛著名上疏的二道奏章。

临《石鼓文》七行

题画诗意译

看着庄女士写的这些字，仿佛闻到了一股幽兰般的气味。这些数不清戴在冠上的花，却别有一种超然脱俗的风韵。这些字，犹如屈原的诗歌一样清心，又特别的传神，似乎超过蔡邕的飞白。从这些字体中看出，其临池所效法的都是唐代以前的帖子。故而高雅古朴，还有超逸不俗的情趣。想来自己感到可笑，一个男人，只知会写曹植《洛阳（神）赋》的体。【庄女士（蘋）诗，书《离骚》经】

张辛把杨继盛遗留下来的两篇疏稿，刻石完成后没多长时间就得病去世了。张辛的突然去世很是不幸，但愿张辛的魂魄和杨继盛的神祇连接一起。一个人的意志至诚，坚硬如金石般也会被打开。杨继盛的这篇上疏稿《谏草》，勒石完没多少时间，张辛才华横溢年仅 38 岁的生命就被夺走了。而留在碑石上古朴的字，却婉若游龙时隐时现，好比是他的精神化成了仙鹤般归来。让我感叹不已，却空着手在石碑上指指点点地比划着，而面对着这些文字则更加悲伤，低头萦绕，思绪不停地在迂回。（绍莲张君邮都出示清仪老人致其祖受之先生手札）

吴昌硕篆书

褚河南虞永兴大草颜鲁公作褚字册

虞褚变态浑脱舞，王孙将兵势灭楚。鲁公毫未醇酒醇，子房真相疑妇人。平生老眼何一见，见字恍见古人面。真迹流传纸一片，墨沈狂澜笔雷电，隔林响榻乌足羡？吁嗟乎，由今思古千万年，沧海陵古屡变迁，安得上窥《琅玡》《石鼓》书之先。

（据手稿，浙江省博物馆藏）

董元宰书《豳风图诗》

烂熟豳风七月篇，垂髫一瞬感衰年。周公入梦吾何敢，笔采香光梦已仙。

道咸风俗继乾嘉，稼穑蚕桑乐事赊。我亦龟年谈往事，呜呜击缶当琵琶。

（据手稿，浙江省博物馆藏）

《天发神谶碑》陶斋尚书令题

东吴未归命，符瑞好孙皓。巍巍《神谶碑》，镌石夺工巧。尚书令欧洪，翠墨歌德宝。阳侯慑无波，虹光照江表。

原注：别本有"巧工"二字。

（据手稿，浙江省博物馆藏）

病起料书得造像残拓书后

乱离身世谁勒福，寄字分明凿"太平"。杀戒不开闻佛说，浮屠一级任天撑。花扶翠墨香如海，梦破愁城酒是兵。珍重春光试游屐，水边闲看丽人行。

（据手稿，浙江省博物馆藏）

《元盖寓庐偶存》诗稿

题画诗意译

看虞世南和褚遂良留在碑拓上的字变化多端、形态古朴，洒脱而雄伟。其中的一笔一画，仿佛似王孙满问鼎、秦始皇拔将发兵灭楚的气势。颜真卿字体的笔端处，更是遒劲雄厚，似浓郁纯正的酒，又好比张良的相貌长得如好妇人的脸一样娟秀。这是我生平的老眼所不容易看到的。当我看到这些字体，恍惚中像是见到了他们一样。然而流传下来笔法的这些真墨迹，就展现在眼前的一片片纸上。用墨厚重，笔法又有如雷鸣闪电状。用古老的响拓法，勾摹出来的那些林立的拓片，还有何让人羡慕？触感很深，惊叹不已呀！今则发亘古之幽情，而千万年以来，沧海变成桑田，丘陵变成深谷，还怎么上溯，窥探琅玡石刻和石鼓文之上的书法。（**褚河南虞永兴大草颜鲁公作褚字册**）

《诗经·豳风·七月》的这篇诗大家都不陌生，这首诗我孩提时候就读过，今天看到董其昌把这首诗书写在这幅图上，在我的意识里好像是刚刚发生的事，没觉得自己已是六七十岁的人了。周公入梦，我不敢想。如果能有董其昌所留下的书法那样的神采，我已觉得梦中成仙了。

道光、咸丰时的人文风俗，大抵还是继承乾隆和嘉庆时候的。竟使人联想起春播秋收，以及往昔故乡的田园乐趣，而这些都渐渐地离我远去。杜甫江南逢李龟年的情怀，似乎是我今日所抒发的事。我摹仿着李龟年叩缶而深情地歌唱，来充当着琵琶弦管的声音。（**董元宰书《豳风图诗》**）

三国吴在孙皓时，还没有被晋所灭。由于孙皓昏庸又残暴，自是不得人心，故而弄个虚假的"天降祥瑞于我"来笼络人心，欺瞒天下。并让人写了篇歌功颂德的文章，由篆书大家刻石勒碑，石碑上所刻的字，真个是巧夺天工。执掌文书的官吏把奏章刻在石上，这碑文对时下学习书法，其功是值得讴歌的。于此，用诗歌书写了乌黑且鲜艳的字，描述着得到珍贵的碑拓。孙皓竖这个碑，出于当下的形势而粉饰太平，如平静的水面，恐惧水神兴风作浪。可是当时孙皓治下的江南，气数已尽，似回光返照般的了。（**《天发神谶碑》陶斋尚书令题**）

看着这些造像残拓，"福"字是当时离乱岁月中谁刻写的，字迹分明，凿出的是"太平"二字。佛不是说过不开杀戒吗？浮屠一级，也是信赖上天撑持。眼前光泽鲜艳的残碑拓片，似花香般怡人，其中所蕴藏的又如大海般博大精深。愁苦难消的心境，能否在梦醒来时打破，靠的是胸中储存的酒，似无数的兵勇攻破愁城一样。再看看当前这美好的时光，无不使人更加珍惜和重视，于是也试穿着木屐出游，在湖边悠闲地看着，那些美貌的女子惬意地游玩。（**病起料书得造像残拓书后**）

南湖《语石斋图》

诗空杜陵叟，画割吴洲云。闻着南湖法，石头张一军。禅心通虎阜，真相识羊群。袍笏供谁拜，顽然倚夕曛。

（据手稿，浙江省博物馆藏）

竹林七贤

典午风流歇，沧桑又几经？竹林渺何许？是处见新亭。把臂成高蹈，添豪欲有形。若为《五君咏》，我独学刘伶。

《竹林七贤图》遗貌取神，仍有不尽之意。所谓"言之不足，又长言之"，即作画何莫名然。后汉亦有七贤，见《袁闳传》，向来图咏罕有及之者。

原注：颜延之作《五君咏》述竹林七贤，山涛、王戎以贵显被黜。

（据手稿，浙江省博物馆藏）

李晴江画笙伯藏

天开一画雪个驴，推十合一涛能渔。直从书法演画法，绝艺未能谈其余。晴江毋固亦毋必，洒落如泉声汩汩。道在读书无他求，不涛不个二而一。泼翻墨汁如雨潚，有时惜墨同惜金。画成随手不用意，古趣揽住人难寻。知其古者知难尽，笙伯约我画中隐。隐非衣葛而食薇，求己之法天曰宜。天曰宜，笔无堕，晴江晴江奈何我！

（据手稿，浙江省博物馆藏）

《吹箫仕女》倪墨耕画

桐阴散他馆，凉月一珪堕。美人有所思，妙笔状婀娜。款步惜苔影，点额谢花朵。箫声彻云表，栖石凤来卧。御风随神仙，我意靡不可。君家龙涎香，此际焚之妥。

（据手稿，浙江省博物馆藏）

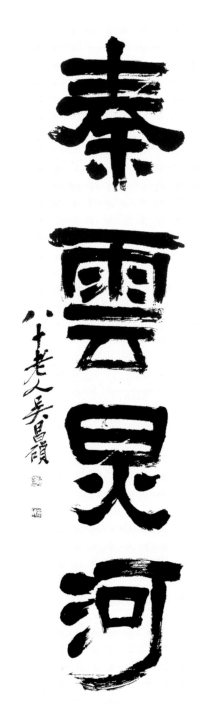

隶书联

36

题画诗意译

白居易的《杜陵叟》诗句，描写得真是空前绝后，《语石斋图》的画面，截下了吴山水边的一片云。杨伯润绘画的名气，我早就有所听闻，画面上石头让其画得似设立的军队一样。禅定专注，心似乎可通到苏州虎丘的佛塔上。许是能接近佛家的本相，此刻的心境，大概如自然状态下的羊群那样悠闲自在。那些手执竹笏身着朝服，且毕恭毕敬地站着的人，这到底是为谁而参拜呢？像我这样不知变通的人，也只能放怀湖山，并随着落日的余晖，去体会大自然的风景。（**南湖《语石斋图》**）

晋朝时期的大部分名士，既有才学又不受礼教的约束，这种风气似乎一直没有停止。经历过多少时间和岁月的不断变迁，像魏晋时竹林七贤的遗风，我看不清何处还有他们的身影，又好像在这里能看到六朝时期的那座"新亭"。仿佛那些像竹林七贤的隐士们，又在这里亲切交谈，放骸寄怀，都想着把自己的形状展现出来。如以颜延之所作的《五君咏》来说，我还是喜欢其中写刘伶的。（**竹林七贤**）

李方膺作画很有个性，笔墨一挥，就画了一匹驴在雪地里。这是十分难得的人才，他的这幅画如石涛的《溪山渔隐图》似的。他作画用笔，是直接从书法中嫁接过来的，光这都是超凡的技艺，况且还没说他其他方面的。李方膺不仅不固执拘泥，且还能因时变通，洒脱飘逸，而其才华犹如流泉漱石般源源不断。更难得的是他的心思全放在读书上，

对生活中的其他也不奢求，故而所作的画如大海中的波浪一样，没有一幅是一样的。用墨挥洒在纸上，又好比春雨般连绵不断，有时候爱惜墨像爱惜金一样。他的画大都是出于很自然的，一点做作的痕迹都没有，其画中古朴、典雅的韵味，是其他画家很难捕捉到的。知道他画中的古朴、典雅的人，又很难找到他画中的奥秘。商笙伯邀请我去欣赏他收藏李晴江的画，并让我说说画中所画的隐士，我想隐士不一定要像商朝的伯夷、叔齐一样，穿的是粗布，吃的是野菜。大概是追求心中的那一份理想，或许说这就是最适合的，心中寄予的这份理想，而又是最适合自己。因此，笔下的风骨也就自然不会堕落。李晴江呀李晴江，这些妙传都归你了，那我可怎么办啊！（**李晴江画笙伯藏**）

秦祖永有套《桐阴》画论的书刊刻散布出来，许多人家里都有。这些书好比秋天洁白的月光一样洒落在地上，甚是可爱。倪墨耕画的这幅仕女图里的美女，似乎在想着什么。实在是画得太好了，尤其是他的神笔，把仕女的形状刻画得那么优雅。她那缓缓的步行，顾惜着青苔的身影，只用寥寥几笔，就把她的花容月貌毫不逊色地展露出来。她的箫声，响彻云霄，似乎能把凤凰招来，在这里栖息，又顺着天外的风，如神仙般飘逸。她的华丽优雅，我实在是不能想象出来。这么好的画，倘若配上他家里的龙涎香，此时点燃起来，那真个是最适当不过的了。（**《吹箫仕女》倪墨耕画**）

董玄宰画云

岭迤秋随鹤，楼遮莫近人。雨间春态度，一白古精神。寄泪吾怀弟，为霖帝勘臣。而今谁用汝？崖裂海飞尘。

酒熟斟寒夜，书困坐孟冬。画云云不见，云或去从龙。梦抱笔千古，归愁山万重。商量董玄宰，移我玉华峰。

长邺注：玉华峰为郭吴村名胜。

（据手稿，浙江省博物馆藏）

《艺鞠图》为醉庐

十亩东篱鞠，生涯重醉翁。镜扶同谷意，甕抱汉阴风。作枕仙花借，餐英道未穷。重阳来就汝，寒色洗双瞳。

（据手稿，浙江省博物馆藏）

校注：
作枕仙"花"借，之"花"，是"应"字。
东"离"鞠之"离"，应是"篱"之误。

白杨水墨花卉

洗红孤秀心花发，知白奇芬灵观通。彩笔平章谁得似，蛾眉淡扫立唐宫。

喷墨成花亦快哉，墨能培养旧根荄。晴窗读画留春住，蝴蝶蜻蜓莫慢来。

浮薄秋海恨难着，画树长春老漫夸。收拾山河无手笔，经年一醉对黄华。

（据手稿，浙江省博物馆藏）

李晴江墨梅

地怪天惊见落笔，晴江画法古所无。老梅认得华光衲，嚼花喷雪如堕珠。偶然宰官身一现，梅边归去还跏趺。嗜梅我也抱奇癖，苦无来历吟呜呜。

（据手稿，浙江省博物馆藏）

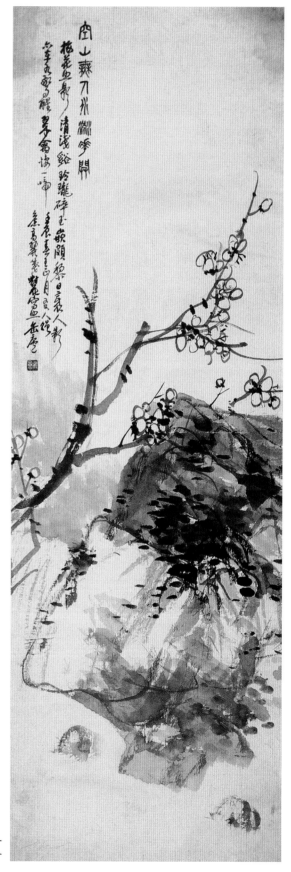

空山无人
水流花开

题画诗意译

董其昌画的这幅图，其中的秋鹤，顺着逶迤的山脉而远伸。把楼台掩盖着在他的景物下，致使人难以在近处观察到。其中画的烟雨，很有一种春的气息，那一练飞瀑，画得特别有精神，也甚是古朴。这使我怀念去世的弟弟，眼抹着泪水而不停地淌下，难不成弟弟是给仙界中的霖帝不够尽力地做事，致使我莫名的伤感。不知现在又有谁在使唤你？而我近来遭遇的变故，犹如山崩石裂、海波扬尘。

在一个寒冷的夜里，乘着酿酒的时节在斟酌，而四面围绕着都是书，时间正是入冬以来的第一个月。然而画面上画的是云，可是用手去触摸又没碰到云，大概云让龙给卷走了。梦中抱着这杆笔，似乎回到千万年前，醒来时的忧愁还是如山这般重，苦闷似海这般深。约莫估计着董其昌的这幅画，把我的视线引向故乡玉华峰这个清新拔俗的地方。（**董玄宰画云**）

穷困地守着东篱边那十亩的土地，纵然生活压力很大，还是要像醉翁一样无忧无虑地过着。扶着铁制的工具从这翻到另一边，胸怀依然如山谷一样的广阔。怀里抱着陶罐，而前面的一股冷风好像是从汉水中吹来。依靠着枕头，似乎做起游仙的梦，吃着花瓣当饭，精神上如道家般无止境。下次重阳节来时，自然就会去看您，虽然天气有点寒意，正好让霜风把我的瞳仁给吹吹洗洗。（**《艺鞠图》为醉庐**）

洗浅了艳红色，画成了这朵孤拔秀丽而从花心吐露出来的花，晓得了留白处是芬芳奇妙的地方，视觉上通于神灵。这平正彰明的颜色交织在一起，像谁呢？简直似虢国夫人淡扫蛾眉，站立在唐宫中。

用喷洒的墨画着花，真是太痛快了啊！喷洒的墨里用笔由内到外，还能勾勒出一些草根的线条。把美好的时光，留在干净明亮的窗户里欣赏着书画，而眼前的蝴蝶和蜻蜓，又无不舒缓悠闲地飞来。

深深的晚秋时节，若用轻薄的笔墨作画，会感到难以着落而心里不安。把树画成长青的样子，而常作随意的赞扬。把山河画在画面上，用手中的笔是难以完成。这些年以来，常对着菊花而把酒喝醉。（**白杨水墨花卉**）

这幅画中的笔墨，着实不同凡响，李方膺画梅花的笔法，从古到今来说是很少有的。画中的老梅，缀合成像莲花放出的光明，让人很难分辨。吟赏着这怒放的白花，犹如珍珠落在一起。不禁使我想起偶然做了个县官，不过是很短暂的，要不然怎么能回到梅园的身边而盘腿静坐。况且如我这样喜欢梅花，都成为一种习惯了，没有不竭力的来由去吟咏玩味，而尽情地欢唱。（**李晴江墨梅**）

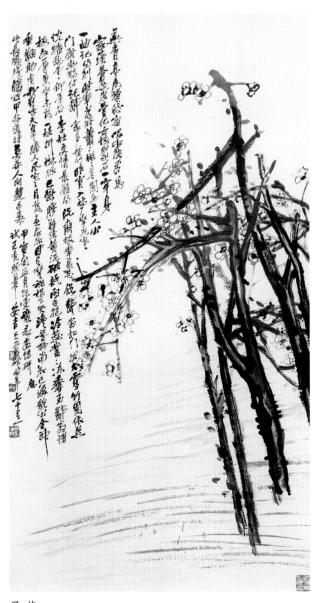

墨 梅

题画诗原文

酒井索一亭貌予索题

烟涛出没听谈瀛，足蹩愁歌蜀道行。安得平原能养士，美人临笑慰平生。

（据手稿，浙江省博物馆藏）

与一亭谈画口占

楼台如画笔难皴，唤起荆关技莫贫。霞簇薜萝天锦绣，月浮沙砾气金银。汧殴鲤畔聊知乐，柑酒鸥边当钱春。倩影岩华名不识，《离骚》山鬼意相亲。

（据手稿，浙江省博物馆藏）

梁楷画佛

贾师古画世谁珍？高弟传镫见一痕。五岳脚边游烂熟，看渠平地突昆仑。

（据手稿，浙江省博物馆藏）

子壳于予画有嗜茄癖，近于乡曲搜得数十帧印成索题，益增颜汗。昔人云"勇于不敢"，则予悔之晚矣。

未闻谈竟谈三乐，不识字曾书八分。漫论长春能画树，只凭螺扁幻氤氲。

砚如硕果墨醇醪，独往人追古郁陶。唐突西施何暇问，婆娑弹指说秋毫。

（据手稿，浙江省博物馆藏）

石田画卷为沈大

石田耕一残，寄语莫弹冠。竹底消三伏，溪边借一翠。布衣存气来，诗句凿心肝。堂上生枫树，期君仔细看。

（据手稿，浙江省博物馆藏）

白杨雨景山水

沉沉树深绿，前山雨气足。卷簾云可抱，转眼寒破屋。细观画出白杨手，醉心望若对醇酒。酒非瓶罄千日有，何以报之乏琼玖。诗奇画古兴所寄，幻出南朝千佛寺。老年习静思跏趺，妄热更为移浮图。八万四千皆金涂，雨晴斜日时苍赤。我欲行行试游屐，风景微观似观弈，局散眼落殊可惜。局外天地秋，与我风马牛。纵策夸父之杖不得追前游，安得白杨真以醇酒醉我贞子邮！

（据手稿，浙江省博物馆藏）

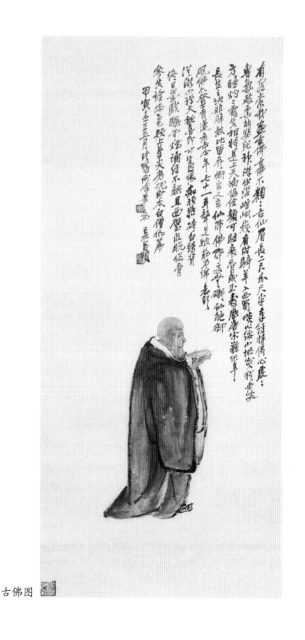

古佛图

40

题画诗意译

远远看上去这烟雾时出时隐的地方，好像是回到了大海中的仙山。失意中咏着愁苦，如跛着脚在艰难的蜀道上行走。像我这样怎能得到坐在高位上、尚义重士者的赏识，唯有挨着梅花一笑，来慰藉平素的志趣。（酒井索一亭貌予索题）

画面上的楼台、亭榭用笔墨去渲染，难度很大，只有叫起荆浩关全这样的大家才可以。那一簇红霞洒落在薜荔和女萝之间，色彩自然而斑斓。月影落在沙子间而散发出金光，而浮动在碎石间则泛着银白，景象万千。在决水的地方，看成群的鲤鱼在水边追逐，聊以知道乐趣。饮着柑子酿的酒，听着枝头上黄鹂的鸣声，以送别春光。俏丽的身影以及高峻山崖上的花朵，也不知是什么名称，如《离骚》中的各种香草，还是《山海经》中的山鬼状态，料想不到是这样的相亲近。（与一亭谈画口占）

梁楷是南宋著名的宫廷画家，这年代久远流传下来的画，到后世也不知落到何人手里珍藏。才优品高传法的人，在《传灯录》里留有痕迹。三山五岳的山脚边，从容行走而熟悉，这些看似很平无凹凸的地方，而险峻耸立犹如昆仑山那般壮观。（梁楷画佛）

不曾听说谈谈完，谈的是孟子所说的"君子有三乐"来。不识字，曾写过隶书，不要说能画树，只是用毛笔幻化出一片氤氲墨气。

一个人从砚台中获取的成就，他的书画作品应是纯正和浓厚的，而一位志节超脱、孤拔的人，为什么去寻找时代久远的忧思。倘若美丽的西施有冒昧、莽撞的举动，那样她的声誉还能有完美。时光短暂，而大千世界中的种种因由，一下子怎么能看得明白、讲得清楚。（子壳于予画有嗜茄癖，近于乡曲搜得数十帧印成索题，益增颜汗。昔人云"勇于不敢"，则予悔之晚矣。）

苏州沈周不仅学识渊博，而书画更是久负盛名，只是这幅他所作的画有些残缺。纵然如此，还是传话给观者，不要讥讽。竹林里是三伏天避暑降温的所在，又借助溪边那一片绿阴覆盖的地方。穿着粗布的衣服，保留着读书人的清贫气节，所作的诗歌，自然不是附会，而是心扉里流出来的纯真之语。这出神入化的画作挂在大堂上，似乎能生出枫树的香味，等待着高尚品格的人来细细地观察、欣赏。（石田画卷为沈大）

高拔茂盛的大树，覆盖着郁浓的绿意，得到了前山充沛的雨气的濡养。微风掀开了窗帘，卷进的云雾随手可抱，只一会儿工夫，凝聚成一股寒气穿进房子里。仔细地观看，原来是丹青妙手陈淳画的白杨，倾慕凝神地望着画，好比是对着一坛浓郁的美酒。虽然好酒也不是瓶罄中常有，可为什么报答的不是美玉。唯用奇诗古画，而抒发心中的寄意，眼前又浮现出杜牧诗中描绘的南朝佛寺来。老迈的年纪，思索着的是盘腿打坐、静养心性，怎么会有恣意妄为的热情，试图改变佛陀的慈悲。佛家那无量的八万四千法门，涂封的都是金泥，在雨后的晴天，在阳光照射下，会时不时地生出苍赤的颜色。我想尝试着，穿着木屐漫步出游，这样一路上的风景，才能得到细细的品味，犹如看人下棋落子的变化，一局结束，眼珠还停留在棋局中而深深惋惜。只有抽身在局外，方知天地是那么广阔，可这些与我是风马牛不相及的事。即使是拿着夸父的手杖，还是无法追随前人游走，又怎能得到像陈淳这样的文墨与美酒之间的性情，来传递我心中的节操！（白杨雨景山水）

吴昌硕艺文述稿

石涛画

零丁老人隐于僧，偿拚佛力扫青藤。荒山老屋枯吟处，夜半应愁鬼剔镫。

（据手稿，浙江省博物馆藏）

校正：按网上搜索的图录，第二句为"尝拚佛力拜青藤"。

观清湘、白阳画

众香之国移沧溟，披风滴露春扬晴。伸手欲折花盈盈，案头却有空酒瓶。摩挲老眼白复青，乃知清湘、白阳工写生。一尘不染天制成，此乐著我心太平。诗才跌宕书纵横，目空颠素倾长城。有如山骑虎豹海掣鲸，鹤背清虚吹玉笙。聋我双耳且以双目听，倘令丁山之驴见此画，互相师友并作三人行。我思学步陶性情，巨钟莲撞瘖不鸣。呕心呕墨谁眼惊，空使长吉嗤好名，不若笔砚焚弃柴门扃。七十三翁何心争，专气致柔或者吾能婴，春风看花还到沧浪亭。

（据手稿，浙江省博物馆藏）

雪景山水

家山不到已经年，犹记芜园雪后天。寒菜一畦梅数树，归鸦独数立池边。

（《缶庐别存》）

杨子鹤画册

石角礬头手细扪，虞山老尼认师门。似闻载酒寻诗处，裙屐风流依树根。

摩挲病眼对烟露，小阁寒炉正熟茶。剩水残山吟不得，且烦无咎读梅花。

沙鸥点点欲谁嗔，劫后穷愁寄此身。莫再画牛加络去，耦耕且溺已无人。

（据手稿，浙江省博物馆藏）

赵子昂写《渊明像》

芒鞋手杖南村去，扣户如闻笑语温。一代晋人好风格，传神偏遇赵王孙。

（据手稿，浙江省博物馆藏）

雪景山水

古寺荒凉暗佛灯，雪消石径冻成冰。寒林笠影霜天月，独有朝山行脚僧。

（《缶庐别存》）

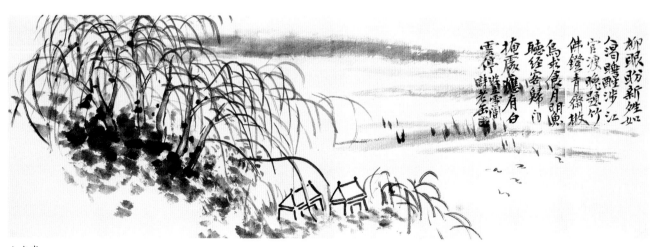

山水卷

题画诗意译

零丁老人石涛，栖身在寺庙里，尝试着耗费佛法的力，虔诚地观看徐渭的画。坐在僻静的荒山老屋里，不是苦心推敲，就是反复吟咏，半夜里，挑着鬼灯对着发愁。（石涛画）

佛国里的众香，漂移到了大海，滴落的露水洒在我的斗篷上，放晴后的春天，飘着芬芳的香气。伸出手来，想采摘这清香丰盈的花朵，书桌上正好有一个空酒瓶。用手轻轻地抚摩着，一双从白再到青的老眼，于是才能看出来这两幅画，是石涛和陈淳的工笔写意卷。一尘不染，似天然般一气绘制而成，这是我最快乐赏心的事，愉悦的心情久久才能平息。画中的题诗，顿挫波折颇有才情，所写的书法更是体势纵横、错落有致，连张旭、怀素之流也丝毫不放在眼里，倾心于自己的世界里。有如入山奇虎豹，下海掣鲸鱼，亦像青虚道人，骑在鹤背吹着玉笙。振聋我的双耳，姑且拿一双眼睛去听，假使让山头的驴见到这幅画，也想相互结成师友，一起并作三人行。我考虑着怎么能学到他们作画的方法，来陶冶情操，这犹如一个巨大的钟用莲秆去撞，最终连暗哑的声音也不会发出。纵使用尽心思吐成墨，又有谁能看到我所画的画会惊讶！白白让浪费了才华横溢的李贺，到头来则被讥笑为短命，不如一把火把笔和砚给烧掉，或者丢弃在门外。我已经是73岁的老翁了，还有什么心思去争名利，专心练气能达到四肢软和，或者这才是我所能牵挂在心的。春风吹暖，欣赏花木最好还是到苏州名园沧浪亭。（观清湘、白阳画）

故乡的山，好多年没来过了，仍然记得自家芜园在雪后的那一天。寒冷的一块菜地里，植有数株梅花，独自站立在池边，数着归来的鸟雀。（雪景山水）

杨晋画的这幅图，画中山顶上的那些石块中的角，用手细细去触摸。这不，虞山的老尼姑也想拜师门下。似乎听闻到，有人载着酒到这里寻觅诗句，又有风度翩翩的富家子弟，藉此以仗赖根基。

抚摩着昏花的老眼，看着烟霞和露。寒天的火炉在小楼阁里，恰好煮着烧开的茶。对着残破的山河，不得不叹息。暂且苦闷着，等到没有灾祸方好去看梅花。

一只只栖息在沙洲上的水鸟，想着谁而发怒。灾难过后，依然是穷困忧愁的生活。不要在画牛时画上络头进去，那怎能相互发挥作用，且还溺爱在困境中，似乎只有自己没有别人。（杨子鹤画册）

这幅写意的陶渊明图像，他穿着草鞋手里握着拐杖，正往南村哪里去。若闻到敲门，就会听到和蔼的谈笑声。这是当时东晋士人喜爱的风度品格，恰好遇到王候世家出身的赵子昂，才能画出这样的传神之像。（赵子昂写《渊明像》）

寂静荒凉的古寺，昏暗的灯火在佛前供着，山间里那些融化的雪水，于石路上结成了一层薄冰。一位孤单的僧人戴着斗笠，在深秋月下的寒林里，独自云游，参禅、悟道。（雪景山水）

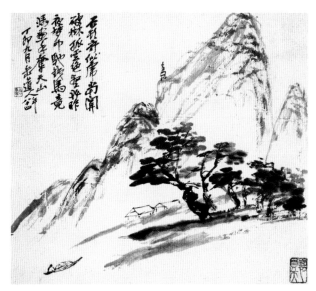

汗漫境心册

吴昌硕艺文述稿

题画诗原文

李今生画

新柳集鸣禽，写生侧厘纸。一传重甫雷，千秋奇女子。

端溪研砚像，倚槛独沉吟。不及枝头鸟，双栖独到今。

原注：黄太冲为作《今生传》，见《南雷文定》。葛无奇以锥画砚背，此砚予友沈石友所藏。

（据手稿，浙江省博物馆藏）

罗遯夫为丁隐君龙泓画像

瘦骨如龙道气凝，锄经识字古先生。苦心刻画应怜我，秦汉难期殿有清。

舒眉欲逐被衣去，相背浑凝荷蒉来。想见遯夫难下笔，武梁祠里几低徊。

原注："披"古作"被"。

（据手稿，浙江省博物馆藏）

《竹屋勘经图》为蒋子贞

训诂典谟勤考索，虫鱼草木补笺疏。苔吟结习消除尽，不读商周以后书。

冻彻丹黄笔不停，夜寒风雪透疏棂。光明一呈生虚白，应有然藜太己（乙）星。

（据手稿，浙江省博物馆藏）

《峰泖宦隐图》

九峰三泖风光好，受领湖山吏亦仙。扫地焚香拥书坐，郡斋清寂似林泉。

清唳应闻千岁鹤，晚餐常馔四腮鲈。乾坤到处俱堪隐，何用青山据槁梧。

奔走风尘兴欲阑，画图自笑笔酸寒。谈诗何日秋窗下，共听萧萧竹几竿？

（据手稿，浙江省博物馆藏）

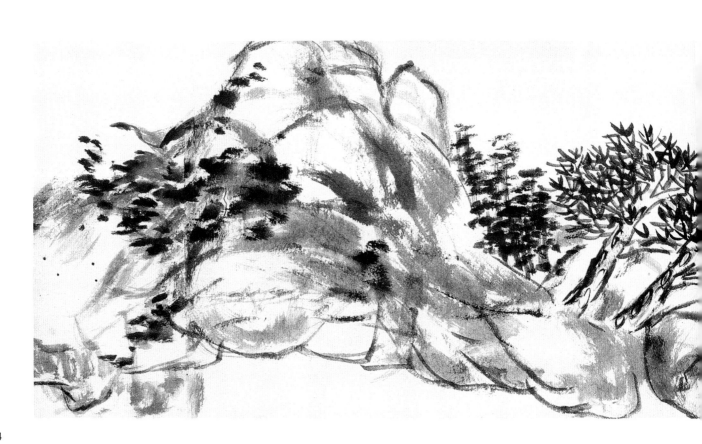

题画诗意译

早春嫩柳的枝条上，歇着大小不一的各类小鸟，且不停地鸣叫着，于是侧着身，整理着纸，把景象描绘下来。一一地用传神之笔，且动作从开始到结束都很迅速，真是千载难逢的奇女子！

端溪出产的砚，在雕刻中多保留着天然性，（午后的阳光里）靠着栏杆独自低声吟咏。纵然如此，怎比得上歇在树枝上的小鸟，它们双双栖息到如今。（李今生画）

虽然是瘦弱的身躯，则动如生龙活虎般矫健，身上更是凝聚了超凡脱俗的气质。又像是锄经种德、文字训诂的古代老先生。这是罗聘花费了很大的精力去刻画，或许怜惜着我。秦汉的境界虽难达到，但在清朝是可以作为殿军的。

图画里那些展开眉头、披着衣服，想追赶出去，又担心相向肩负着筐子来。这样的画像，推想着罗聘是很难下笔画的。如同武梁祠堂里的那些画像，让多少人留恋地回顾。

（罗遨夫为丁隐君龙泓画像）

《书经》里记载着训诰、典谟的篇章，经常考查探究。《易经》中记载着草木虫鱼，填补了注释中的分条说明。吟咏的老习惯已消除一空，从此就很少读先秦以后的书籍了。

在寒气透彻的房子里，使用朱黄二色之笔不停地点校书籍，不仅夜晚寒冷，且风吹着雪从墙上疏阔的窗口穿过。呈现一片亮光，使空室生出了皎洁，好像似有太乙星进来，吹燃拐杖，照明夜读。（《竹屋勘经图》为蒋子贞）

松江的九峰三泖，山水景色很好，接受管理这片湖山秀丽的官吏，犹同神仙似的。环境清幽，又有聚书可读。官署中住着清静寂寥，似乎处身在山林泉石之间。

这清脆的鹤鸣声很少听到，似乎是丁令威学道成仙化鹤归来的声音。晚饭的日常膳食，是松江里肉嫩味鲜的四腮鲈的（有四腮，故名四腮鲈鱼）鱼。其实天下到处都可以藏身，何必非要枕着青山，凭着几和琴而睡。

奔波忙碌于仕途的兴趣，已经消失殆尽。嘲笑自己画的肖像，一股寒酸相是用笔的缘故？等到什么时候，才能在秋天的窗下谈论着诗，一起听听几竿竹子，被细风挑动的声音。（《峰泖宦隐图》）

听 松

葛毓珊太史行看子，其子词蔚属题

申江约得吴中甫，别我先生酒再斟。醉眼看天狂脱帽，新调掷地听钨金。移居宏景成仙术，提笔公孙妙舞心。化鹤归来何日事，诗成弹泪夜深深。

原注：画中作握笔凝思之状。

（据手稿，藏浙江省博物馆）

唐六如画山水卷

石岩皴笔如披麻，残抱荆关未足夸。疑是先生旧时屋，一庭春雨閟桃华。

解元不肯羁尘网，仙者蓬莱仙酒樽。芳草接天留别思，桃花和雨葬诗魂。世情已见翻棋局，游兴难忘绕树根。我亦画中人一个，破荷亭子石当门。

原注：六如故居在苏州桃花坞。

（据手稿，藏浙江省博物馆）

石舫诗

石舫为怡园中一景，艮盦老人建，云台写图。花竹秀雅，有出尘之致。丙午冬日，文孙鹤逸书此属题，抚今感昔，率成长歌。回想当年登舫清谈，评论金石，一刹那间，已成陈迹，山阳邻留，同此咸悦矣。

石舫花木冬蒙首，如登石公石屋寻仙踪。琴声天籁动虚壁，修竹左右窥房栊。石不能言且酬酢，石气扑人难束缚。舫非舫兮行非行，断雁归疑橹声落。盦先生怡园主，坐石清谈手玉麈。当年词兴开吴洲，水云楼后姜张伍。云台虎头裔，画放白石叟。胡不题好诗，倘谓能亦丑。无风波处云霄，恍若西寒山前白鹭飞。牵船岸上任安稳，我欲扣舷歌式微。

（据手稿，藏浙江省博物馆）

须曼居士示《金陵图咏》题四绝句

长江浪白蒋山青，六代繁华梦已醒。蝯叟早乘黄鹤去，一时独步草元亭。

伤今弔古回离宫，俯仰乾坤眼界空。吟就新诗百八首，江山收拾锦囊中。

此风幕府山前雪，春雨莫愁湖上花。把酒高歌合宫徵，当时铁板和琵琶。

手持龙节朗冰心，却胜成连海上琴。问俗采风应有作，羡君身价重鸡林。

原注：何太史有《金陵杂词》，时须曼出比国回。

（据手稿，藏浙江省博物馆）

山水卷

题画诗意译

在上海和吴中甫先生相约见面，当我和先生作别时而再次倒酒畅饮。醉后迷糊的眼睛看着天空，行为放纵又不拘束。嘴里哼出来的新调倘若掷在地上，听到的是犹如叩钨金般的声音。移居山中的陶弘景，炼成了成仙秘诀。提笔走书犹如公孙大娘的剑舞，美妙绝伦。化成鹤的丁令威归来，是什么时候的事。诗成，又为之挥泪而对着寂静的深夜。（**葛毓珊太史行看子，其子词蔚属题**）

画石画岩，笔墨到处的褶纹状像是裂开着的麻纹。抱着残缺而擅长山水画的荆浩、关仝师徒，不值得称道。怀疑这里是先生旧时住过的房子，一院子的春雨，喧闹着华丽的桃花。

唐解元不愿被世俗的礼仪所束缚，行迹如仙人般飘逸，用蓬莱仙岛上仙人的酒杯喝着仙家的酒。无情的芳草连着天边的尽头，而留恋别后的思念却不尽地袭来。桃花伴随着春雨，则藏着诗人的精神。看着世态和人情，犹同棋局一样不断地变化，难以忘怀游览的兴趣，而盘根错节的树根，何相异于人际的复杂。我如同这幅图中的一个人，破败的荷亭子里，剩下石替代门墙。（**唐六如画山水卷**）

苏州顾子山营造的怡园，在园林中构建一石舫，石舫里栽着各种花木，一到冬天就把花木的顶上遮盖起来。漫步在怡园里，仿佛如登上石头垒成的石屋中，似乎是去寻找仙人的踪迹似的。悠然的琴声如天籁般，振荡着空旷的墙壁，两旁长短不齐的竹子，在左右窥视着房舍。石虽然不会说话，好像是在向客人敬酒，而石的性灵之气又扑面而来，果然是束缚不住。这石舫似船又不是船呀，停在这里行又不能行走。失群的归雁打着疑问，听着橹声的起起落落。顾子山先生是怡园的主人，手中拿着一柄由麈尾做的拂尘，常坐在石上高谈清论。当年的词兴，扩大到整个苏州城，传到了水云楼后面姜张伍那里。高耸入云的台阁，豪盛的望族后人，摹仿着齐白石老人的画。为何不题一首好诗在画上，或者说也能，同时担心会不会使画变丑了。在没有风波的地方，云在飘扬，恍惚如张志和诗里写的，西塞山前飞着白鹭。任凭岸上的纤夫怎么拉着石船，它还是丝毫不动，我却想敲着船舷，唱着《诗经·式微》篇里的歌。（**石舫诗**）

长江里的白色浪花，紫金山上的草木青葱。梦也醒来了，南京毕竟是过去六代帝王繁华的地方。蝡叟何绍基也早已乘着黄鹤到天上去了，短时间内，也只能独自一人漫步在草元亭里。

凭吊古迹，眼前生出了伤感，回顾着这里曾是皇帝的行宫。低头看着地，抬头望着天，思虑所经历的事，使视野的空间开阔了无数。于是吟咏玩味，完成了100多首新诗，把江河和山岳，收揽在我的诗筒里。

这里吹来的风，是衙署那山前的雪风。早春的雨，飘在莫愁湖上的花。端着酒杯而放声歌唱，不违背五音中的宫调和徵调，好比当时苏东坡的幕士，叩着铁板，唱着豪放激越的文词。

手里持着皇帝颁给的龙形符节，心里像冰一样明亮晶莹，胜过教伯牙学琴的老师成连迳东海，使伯牙心归宁静。访问风俗采集歌谣，应该就会有乐曲创作，羡慕您如白居易的诗一样，连鸡林国的宰相也出高价认购。（**须曼居士示《金陵图咏》题四绝句**）

题画诗原文

张翀画一老倒骑牛背和原韵

牛背行歌岂等闲，背人真面看庐山。漫从此老谈心事，诗在榆关立马间。

（据手稿，藏浙江省博物馆）

《留云假月盦填词图》为刘光珊（炳照）

词客不相识，传闻白石仙。春风抵桉拍，美意独延年。云月移江上，芬芳酿酒还。吟诗徒剩我，辜负有情天。

（据手稿，藏浙江省博物馆）

《孤松独柏图》寿蒉翁先生

苍松翠柏郁离奇，不受乾坤雨露私。高寿爱公比松柏，青青长见岁寒姿。

（据手稿，藏浙江省博物馆）

严觐传（以盛）《抱橪永慕图》

抱橪悲此日，抱恨寄终天。孝子古情性，披图长涕连。寒浓风木影，怕诵《蓼莪》篇。珍重莱衣雾，高风仰昔贤。

（据手稿，藏浙江省博物馆）

松树图

48

题画诗意译

跨在牛背上边行边歌唱，难道是普通的人，又是背着骑，使人原来的面貌如同看雾中的庐山一样。散漫随意地听着这位老人谈论起一些心事，当诗情说到紧要处时，好比马行到险要的榆关一样，顷刻间就停住。（张翀画一老倒骑牛背和原韵）

这个词人不相识，只传说是像白石仙一样的词人，春风轻轻地拍着桉树，这美好的意境特别适合养生。天上的云和月移到江面上，又有着酿酒的芬芳香气环绕。吟诗的人只剩下了我，纵使这样，也不能对不住眼前这般有情意的天。【《留云假月盦填词图》为刘光珊（炳照）】

郁郁的苍松翠柏，怎这样离奇，好像也不受天地间雨露的偏爱。爱戴杨藐先生长寿如同松柏一样，容貌到老年也常见郁郁葱葱。（《孤松独柏图》寿藐翁先生）

怀里抱着橛，又伤心眼前的日子；心里存着的恨事，则寄怀着终身。孝子仁心，本来就是古人的性情，展阅图书而又长日涕泪连连。浓缩成的寒风，时不时地吹横过来树的影子，怕读着《诗经·蓼莪》篇，而对逝去的双亲，追慕缅怀不尽的养育恩情。重视爱惜的老莱子，为博母亲欢心，在堂上掀衣起舞，昔君子贤人高尚的风雅，让我敬仰不已。【严畹传（以盛）《抱橛永慕图》】

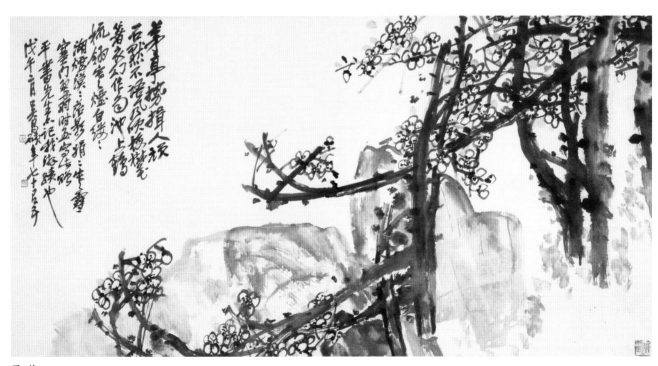

墨 梅

缶庐藏汉魏古甓数事琢砚供书画，苦寒水冻，笔胶不能下，儿童戏供水仙于上，天然画稿也，拥炉写图，题小诗补空

缶庐长物惟砖砚，古隶分明宜子孙。卖字年来生计拙，商量改作水仙盆。

（《缶庐别存》）

焦山汉陶陵鼎补梅

焦山汉鼎孤山梅，斑斓古玉生玫瑰。寒家供羽醉者我，浊醪满酌春初回。一斗一斤谁铸造，陶陵淹没共厨渺。文选楼头跳劫灰，赢得寒香伴昏晓。

（《缶庐别存》）

偶画石榴桐子瓷盆

桐子安石榴，秋实何皎皎。古瓷费默检，供羽坐清晓。意蹑北平张（孟皋），魄夺会稽赵（悲盦）。

古法固有在，阙宋而残抱。且凭篆籀笔，落墨颇草草。人讥品不能，我喜拙无巧。多画疢疾缠，不画人徒老。技痒有如此，安得麻姑爪。

（《缶庐别存》）

甲辰十二月十四日，移居桂和坊，简庐赠红梅二盆，画以报之

移居十日罕来人，古盎红梅照眼新。莽泼胭脂劳冻手，一枝来换两枝春。

（《缶庐别存》）

红梅竹石

山中藐姑仙，夜醉流霞觞。琅玕扶不起，春风吹酒香。

（《缶庐别存》）

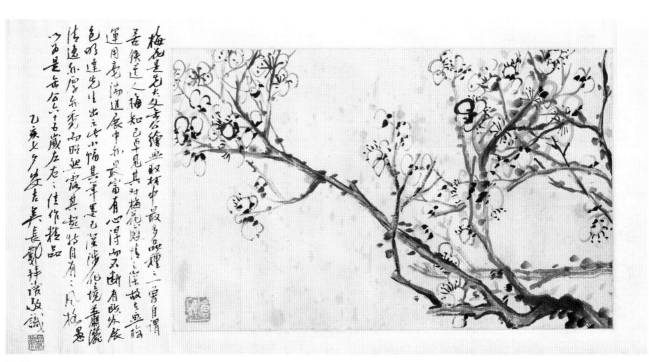

墨 梅

题画诗意译

缶庐（吴昌硕）家里所收藏的好东西，无非是汉魏时的砖砚，砖砚上清楚地留着古代的隶书，也适合后代习书用。年来所卖出的一些书画，也不足于谋生。思忖着还是把这砖砚当作种水仙花用的盘。（**缶庐藏汉魏古甓数事琢砚供书画，苦寒水冻，笔胶不能下，儿童戏供水仙于上，天然画稿也，拥炉写图，题小诗补空**）

镇江焦山上的汉鼎和杭州孤山里的梅，如古老的玉一样色彩斑斓，而生玫瑰般的清香。好比贫穷的家里几案上供着羧，怀这样醉心的人似乎是我。正值春天刚到的季节，满满地倒上浊酒来饮。这一斗一斤的陶和鼎又是谁铸造出来的。汉陶陵鼎就会同厨房一起渺不可知。萧统的文选楼头，也没能逃避劫难而化成灰烬。剩得这些遗物算是寒风中清冽的香味，陪伴我早晨黄昏。（**焦山汉陶陵鼎补梅**）

桐子安然地凝视着石榴，而秋天的果实又是多么皎洁。古老的瓷器，费心而默思着检点，在供羧的几案边坐到天亮。心思随着北京张孟皋作画中的设色，精神里晃动着绍兴赵悲盦的篆刻。古人的方法固然还在，抱着残缺不全的宋代绘画法。且凭着大小篆的笔意，落到纸上的墨显得草率。别人似乎讥笑着这幅作品无有可取的地方，我倒是喜欢这样朴实而不雕饰。画多了怕疾病缠身，不画恐年老徒然无成。技痒痒如这样子，如何能得到像麻姑仙人这样的纤手来搔一搔。（**偶画石榴桐子瓷盆**）

搬迁到这里已经十天了，很少有人来这里。古朴充盈的红梅，把双眼照得更是清新。撒开茂盛的草木，冰冷的手用力地擦着两颊，换来的不是一枝而是两枝春梅的花。（**甲辰十二月十四日，移居桂和坊，简庐赠红梅二盆，画以报之**）

遥远的姑射山中神仙，醉心于夜里纷散的霞光而举起酒杯。修长的翠竹也扶不起喝醉的他，春风却吹进来阵阵的酒香。（**红梅竹石**）

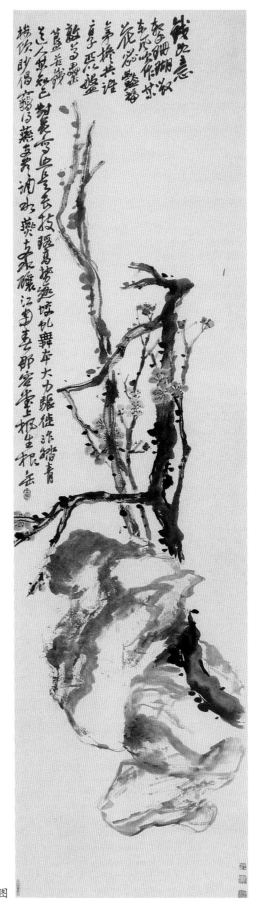

梅花图

题画赠赵飞昔宗建，时游虞山将返沪上，用以留别为日后相忆之资尔

豪饮才无敌，高谈髯绝伦。梅花古春屋，北郭老诗人。黄浦速归櫂，青山迟买邻。画图惭笔弱，聊障壁间尘。

（《缶庐别存》）

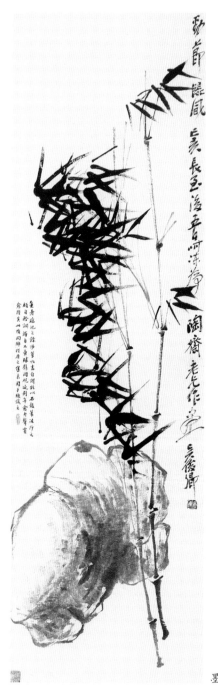

墨梅

雨 竹

竹竿簌簌水潺潺，画法通灵指顾间。一片雨声茅屋底，胜地烟雾起江山。

（《缶庐别存》）

松 梅

松梅老成寿者相，梅花冷若枯禅僧。对兹习静颇道好，积雪浩浩云蒸蒸。世间怪事笔难写，从牛者谁欲非马。苕上远山未了青，去不回头孟东野。

（《缶庐别存》）

《执经侍坐图》为乐陶叟

修成福慧自前生，藉甚声名见鲤庭。华岳烟云随转毕，高邮父子正谈经。种松寒色亲耆归，传砚家风足典型。更有文孙能作述，还精隶古读碑铭。

（据手稿）

《梅石盦图》为谢梅石

童颜鹤发古斑斑，瘦岭言归日闭关。问讯君家好游屐，几时高兴踏孤山。

印人一个万梅花，翠羽啼烟静不哗。莫行荒盦无长物，石头禅是好生涯。

（据手稿）

《梅花曲》为冷香

梅花南枝缀雪，美人西方倚寒。真个消魂地步，与君商量蛴桓。

在手酒杯今日，当头丹色旧时。过眼烟云莫笑，耐人无限相思。

（据手稿）

题画诗意译

放量饮酒，才气纵横觉得没有对手，谈论无拘束，下垂的长须不可伦比。有了梅花的古屋顿生春意，而北郭却住着一位老诗人。在黄浦江上的我要快些划船回去，这美好的青山碧水，不然选择做邻居就迟了。用画笔把图画出来，又惭愧自己的笔太弱了，姑且当作遮挡墙壁上的灰尘。（题画赠赵飞昔宗建，时游虞山将返沪上，用以留别为日后相忆之资尔）

长而细细的竹竿，潺潺的流水声，通于神灵的画法，回头看，都在手指的一瞬间。一片片的雨声，落在茅屋的底下，这样的景色，胜过那些烟雾缭绕的地方。（雨竹）

苍翠的松树，似年高有德者的相貌；寒冷里开的梅花，如僧人在静坐里参禅。对着这样习静，也是我相当喜欢的志趣，堆积起来的雪越来越多，云气升腾也愈盛。世情间那些稀奇古怪的事，用笔实在是很难写出，譬如这是牛，可是又有人硬是想说它不是马。从苕溪上望着远处的山，看到的是不尽的翠绿，想着离开不回头的诗人孟郊。（松梅）

若修炼成既有福又有智慧，自是前生修来，这样突出显著的名声，应该是幼年时受到父亲的教诲。华山峰峦上的烟云，转眼的工夫就消散，高邮的王念之、王引之父子正在谈论着经学。植的松树在寒冷的天气里，亲朋们想着我年老归来，传承笔墨的家风，值得称其为典型了。还有父亲作文子孙能再来传述，精于古老的隶书，并且多读碑拓和石上的铭文。（《执经侍坐图》为乐陶叟）

童颜鹤发的气色，古典文雅的精神，在岭瘦山寒的时节回来，而每天关门谢客。打听到您又特别喜欢游览，什么时候高雅兴致来，再重新踏上孤山。

一个印人一万朵梅花，那些翠鸟在烟雨中鸣叫，能静下不喧哗。不能说这个荒凉的庵里，没有多余的东西，这些

个石头（指孤山上的《石鼓文》）如禅般静躺在这里，就是最好的财产。（《梅石盦图》为谢梅石）

朝南的梅花枝头点缀着雪，西边有位美丽的佳人靠着寒梅。这光景实在是迷乱心神，愿同您讨论。

今天手里拿着酒杯，头顶上的太阳还是原来的颜色。不要笑看过眼的云烟，耐人寻味的是不尽的相思。（《梅花曲》为冷香）

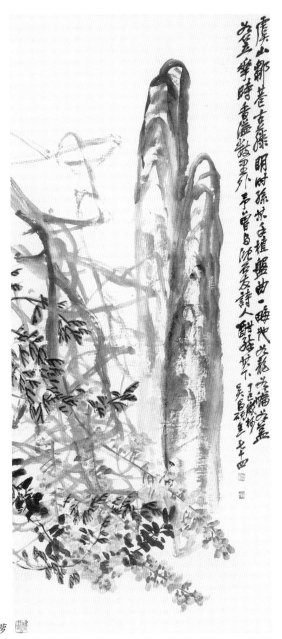

藤 萝

窓斋为冷香画《山水册》

倪、王、查、恽气无前，涧底人家树杪泉。贞白空山何所有，一群猿鹤小游仙。

横空独得士夫气，掷地遥闻金石声。衡岳即今供画稿，只愁笔底太峥嵘。

（据手稿）

《壁月盦论画图》为墨耕

虚盦高无尘，凉月阁不下，空山剩谁抱？好诗学东野。诗画持一理，确论世守寡。论画者谁子，面目定非我。我画知音稀，雪个要入社。徒快泼墨手，闻论声辄哑。主人直率人，赏我画不假。画树仰面倚，画花举手把。而我实汗颜，水石输君颊。下笔金刚杵，似针绵里裹。乍为作屏障，万山才一朵。诗境堕笔底，作画论已左。披图赋新诗，人静月婀娜。论诗惜无伊，缶庐小若舸。不如焚龙涎，饱墨拥书坐。

（据手稿）

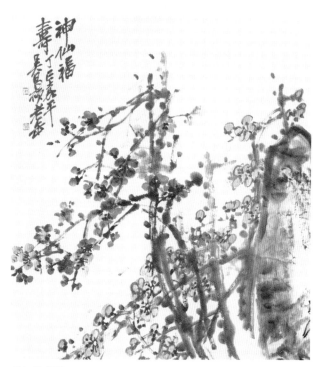

神仙福寿图

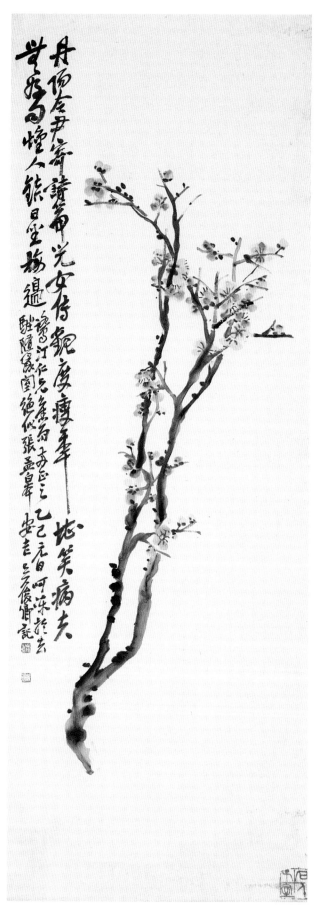

梅花图

题画诗意译

　　山水画家如倪、王、查、恽，他们作画的风格前所没有，无论是画谷涧还是人家，或是树梢上流下的泉水，这清新洁白的幽深山林，在何处还能有。看那成群的猴子和鹤，好像漫游在仙界中。

　　横跨天空，独有士大夫的灵气，倘若掷在地上，就能从远处闻到似金石般的声音。现在的南岳衡山，也供我作了画稿，只愁笔下有太多的峰峦峥嵘。（**窓斋为冷香画《山水册》**）

　　倪田虚盦的画，高雅又超尘脱俗，清辉如凉月也停止不下。幽深的山林，剩下谁去怀抱？写的好诗是学孟郊的。诗和画保持着同一个准则，正确不移的道理，世人很少有人能秉持。讨论画的那些人又是何人，面貌一定不是我。我画的知音是很少的，除非八大山人要重来入社。徒然加快用笔蘸墨挥洒，听到所论的声音就不说话了。主人确实是个直率坦诚的人，欣赏我所画的一点也不假。可是我把树画成仰着面来倚靠，把花画成一把把举在手里。而我实在是羞愧难当，水和石画得有负于您的双颊。有时下笔遒劲如金刚杵，有时却似针穿丝绵样柔软夹杂。起初一看好像是为作屏风，万山中只这么一朵。而把诗词中的意境落到笔下，作为画来讨论已经是偏了。打开画图题了首新写的诗，夜深人静，月亮竟然是这样柔软美好。可惜没有那个人和我一起讨论诗，房舍同缶一样小，如此怎么能跟大船相比。不如书房里点燃树脂，笔头蘸满墨拥着书而坐下来。（**《壁月盦论画图》为墨耕**）

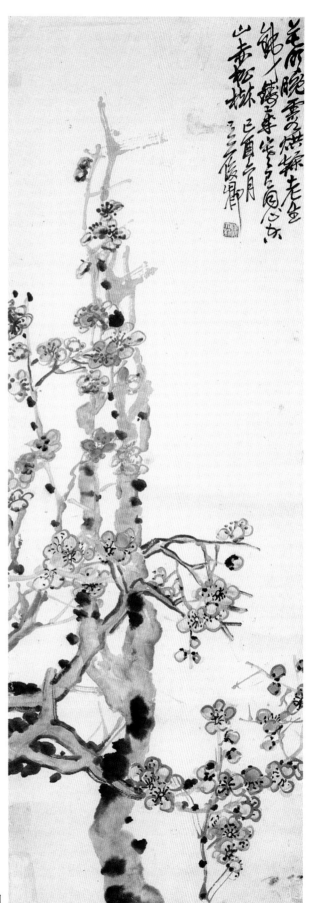

寒梅图

任阜长（薰）画册

暗然养病目，吴下已三年。花鸟昔游戏，狂名真可怜。盟心今雨外，传艺阿兄边。我欲百回读，茶过且未眠。

（据手稿）

《莺脰湖野泛图》

吾宗扣舷子，近泛莺脰湖。湖水渺何许，诗情亦太孤。凉吹一蓬雨，蔬菜半筐蒲。想见波平处，鸥群觊酒徒。

（据手稿）

谢顾鹤逸（麟士）赠石，即书《玉龟室图》后

一卷虎阜分来石，奇似蓬莱刺海中。正欲谈禅添转语，玉龟室外鼠姑红。

（据手稿）

任渭长画大梅山民（姚燮）诗意

大梅山民贞之邮，诗笔突兀驱蛟虬。自恨之法欠奇特，吟罢坐赏无葩秋。山阴任子画谁匹？诗中直演李长吉。蛇神牛鬼墟莽游，轶荡天门谈宝瑟。诗人画者骨已寒，披图一恸摧心肝。

（据手稿）

鹤逸画张子野词意

填词名著张三影，作画群称顾虎头。妙腕灵心一支笔，烟霞万古过云楼。

又：鹤逸写张子野词意，幽冷奇妙，不可思议。子野固以三影著名，以画词之影也，凡得十二页，过三影多矣。其驰誉艺苑当何如也？为题一绝，以志钦佩。

（据手稿）

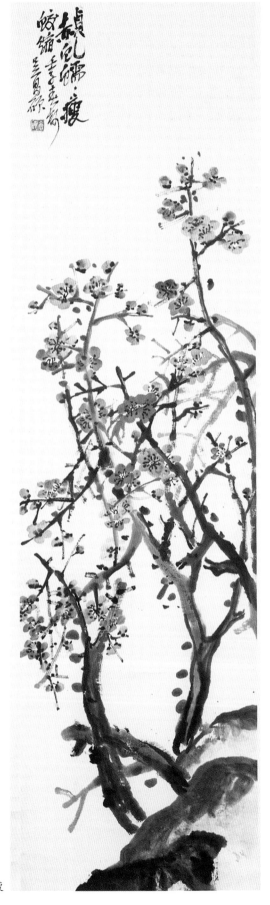

赖虬蠕瘦

题画诗意译

昏暗中养着患病的眼睛，在吴地已经有三年时间了。闻着花香听着鸟鸣，这是过去游览中的嬉戏，那时狂士的名声真是值得爱惜。当年的盟约依然在心里，今天窗外的雨还在落着，传授的书画艺术却在阿兄的身边。而我很想反复阅读，喝茶过多，到了深夜还一点儿睡意都没有。【任阜长（薫）画册】

我尊奉敲打船边放声歌唱的您，近来在吴江的莺脰湖泛舟。湖水为何这样浩渺辽远，用诗情画意的妙境来表述，不过还是很单一。凉风吹乱了这一蓬的雨，而筐里装的一半是蔬菜一半是蒲草。推想着湖面平静的时候，那群在空中飞翔的水鸥，是否希望得到这些嗜酒人吃剩的残羹。（《莺脰湖野泛图》）

赠送我的宝石，似乎从苏州虎丘的那一排石中分来，神奇的如蓬莱仙岛插在海中。正想谈佛学里的禅宗，而增添了拨转心机的妙语。玉龟室图的外面，开着茂盛殷红的牡丹。【（谢顾鹤逸（麟士）赠石，即书《玉龟室图》后）】

大梅山民姚燮，他怕自己的贞心有过失。所作的诗如突兀的山峰，又似驱赶蛟虬般。悔恨自己的方法欠缺奇特，吟罢了诗又坐下欣赏，思量着诗句没有像秋声中的华美。绍兴任渭长的画，能有谁来比得上？从姚燮的诗中能看到，他是继承李贺的诗而不断变化来的。诗中的蛇神牛鬼，好像在废墟榛莽里游荡，又在天门上无拘束地弹着玉做的瑟。诗人和作画的人，已经早早去世，一打开画卷就会大哭起来，真个是摧人肝肠寸断。【任渭长画大梅山民（姚燮）诗意】

北宋的张先，是著名的作词大家，而众多的作画人中，顾虎头又是被大家所称赞的。他那支心灵手巧的笔，在怡园中的过云楼里，他能画出永远不会枯竭的烟霞。（鹤逸画张子野词意）

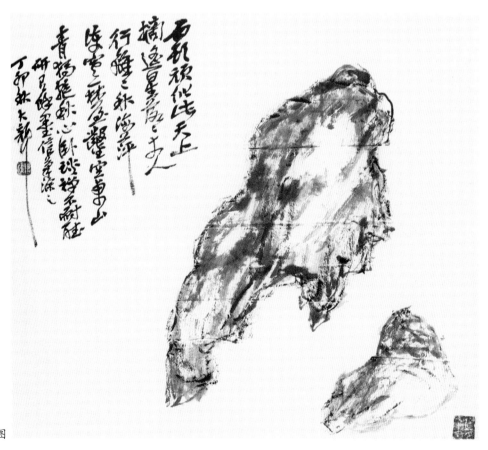

石 图

鹤逸写范石湖词意

昔闻诗中画，今见画中诗。石湖有佳句，妙手偶写之。我隶郢吴村，山水系吾思。披图动归兴，三径贫无资。

予尝读范石湖《四时田园杂兴》诗都有画意，愧未能写。今读鹤翁画，实获我心矣。诗词虽不同，其古趣一也。展玩数日，题而归之。

时戊申端午后三日。

（据手稿）

题张漱卿《云巢访归图》

金盖峰头云一巢，道士落拓眠蓬蒿。温饱不忘故人赠，交情何止秋山高。闻说寻亲走万里，况弃一官如敝屣。想见图中访旧人，定欲从之枕流水。

（手稿）

《获碑图》为姚彦侍方伯（觐元）

碑高尺有咫，首行题"晋故巴郡察（蔡）孝骑都尉积阳府君之神道"，问曰："君讳阳，字世明，涪陵太守之曾孙。隆安三年岁在己亥十月十一日立。"共四十三字。

古人重真迹，石刻任淹没。碑英名虽存，不见终恍惚。欧阳始集古，搜刮穷岩穴。秦汉迄有唐，残缺勤拾缀。继起有洪赵，实能补其阙。光芒一朝耀，鬼神不敢敛。斯碑落三巴，笔势剑锋剡。波涛碾泥沙，欲入蛟龙窟。历劫千余年，呵护劳神物。太息未见收，环宝负奇屈。赖有好古士，挽绠使之出。东晋石一片，喜复睹今日。拓石写画图，见者叹咄咄。行中述家世，碑首书官秩。字古文亦简，愚者嗤太质。安知古之人，叙事贵真实。岂如今达官，神道碑突诡。谀词数千字，缮写秃不律。读者笑掩齿，泉下愧白骨。隆安第三年，己亥冬十月。姚兴陷洛阳，太守遭系泄。荆州三丈水，万姓为鱼鳖。天祸典午氏，丧乱悲晋室。令我浩怀古，歌击如意折。呜呼碑石平，数字未磨灭。法物比鼎彝，尊视不敢亵。传观万人手，保之永终吉。英豪反寂寞，负奇守蓬荜。人才百世难，大地碑弗绝。泰山封禅处，风雷护残碣。

（据手稿）

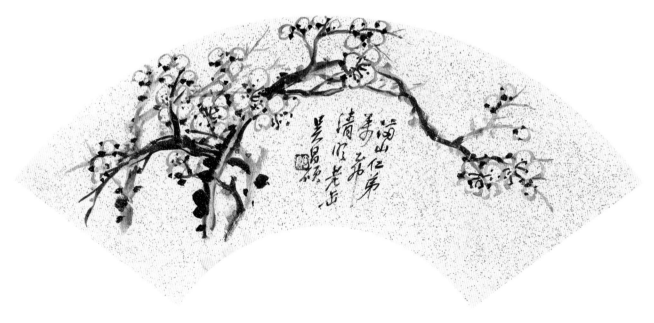

梅花扇面

题画诗意译

以前听说诗词中有画意，今日看到画意中有诗词。北宋范成大的诗词里，有精辟的词句，这都是他精妙绝伦的手法，而在偶然间写来的。我流离过家乡安吉的郹吴村，那里的山山水水是我最所思念的。打开这幅由顾麟士按范成大的词意而创作的画，心头不免动了想归去的念头，可是三径的寒冷，而我又穷得没有资本可以解决生活。（鹤逸写范石湖词意）

金盖峰山顶上聚集了一窝的云，一位潦倒的道士睡在草丛里。身处温饱的时候，不能忘了曾经帮助过的朋友，互相交往中生出的感情，哪里会是云恋在秋天高山上的短暂。听说为了寻亲不远万里奔跑，还有抛弃官职，如同丢掉一双破鞋似的。想象中看到画面里，去寻找旧有交情的人，一定是想和他一起，过着靠近流水睡觉的隐居生活。（题张漱卿《云巢访归图》）

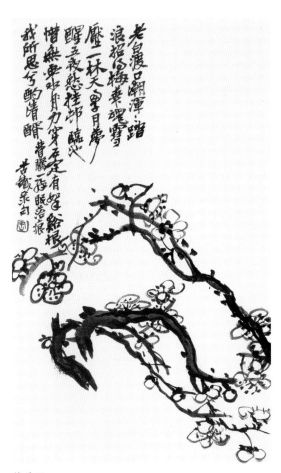

梅花图

古人所重视的是真迹，而石碑上的刻字怎么会使其漫漶淹没。石碑的精华之名虽然还存着，若没有看到终究是心神不宁。最初欧阳氏（欧阳询）集古人的字临摹，到处去搜集，极力追寻那些在悬崖深谷中的碑文。远从秦汉近到盛唐，无论是残缺不全的，都一一勤劳拾取缀集。后来继续做这件事的有洪（洪迈）、赵（赵明诚），使残缺的碑文得到了弥补和充实。它所发出来的光芒，是时下最耀眼的，纵使是鬼神也不敢来夺取。这块碑一度流落到四川，而刻在碑文上的字，笔画遒劲势如剑锋。状如波涛碾压着泥沙，又似蛟龙般将入深穴。千百年来又经历了无数的劫难，为卫护这碑文，不仅用心而且更耗费精神。暗示叹息着没把这碑文拓下来，环绕着这件宝物而感受到它的奇异。难得有喜爱古代事物的读书人，用绳子把它打成结并把其抬出来。这块石碑的石，是东晋时候开采出的，庆幸的是今天又重新见到。把碑文上的字拓下来，供临摹和绘画，看到的人没有不感慨和惊讶的。一行行的碑文述碑叙着主的家世，而碑文的开头书写着碑主的官职、等级。字体古朴，文章也简练，缺乏智慧的人笑它过于朴实。他怎么会知道古代的人，叙事文章可贵在真和实。难道同今天的达官显贵一样，写在墓道碑上的文字，尽是些奇突虚诞的言论。奉承的字写了数千个，誊写编录时不周全又不循法。读着它的人都掩着嘴在笑，未知九泉下的一堆白骨是否感到羞耻。后秦文恒帝隆安第三年（399 年），时在己亥年冬十月，文恒帝姚兴带兵攻克西晋都城洛阳，守城太守辛恭靖，遭遇了前所未有的愤恨。汇聚到荆州的那三股水流，随时会把数万名百姓淹没，而成了鱼和鳖的食物。这样的天灾人祸却是西晋的司马氏造成的，局势的动乱，可悲的是晋朝内乱，让我无边无际地思念古代的人事。唱着歌打着拍，而合意的心情随之打着折扣。呜呼！平整的石碑，所遗留的字迹并未消失。用于祭祀的器物挨着鼎和彝，只能仰视着它而不能亵渎它。从万人的手里传递着观看，残存珍贵的文物，从此以后永远保留着。不然英雄豪杰反而寂寞，胸怀奇志的穷苦人守着它。这是千百年来难以遇到的人才，而山河大地上的石碑也会千古不绝。历代在泰山上祷告天地刻在石上的字，经历过多少年的风雨，而掩蔽在荆棘中。【《获碑图》为姚彦侍方伯（觐元）】

《消夏湾渔隐图》

菰芦中人乐有余，悠悠天地作遽庐。不知世有风尘色，竟日湖中去打渔。

渔弟渔兄共酒杯，晚来一醉卧苍苔。鸡虫得失浑忘却，我是风波历惯来。

消夏湾头渔有无，愁人不忍更披图。苕溪风雨今年恶，门外白萍吹满湖。

（据手稿）

题公周画

清泉养露气，苦茗娱春天。想君作画时，溪夕山晴鲜。我画未及君，君画诗意先。愿听君论诗，洗耳孤松边。

（据手稿）

公周画陶器、梅花、茗具索题

琴川之水瓶满储，石梅之花空稚娱。瓷壶手把诗兴足，仿佛石铫依髯苏。蒙庄谈道在瓦甒，沈侯好古天下无。偶然作画谁敢读？求读此画先读书。古文奇字实器腹，倘可拓墨绵纸糊。

考古几人具只眼？几案供养泥厌粗。骨董贬价任谈说，天青白靛黑变初。簠翁爱藏三代物，一陶器抵千琼琚。彼射利者肆作伪，商周而上兼唐虞。敝庐土缶腹较大，折枝难插惟种蒲。毫端欠古貌不出，吟罢坐使春风呱。何如买耀（櫂）访君去，五六七碗倾茗壶，拍手笑对长须奴。

（据手稿）

《月庭寻诗图》玉农属为其尊甫燮人先生题

负手行吟去，良宵春可怜。图能绝浩劫，人已作飞仙。花月依然好，诗魂何处还？清声有雏凤，端不愧前贤。

上款脱称谓又跋

燮人先生乡先辈也，当其闲步寻诗，胸襟洒然，有光风霁月之慨。惜返真太早，未得一闻绪论，今见画图，何其幸耶！题时适客至，匆遽忘称谓。凡人至熟者，但呼字而不以称谓重，然虽笔误，与先生盖神交矣。尚友古人本吾辈事，见者幸勿以狂傲责之。

（据手稿）

翁松禅老人画斗牛卷

相公归田罢奏章，不问牛喘写牛斗。庞然大物起竞争，同类相残为刍王。笔端托意抒牢骚，愿人买犊去卖刀。太平万族各安分，篱下荒畦皆插苗。

（手稿）

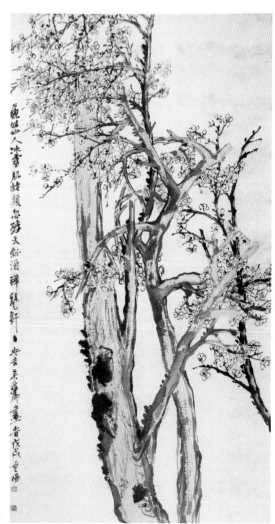

红 梅

题画诗意译

隐居在芦苇荡里的人，他们的生活是有足够的乐趣。从容不迫于天地间，竟充当芦荡里的悠闲人。也不知道世上还有人事变幻的事，竟然整日间，在湖里过着撒网捕鱼的生涯。

与渔夫们称兄道弟，而一起举起酒杯，到黄昏时喝得醉醺醺，就会睡在青青的苔藓上。像鸡啄虫般的微小得失，也全都忘记掉了，我所经历的风波已成了习惯。

避暑在湾头这个地方，不知道还有没有渔船，不忍心怀忧愁的人，再去打开画图。苕溪里风和雨，今年又特别凶猛，吹着门外的水草，覆盖了湖面。（《消夏湾渔隐图》）

清澈的泉水供养了水气，春天的苦茶也能娱情陶性。想着您在作画的时候，一溪流水伴随着夕阳，而山峦中的晴光甚是清新。可是我的绘画技艺不如您，您所画的画，画还没画完而诗意却先出来了。我也很乐意听您对诗词的讲解和分析，也学古人洗耳孤立在青松边。（题公周画）

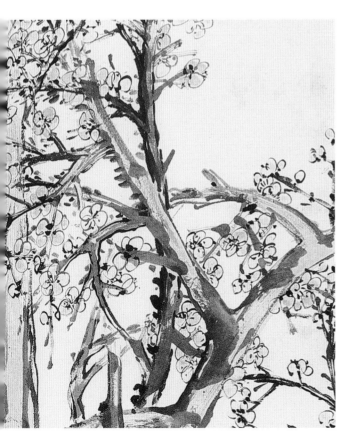

（局部）

琴川（常熟）的水很清澈，先装满几瓶储藏起来。纵使珊瑚的花孔很细小，但不失为让人消遣欢乐。看到这个瓷壶的手柄造型，忍不住诗兴大发，沈汝瑾公周画里的这个小烹器，分明是依照苏东坡的那个。庄周在瓦罐里谈论着道，而沈侯爱好古物，似乎天下无双。无意间作出来的画，也不是一般人都能看得懂，想要看懂这幅画的意思，首先要读很多的书。古老的文字，特别的字体，填塞了这个器皿的肚子，也许可以绵纸糊着用墨拓取。

历来有几个考订古物的人，具有独到的眼光？供养在几案上，又嫌泥沙粗糙。任那些做古董生意的人，谈论着贬低价格，瓷器上的天青色，是从初变的白色、蓝靛色、黑色中来的。簠翁喜欢收藏三代的古物，其中的一个陶器，就抵上成千块精美的玉佩。那些谋取财利的人，常常肆意作假，尤其是商周以上，及至远古的唐虞时期。像我破旧的房屋里，一些肚较大的瓦器，故而折来的梅枝就很难插稳，唯有用它种种菖蒲。笔头也欠缺古朴，貌似是不能拿出来作画，轻轻地吟唱完毕，坐等着让呱呱的春风声吹来。何不乘船去拜访您，倾心，你的茶壶，喝它个五六七碗好教两腋生风，拍起手来对着仆人发笑。（公周画陶器、梅花、茗具索题）

双手反交背后，且漫步且低声吟唱，很喜欢这个美好的春天夜晚。希望能越过空前的大灾难，只是人已作古，灵魂飘到仙界去了。春花秋月依然很好，而不知诗人的魂魄，是否会从什么地方再回来？继以这清越的鸣声，唯有今日的优秀子弟，的确无愧于前代贤人的遗风。（《月庭寻诗图》玉农属为其尊甫燮人先生题）

翁同龢相公辞官归田后，就停止向皇帝进言陈事，虽不去问庶民于农事间的疾苦，但还会去画一些牛与牛之间争斗的图。这样庞大的牛一旦争斗起来，同类之间的相互残杀，为的则是莨草（谗佞的小人）。他笔下所寄意抒发出的是牢骚，其实是希望人们买来耕牛，卖掉武器。太平时期，百姓各自安分守己，见到都是土地上插满的禾苗。（翁松禅老人画斗牛卷）

吴昌硕艺文述稿

浦时痴先生绘山水册

文孙少筼（宝春）索题。

一水一山破笔挥，当年人比吴仲圭。苍苍莽莽得古意，耕烟、烟客薄不为。传家一册秋嶂夕，筼也珍藏胜拱璧。魏塘深处吾曾游，乞写扁舟冒寒发。

原注：少筼亦善画。

（据手稿）

补情图

填海仙禽修月斧，月无长满海无涯。人间更有情难补，空对春风解语花。

红豆江南种已迟，春愁摆脱一丝丝。天涯情种人难识？老佛拈花一笑时。

（据手稿）

黄秋盦寿宋芝山画卷

天涯踪迹寄邮亭，一擢携花古性情。明月二分无着处，也来杯底寿先生。

访碑图里闻商略，岱色嵩云未寂寥。凿毁龟兹题壁字，保残守阕又今朝。

原注：龟兹将军石刻已为无知者凿毁。

（据手稿）

筼江上墨兰

筼翁走笔见气魄，诗奇画古神鬼惊。画兰平生仅见此，公孙妙舞同纵横。谓学迂倪倘毫发，翁或自信谁能听。倪尚简洁戒奔放，墨苦金堕毫渊淳。是卷墨晕汗秋冥，神龙夭矫天可倾。精枪驰走争雷霆，能使好勇斗狠者流羞甲兵。穷我伎俩或并立，所未及处心太平。所由画兰不画土，馨秀孤出吾典型。翁如有知必自笑，偕我来作三人行。此演《幽兰操》，彼读《离骚经》，如溯空谷登仙瀛，啖如瓜枣餐茯苓，握管与兰通性情。

（据手稿）

褚祀堂《松窗释篆图》

篆室且躬入，松邻道不孤。阳冰分籀史，和仲氏耕夫。鬼哭天惊异，文霾图吊芜。乾坤供目笑，谁与话之无？

（据手稿）

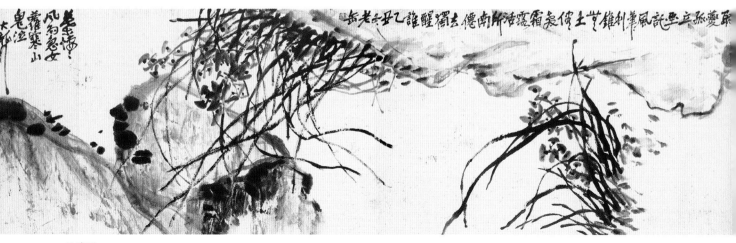

兰花图

题画诗意译

图中所画的山山水水，乃破笔一气挥洒而成。时人称赞浦时痴所绘制的这幅山水画，犹同吴镇当年画的一样。川原辽阔、草木茂盛，深得古人笔意。隐士、仙人没有不为之接近。这是一幅可以传家的秋山夕照峰峦图。基于是有意义的画作，浦少筸先生珍藏它则重于玉璧。魏塘这地方的深处，我曾经游览过，希望求租到一条小船，趁着寒秋波光潋滟的时节前往。（浦时痴先生绘山水册）

推山填海的仙鹤，修月出户的人家。月哪能会是常圆的，海也没有边际。人世间还有什么比情更难填补的，空对着眼前的春风，她能使美丽的花朵发出笑声。

在这个季节的江南去种植红豆，显然已经迟了，离开了春日那一点点的愁绪。分别后在遥远思念的那种情怀，有谁能知道？思索着佛家的古老传说，报以拈花一笑的那时。（补情图）

踪迹落在遥远的地方，表达感情的书信多是从驿馆里寄出，带来的那一拨鲜花，这是古人的真性情。古人说的三分明月七分人情，而这一分无着落的明月归到酒杯里，作为给先生您的寿礼。

在图书里寻访碑拓，又常常听闻你的商讨，泰山的绝壁或嵩山的云端，也不曾寂寥无人。看到龟兹将军题在石壁上的字，被人给铲凿没了，保护这些残缺的石碑，又是现在所要做的事情。（黄秋盦寿宋芝山画卷）

从筸翁这幅画里，看到挥毫的气势，而诗作的也很奇妙，画面又古朴，纵使鬼神看了也会惊讶。他画的墨兰，平生仅是看到这幅，状同公孙舞的剑一样体势纵横。说自己学画迂回于倪云林，却连倪的皮毛也没触摸到，筸翁或许说过这样自谦的话，可是谁能相信呀！倪云林的画取意简洁，慎于奔放。苦守着翰墨，不使尊贵的书画向下滑落，也不让笔下积聚不流。这是一幅由淡墨渗出，又涵濡幽深的秋山图，其间有神龙般的变化，峰峦的姿态伸展屈曲非常有气势，天上的云彩也向这倾斜。笔如精枪疾驰，雷霆般威猛，致使那些爱逞威风、喜欢斗殴的人看到这画面，还谈什么兵械，唯有羞愧地流汗。我把所有的本领全部使出，或许只能和其并立，

倘若还不能达到也等心存平。因所由来画兰不画土，其独自发出的馨香，还是比较典型有特点的。筸翁倘若知道我这么说，必定会哑然自笑，携手我和花，来作个三人行。这好比相传中的《幽兰操》，而他读着《离骚经》，犹如溯洄空谷，登上神仙居住的瀛海。吃着如瓜枣当点心，以茯苓替代饭食，手里拿着笔，心境与兰相通。（筸江上墨兰）

篆室里只能躬着身进去，几案上有松作伴，道也就不孤单了。李阳冰的八分书籀史，和仲氏耕夫的篆书，这些都是惊天动地，即使鬼见了也会凄厉地叫嚎着的，字如烟雾般，画影好像掉进乱草丛里。画中的天地奉献您，看后不禁暗笑，又有谁能与其对话？（褚祀堂《松窗释篆图》）

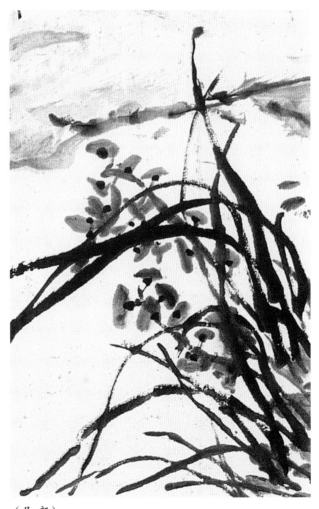

（局部）

吴昌硕 艺文述稿

63

题《八石斋》

李盦藏八大、石涛画甚夥，故名。

八大平生走直气，石涛直走还横云。李盦抢着一支笔，气息力与八石争。昨日持赠山水障，元气淋漓笔难状。白云如仙割不成，我欲磨刀踏天上。

<div align="right">（据手稿）</div>

原注：李盦，即高邕，字邕之，号李盦，杭州人。居上海，工书法，能以草书入画。

青藤画菊花鱼虾卷子

沽酒菊花朵，下酒鱼虾盘。放笔青藤叟，由人白眼看。南山亲几席，西爽倚阑干。想见萧廖兴，长歌发浩叹。

原注：画是平望吴松云藏品。

<div align="right">（据手稿）</div>

大小骗画卷费子苕画

富贵与功名，无非把人骗。乾坤一骗局，人人涂花面。已自受人骗，还将骗骗人。无穷骗中骗，面目几人真？如若不骗人，世界太冷清。冷眼袖手处，谁有真本领。丹青偶游戏，流传近百年。区区一卷画，尚可骗人钱。

<div align="right">（据手稿）</div>

大鹤指画寒山子索题

一指蘸墨心玄玄，且园而后大鹤仙。我画偶然拾得耳，对此一尺飘馋涎。鹤与梅花一屋住，有时与鹤梅边遇。梅边遇，兴益赊。毫发茂，翻龙蛇。

<div align="right">（据手稿）</div>

鹤逸临查梅壑、王耕烟山水册

云壑风泉孰赏音？买邻落地掷黄金。崔嵬不假愚公力，移入茅堂见苦心。

偶尔谈山倚北窗，蚩尤饕餮踞胡床。劝君莫把画王笔，杯酒回头看莽苍。

<div align="right">（据手稿）</div>

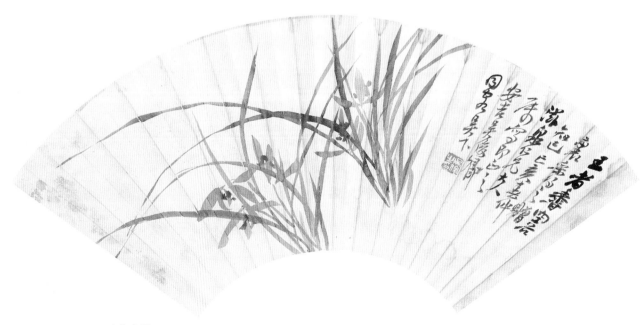

兰花扇图

题画诗意译

八大山人朱耷生平所画，讲的是正气；而石涛的画不仅讲正直，其间还逸气横云。李鱓常用草书作画，抢先拿过来一支笔，落笔的气息能达到与朱耷、石涛争高下。昨天手里拿着一幅山水画轴赠送我，画面上的精气畅快极致，是笔所难以描绘出来的。一片白云如仙界飘下，割也割不成，我还想先把刀磨好，踩着梯到天上去。（题《八石斋》）

从外面打来的酒，放在朵朵的菊花间，下酒的菜是一盘鱼和虾。笔墨豪放的青藤老人，在现实的生活中，经历了多少人的白眼相看。南山是让人惬意的地方，尤其是和几席相亲，而西园是赏月的好所在，斜靠着阑干又是多么的快意。联想到眼前萧瑟的秋天，静寂空旷的视野，兴趣顿时涌上，放声高歌，抒发罢心中的激昂又作大声的叹息。（青藤画菊花鱼虾卷子）

世情间的富贵和功名，到头来无非是把人骗了一场。天地是一场大骗局，人人都把自己的脸涂抹成花面。自己也曾经受别人骗过，且还想着去骗骗别人。这是个源源不断的骗局中的骗局，这样下来，还剩下多少人是有真面目？倘若都不骗人，这个世界是不是会显得太冷清。以冷眼审视，袖手旁观着，会是谁有真正的本领。用丹砂和青腊画成墨意，也不过是偶然间的游戏，则流传了近数百年。这微不足道的一幅画，仍然可以用于骗骗别人的钱财。（大小骗画卷费子苕画）

对于大鹤山人郑燋的一指蘸墨画法，心里感叹这实在是深奥微妙，高其佩之后就算大鹤山人了。我学他的这个画法，仅是偶然间拾得一点儿，对着这幅只有一尺大小的画，飘飘然而垂涎欲滴。思索着鹤与梅花都是隐士的伴侣，它们住在一起该是素雅和孤傲的，有时候和鹤在梅边相遇。在梅边相遇时的情绪，会使雅兴更加长远。丰茂的笔头，挥动起来，如龙腾，如蛇舞。（大鹤指画寒山子索题）

云气遮盖的山谷，有谁去欣赏风和泉的声音？居住选择邻居，不惜一掷千金。高峻的大山，不借助愚公的神力，怎么能有草盖的屋舍移过来，可见是费了一番苦心的经营。

有时候靠在北窗下，谈论着山川，蚩尤饕餮，盘踞在胡床之上。劝您这支笔，不要画那些王者，饮着这杯酒，回过头来再看看荒郊野外。（鹤逸临查梅壑、王耕烟山水册）

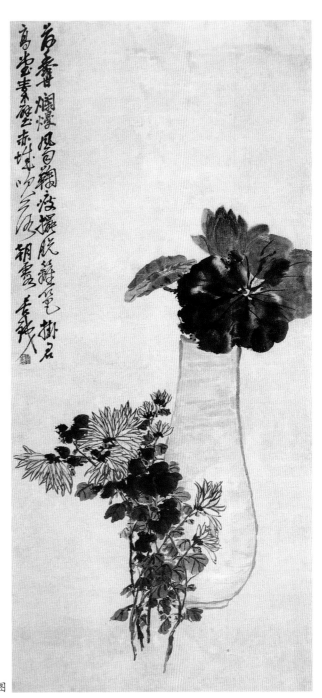

瓶花图

《红镫论剑备》为沈子修

侠气空湖海，柔肠过女儿。红镫与长剑，二者得兼时。酣进王郎酒，误搜杜牧诗。春宵良苦短，好梦直须辞。

（据手稿）

《游太平山望太湖图》为李箸丞孝廉

帆来五湖白，帆没群山苍。绝顶峨嵋客，游心云水光。汲泉天影活，采术闻泥香。酿酒寻归客，高堂进一觞。

（据手稿）

天 竹

七尺珊瑚枝，累累如贯珠。耐此岁寒节，渥丹颜不渝。

霜天翠袖不须扶，朱实离离百琲珠。绝忆歌筵华烛畔，相思红豆把来无。

（《缶庐别存》）

芦花石头

水落山足难著篙，芦花如雪吹寒涛。我欲采风访渔父，铁笛一声霜月高。

（《缶庐别存》）

扁豆花

味和晓露摘来鲜，不羡金盘荐绮筵。最忆江村新雨后，听人闲话晚凉天。

（《缶庐别存》）

郭外观荷，风雨飒来，借野老笠戴之，折花行堤上，归写图未提诗，先有诗意也

横塘十里破荷叶，秋雨着来点点急。白荷花摇香可吸，冒雨何妨片时立，杜陵野老卓吟笠。

（《缶庐别存》）

高丽纸写梅戏题

海东苔纸镜如画，岭上梅花铁作枝。如椎秃笔病臂写，春风挽住无人知。

（《缶庐别存》）

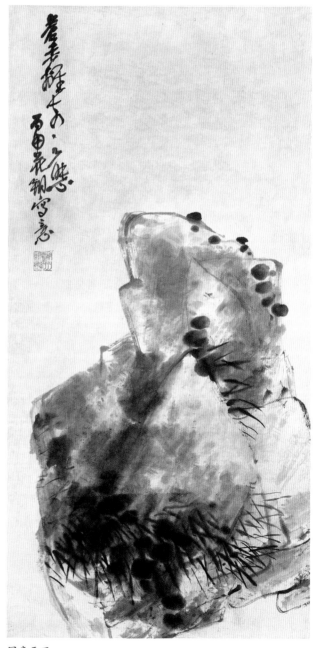

写意画石

题画诗意译

胸怀豪侠的气慨，徒然浪迹江湖，柔软的心肠似乎超过女性。美人与英雄，这两样是沈子修同时兼备的。酒喝到畅快时的王羲之，趁着酒兴写成《兰亭序》，似乎又在差错中找到杜牧的江南诗。对着美好的春宵而慨叹着短暂，这样的好梦应不要推辞。（《红镫论剑备》为沈子修）

风帆推着船，在五湖里泛起浪花，而帆影又消失在群山的苍翠中。又做峨嵋山绝顶上的游客，亦留心于云山水光之间。打来的泉水，桶里晃荡着倒影的蓝天，采来的白术闻到泥土的味道。酿成的美酒，寻找归来的客人，举起杯为父母敬酒。（《游太平山望太湖图》为李箸丞孝廉）

七尺那么大的珊瑚枝，枝头挂满像成串的珍珠。受得住一年最寒冷的时节，光润的朱砂颜色，一点儿也没有改变。

深秋的天气里，青绿衣袖色的竹子不须扶持，浓密的红色果实多的如百串珠挂下。记忆的碎片里，光彩映照的宴席边，唱歌劝酒的情景，那一把相思的红豆，不知所自来。（天竹）

山脚下的水位降低了，撑船的竹竿也难适用了。飘荡的芦花絮，如雪似的吹拂着寒天的波浪。我想到老渔翁这里搜集歌谣，或有遇到似刘兼道的那一声铁笛，穿开霜天的云层，和月悬在高空中。（芦花石头）

这味道同早晨采来的露水一样鲜，不羡慕丰盛的筵席上金盘里的珍肴。最让人思念的是江南乡村间，那一场新雨过的天晴，又正是傍晚凉爽的天气，听别人讲着漫无边际的闲谈。（扁豆花）

破败的荷叶，在十里的古堤横塘中，一阵秋雨打来，点点溅起的雨花在湖面上飞速跳跃。白色的荷花在风中摇曳，飘过来的香气自可吸入，不妨冒着雨在此站立片刻，有如当年杜甫戴着斗笠卓立吟诗。（**郭外观荷，风雨飒来，借野老笠戴之，折花行堤上，归写图未提诗，先有诗意也**）

海东朝鲜产的苔纸，如镜面一样光洁，岭上的梅花树枝，似乎铁做的一般坚硬。手臂还带着痛，又拿起如椎一般的秃笔去画，更没有人知道我把春风挽留住在这幅画里。（**高丽纸写梅戏题**）

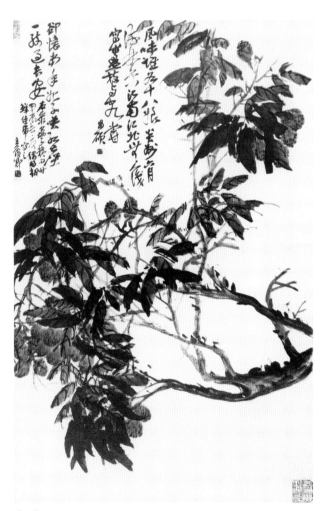

荔枝

梅

梅花阅世无知己，墨渖飘零亦可怜。郁勃纵横如古隶，断碑同卧白云边。

<p style="text-align:right">（《缶庐别存》）</p>

建兰有数十种，古人从无画之者，秋日买一丛对花写照，使生香活色，四季常留，吾庐当易名香祖也

幽兰佳种传漳州，紫茎绿叶花双头。饼金易得供几，香风引鼻宜清秋。芜园墙隅数弓地，拟拔芭蕉树兰惠。李通判与陈梦良，后来更有酸寒尉。

原注：李通判白华十五萼，陈梦良紫华二十五萼，皆建兰之佳者。酸寒尉是缶翁自称。

<p style="text-align:right">（《缶庐别存》）</p>

风 竹

画竹频年遣管城，雨青云白雪鬖髿。风香细细难描出，佳句还来演杜陵。

<p style="text-align:right">（《缶庐别存》）</p>

写梅六首

道人铁脚仙，浩歌衣百结。我欲从之游，共嚼梅花雪。

老梅如老龙，古苔作鳞甲。夜半雷雨飞，花香遍苔雪。

奇寒似尧年，双鹤雪中语。为看早梅开，空山独来取。

怪石饿虎蹲，老梅瘦蛟立。空林我独来，大雪压孤笠。

道心冰皎洁，傲骨山嶙峋。一点罗浮雪，化为天下春。

十年不到香雪海，梅花忆我我忆梅。何时拏舟冒雪去，便向花前倾一杯。

<p style="text-align:right">（《缶庐别存》）</p>

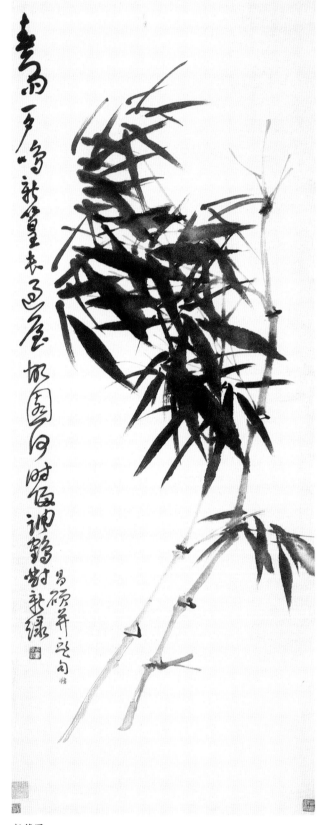

新篁图

题画诗意译

梅花感慨在经历的时世中，没有遇到知己，而墨汁在作画时从中降落，也同是可怜。这青翠茂盛、体势纵横、如同古隶般写成的梅花，和断缺的碑一起躺在白云边。（梅）

好的幽兰品种，从福建漳州传过来，紫色的茎，绿色的叶，开着两个头的花。这是用饼状的金块作价得来，供在几桌上，一阵清风过来，清香扑鼻甚是清新。在我的芜园墙角落里有数尺地，打算抽出一点种上芭蕉，植些兰蕙之类。其中种的有称"李通判""陈梦良"的兰花品种，更有后来我为自己命名的"酸寒尉"品种。（**建兰有数十种，古人从无画之者，秋日买一丛对花写照，使生香活色，四季常留，吾庐当易名香祖也**）

经年用画竹子雨后的竹园青翠欲滴，空中的白云如雪，可是竹林里的竹子则参差散乱。随风吹来的清香，无论我怎么细细地去描绘，都画不出来，题在画上的佳句，还是从杜甫的诗中演化来的。（**风竹**）

梅花道人把梅根画成仙人穿的铁鞋似的，口中高歌着，而穿在身上的衣服上有百多个补丁。我很想追随他出游，又想和他一起细嚼慢咽着雪后开出来的梅花瓣。

苍老遒劲的梅树，形如老龙盘曲着，树干上生有似陈年的竹片，像鳞甲一样附在树的表皮上。每当半夜的雷雨伴随着纷飞的花瓣，那梅花的清香就传遍了苕溪和霅溪。

天气奇寒有如上古的"尧年"，一双仙鹤在雪中鸣叫。为能观赏到早开的梅花，独自往来在幽深少有人去的山林中。

形状怪异的石头，犹如饿了的老虎盘蹲着，苍老的梅花坚硬遒劲，似蛟龙般屹立。独自来到这空旷的山林中，见那大雪仿佛要压向戴着的斗笠。

悟道的心是多么冰清皎洁，傲骨的梅花，生长在峻峭的山崖里。看着一朵朵从罗浮山上飘过来的雪，顷刻间便化成了天下的春色。

十年来不曾到过深幽的山中，去欣赏由花香堆积成的雪海，梅花记得我，我亦追忆着梅花。什么时候再乘着船，冒着雪去观看，缘于此，便向前朝着梅花，将满杯的美酒倾倒在地上。（**写梅六首**）

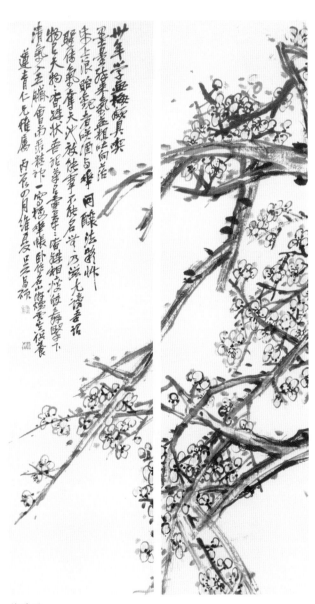

梅花图

佛 手

不见清净身，已证无上果。十指曾拈花，妙香空思堕。

（《缶庐别存》）

雪 竹

吾庐独破撑风雪，修竹连山当友朋。剩有郫筒数升酒，不愁今夕坐重冰。

（《缶庐别存》）

牡 丹

昨夜醉梦游赤城，仙人寿我流霞觥。醒来吐向雪色楮，奇葩万朵堆红英。人言此花号富贵，百卉低首谁争衡。欧公为作洛阳记，杨妃曾倚沉香亭。合移金屋围绣幪，珠翠照耀辉长檠。闲蜂浪蝶不敢觑，灌溉甘露滋银瓶。酸寒一尉穷书生，名花欲买力不胜。天香国色画中见，荒园只有寒芜青。换笔更写老梅树，空山月落虬枝横。

（《缶庐别存》）

鞠华为姚芝生六十寿

芝翁古貌古心好读书，失子丧偶，能自遣其所得深矣，并题诗祝之。结语云云，望其有后也，越月余，闻侧室举一男，相去三百里，不能为汤饼客，它日相见，当拊掌一笑。谓我颂言之不虚。

高秋黄华开，翠叶大如掌，相对持酒杯，南山有真想。年年好栽培，春风鞠苗长。

（《缶庐别存》）

博 古

从军赴榆关，未获书露布。母病亟图南，奉母海上寓。弄笔破岑寂，即景得幽趣。盆尊杂位置，花萼半含吐。是时岁将除，冰雪正寒冱。卷图望烽烟，忽忽念征戍。

（《缶庐别存》）

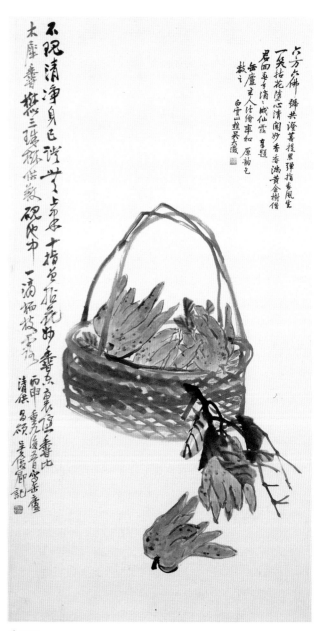

清供图

题画诗意译

没有清净的身，哪能有心澄体静修到至高无上的妙果。想那十指曾扣拈的莲花，殊妙的香气，引入到空无的思境里。（佛手）

我的茅屋虽然有些破旧，但还能撑着风霜雨雪，后园里瘦长的竹连着山林，却当作友朋相处。竹制成的郸筒里，还剩有数升的酒，也就不愁今晚坐在厚厚的冰上了。（雪竹）

昨夜在糊里糊涂中游览了仙境，长寿的仙人也不欺负我，并与我酒筹交错。醒来后，口中向北边涌出雪白色的纸，堆成千万朵十分离奇的红花。人们说这花还有一个名称叫"富贵花"，百花低着头，没有哪一种花卉敢与牡丹比高低。欧阳修为洛阳牡丹作过文章，杨贵妃曾经在"沉香亭"的阑干上靠过。合着移植到华美的屋子里，用绣着花的帐幕围着，又有成串的翠珠相互地照耀，闪射的光彩如长明的灯。那些闲飞的蜜蜂和游荡的蝴蝶，都不敢近身过来探视，用银瓶装着香甜的露水来浇灌、滋养。似我这样一个小吏，且又寒酸贫困的书生，即使想买这名贵的花，也没有能力去养它。这样的天香国色，也只能在画中看看，自家荒芜的园地里，只存有萝卜和大头菜。不如自己弄几笔，再画上苍古的梅树，在空旷寂静的山林里，月影落在盘曲横斜的梅枝上。（牡丹）

在开满菊花的秋高气爽的季节里，青翠的叶子比掌还大，手持酒杯而相互对着。采菊东篱，悠然南山，难得有这样的本心。此后的经年更要好好栽培，如春风润物般抚养着幼苗成长。（**鞠华为姚芝生六十寿**）

投身军旅，北上奔赴到榆关这个地方，没有得到战斗的捷报。这个时候母亲生病，迫切希望我南归，于是，回到寄居地上海侍奉母亲。开始胡闹着弄笔，打破寂静，又就眼前的景物，得些幽雅的趣味。陶制的盘或铜铸的器，错杂着位置，枝头的花萼一半含着蕊，一半吐出花信。此时正值一年将尽的腊月底，又正是冰和雪在严寒里冻结的时期。卷起画图，在眺望中思索着烽烟燃起的战争，模糊里又惦念着，那些远行守候在边疆的战士。（**博古**）

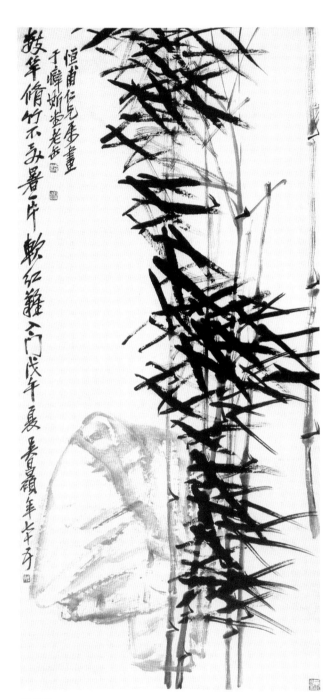

修竹图

附录：吴昌硕花鸟小品

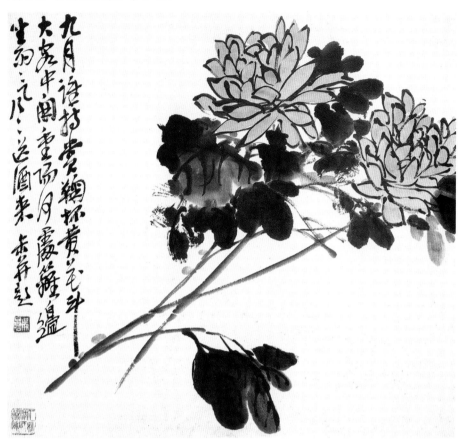

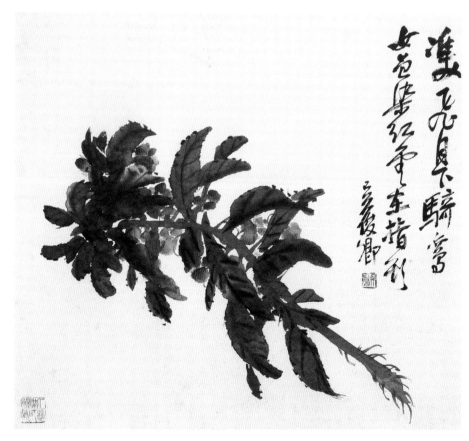

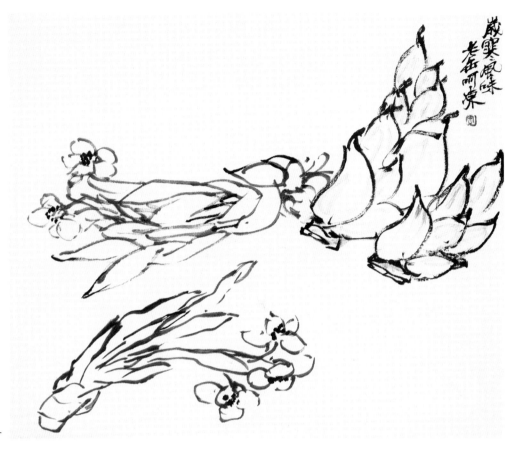

花卉册

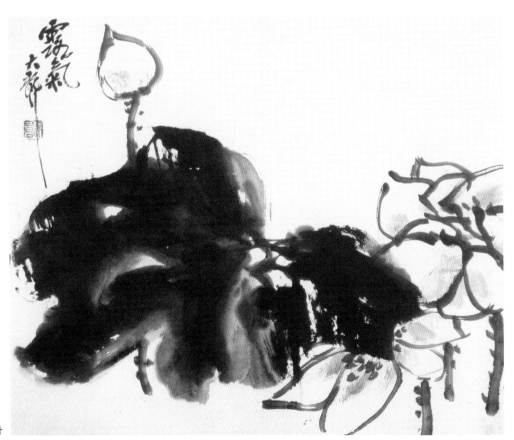

花卉册

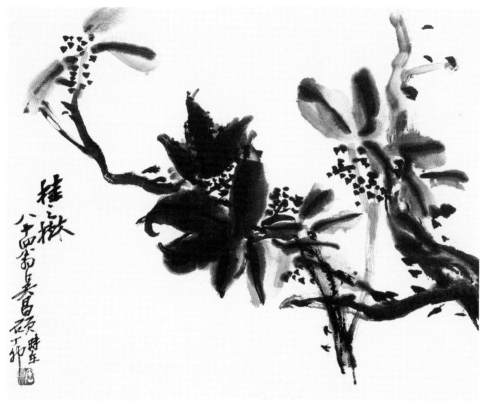

花卉册

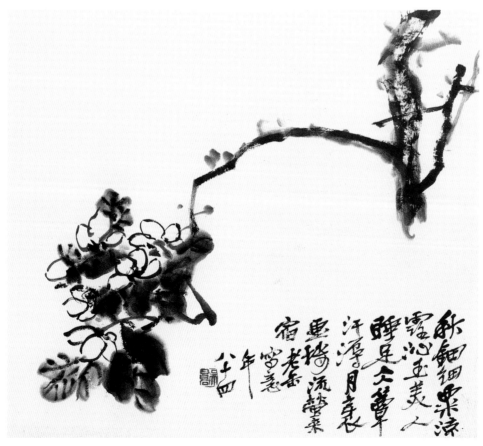

花卉册

74

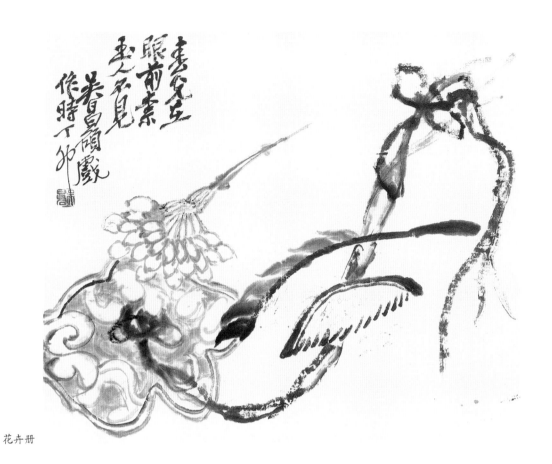

花卉册

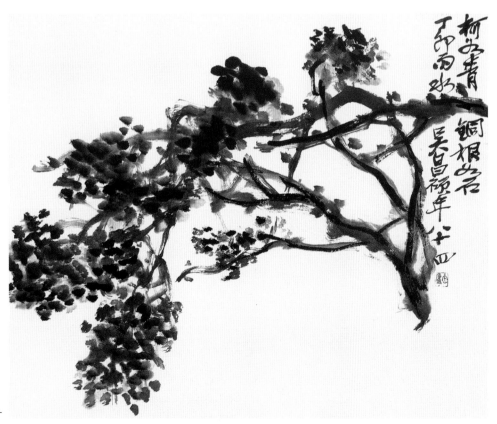

花卉册

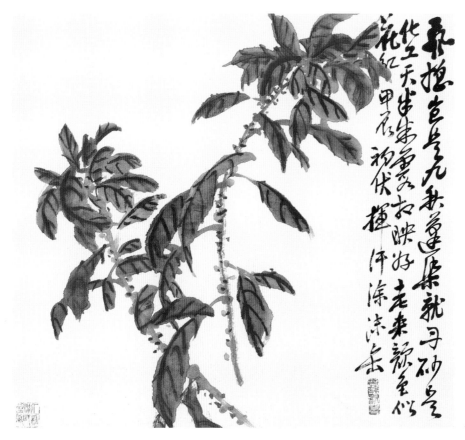

花卉册

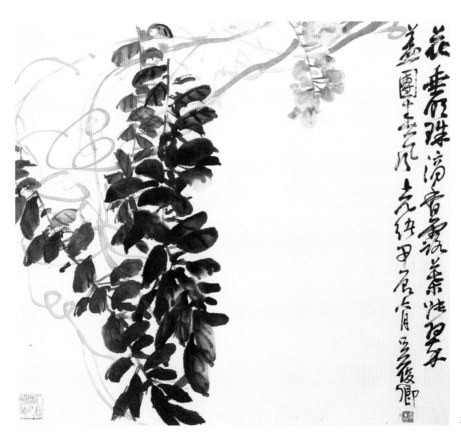

花卉册

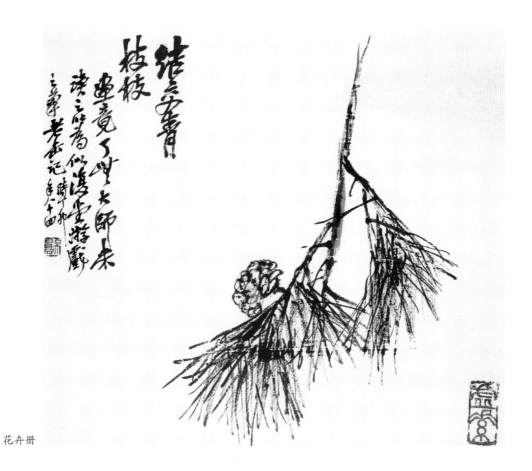

花卉册

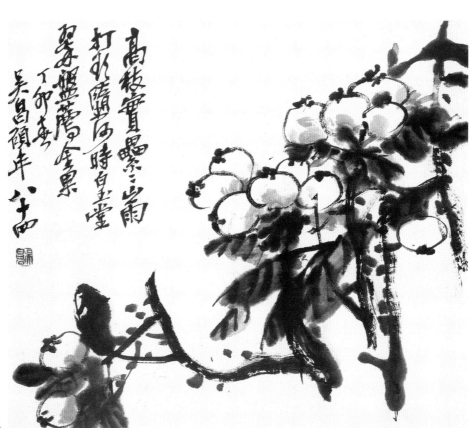

花卉册

吴昌硕 艺文述稿

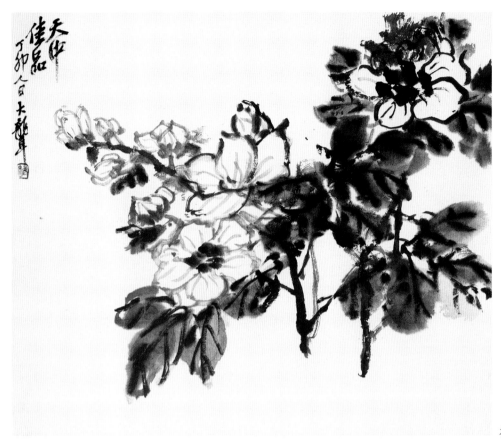

花卉册

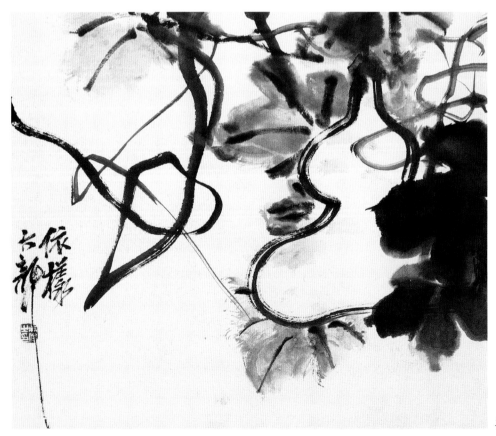

花卉册

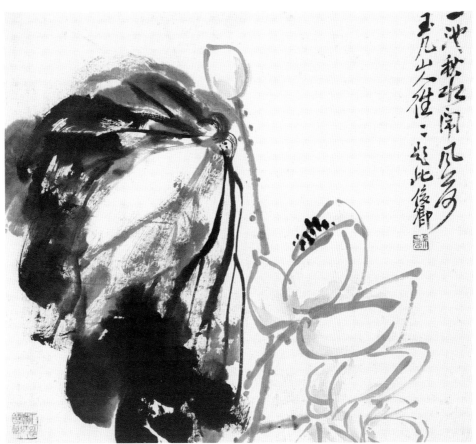

花卉册

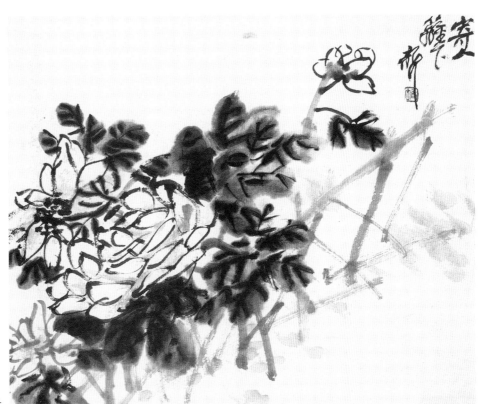

花卉册

吴昌硕艺文述稿

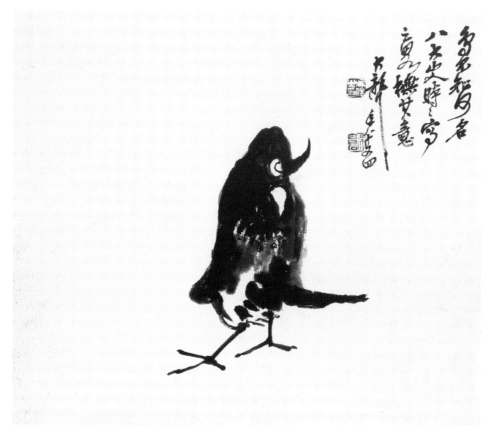

汗漫境心册

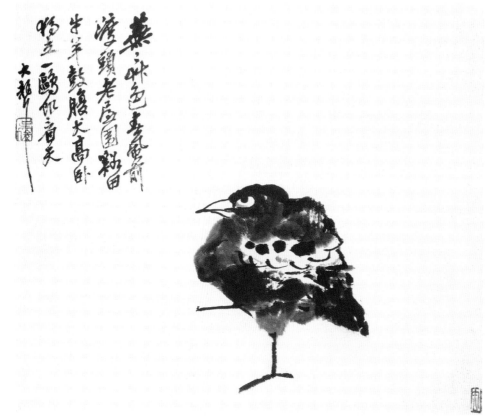

汗漫境心册

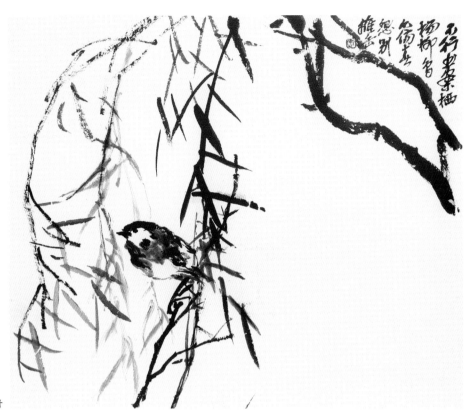

汗漫境心册

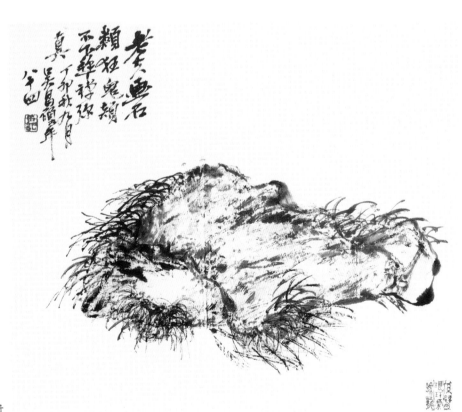

汗漫境心册

古　柏

古根蛴地金石寿，孙枝挺秀风云姿。良材独老空山里，那许人间匠石知。

<div align="right">（《缶庐别存》）</div>

石壁山僧手种天竹，偎墙倚石，红艳欲滴，偶然游到，乘兴作画

山僧石壁种天竹，红豆依稀冒雪生。更比珊瑚浑不似，画成疑是太湖精。

<div align="right">（《缶庐别存》）</div>

枇　杷

高枝实累累，山雨打欲堕。何时白玉堂，翠蛴荐金果。

<div align="right">（《缶庐别存》）</div>

初春寒甚，残雪半阶，庭无花，瓮无酒，门无宾客，意绪孤寂，瓦盆松兰，忽放一花，绿叶紫茎静逸可念，如北方佳人遗世而独立也。呵冻图之，并煮苦茗润诗肠，宠以二十八字。

苦寒天气一花开，读罢离骚子细猜。却似奇穷孟东野，低头下拜有谁来。

<div align="right">（《缶庐别存》）</div>

蒲　陶

青藤画奇古，放逸不可一世，似其为人，想下笔时天地为之低昂，虬龙失其夭矫，大似张旭、怀素草书得意时也，不善学之，必失寿陵故步。

蒲陶酿酒碧于烟，味苦如今不值钱。悟出草书藤一束，人间何处问张颠。

<div align="right">（《缶庐别存》）</div>

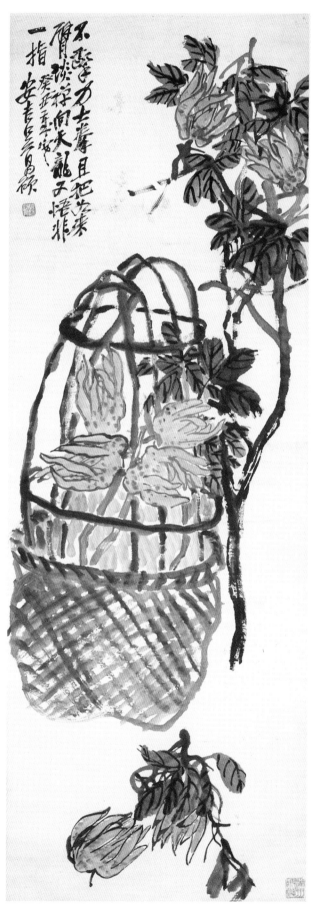

<div align="right">佛手图</div>

题画诗意译

　　百年的古柏如金石般坚硬，长在地下的根频繁伸出，树干上生出来的新枝，在风和云的变化中，姿态依然挺拔秀丽。优良的材质，而孤独终老在空寂的山林里，怎么会让世间能工巧匠知道。（古柏）

　　山寺里的僧人，在峻峭的石壁种了一丛天竹，结出红色的果实依稀可辨，竟然冒着大雪生长。像珊瑚，又似乎不像，趁着酣兴把它画出来，怀疑自己这样的动作，是不是如喝醉时下笔的张旭。（石壁山僧手种天竹，偎墙倚石，红艳欲滴，偶然游到，乘兴作画）

　　高高的枇杷树果实累累，落下来的山雨，拍打着摇摇欲坠的枇杷。什么时候结成满堂的果实，那白色的品种似白玉般，翠绿的枝杈频频伸出，接连不断结出金色的果实。（枇杷）

　　在贫苦寒冷的天气里，瓦盆里的松兰花开了，读罢了《离骚》，再细致地推想。却似处在困厄中的孟郊，还能有谁垂下头来下拜。（初春寒甚，残雪半阶，庭无花，瓮无酒，门无宾客，意绪孤寂，瓦盆松兰，忽放一花，绿叶紫茎静逸可念，如北方佳人遗世而独立也。呵冻图之，并煮苦茗润诗肠，宠以二十八字。）

　　葡萄酿的酒，酒的颜色似三月的烟雨一样碧绿。只是味道稍有点苦涩，于今也是最不值钱的。突然间领悟出，原来草书是一束藤，这话在尘世间，从哪里去问草圣张旭。（蒲陶）

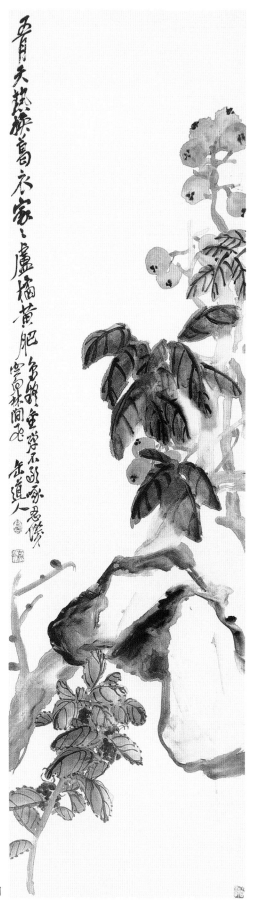

枇杷图

老 梅

芜园老梅，古苔鳞皱，横卧短墙，作渴龙饮溪状。每风吼花落，疑欲飞去，天寒大雪，最繁枝压折堕邻家，击槛悲歌无以喻我怀也。忽剥喙声甚亟，邻翁翁水殁折梅，亶亶然抱观冻蕊，残英与白须眉相映，向予嘤喁，自谓能惜花，予笑谢之。嗟乎！当梅折未殊，缠以麻，封以泥，春气发生，犹得相联属。今断置瓮中，不过为几案间数日玩，失其性矣。对景写之，并题长句志懊。

芜青亭底猥狡宿，吸水能尽马家渎。苍然皮骨化古梅，岩石一穿身一曲。记得别时花落时，萧萧散散芜园屋。主人出门慰幽独，付托邻家多种竹。昨宵入梦花光寒，恍踏愁云仰崖谷。李杜交情世难得，况尔梅花最忌俗。邻翁叩门报大雪，竹固依然梅受辱。万花未落一枝折，树脉已断胶难续。黄泥破瓿两手抱，冷蕊丛丛冻香玉。邻翁惜花翻助虐，我欲呼天皋滕六。风寒月落春夜深，应有花魂根下哭。淡墨聊当知己泪，貌出全神此长幅。残鳞败甲好护持，莫再人间遭手毒。

（《缶庐别存》）

朱 鞠

荒岩寂寞无俗情，老菊犹得秋之清。登高一笑作重九，把赤城霞餐落英。

（《缶庐别存》）

红 梅

梅花铁骨红，旧时种此树。艳击珊瑚碎，高倚夕阳处。百匝绕不厌，园涉颇成趣。太息饥驱人，揖尔出门去。

（《缶庐别存》）

兰

不生空谷不当门，且寄山家老瓦盆。伴读《离骚》镫影里，一丛香草美人魂。

百尺悬崖结数丛，花开香堕远来风。佳人欲佩无由采，终胜栖身蔓草中。

识曲知音自古难，瑶琴幽操少人弹。紫茎绿叶生空谷，能耐风霜历岁寒。

（《缶庐别存》）

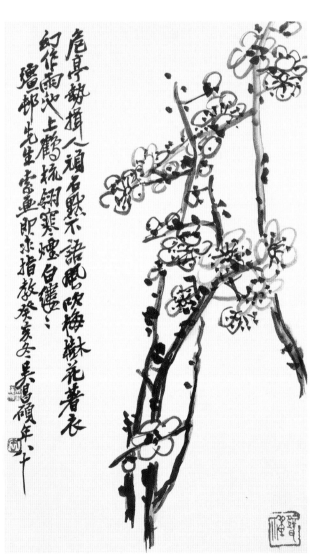

十二洞天册

题画诗意译

芜青亭底有老梅横卧，好像要吸尽马家读的水。苍翠自然的皮骨，化成了古拔的梅，一穿破大石块，树身就有一些弯曲。记得上次离开的时间，正是落花时节，冷落凄清萧散的芜园家。主人又要出远门去，这独处的僻静之居，托付于邻家，并让其多种一些竹子。昨夜还做了个梦，梦见梅花在清冷的月光下，恍惚中用脚踩，忧郁的神色仰望着崖谷。李白和杜甫的交情是世上少有，况且梅花是最忌落俗套的。邻家老人叩着门来告知，下大雪了，竹子依然没事，梅花遭受了辱没。成万的花朵未落，却折断了一枝，和树连一起的血脉已断掉了，即使胶也难把其接上去。用黄泥土包着放在一个破瓶里，两手抱着回去，一簇簇梅花，成了冻住的香玉。爱惜梅花的邻家老人反而帮着虐待，我又想对着雪呼天号叫。冷风寒气中的落月，长长的春夜，应该有花神在根下哭着。这淡淡的墨痕，充当自己的泪，貌似此幅画，画出了梅花的全部精神。残缺断裂的鳞甲，得好好保护扶持，切莫不要再次在世间遭到毒手。（老梅）

荒山中寂静的岩石，哪里有世俗的情态。老菊在秋气中且能得到芬芳，自是清华宜人。重阳节登上高处，报以尽情的一笑。吃着落下来的菊花瓣，牵引赤城山的红霞。（朱鞠）

红梅花色嫣红，树干似铁骨般坚硬，这是以前栽的梅树。艳丽的花枝在风中相互碰撞，落下来的碎片色彩犹如珊瑚，高踞而靠着夕阳那里。百转千回也不厌烦，漫步芜园颇感成趣。不禁深深叹息着，人生苦为衣食奔忙，而向你作个揖又要出门去了。（红梅）

兰花不在空山幽谷里生长也不当门而生，暂且寄养在山野人家的破旧瓦盆中。陪伴我在灯影下读着《离骚》，这一小丛的香草，简直就是美人魂的化身。

在百尺高的悬崖峭壁上，生长着几丛兰，当开花的时候，一股清香随着风而从远处飘来。佳人想以幽兰缀成佩饰，没有途径可以采。幽兰用于佩服，终比胜过寄身在藤蔓的草丛中。

通晓音律的知音，自古以来就少有，即便是用玉作饰的古琴，也绝少有人能弹出《幽兰操》。生长在幽谷里的兰，绿色的叶紫色的茎，能受得住风霜的吹打，又能经过一年中最寒冷的季节。（兰）

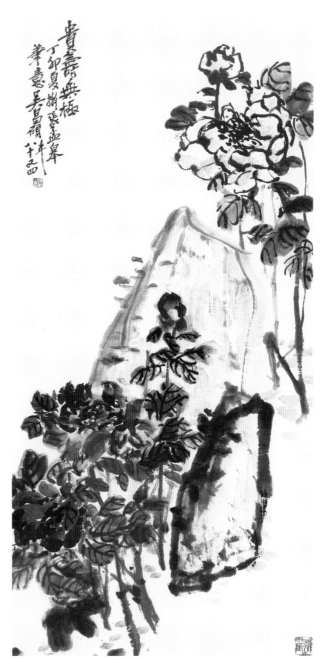

贵寿无极

拟复堂大意

松竹水石

百尺千竿太华阴，松筠同抱岁寒新。空潭照影来明月，万籁萧萧入古琴。

黛色霜皮大十围，结根蛟石茯苓肥。长镵一斸流泉脉，竹实同参足疗饥。

（《缶庐别存》）

为栖霞岭头陀画梅

昔游西湖，下榻栖霞寺中，寺僧朴野知敬客，予不能谈禅，语以诗，若解若不解。时山花盛开，相携踏月，拂苔坐顽石，俛视湖山如一鉴，风穿疏林香堕襟袖，相对甚乐。风尘奔走，别来数载，远寄侧理索画，回首旧游，如在梦寐，为扫繁花老干，结一重翰墨因缘，他日重游湖上，当磨墨汁数十斛，为佛殿涂半壁也。

苦铁苦受梅花累，草堂寂历求酣睡。人间何事贵独醒，若以冰霜涤肠胃。山僧埃墨远道寄，繁枝索貌孤山寺。二月春寒花着未？下笔恐触造物忌。出门四顾云茫茫，人影花香忽相媚。此时点墨胸中无，但觉梅花助清气。枯条著纸墨汁干，时有栖禽落远势。当年木榻逐栖霞，记得里湖同寝馈。岭上月色迟不来，行脚从之踏寒翠。莓苔同坐香同参，上乘禅能通一鼻。

别泪春来挥几度，忍饿空山定憔悴。愧无粥饭共朝餐，画里梅花足心醉。

（《缶庐别存》）

石

西风万里逼人寒，奇石苍茫自写看。莫笑胸中多磊块，难为砥柱障狂澜。

（《缶庐别存》）

红梅、菊花镫岁朝图

己丑除夕，闭门守岁，呵冻作画自娱。凡岁朝图多画牡丹，以富贵名也。予穷居海上，一官如虱，富贵花必不相称，故写梅取有出世姿，写鞠（菊）取有傲霜骨，读书短檠，我家长物也，此是缶庐中冷淡生活。

南风薰鼻霞气馥，青镫荧荧照板屋。堆书古案静如拭，著树春光红可掬。镫前奉母一枝折，赪虬蜿蜒瘦蛟缩。儿童奇货比颜色，瓦盆抱出重阳鞠。仓卒恐污寒具油，忙煞山妻收卷轴。长须奴子背镫立，懒若斗鸡养成木。守岁今宵拼闭门，门外人传鬼聚族。衣冠屠贩握手荣，得肥者分臭者逐。道人作画笔尽秃，冻燕支调墨一斛。画成更写桃符新，爆竹雷鸣起朝旭。

（《缶庐别存》）

题画诗意译

华山北面有百尺的茂林、千竿的修竹。松树和竹子相互拥抱在年末最寒冷的季节中。空旷清澈的深渊，照射出明月的身影，这所有的声响冷落寂静，恰好适于古琴的弹奏。

黑色又泛着苍白的树皮，树大得要好多人伸开双臂才能围住。盘结的根似蛟龙抱石，寄生在树皮上的茯苓大而肥。用长镵轻轻一砍，里面的果汁似泉水般流出，与竹米掺杂在一起，完全可以充饥解饿。（松竹水石）

苦铁僧人，颇受梅花所拖累的苦恼，在寂静的茅屋里求得熟睡。世间的什么事，值得其看重而不为之同流，不若以冰霜洗涤了肠胃。住在山寺里的僧人不惜路远，寄来了一堆墨，正好让我画一幅枝茂、面素，开在孤山寺边的梅。春寒料峭的二月，这株梅花开了没开？下笔画来，担心冒犯自然造物的忌讳。走出门外环顾四周，看那自然的地方没有边界，忽然有人影和花香在相互亲密。这个时候胸中反而一点儿墨水也没有，只觉得心里有一股清香佐着梅花。附在纸上的墨汁一干燥，则成了干枯的枝条，常有来这里栖息的鸟，落在枝上时别有一种姿态。想着当年把木床移到西湖边的栖霞岭上，还记得在内湖里，同寝室吃住，并一起在栖霞岭上赏月，而月光却迟迟不来，从此苦铁僧人，踩着寒天里的翠色而游食四方。又想起共同坐在青苔上，同与参悟禅味，而我们对大乘的禅理，会同的观点又完全一致。这伤别的泪水，到了春天还能抛洒几次，在空旷的山林中忍受着饥饿，一定是无力憔悴。惭愧的是没有粥和饭，和你一起共吃早餐，唯这幅画里的梅花，值得我们心里陶醉。（为栖霞岭头陀画梅）

从万里外吹来的西风，寒气逼人，画几块特殊罕见的石头，供自己欣赏。莫笑我胸中郁积的块磊多多，不能做到如中流砥柱那样，力挽狂澜扫除障碍。（石）

闻到南风送来的香草味，盘旋的云气里却甚是浓郁，青荧的油灯在闪烁，照射着木板盖起的房屋。陈旧的桌上堆满了书，似乎静静地等待我去擦拭，春天的风光着落在枝头上，而枝头间绽出的一片红云用双手捧住。忍不住折一枝到灯前奉献给母亲，赪红色的枝条，好像似瘦小蛟龙的缩影在

蠕动着。小孩们喃喃称奇的是颜色，抱出栽在瓦盆里在九月重阳节开的菊。匆忙间担心把御寒的衣物给弄脏了，却忙坏了和我一起隐居的妻子，让她把这幅画卷收起来。免使慵懒不觉似斗鸡取乐的故事一样，惯养成毫无性情麻木不仁。守望着今晚的除夕夜而舍不得关门，门外却有人传来说，那些在外游荡的亡魂幽灵，看着除夕夜人们团圆而不认识自家的宅门。一些地位低微的人，却以握着大族世家人的手为荣幸，得到丰厚的食物，分享到这些香味而逐步离开。缶庐道人作画，则把许多的笔都写废了，取一点冻住的红色颜料，调和着一斛的墨汁。画完了画便去写些新的春联，在雷鸣般的爆竹声中，迎来了新一年的朝阳。（红梅、菊花镫岁朝图）

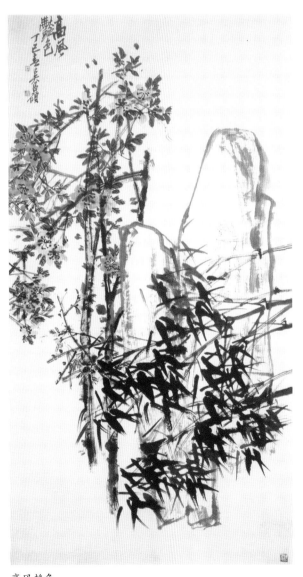

高风艳色

溪水松竹

飞泉触石吼涛声，傍竹穿松不喜平。流到江湖润原野，出山不改在山清。

长松萧萧闲修竹，怪石离奇古苔绿。囊空愧乏买山钱，安得临谿结茅屋。

空山日暮无人烟，乔松寒条横飞泉。此中定有姑射仙，石敧路断寻不得，曳杖空吟招隐篇。

（《缶庐别存》）

松 石

孤松是我岁寒交，长伴云根百尺高。移向中流作砥柱，任凭沧海涌波涛。

一卷五老峰头石，特地移来伴此君。薜荔为衣罗作带，错疑山鬼啸寒云。

（《缶庐别存》）

荷

出污泥而不染，有君子风，何时买陂塘，遍种此花，临水结茅为长夏闲吟之所。

香遍三千与大千，青莲能结佛因缘。何人梦上花趺坐，一夜同参画里禅。

（《缶庐别存》）

菊

渊明采后，此花屡见篇咏，可见物以人重。

九月谁持赏菊杯，黄花斗大客中开。重阳何处篱边坐，雨雨风风送酒来。

（《缶庐别存》）

牡 丹

国色天香绝世姿，开当谷雨得春迟。可怜富贵人争羡，未见名花结果时。

端居香国号花王，绿叶扶持压众芳。纵得嘉名难副实，不如菊有御袍黄。

嫣红姹紫佐临池，惭愧人称作画师。富贵原从涂抹出，旁观莫惜费燕支。

（《缶庐别存》）

紫 藤

隔谿藤老不知年，花放香飘到客船。题编新诗图一卷，令人惆怅忆松禅。

（《缶庐别存》）

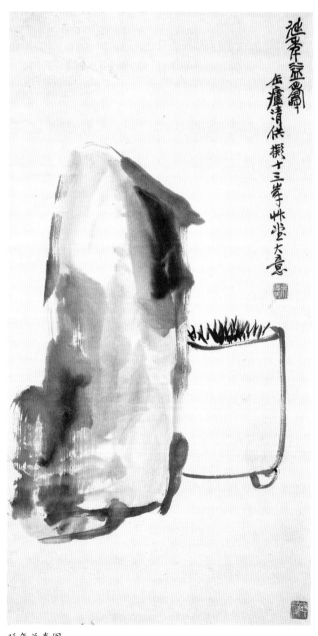

延年益寿图

题画诗意译

碰撞到石的流泉，发出吼涛般的声音，穿越竹子和松树，不喜欢平平常常。溪里的泉水，不喜欢自己流到江河湖海里，愿流进田野间润泽万物，不改从山间流出时清澈的本色。

寒风中有萧萧挺拔的松树，悠闲自在的瘦竹，形状怪异的石头，陈年堆积碧绿的苔藓。羞愧袋中无钱，自是缺乏在山中买地造房的钱，又怎能在临溪边构筑屋舍。

黄昏时，空旷的山林，没有炊烟，唯有高大的松树和秋冬的枯木枝条横躺在溪流里。这里定然会有如学道于姑射山的神仙。只是石壁高耸、倾斜，山迳峻峭阻挡而寻找不到，挂着拐杖，徒然空吟着古人作的《招隐篇》。（溪水松竹）

我似乎如独自生长的松树，在一年的严寒时节里相交，长日伴着云起的地方，高度超过百尺楼。慢慢地移到江河中央，成为砥柱，任凭沧海中汹涌的浪涛，依然屹立着。

这是一排生在五老峰上的石头，而格外地移过来陪伴着您。用薜荔的茎作石的外衣，藤蔓作石的罗带，误疑是山灵向寒天里的云所发出的清啸。（松石）

花香遍布三千大千世界，莲花不仅开出青白分明的颜色，更因清净无染，因此结下了佛缘。什么人梦到在花上跏趺坐着，那一夜共同参悟这幅画里面的禅机。（荷）

深秋九月，还有谁拿着菊杯去欣赏菊花，斗般大的黄菊，在众宾客中盛开着。当重阳节到来，却不知坐在哪个篱边才算好，遗憾的是今天又是风又是雨，姑且把它当成是送来的酒。（鞠）

牡丹自李唐以来一直被誉为"国色天香"，她的姿容冠绝当世。在春季之后的谷雨甚至更迟的时间里开花。喜其花开富贵的模样，使多少人争爱羡慕。可惜只看见开花的时节，而没有见到结果实之时。

艳丽端庄而处在花国中被称为花王，并由大片的绿叶扶持着，势压群花。纵使得到好的名声，也不能说是名副其实，还不如菊花，宋代诗人史铸作有《御袍黄》的诗。

画了幅牡丹，旁边挨着华清池，嫣红姹紫的娇色又相映着华清池。惭愧的是别人称我为画师。誉为富贵的牡丹花，原来是从我笔下涂抹出来的。旁边观看者在说，花朵画艳丽些，要多破费笔墨，更不要可惜那些红色颜料。（牡丹）

隔溪的老紫藤，不知有多少年了，开花时被风吹来的香气，正好落到我乘坐的船里。题了一首新写的诗在这幅画卷上，未免使人心中怅触、伤感，而想起翁同龢来。（紫藤）

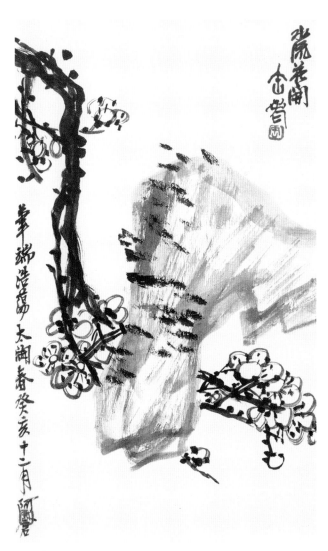

水流花开

吴昌硕艺文述稿

庚寅十二月初三夜，与了溪屠朋、石墨施为谈艺，缶庐即景写图，落笔飔飔，与窗外风雪声相应也。两人旁观，共我欣赏。

破灯雌不温，梅花淡若水。青毡长物外，冷趣傥赏此。一官追龙丞，官事食以耳。衙参唤不起，习娴艰拜跪。作画娱性情，雪个穷厥枝。白石青藤流，附庸差可拟。奇穷了道人，善病墨居士。喜极更相赏，快楬造像比。叩门急星火，传入一片纸。雨雪方载涂，捉我去官里。

（《缶庐别存》）

秋海棠

娇如姹女倚帘栊，翡翠衣裳粉颊红。冷艳丰姿幽怨态，半谐凉月咽寒虫。

（《缶庐别存》）

水 仙

花中之最洁者凌波仙子，不染纤尘，香清韵幽，与寒梅相伯仲，萧斋清供，断不可缺。六朝人谓之雅蒜，大可轩渠。

溪流溅溅石岈，菖蒲叶枯兰未芽。中有不老神仙花，花开六出玉无瑕。孤芳不入王侯家，苧萝浣女归去晚，笑插一枝云鬓斜。

（《缶庐别存》）

百 合

除夕不寐，挑灯仁晓。命儿子捡残书试以难字，征一年所学。煮百合充腹，百合一名摩罗春、白华者，根如玉莲花，食之益肺胃，胜屠苏酒十倍也。雄鸡乱啼，残腊垂尽，亟呵冻写图，吟小诗纪事。诗成，晨光入牖，爆竹声砰然，狐裘貂冠客，挟刺贺新年，舆马过门矣。

藏书换米剩已稀，酸寒一尉将何依。守岁篝灯照虚壁，传闻翻说吾道肥。吾道不肥今复古，百合滋味同清苦。梅花一枝窗外开，画里何须折来补。

（《缶庐别存》）

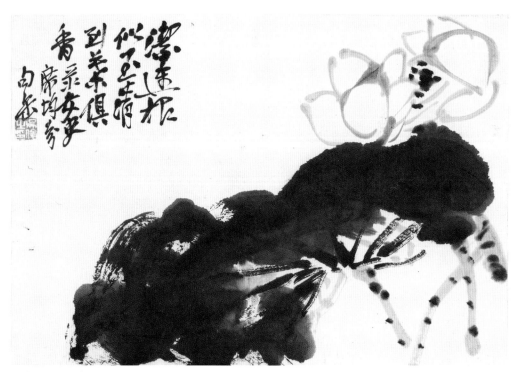

洁莲根似玉　清到叶俱香

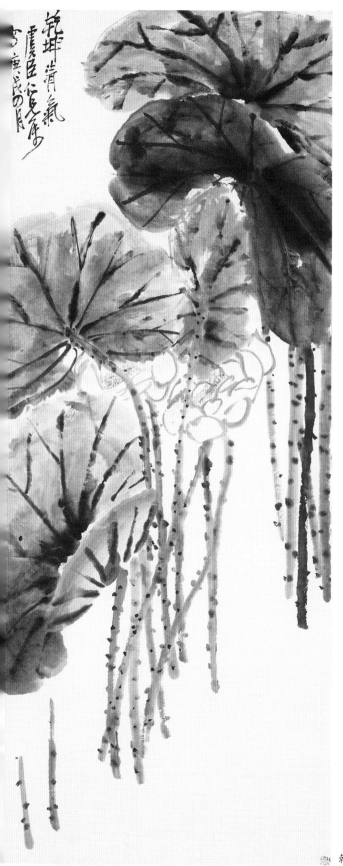

乾坤清气

破旧的灯散发出暗淡的橙黄色，也不冷不热。开在寒冷中的梅花，清香淡雅洁净似水。贫困的生活除了一块青毡毛毯外，就没有其他值钱的旧物，冷落自趣，倘使如此欣赏。虽然求得一官，不过是地方的副佐之职，官场上的事，多从传言，犹耳朵辨食不能知味。去上司衙门参见也觉醒不起来，习惯了拜和跪。唯以在作画时性情得以自娱，并学着朱耷，极力推究他的技艺。也仿着白石、徐渭诸人的风流，附庸风雅，大致可以比拟。在困厄中的缶庐道人，而多病的石墨居士。高兴时愈加相互相赏，快乐时在一张小床上一起塑造、雕像来比乐。敲门时急如星火般，传递进来却是一张纸片。此时外面的雨和雪满路都是，戏弄我的消息又是要去官府衙门里了。（庚寅十二月初三夜，与了谿屠朋、石墨施为谈艺，缶庐即景写图，落笔飕飕，与窗外风雪声相应也。两人旁观，共我欣赏。）

娇艳的海棠，犹如少女倚靠着窗户前，粉面红唇，又披着翡翠似的衣裳。展示冷傲美艳的丰姿，又有幽怨的神态。半和着秋天的凉月，半咽着寒天里昆虫的叫声。（秋海棠）

山石险峻的空谷里，溅起溅落的溪流里，菖蒲的叶子枯萎了，兰花也未长出芽。其中却有不老的神仙花，花开的时候正值飘雪的季节，这光景实在是完美无缺。独自在寒风中芬芳，而不入帝王侯宅，在苧萝山溪里洗衣晚些回去的美女，笑着在鬓发上斜插着一枝。（水仙）

所藏的书能换米的，已剩不了几本，一个收入微薄的小县尉，又拿什么作为生活的依靠。除夕夜守着置在笼中的灯，微弱的灯光照射着虚空的墙壁，传来听闻到的话，说我家富有。我家从以前到现在，没有富有过，有的也只是百合花般暗香，苦乐感受与之守着贫苦。一枝梅花正在窗外开着，画里面已经有了，何必还要去折一枝来补。（百合）

题画诗原文

荷 叶

予喜画荷叶，醉墨团团，不著一花。如残秋泊舟苕雪间，蓬窗听雨时也。

避炎曾坐芰荷香，竹缚湖楼水绕墙。荷叶今朝摊纸画，纵难生藕定生凉。

<div align="right">（《缶庐别存》）</div>

竹

岁寒抱节有霜筠，野火烧山未作薪。莫笑离披无用处，犹堪缚帚扫黄尘。

客中虽有八珍尝，那及家山野笋香。写罢箦筤独惆怅，何时归去看新篁。

老夫画竹仿东坡，浣壁涂墙不厌多。斯世惜无文与可，墨君堂里共婆娑。

支离奋臂墨沾衣，写罢修篁紧掩扉。犹恐夜深风雨至，一枝化作碧虬飞。

玉版笺摊霜月白，金台墨洒海无苍。写来百尺凌云质，岂与芦蒿较短长。

<div align="right">（《缶庐别存》）</div>

菊

庚寅六月，在公周斋头作横卷，赠归云麈。云麈好书画好饮，自称酒徒，又号痴骨董，天真诚朴之士也。与予初见如故交，挥汗弄笔不自知其苦，意气之感人如此。

鞠华折得难酤酒，蒲叶新栽未满盆。何日虞山买茅屋，一卷顽石卧当门。

<div align="right">（《缶庐别存》）</div>

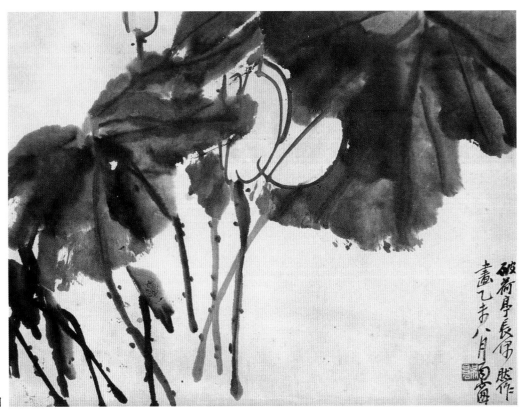

荷花图

题画诗意译

为避炎热的夏天，曾坐在有菱有荷香的湖边，并在湖边搭了一个用竹子捆缚起来的吊脚楼，湖水环绕着竹篱的墙。现在都把荷叶摊平当纸来画，纵然不能生出藕，也必定生出清凉来。（荷叶）

寒冷的季节里，能坚守节操的是霜中翠竹，即使樵夫放把野火烧山，竹子也不能用来作柴火。莫笑分散的竹子没有用处，还能把细小的竹枝缚扎成扫帚，扫除那些黄色的尘土。

在一次作客的宴席中，虽然有丰盛珍贵的食品尝到，可是哪能比得上家乡山野的笋香。画罢了大竹子，不禁独自惆怅起来，什么时候回去看看，那些新抽出来的翠竹。

年老的我，画竹喜欢摹仿苏东坡的风格，洗刷了壁上再涂满了墙。又叹惜着这个社会已没有文与可这人，可以在墨君堂里一起随风婆娑。

举起手拿着笔，画着杂乱的竹子，不慎把墨溅到了身上，画罢了翠竹而关紧了柴门。恐怕半夜里的风雨来时，刮走了院里这一竿修长的竹子，化成翠绿的蛟龙而飞去。

摊开一排洁白如玉的纸张，像是摊开霜和月的皎白，仿佛在神仙的居处挥毫作画，大海苍天好像也没有颜色。一笔画来百尺高的修竹，气势直抵云霄，难道与芦苇、蓬蒿相比较长短。（竹）

摘来的菊花难以变成买酒的钱，新栽下的蒲叶还没长成满盆的葱绿。思索着什么时候，能在常熟的虞山那里买来草堂，放一排坚硬的石块，横倒在前面当作柴门。（菊）

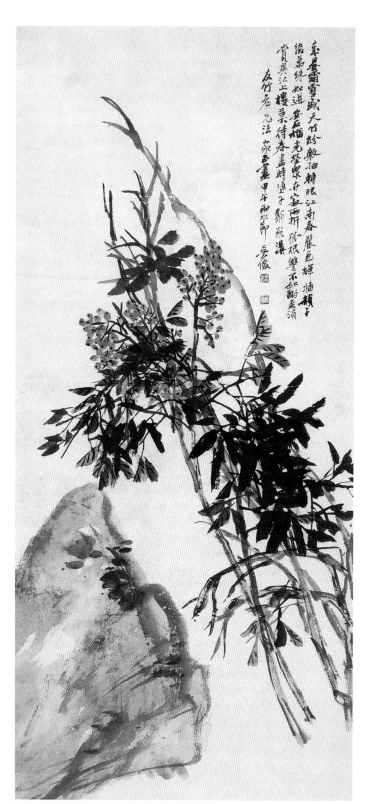

天　竹

红白梅

皎皎寒姿映残雪，亭亭孤艳依斜阳。丰神绝世斗邢尹，如见汉宫春晓妆。

（《缶庐别存》）

墨 菜

吾画墨菜高菜值，一帧妄想千金得。停笔四顾为求食，海内穷民多菜色。笔端熙熙生春风，吁嗟难挽吾国穷。斯时当有真英雄，闭门种菜如蛰虫。

秋霜入菜根，菜根始得肥。菜根常咬能救饥，家园寒菜满一畦。如今画菜思故里，馋涎三尺湿透纸。菜味至美纪以诗，彼肉食乌得知。

（《缶庐别存》）

墨 梅

人遗纸数幅，光厚如（虫尔），云得之东瀛，或曰："此苔纸也。"醉后以酒和墨为梅花写照，梅之状不一，秀丽如美人，孤冷如老衲，屈强如诤臣，离奇如侠，清逸如仙，寒瘦枯寂，坚贞古傲如不求闻达之匹士。笔端欲具此众相，亦大难事，唯任天机外形似。兴酣落笔，物我两忘，工拙不暇计及也。不知大梅山民，挥之门外否？引为同调否？安得起而问之。

卅年学画梅，颇具吃墨量。醉来气益粗，吐向苔纸上。浪贻观者笔，酒与花同酿。法移草圣传，气夺天池放。能事不能名，无事滋尤谤。吾谓物有天，物物皆殊相。吾谓笔有灵，笔笔皆殊状。瘦蛟舞腕下，清气入五脏。会当聚精神，一写梅花帐。卧作名山游，烟云真供养。

（《缶庐别存》）

乞花赠冷香

冷语谈山冷眼狂，赏花谁似冷翁忙。菊苗未长荷枯尽，愿向君家乞海棠。

（《缶庐别存》）

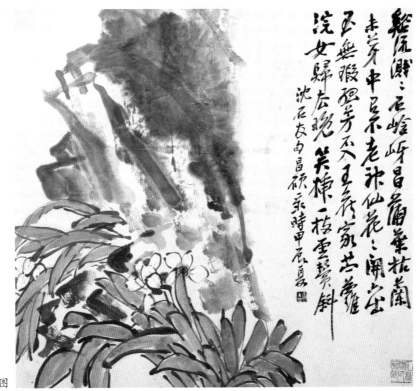

兰花图

题画诗意译

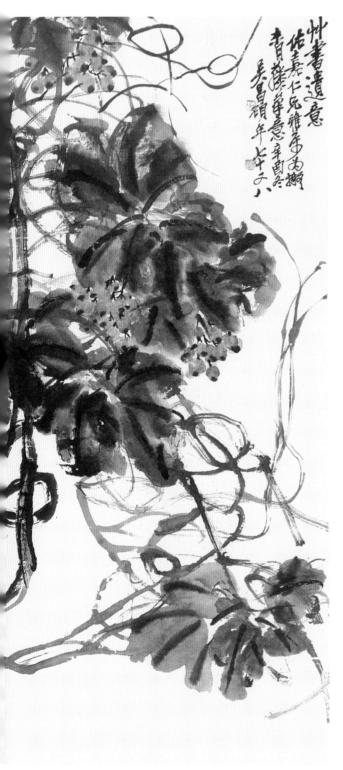

草书遗意紫藤图（拟青藤笔意图）

孤寒的姿色，相映着洁白明亮的残雪，安闲自若的白梅，独自依傍着斜阳在斗艳。这绝冠当世的风貌神情，似乎像汉武帝时的邢夫人和尹夫人争宠，仿佛又见到汉宫里，晨起的美人在梳着春妆。（红白梅）

我画的墨菜也叫蝤蛴菊，价值胜过墨菜，这一幅画妄想着值得千金的价。停下笔来环视四周，而只为能得到一餐，可是四海之内尽是穷苦的百姓，他们剩下的都是饥饿的脸色。此时笔头又生出春风般的暖意，纵使忧伤感叹，也难能改变我国贫穷的现状。假如这个时候有真正的英雄人物，怎么关起园门，像蛰伏的虫子一样而安心种菜。

当秋天里的霜进入到菜根的时候，才是菜根味浓郁鲜美的季节。菜根虽不是佳肴，常吃也能解救饥饿，家乡芜园里种的寒菜，还有满满的一垄。如今以菜作画，思绪一下子回到故乡，馋得我口水都挂下三尺长，流下来把纸张都湿透了。"菜根"的味道实在是最美的，美到让洪应明编籍成册了，那些居高位的统治者怎么会得知。（墨菜）

学了30多年画梅花，吃到肚子里墨的数量也颇具规模。吃醉了墨，醒来时的墨气愈加粗壮，常常把墨吐到用苔藻制成的纸上。留下这样的放纵，自是使观看的人发笑，又把酒同梅花一块酿造。这个法门怀疑是草圣张旭传下，豪放的气势如天池道人徐渭一样。能极尽其事却无法显名，相安无事中又滋生他人的诋毁。我常说道天下的万物，物与物之间各自都有不同的形状。同时我也说过，笔有笔的灵性，而每支笔之间的形状也都各自不同。瘦细的如蛟龙在腕下飞舞，清香之气则沁入到五脏之中。当须集中精力，方能一笔画成梅花纸帐。抑或代替作一番名山游览，直接以烟霭云雾滋润供养。（墨梅）

嘲讽那些谈论着山林的人，而冷眼观看姑妄听之。赏花有谁能似冷翁这般忙。只是幼菊还没长出来，池塘里的荷反而先枯萎了，乐意向您家讨盆海棠来。（乞花赠冷香）

吴昌硕艺文述稿

雪景山水

闭门海上绝逢迎，作画吟诗有课程。安得溪山佳处去，长镵斸雪觅黄精。

<div align="right">（《缶庐别存》）</div>

邕之人，谈如鞠，自号书丐。四十生日，写鞠寿之。鞠名延寿客，且清瘦，肖其为人也。想必一笑，张之壁间，以作小景，谓老缶寿我不薄

癖书一丐知者谁，我却事事见所为。喜不梳头得秦篆，概欲识面唯汉碑。行年四十嗟老大，饮酒看花例不戒。黄花寿君君回吁，纵能比瘦难比怪。

<div align="right">（《缶庐别存》）</div>

樱 桃

唐宫旧有樱桃宴，韵事流传代已非。想与荔枝同饱啖，沉香亭畔醉杨妃。

饯春时节摘来忙，鲜愠薰风日正长。好在万花齐落后，一枝点缀倚斜阳。

朱明敛青阳，翠叶悬丹实。弈弈发奇光，垂垂映朝日。我有却老方，朱砂染秃笔。视彼趋炎人，何异裈中虱。

铁如意击红珊瑚，碎作千百明月珠。古铜为杆翠为叶，一株植向墙东隅。老缶点笔戏写图，图成生气长不枯。何愁饱啖发内热，雨前茶熟松风炉。

东瀛盛樱花，艳色逾朝霞。可玩不可食，为之常叹嗟。吾洲有樱桃，朱实叶交加。残春与芭蕉，低映碧窗纱。可玩亦可食，饼盘并枇杷。画成且自赏，一盏松萝茶。

<div align="right">（《缶庐别存》）</div>

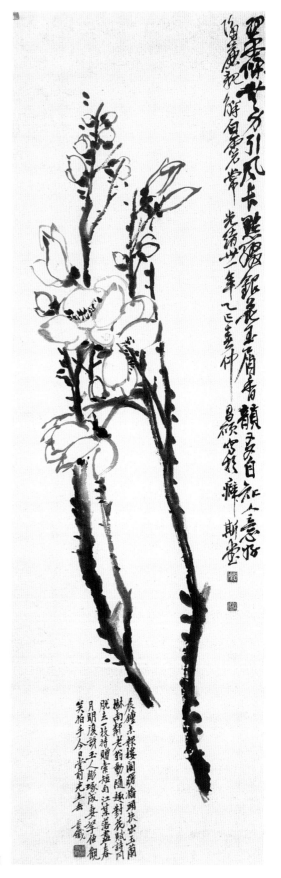

玉兰图

题画诗意译

自客居上海，关起门来也不外出并谢绝到访接待，作画、吟诗，还有很多的各种课程安排。怎能得空去游览溪山佳景的好处去，拿着长镵这种工具在雪中挖，并去寻觅能食的植物黄精。（雪景山水）

有一丐，特别喜欢书，谁能了解他的人，我却样样看到他的所作所为。也不喜欢梳头，看到似秦时的篆文，大概在想会是啥样，相见时唯独像汉碑。年龄也就四十，还嗟叹着自己年纪很大，在席上喝酒或外面赏花，不按规定也不改正，而放任自己。以菊花作为其贺寿，他又来回叹息着，纵能与其比遒劲骨力，也不能与其比奇异。（**邕之人，谈如鞠，自号书丐。四十生日，写鞠寿之。鞠名延寿客，且清瘦，肖其为人也。想必一笑，张之壁间，以作小景，谓老缶寿我不薄。**）

唐僖宗时，庆贺新进士及第，则在宫中设樱桃宴，世代传下来的风雅之事，早已不复存在了。想着樱桃与荔枝一样的贪吃，靠着沉香亭上醉醺醺的杨贵妃。

饮酒送别春光的季节，正忙于采摘樱桃，鲜甜而色紫的果实，初夏的暖风吹来，白天一天天变长。好在所有的花都凋谢了，而这耀眼的一枝，却衬托着西斜的太阳。

夏天的火神夺走春天的阳光，青翠的枝叶悬挂着红色的果实。硕大的樱桃发出奇异的亮光，满满的枝头渐渐地下垂，被早上的太阳映照着。我有返老还童的方子，用了很久的毛笔，让朱砂染成了红色。看他是一个趋炎附势的人，这和裤裆里的虱子没有区别。

铁如意敲击着红珊瑚，碎片散落了一地，成了千百颗明月似的宝珠。用古铜作杆，翡翠作叶，一株向着墙东边移植。老缶我用笔参差点染，玩耍之间则画成一幅图，画成的这幅图生长气息浓郁，而从不会有枯萎。何必发愁吃多了体内发热，正煮熟了一壶谷雨前采来的茶，又看到松风林里卖酒的人家。

东瀛的日本，盛开着樱花，艳丽的颜色超过朝霞。樱花只许玩赏不能食用，为这个常常嗟叹。我国神州大地有樱桃，红的果实在绿叶中错杂地相加。春天将尽的时候，樱桃和芭蕉，相互低映着碧绿的叶子，似乎糊在窗上的纱帘。既

可玩赏又可以食用，盛放在盘里合在一块的还有枇杷。画成了画，且可供自己欣赏，捧着一盏松萝泡的茶。（樱桃）

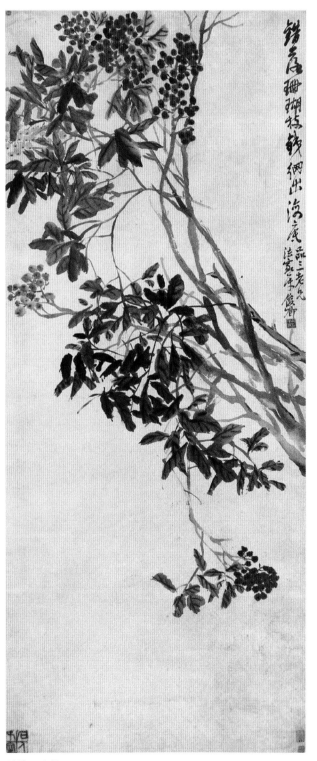

错落珊瑚枝

吴昌硕艺文述稿

97

枫

秋景当以红叶为第一,于夕阳时看最妙。

一树斜阳下,吟诗系客舟。吴江久不到,因画忆前游。

(《缶庐别存》)

雪景山水

烟笼老树来奇鬼,月照寒花如美人。谁家废苑残雪里,岁朝独自来寻春。

(《缶庐别存》)

水 仙

赵子固自跋水仙,谓观者可求形似之外,向深堆其言。子固水仙,周草窗极重之,曾刺舟严陵滩下,见新月出水,以为水仙出见。其品当妙绝天下,今不可复得矣。余此画万不及子固,世亦断无好之如草窗者,愧且怅已。

湘娥怨魄啼枯竹,湘涛渍泪颇黎绿。步摇碎落河伯宫,鲛人夜琢玲珑玉。嫦娥捣药使变花,春抱幽香月中宿。如今瘦叶埋风沙,逐根愿向瑶台曲。

此卉出闽土,来随海上槎。花能耐霜寒,根不着泥沙。雅蒜名何谑,寒梅价并赊。明窗供檀几,真是玉无瑕。

明珠作花翡翠叶,平生不识蜂与蝶。寒香不散深闭门,伴我闲临洛神帖。

晓曳朱珰步江水,夜寒翠袖倚天风。琪花瑶草作俦侣,不入千红万紫中。

(《缶庐别存》)

兰

兰生空谷,荆棘蒙之,麋鹿践之,与众草伍。及贮以精瓷,养以绮石,沃以苦茗,居然国香矣。花之遇不遇如此,况人乎哉!朱栾实大如巨瓯,清芬袭人,摘一头同兰供几上,真耐冷交也。人见此画,有笑我寒乞相者,题诗自解。

袅袅幽兰花,团团朱栾实。种类虽不同,臭味恰

自得。山斋作清供,活泼胜顽石。如以昆仑奴,侍立美人侧。如我赏名花,相对两默默。偶然写此景,断甓磨古墨。旁观嫌冷淡,掩袖笑喀喀。我画难悦世,放笔心自责。高咏送穷文,加餐当努力。行画红牡丹,燕支好颜色。

(《缶庐别存》)

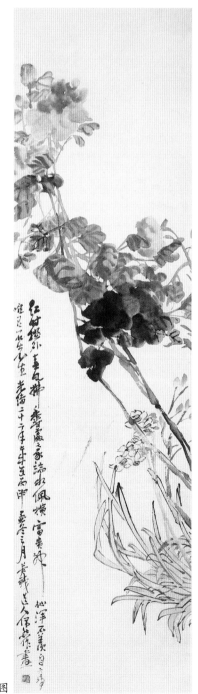

水仙图

题画诗意译

西去的斜阳在树下穿过，系结缆绳的船，载着吟诗的客人。吴江，我已很久没有来过，因为画，想起了前番的游览。（枫）

云烟笼罩着老树，似乎来了个奇怪的鬼，月光照射下的菊花，状如美人般优雅。这又是谁家废弃的花园，把一片景色遗留在残雪里，等待新年初始我将独自来寻找春色。（雪景山水）

死于湘江的娥皇、女英，精神极度悲怨，竟把竹子哭枯而变成斑竹。泪痕不仅凝聚成湘水的风涛，有些还成为宝石。别在发上的簪钗珍珠，随着奔走而碎落到河神的宫殿里，渔夫在夜里思虑着掉进江里的玲珑宝宝。广寒宫里给嫦娥捣药的玉兔，能使秋变成春，抱着春天的幽香住在月中。现今这细长瘦小的叶子则藏在风沙中飘摇，希望把根移到神仙的住所里。

水仙花，原本出自福建的土地上，随着海船来到这里。能耐住寒冷的天气而开着花，根又不着落泥沙中。为何开玩笑给水仙花取个"雅蒜"的名，它和傲雪的寒梅身价相差并不远。置放在明亮窗户边的檀木几案上，真个是玉一般，一点瑕疵都没有。

花似珍珠般晶莹，叶同翡翠一样碧绿，花期里从不曾有蜜蜂和蝴蝶的季节。冬天的门窗紧闭，一股清冽的香气不散，伴随我在悠闲中临摹着《洛神帖》。

水仙在晨曦中摇曳，如缀着珠宝的耳饰步入江水里，寒冷的夜晚，任凭天空的风而舞动着翠绿的袖。长着似瑶池里的香草，开着晶莹如玉的花，作为我的伴侣，不肯落到万紫千红的花丛中。（水仙）

缭绕中散发着香气的兰花，开着一团簇簇的花，花后所结的果实又似柚一样。兰花的品种虽然各有不同，但它的香味恰到好处。移到山中的居室里供我清玩，具有生气和活力，远胜于坚硬的石头。如似陶俑，侍立在美人身旁。不知有谁像我这个样子来欣赏名花，相互默默地静对着。偶然间还以此作为景来画，并以断了的古砖制成砚，则磨着古墨。旁边观看的人却嫌弃画面过于冷淡，我扬起衣袖遮住脸，在

咯咯地偷笑。大概我画的画不能取悦于世人，于是放下笔来扪心自责。高声朗诵着韩愈的《送穷文》，以及《古诗十九首》中的"弃捐勿复道，努力加餐饭"的诗句。再续画着红牡丹，恰似胭脂一样的好颜色。（兰）

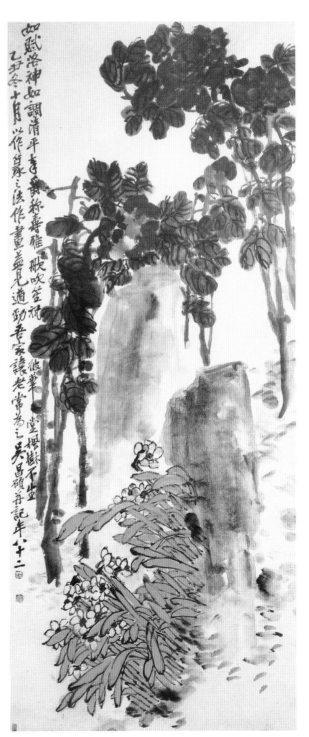

牡丹水仙图

吴昌硕艺文述稿

题画诗原文

秋海棠

断肠花放伴幽斋，艳比春棠韵更佳。雨过寒虫吟唧唧，一痕新影映苔阶。

翠茎绿叶淡红英，露滴花开络纬鸣。新得一枝供诗佛，苦吟伴我到三更。

花高月出粉墙阴，枝弱难栖比翼禽。倘化美人情更重，檀心一点铸秋金。

此花标格亦高哉，不见秋风不肯开。湿地丛生虫作伴，移根谁为上瑶台。

荷花开后桂花前，如见飞琼月下仙。牛女渡河同乞巧，记曾（簪）向鬓云边。

秋棠如姹女，吾画鸠蛴茶。人有好之者，无乃为登徒。写意不求似，脂粉亦乱涂。或能换春醪，携去黄公垆。

春日艳春阳，万花齐作香。不画红牡丹，乃画秋海棠。我本背时人，人皆笑为狂。秋棠最幽艳，不学时世妆。有如古美人，环佩曳罗裳。我画仿白阳，青藤或颉颃。我人訾为丑，虽丑亦何妨。不见无盐后，可以匹齐王。

<div style="text-align: right">（《缶庐别存》）</div>

寒 梅

雪中拗寒梅一枝，煮苦茗赏之，茗以陶壶煮，不变味。予旧藏一壶制甚古，无款识，或谓金沙寺僧所作也。即景写图，销金帐中浅斟低唱者，见此必大笑。

折梅风雪洒衣裳，茶熟凭谁火候商。莫怪频年诗娴作，冷清清地不胜忙。

<div style="text-align: right">（《缶庐别存》）</div>

香橼牡丹

圆实初移结洞庭，名花开向洛阳城。笑他富贵人争羡，原是黄金点缀成。

<div style="text-align: right">（《缶庐别存》）</div>

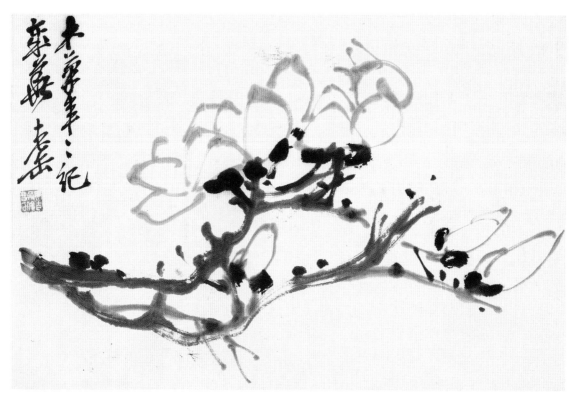

<div style="text-align: right">岁华图</div>

盛开的秋海棠，伴着幽静中的书屋，比春天开的海棠韵味还要好，且还更艳丽。一阵秋雨过后，蟋蟀在不停地发出鸣叫声，眼前的一弯新月，反照着石阶上的苔藓。

青翠的枝头、葱绿的叶子，开着淡红色的花，露水珠滴在开着的花瓣上，一种叫莎鸡的虫儿在唧唧地叫着。把新折来的一枝秋海棠，供在诗佛的案前，同时也伴着我苦心推敲，反复吟咏到半夜。

月出东山的时候，花影却高过了粉墙，瘦弱的枝头，难以栖息比翼共飞的鸟。倘若化作美人，便是情深意重，花心一点凝聚了金秋送爽的本色。

如此的花卉，实在是高风的标格啊！不等到秋风吹过，就不肯开出悦人的花朵。即使在丛生的湿地里和虫作伴，不知谁把它的根移到玉砌的楼台上。

在荷花凋零之后，桂花未开之前，这时盛开的花儿，如见到仙女从月中飘下。亦如牛郎织女于七夕之夜，渡过银河拥抱鹊桥，曾经听过神话传说，还依然记得王母娘娘从鬓边拔下了金簪掷向了她们。

秋天的海棠，犹如美女。有人喜欢这画，莫非如登徒子一样贪恋女色。是一幅写意的画，自然不要求相似，胭脂水粉，只能胡乱地涂了一番。或许也能换来春天的美酒，捎带着去黄公开的酒馆，和朋友畅饮一番。

艳阳的春日天气里，春风吹来百花齐放的香。也不画艳丽的红牡丹，仍然画着秋天的海棠。我原本就是一个不合时宜的人，别人都常常笑我狂妄。秋天的海棠，是最文静优美的，又没有尘世的俗妆。完全如古典的美人，环佩摇曳在罗裙上款款步来。我仿着白阳山人陈淳的画法，也临摹着青藤徐渭，抑或为之相与抗衡。别人讥我丑陋，虽然很丑，这又有什么关系呢！没有看到战国时的无盐女，貌虽丑而德有加，故大可以匹配齐宣王。（秋海棠）

在风雪中去折梅枝，雪洒落了一身的衣裳，煮熟了的茶，靠谁商量着掌握火候。别怪我经年来娴熟地作着诗，这样冷清清的时候，才有着忙不完的事。（寒梅）

初见香橼有些疑惑，产自洞庭之野，结成的果子饱满圆实；名花牡丹，开自洛阳名城。笑说这样的花富贵和人们争着羡慕，原来是金黄的颜色装饰而成。（香橼牡丹）

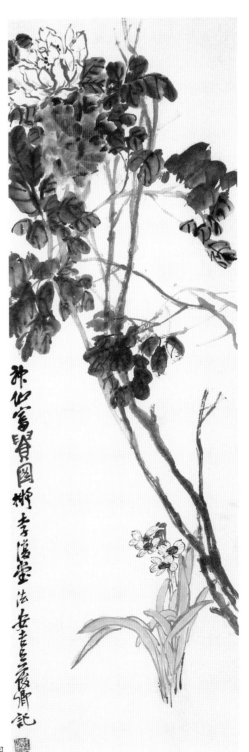

牡丹水仙图

题画诗原文

桐叶石榴

画毕黏墙墨未干，漫将世事比奇观。传闻铁轨驰风电，合去辽东访幼安。

离离秋实照山家，紫芋登盘扁豆花。租地却绕园半晦，几时闻种邵平瓜。

参天桐叶落频频，庭院秋光照眼新。研墨调硃成底事，输他郑侠绘流民。

（《缶庐别存》）

双 松

涛声纸上飞，墨池出梁栋。干霄拔地姿，并立如伯仲。朝阳赤当顶，何时集鸣凤。掷笔三叹吁，材大难为用。

（《缶庐别存》）

一竿竹

此君直节势难屈，就尔尺地开茅茨。他年多竹门可款，一笑且读昌黎诗。

（《缶庐别存》）

为诺上人画荷赋长句

佛经有五色莲花，青黄赤白犹具色相，故予画荷，皆泼墨。水气漾泱，取法雪个。诺公桑门之好古者，定能求之象外。

墨池点破秋冥冥，苦铁画气不画形。人言画法苦瓜似，挂壁恍背莓苔屏。白荷花开解禅意，点缀不到红蜻蜓。前川风雨今年恶，渡口一倍寒潮生。翻翻荷叶乱秋思，过耳萧瑟难为听。诺公好古乃有获，手拓万本邾钟铭。离奇作画偏爱我，谓是篆籀非丹青。两无补斋是生意，具区秋水来沧溟。木犀香裹一定到，迻擢更乞香禅并。乞取蔬笋参米汁，一饱听说莲花经。

长邨注：诺公藏周邾公钟。

（《缶庐别存》）

梅花松枝香橼水仙

鼻观参微妙，柴门少客敲。萧斋有清供，可结岁寒交。

清供山家好，雪大门不开。妙香参鼻观，诗思静中来。

（《缶庐别存》）

蕉

夏障日，秋听雨，雪中作画稿，甘露可饮，叶可学书，有益于人甚大。东坡爱竹，谓不可一日无此君。予欲迻此语赠蕉。

今人谁解为草书，绿天无僧蕉叶枯。窗前新种两三本，夜听秋雨思江湖。

（《缶庐别存》）

红 荷

叶张翠羽盖，花明赤玉盘。一酌碧筒酒，美于却老丹。

（《缶庐别存》）

牡 丹

翠毫浥露香，富贵花开早。金谷酒常温，玉堂春不老。

（《缶庐别存》）

题画诗意译

画完了一幅贴在墙上的画，墨迹还未干，散漫无拘地将世事对着这画中奇异的景象。传闻说火车在铁轨上似风驰电掣一样，正好借此去北方寻访辛弃疾抗金的事迹。

秋季里结出浓密的果实，紫色的芋头盛满了一盘，还有扁豆花。尽管租块地绕着园林晦暗不明，什么时候也学着邵平在东陵外种瓜。

高耸云天的桐树，连续不断地散落着叶子，庭院里秋天的月色，光亮耀眼尽是清新。磨着墨，调着硃砂要画成什么事，终究比不上郑侠绘《流民图》上奏宋神宗。（桐叶石榴）

涛声从纸上飞来，墨池里竟栽出了成为栋梁的松。树干高入云霄，着地身姿挺拔，两棵并排，亦如伯仲之间不相上下。早上的太阳，烈日当头，什么时候才能云集凤鸣。扔掉了笔，不禁叹息三声，树太大了难为所用。（双松）

竹子直挺劲节，不会有弯曲的姿势，就算是你种在一尺之地，也能扩大到绕着茅屋。将来多种些竹子，笑着读读韩愈《新竹》的诗句。（一竿竹）

砚台里墨迹点点，有如秋气冥冥，苦铁（吴昌硕）先生作画画的是意，并不是形状。别人说，这些画法和苦瓜和尚石涛相似，挂在墙壁上，仿佛墙上的背景是青苔作的屏。开着白色的荷花，诠释着禅心，荷花上没有衬托的红蜻蜓。前面河畔的风雨，今年超过了往年，渡口的寒冷潮水，比平常涨了一倍。翻飞的荷叶打乱了我的秋思，耳边吹过来凄凉的风，实在不忍听。上人诺公喜爱古物，自然是有所收获，并亲自拓了很多张周郱公钟的铭。偏偏爱着不正常作画的我，说是篆籀文，不是一幅图画。独一无二，添补我书房里的生意，如同秋水从大海过来。一定藏着桂花的香气，飘过来的香味，更是与禅香一块并列。求取蔬菜、竹笋，夹杂在米汁中，吃饱后听着他们讲解《莲花经》。（为诺上人画荷赋长句）

以鼻子来领悟佛经中微妙的意旨。贫寒的家，少有客人来敲门。冷落的书房，供有梅花、松枝、香橼、水仙的清香，可以证明高洁的耐寒精神。

清雅的供品，是山野人家的所好。大雪的时候也不会有人叫开门。美妙的香气，以鼻子来领悟，作诗的思路，在静谧中自然而来。（梅花松枝香橼水仙）

当今的人们，还有谁能了解张旭的草书，绿天庵里假使没有僧人，芭蕉的叶子大概也就枯萎了。窗前新近种了两三蓬，入夜听秋雨拍打着蕉叶，心中又思索着流浪他乡。（蕉）

青绿色的荷叶大得似伞盖，晶莹透亮的红荷，如同朱色的玉盘。小酌着绿筒里的酒，却胜过不老的丹药。（红荷）

露珠的香气，湿润着青翠的笔头，象征富贵的牡丹花早早地开了。金谷园里的酒，似乎常保持着恒温，高堂上的春色则一直不变。（牡丹）

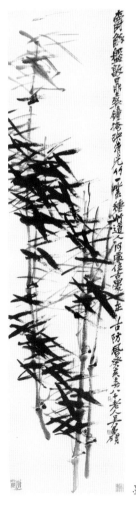

墨竹图

天 竹

竹实何累累，九苞凤所食。饵作驻颜丹，荣光映朝日。

（《缶庐别存》）

红 梅

艳于赤城霞，罗浮春事早。年年看花人，颜色如花好。

（《缶庐别存》）

紫 藤

繁英垂紫玉，条系好春光。岁岁花长好，飘香满画堂。

（《缶庐别存》）

老少年

红于二月花，在山非小草。微霜染容华，秋光比春好。

（《缶庐别存》）

蓼 花

疏红点银塘，秋光媚夕阳。曾来系钓艇，散发歌沧浪。

（《缶庐别存》）

腊 梅

未春花已开，不是孤山种。世味嚼蜡同，寒香入清供。

（《缶庐别存》）

佛 手

黄比秋金色更娇，种来西域路迢遥。纤纤绝似麻姑爪，背痒何妨请一搔。

（《缶庐别存》）

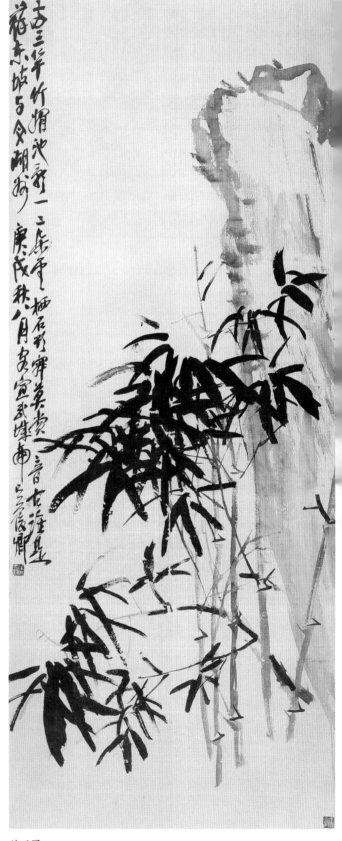

竹石图

题画诗意译

一连串的竹米挂着，等候那九苞的凤凰过来食用。竹米作为凤凰的食物，也是容颜不老的丹药，仪容和风采，反射着早晨的太阳。（天竹）

艳丽胜过赤城山的霞光，罗浮山的花信早已来到。年年过来看花的人呀，容颜是否有如花这般姣好。（红梅）

垂下繁盛的花，似紫色的宝玉，美妙的枝条上，系着春天的风光。年年的花色，长势又是那的好，飘过来的香气，塞满了画堂。（紫藤）

红于二月的花朵，在山里也绝非是一棵小草。微白的须发，染成了苍老的容颜，纵然如此，秋日里的光景还是比春天的景色好。（老少年）

稀疏的红点，衬着清澈的池塘，秋日的光景，逢迎着灿烂的夕阳。也曾来这里拴住过钓船，逍遥自在地唱着沧浪的歌谣。（蓼花）

春天还未到，腊梅已经开了，不知是不是孤山上的品种。人世间的事，犹同牙齿咬碎蜡的滋味，唯有寒冷清冽的香气，才可作为清雅的供品。（腊梅）

黄色的佛手瓜，比金秋季节里的颜色更可爱，它的品种，来自遥远的西域。纤纤的爪指，正如麻姑的手，假如后背发痒，不妨就用这个来挠一挠。（佛手）

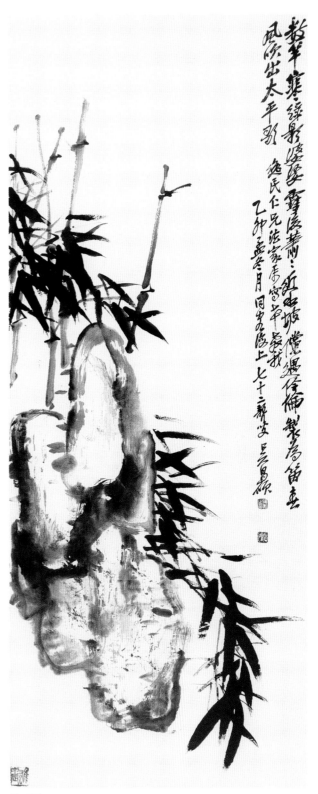

竹石图

古 梅

　　客有言大庾岭古梅，齐梁时人植。花开香闻数里，碧藓满身，龙卧岩壑间。一夕为雷火烧而枯，作薪久矣。山中老道人能指其处述其状甚异。客去，以败笔扫虬枝，倚怪石。天矫骇目，虽非庾岭千数百年物，亦岂寻常园林山谷所有。老缶画梅十年，从无此得意之笔。长歌激越，庭树栖鸟皆惊起，安得浮大白，与素心共赏之。

　　老梅天矫化作龙，怪石槎枒鞭断松。青藤老人画不出，破笔留我开鸿蒙。老鹤一声醒僵卧，追蹑不及遁仙踪。挤取墨汁尽一斗，兴发胜饮真珠红。濡毫作石石点首，倚石写花花翻空。山妻在旁忽赞叹，墨气脱手椎碑同。科斗老苔隶枝干，能识者谁斯与邕。不然谁肯收拾去，寓庐逼仄悬无从。香温茶熟坐自赏，心神默与造化通。霜风寒帷月弄晓，生气拂拂平林东。

<div style="text-align:right">（《缶庐别存》）</div>

蚤 梅

　　蚤梅迟鞠臭味，犹觉酸寒，是我岁寒交也。短檠二尺便且光，夜深常对之苦吟，故并入一图。彼华灯照珠翠，艳歌绕梁，宵饮达旦者，未尝梦见此境，试举示之，必生妒羡。

　　梅花屈疆黄花瘦，谁伴萧斋绝世姿。闻说人人抛短檠，墙头灶下拾来时。

<div style="text-align:right">（《缶庐别存》）</div>

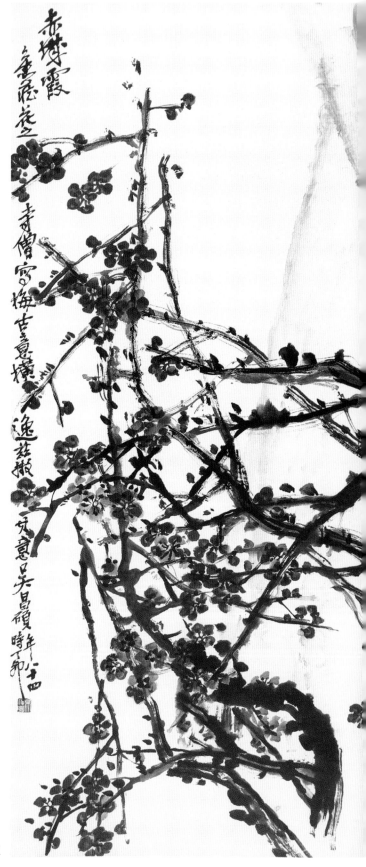

赤城霞

题画诗意译

　　屈曲的老梅，如盘踞中的虬龙，倚着纷错纵横的怪石，似松树上系满了马鞭。青藤老人徐渭也不曾这样画，留给我的是一支破旧的笔，却开辟了另一种画法。一冬横躺着的古梅，因老鹤的鸣声而惊醒，去追寻林和靖的踪迹而又恐不及。不惜用尽一斗的墨汁，寄兴所发出的感情，远超过饮那美味的红酒。笔头蘸满了墨汁画石，而石却点头许我，靠在石上画花，花亦随之翻空出奇。正在旁边的妻子，忽然赞叹不已，从手上脱落下的画面清新文雅，形同朴实的碑刻。画面上的蝌蚪、隔年苔藓，又有如隶书一样的枝条。能有见识的人是谁，识别李斯的刻石，以及蔡邕的《熹平石经》。不然的话还有谁愿意去收集，狭窄的居室里，却没有地方悬挂这些碑拓。品着一壶清香的热茶，独自坐下来玩赏，精神与自然界的造化默契贯通。在刺骨的冷风夜撩起帷幕，和月亮一起玩赏到天明，吹过来使万物生长的春气，洒落在东边平原的林木上。（古梅）

　　弯曲而横卧的梅花，有如菊花一样瘦劲。谁的书房，伴有这绝冠当世的梅花姿态，听说人人想抛弃陪着读书的矮灯架，换成从野外捡来，或折下墙头的梅枝，在灶下养着。（蚤梅）

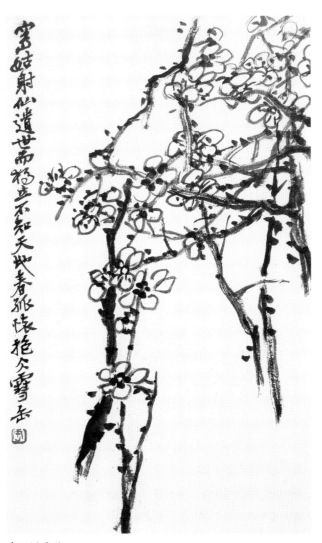

十二洞天册

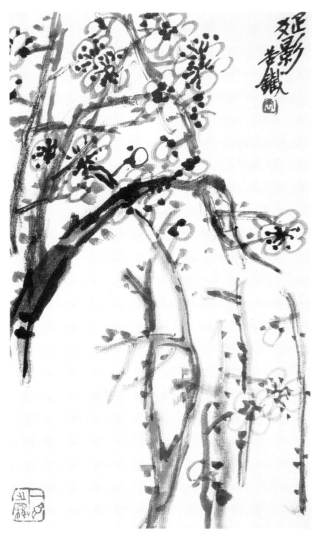

十二洞天册

吴昌硕艺文述稿

老梅怪石

梅根入石枝干坚，瘦石得梅而益奇。梅得石而愈清，两相藉也。君子贵得益友，不可孤立。

老白渡口潮浑浑，踏浪招得梅花魂。雪压一林天孕月，梦醒五下愁挂村。临池惜无画水力，穿石定有拏黐根。我锁思兮酌清醑，菖腾一醉眠苔痕。

（《缶庐别存》）

石

画牡丹易俗，水仙易琐碎。惟佐以石可免二病，石不在玲珑在奇。古人笑曰："此仓石居士自写照也。"

红时栏外春风拂，香处豪端水佩横。富贵神仙浑不羡，自高惟有石先生。

（《缶庐别存》）

梅

老夫无酒资，写幅梅花卖。春风入毫端，笔底走百怪。墨池飞霹雳，黑龙挂天外。古苔点虬枝，香彻大千界。笑彼煮石农，高名盖当代。勒石在西泠，只如女郎画。

菜根咬不饱，枯肠生杈芽。吐向剥黐藤，俄作罗浮花。罗浮山隔数千里，顷刻飞来雪色纸。铁虬屈曲蟠墨池，缟衣翩翩舞仙子。老夫画梅四十年，天机自得非师传。羊毫秃如垩墙帚，圈花颗颗明珠圆。写成换得玉壶酒，醉看浮云变苍狗。明朝更写百尺松，海上风来怒涛吼。

红梅、水仙、石头，吾谓之三友。静中相对，无势力心，无机械心，行迹两忘，超然尘垢之外。世有此嘉客，焉得不揖之上座？和碧调丹以写其真，歌雅什以赠之。

梅花彩霞光，水仙苍玉色。东风开南轩，坐以赏元日。谁谓石头顽，胜景非其匹。大块春蓬蓬，容我一官虱。

（《缶庐别存》）

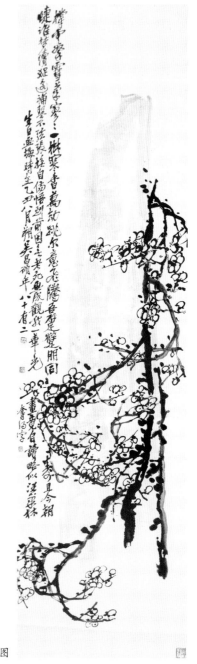

梅石图

题画诗意译

在渡口的老白，面对浑浊纷乱的潮涛，而踩着波浪前往吴山，这便是对梅花的情愫。偌大的雪，覆盖了满林却孕育着月亮般的晶莹，数次从梦中醒来，牵挂着乡村。可惜在临池作画时，也不能画出水的力量，能拏云穿石的人，必定有高强的本领。我所思念的，是小口酌着清酒，而模模糊糊地醉眠在长满苔藓、绿阶的地方。（**老梅怪石**）

栏杆外的春风，吹拂时下开着正艳的红花。风裳水佩，那毫毛的末端就是香的地方。纵然似牡丹般富贵或神仙般逍遥，也全不羡慕，唯有自重、自珍，如仓石居士般自爱。（**石**）

老夫我无钱打酒，只有画一幅梅花卖了换些酒钱。门外的春风吹入毫端，笔下却游走着千奇百怪。洗笔砚的池子里，飞舞着噼里啪啦的雷鸣，一条黑色的蛟龙似乎挂在天边。碧绿的古苔缀满了卷曲的枝条，不仅是梅香在蕊，更是香满大千世界。笑他那煮石山农的王冕，他的名望超过了当代。在杭州西泠的勒石中，只遗有一幅如女郎般的画像。

菜根虽然吃不饱，但很耐品味，枯竭的才思，又生出些权芽。向着剡溪的藤蔓而抒写，不久便画成罗浮山下的梅花。相隔数千里的罗浮山，只片刻工夫却飞到雪白的纸上。似铁一样的树干，盘曲交错在洗笔的池子，洁白的梅花瓣，犹如仙女在风中翩翩起舞。老夫我画了40多年的梅，其中的秘密自在心头，并非老师所传授。羊毛制成的笔头写脱了，作起画来如在白色的墙上用扫帚扫，画个圈的梅花，颗颗似明珠般圆润。拿着这幅刚画的画，换来那一壶的美酒，醉醺醺地看着白云在须臾间变成苍狗的模样。等到明天再画一棵百尺高的松，无论面对是从海上刮来的大风，以及汹涌波涛的吼鸣。

梅花有着彩虹般的霞光，苍翠的水仙，开着如白玉似的花。东风从南面的窗户吹进，将坐在这欣赏并迎接元日的到来。谁说石头是不能变化的顽石，它的佳景不是其他东西能匹配的。大块石头经春风吹拂，则生机益然，能允许我这一个虱子般的官吏与三友作伴。（**梅**）

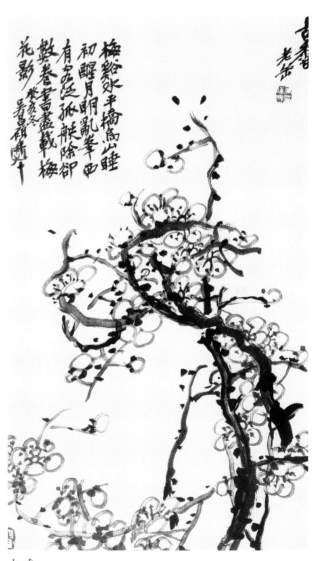

古 香

巨幅红梅

画红梅要得古逸苍冷之趣，否则与天桃、艳李相去几何？一落凡艳，罗浮仙岂不笑人唐突！

铁如意击珊瑚毁，东风吹作梅花蕊。艳福茅檐共谁享，匹以盘敦尊垒簠。苦铁道人梅知己，对花写照是长技。霞高势逐蛟虬舞，本大力驱山石徙。昨踏青楼饮眇倡，窃得燕支尽调水。燕支水酿江南春，那容堂上枫生根。

<div align="right">（《缶庐别存》）</div>

菜

山居冬日早起，呼童钼数杷下饭，齿颊清寒，有霜露气。比来海上卖菜佣，隔夜以水浸之，大失真味，令人欲不思乡，得乎？

花猪肉瘦每登娇，自笑酸寒不耐餐。可惜芜园残雪里，一畦肥菜野风干。

<div align="right">（《缶庐别存》）</div>

梅

野梅古怪奇崛，不受羁缚，别具一种天然自得之趣。予芜园所有如此。

空山梅树老横枝，入骨清香举世稀。得意忘言闭门处，墨池冰破冻虬飞。

<div align="right">（《缶庐别存》）</div>

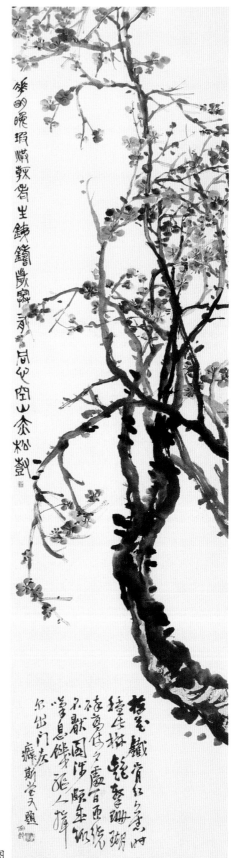

红梅图

题画诗意译

画红梅的花，好比用铁如意击碎珊瑚散落的点点碎片，吹来的东风正好作成了梅花的蕊。开在茅檐下的红梅，是谁能共享它的清雅艳福，匹配它的唯有珠玉的盘，以及尊、垒、簋这些器具。苦铁道人的我，与梅成了知己，对着梅花来写生，这是我特有的技艺。霞光高拔，姿势同蛟龙般争相飞舞，大力无穷地驱赶着，似乎山石在迁移。昨天踏上精致的雅舍，用一只眼看着宴饮中的音乐，私下里取得胭脂，且用水尽情地调和着。江南的春天，却是用胭脂水粉酿成的，华堂之上哪容得枫树生根。（巨幅红梅）

每当吃着美味的花猪瘦肉，存疑是蛟氏女登所养，笑自个微薄的收入，不能有这样的饭食。可惜这个时候的芜园，应是一片残雪素裹着，这一块种着饱满蔬菜的园地，任寒冷的野风侵犯。（菜）

自然生长的梅树，不仅形状古怪且奇特挺拔，并不受人工的剪枝束缚，特别具有一种原始性生长的韵味。我自家芜园里生长的都是这个样子。

空旷的山林，古老的梅树枝干盘横，那入骨的清香，世所罕见。心中领会其意而毋须用言语来表达，门关上，洗笔砚池里的冰也开始融化了，冻结在虬枝上的花瓣随风飘落。（梅）

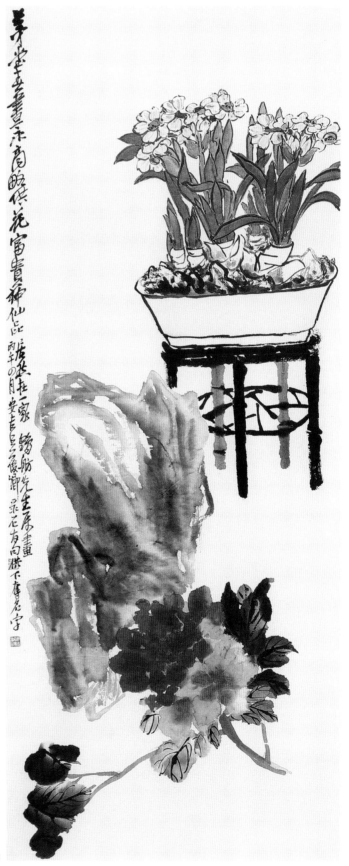

富贵神仙

天 竹

岁外园林雪霁时，火珠红缀绿葳
蕤。如何竹实形浑似，不疗丹山凤鸟饥。

（《缶庐别存》）

为东友画双鹤

曾读浮邱经，鹤寿不知纪。交颈
如鸳鸯，游戏好山水。况值风日佳，
朱霞璨成绮。他年定将离，鸣皋和其
子。上有万年之古松，下有三秀之灵芝。
玄裳缟衣与丹顶，双宿双飞不暂离。
扶桑日初浴，照见神仙姿。画成饮我
酒一卮，载颂九如天保诗。

（《缶庐别存》）

梅

寒香风吹下空碧，山虚水深人绝
迹。石壁矗天迥千尺，梅花一枝雪逊白。
和羹调鼎非救饥，置身高处犹待时，
冰心铁骨绝世姿，世间桃李安得知。

（《缶庐别存》）

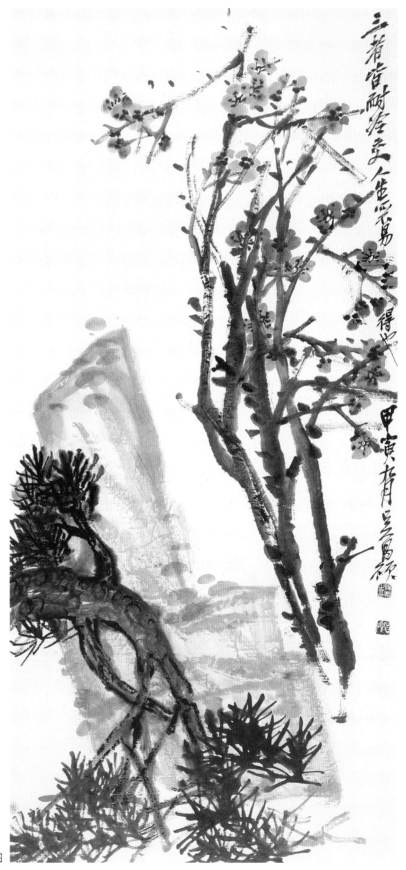

梅花图

题画诗意译

年外天气放晴，园林中的雪也停止下了，眼前的园林，有红色的火齐珠点缀在茂盛的绿叶中。它的形状，虽然和竹实完全一样，却不能充当丹山上凤凰的食物。（天竹）

曾经读着浮邱子道教的经籍，也不知道仙鹤的生命有多长。相互依摩的仙鹤如同鸳鸯，嬉戏相游在清澈的山水间。况且正值清秋晴朗的好日子，天边的红霞绮丽灿烂。以后必定将离开这纷扰的地方，去学林逋那梅妻鹤子，也写着《鸣皋》的诗句。山梁上有千万年的古松，山崖下有一年开三次的灵芝。穿着黑白色的衣裳与丹顶鹤相随，双宿双飞不作短暂的离开。海上的一轮红日刚刚从水中出来，恰好照耀着这神仙般的姿态。画完了这幅，我饮着一杯酒，于是用歌声来赞颂《诗经》中九如天宝的祝寿诗篇。（为东友画双鹤）

在寒冷澄碧的天空中，吹来一股清香的风，山看起来很虚无，水又深不可测，也没有人的踪迹。笔直挺立的石壁向着天，高远得不知千万尺，开出来的一枝梅花，连雪都说自己不及梅花白。用梅花瓣调和烹煮的羹，不是解除饥饿，把自己放在高处看，仍然是等待时机。梅花像冰一样晶莹，梅枝又似铁一样坚硬，这样的姿态实在是冠绝当世！世间的桃树、李树，怎么会知道。（**梅**）

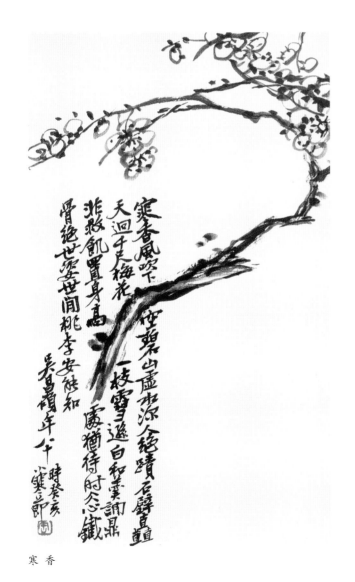

寒 香

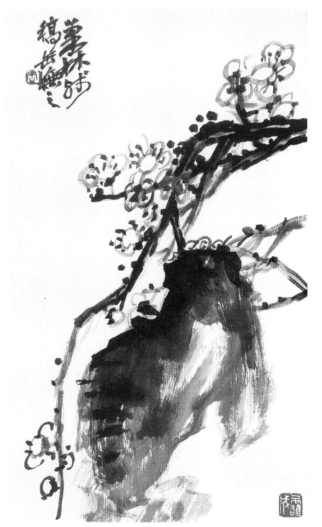

十二洞天册

梅 花

一枝清气满乾坤，玉骨冰肌绝点尘。俯视人间闲草木，空山高卧不知春。

轮囷老干似孤松，数点花开太华峰。鳞甲之面落点满，欲乘风雨化苍龙。

人间乾坤地无多，欲结孤根奈尔何。写入图中悬素壁，春风日日在岩阿。

花闲袖手咏新诗，其尔孤高不入时。明月清风尘外侣，冰心铁骨岁寒姿。

（《缶庐别存》）

风炉茗具为蘷翁先生作

诗境在何许，画里寒无痕。得句高上天，星宿随手扪。一盉两盉时，千古万古论。烂醉何所求，且放石酒樽。

（《缶庐别存》）

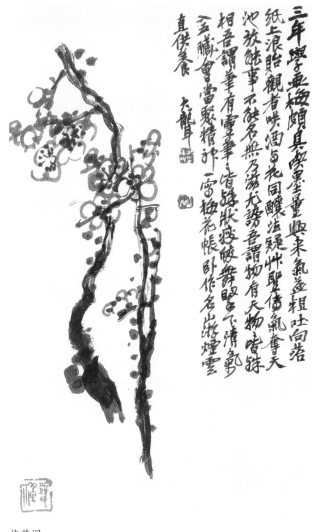

梅花图

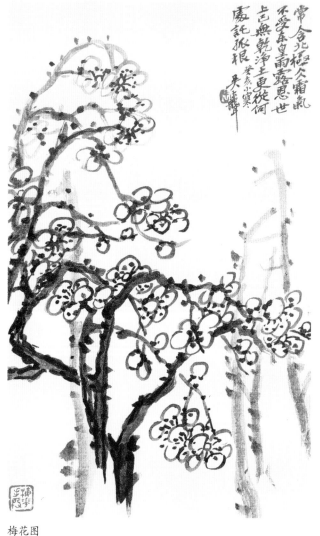

梅花图

题画诗意译

　　一枝清香的梅花，盈溢着河山大地，她那像玉一样的骨骼，像冰一样的肌肤，全然一点尘土都不沾。站在高处看着世间的人，像是闲着没事的草木，在空旷的山林中高枕无忧地躺着，也不知一年中的季节更换。

　　屈曲盘绕的老梅树，如单独生长的松树，开出来的几朵梅花，犹似华山上的峰峦在群峰中盘恒。而树身上布满了点点的鱼鳞龙甲，想着有朝一日，乘着风雨的到来而化作苍龙，向天飞去。

　　人间有这样的天地，应没有多少地方，想着梅树的孤根盘曲交结，你又奈何。把其绘入图中，悬挂在白色的墙壁上，这样就看到每一天的春风，在山的曲折处吹来。

　　悠闲自得地欣赏着梅花，又唱着新写的诗句，他们那孤特高洁的秉性，于时下格格不入。梅花如同明月清风一样，属于尘世外的伴侣，有着冰心铁骨般的崇高品质，而在一年最寒冷中展示花姿。（**梅花**）

　　诗的境界在哪里，画中的寒冷却无痕迹。得到的一句诗好像上天的感觉，随手可摸着天上的星辰。饮过一碗两碗酒的时候，辩论着千古万古的事。喝成酩酊大醉还有什么可求，暂且放下用石做的酒杯。（**风炉茗具为巍翁先生作**）

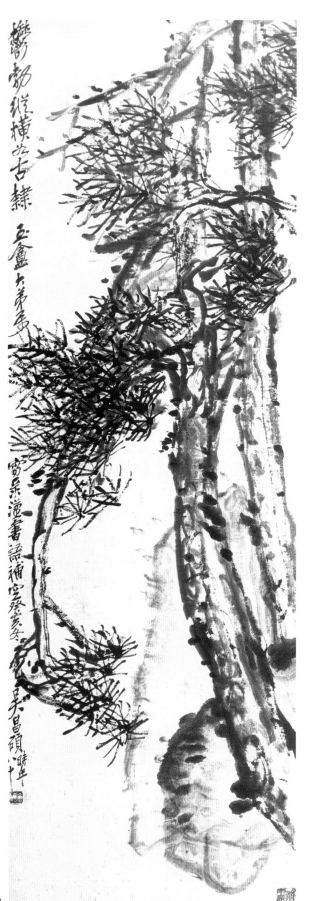

松树图

题画诗原文

荷花寄井南

　　雪个画荷，泼墨瓯许著纸上，以秃笔扫花，生意盎然，但少香耳。此画拟之可为知者道。

　　荷花荷叶墨汁涂，雨大不知香有无。频年弄笔作狡狯，买櫂日日眠菰芦。青藤白阳呼不起，谁真好手谁野狐。井公特去挂粉壁，溪堂晚色同模黏。

<div style="text-align:right">（《缶庐别存》）</div>

松

　　拏攫风云吼瀑雷，空山自养栋梁才。苔荒太古无樵径，匠石安能一顾来。

　　疑是当年扰龙氏，种来万古白云封。黄山猿鹤应相待，何日扶节始信峰。

<div style="text-align:right">（《缶庐别存》）</div>

牡 丹

　　谢康乐言，永嘉水际竹间多牡丹，彼时尚不以为重，至唐开元中始极盛，至今沿之。予谓有色无香，大似不通文墨美人，尊为花王，贮之琼台金屋，侥幸太过。

　　酸寒一尉出无车，身闲乃画富贵花。燕支用尽少钱买，呼婢乞向邻家娃。

<div style="text-align:right">（《缶庐别存》）</div>

紫 茄

　　艳若紫玉英，肥胜花猪肉。何须咬菜根，百事常碌碌。

<div style="text-align:right">（《缶庐别存》）</div>

黄天竹

　　异种不作火齐色，霜雪熔炼如金精，岁寒有心少同调，可与腊梅称弟兄。

<div style="text-align:right">（《缶庐别存》）</div>

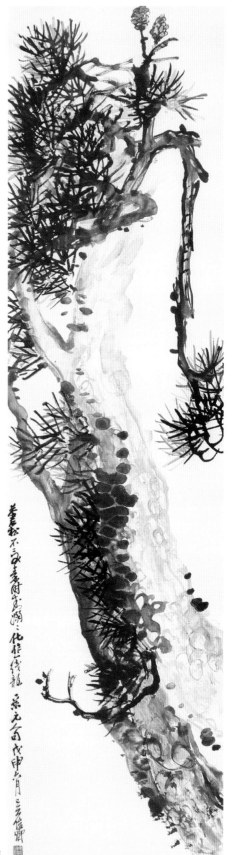

<div style="text-align:center">松树图</div>

题画诗意译

画荷花和荷叶，是用墨汁泼到纸上再涂抹出来，画中的荷花没有香味，不知画的是不是大雨后的荷花。经年执笔画画当作儿戏，雇只船天天睡眠在有菰和芦苇的地方。这种地方倘若徐渭和陈淳来，同样是呼不醒，谁是真正的好手，谁就是野狐一个。井公独自去把画挂在白色的墙壁上，傍晚的天色，在临溪的堂舍里一样的模糊。（**荷花寄井南**）

与风云搏斗，发出的吼声如瀑雨中的雷鸣。用作栋梁的木材，生长在幽深的山林里。林下长满的野草和藓苔，这条小路自太古时候就没有樵夫到过，那些石匠怎么能够光顾来这里。

怀疑是当年扰龙氏驯化神龙时，种下了远古时期白云绕顶、秦始皇泰山祭天时所封过的松。黄山中的猿、鹤应该也在等待着我，什么时候撑着竹杖去黄山始信峰看松。（**松**）

一股寒酸相的县尉，出门自是没有车马。趁着空闲的时间，画着象征富贵的牡丹花。用完了鲜艳的红色颜料，而没有钱去买，使唤婢女向邻家的女孩要些胭脂作画用。（**牡丹**）

紫色的茄子色彩艳丽，似紫色的美玉一样，肥润又超过花猪的肉。何必还要咬着菜根，在各种事上常常是碌碌无为。（**紫茄**）

不同的种类，不是火齐珠般的色彩，经历霜和雪的熔化冶炼，犹如天上的太白金星。在一年的寒冷中，纵然有心也很少有相同的格调，只能与腊月里的梅花称兄道弟。（**黄天竹**）

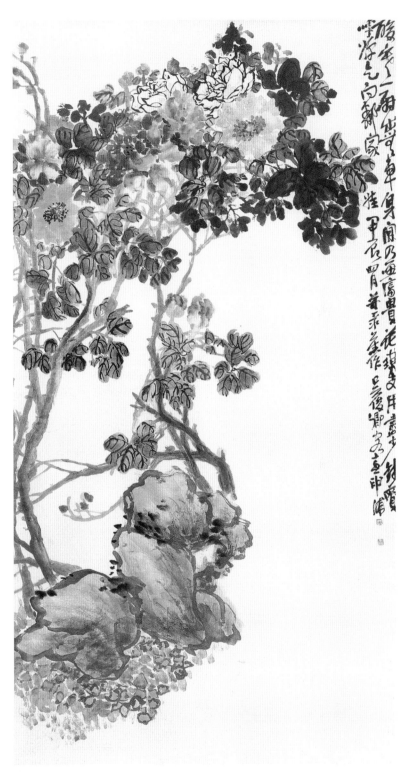

牡 丹

吴昌硕 艺文述稿

117

题画诗原文

白 菜

菜根有至味，不数瓜与茄。一畦灌寒碧，都成寿木华。

具区之精昆仑频，玉蔬金菜仙厨珍。烟牙露甲堪素食，要与天地同长春。

（《缶庐别存》）

墨 牛

牛为大物，状绝可厌，友人属为褒辞，黑牡丹亦遇知己，可无恨矣。

劫后荒田耕遍，家家户户还租。莫道一牛蠢物，曾陪老聃著书。

帘影杏花村畔，笛声杨柳阴边。何日卷书归去，朝朝牛背熟眠。

用拙一酸寒尉，习娴如水牯牛。识字耕夫何处，吾将山野同游。

（《缶庐别存》）

鞠

柴桑有佳种，移植秋涧滨。花开黄金色，莫谓山家贫。今非义熙时，谁戴漉酒巾。寒香采盈把，欲赠无幽人。

雨后车离野色寒，骚人常把落英餐。朱门酒肉熏天臭，宴赏黄花当牡丹。

（《缶庐别存》）

杜鹃石头

剩水残山夕照昏，悠悠身世老衡门。无端句起兴亡感，彩笔招来蜀帝魂。

杜老曾经拜杜鹃，鸟啼花落自年年。何当去访三生石，小坐同参画里禅。

（《缶庐别存》）

新 竹

春雨一夕鸣，新篁长过屋。故园何时归，调鹤对新绿。

（《缶庐别存》）

老少年

飘摇岂似九秋蓬，染就丹砂是化工。天半朱霞相映好，老年颜色胜花红。

（《缶庐别存》）

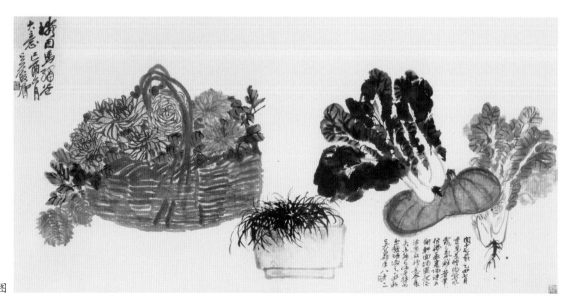

菜蔬图

题画诗意译

菜根有极致的味道，不亚于瓜和茄子。园中的一块田，尽是清冷碧绿色的灌木，都成了生长长久的树木。

太湖的精华可以和昆仑山并列，长生的仙草和白菜，都是仙家厨房里的珍宝。吸过烟的牙齿和吃过申椒一样，大可以吃白菜这样的素食，是要与天地比同长寿。（白菜）

灾难过后的田地里长满了杂草，用犁耕遍了田地，家家户户还继续租种着。不要说牛是又笨又愚蠢的动物，它曾经陪伴老聃著书立说。

帘影掉落在杏花村边，笛声扬起于柳树阴旁。什么时候用布包着书回去，天天睡在牛背上深眠。

越用越不好用的一个寒酸县尉，习惯娴熟如同水中的牯牛。识字的农夫在什么地方，我将与之在山野同游。（墨牛）

九江柴桑有很好的品种，移植到秋天山涧里的小溪旁。开出了金黄色的花，不要说山里人家贫苦。现在不是东晋义熙年间，还有谁用戴着的葛巾滤酒。寒冷中清冽的香气，采了满满的一把菊，想赠送却没有那样志趣高洁的人。

坐着雨后的马车，离开了寒意中的郊野，那些吟诗作赋的文人，常拿着菊花的残瓣来充饥。从王公贵族的大门里，传来熏天的酒肉味，平常人家宴待宾客，把菊花当成牡丹。（鞠）

傍晚的太阳，照射着余留下来的水和残缺的山，而忧思着自己的身世，以及简陋的屋舍。无缘无故地吟起兴亡感触的句子，用词藻华丽的笔，招来蜀国君主的魂。

杜甫曾经以《杜鹃》的诗，来表达忠心，欧阳修以一年一年的啼鸟落花来表达思想感情。何时去寻访因果轮回里的三生石，稍坐片刻，共同参悟这幅画中的禅机。（杜鹃石头）

一夜春雨的鸣啭，新长出的竹子高过了屋。什么时候回到故园里，面对那初春的嫩绿驯养着白鹤。（新竹）

飘摇不定的生活，怎么类似深秋里的蓬草一样，犹如朱砂染就成自然的造化者。形同半天之上的红霞，互相映衬着美丽的光彩，老年的神态，超越那红花开出般的艳丽。（老少年）

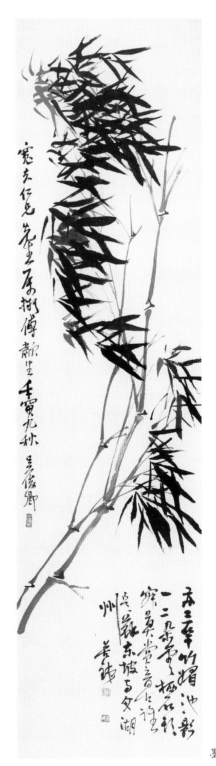

墨竹

写菊自寿

老鞠燦若霞，不登陶令堂。街头偶拾得，旅馆作重阳。作吏东西驰，安敢南山忘。忆昔种豆时，秋英罗芬芳。摘花酿新酒，母寿妻持觞。今年忽自寿，五十朱颜苍。八月海上天，秋花含未黄。写此对加餐，俾尔寿而藏。

<div align="right">（《缶庐别存》）</div>

兰 竹

拂云修竹势千尺，绕砌幽兰香四时。此是芜园旧风景，几时归去费相思。

<div align="right">（《缶庐别存》）</div>

竹 石

爵觚盘敦鼎彝钟，掩映清光竹一丛。种竹道人何处住，古田家在古防风。

两三竿竹媚池影，一二朵云栖石头。寂寞赏音古谁是，苏东坡与文湖州。

<div align="right">（《缶庐别存》）</div>

枇 杷

花田鬷客，果名蜡兄，真是的对，品之劣者极酸能使齿软，何止嚼蜡无味。

五月天热换葛衣，山中卢桔黄且肥。鸟疑金弹不敢啄，忍饥空向林间飞。

<div align="right">（《缶庐别存》）</div>

剑门看竹

山头雪霁云巉岏，剑门插天斜阳残。碧烟随风吹欲堕，却是抱岩秋竹竿。

荒崖寂寞竹径深，竹氛一碧缠衣襟。吟声断续啸声作，引得天风来和琴。

<div align="right">（《缶庐别存》）</div>

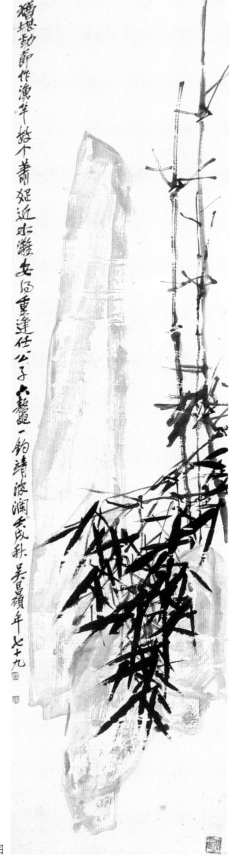

<div align="center">竹石图</div>

题画诗意译

深秋里的老菊燦烂若天边的红霞，不曾登入陶渊明的厅堂。在街头上偶然拾到，于他乡的旅馆里作为重阳节的礼物。作为一个小吏，常常东奔西奔，怎么敢忘了南山下的乐趣。想着当年在那里种豆时，朵朵秋菊散布着芬芳的气味。摘些过来酿成新的菊花酒，我的妻子举杯为我的母亲祝寿。忽然想到今年也是自己的生日，虽然 50 岁的年纪，容颜却显得苍老。8 月里上海的天气，含苞的菊花还未开成黄花。画这幅画无非是对着饭食多吃些，使得长寿而无灾无恙。（**写菊自寿**）

触到云里的瘦长竹子，看上去有千尺来高，绕着台阶的幽兰在四季里发香。这些都是我家芜园里往日的风景，什么时候才能归去，颇费一番寻思。（**兰竹**）

盛酒的爵、觚，盛食物的玉盘，以及烹煮用的鼎，还有彝器和金属制成的钟，这些高雅器具所发出来清亮的光辉，彼此遮掩相衬在一丛竹林里。不知种植这些竹子的道人住在什么地方，是在远古时期的防风国那里。

池塘里倒影着两三株竹子，就很可爱，又有一两朵云，栖息在石头上。自古以来是谁钟情于竹，又在寂寞里遇到知音，也就是苏东坡和文与可。（**竹石**）

五月里天热起来，换了一身用葛布制成的夏衣，这时候山中的枇杷正熟且又鲜甜肥美。由于黄色的果实，鸟儿怀疑它是金弹而不敢啄食，忍受着饥饿，白白地从高空飞到果林间。（**枇杷**）

山头上的雨雪停止而放晴了，云气却盘绕在高峻的山崖上。高插云天的剑门，在剩余的阳光倾斜下影子更长。青色的烟雾，随着吹过来的风而掉落下来，却是抱着岩壑的秋竹。

陡立的荒山边，一个人在幽深的山间小路上行走，周围碧绿的竹子常缠着衣襟。断断续续的吟唱声，伴随着深壑里的啸声，从而招来了天空中的风，来和着琴声。（**剑门看竹**）

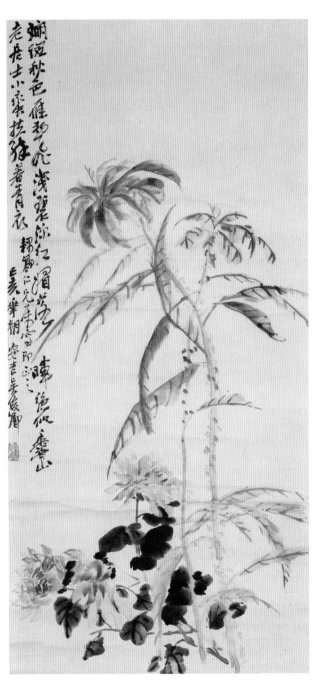

花卉图

桃 花

浓艳灼灼云锦鲜，红霞裹住玻璃天。不须更乞胡麻饭，饱噉桃花便得仙。

（《缶庐别存》）

玉 兰

春风吹玉树，澹月抱素影。一曲按霓裳，清艳伴华省。

楼台四面月正中，皦皦玉树凌春风。照见素娥淡妆立，羽衣吹笛明光宫。

（《缶庐别存》）

写兰四首

瘦叶摇天风，孤根托危石。置身千仞高，可望不可折。

当门人比鉏，所以处空谷。众草各自春，寒香抱幽独。

怪石与丛棘，留之伴香祖。却笑所南翁，画兰不画土。

东涂西抹鬓成丝，深夜挑灯读楚辞。风叶雨花随意写，申江潮满月明时。

（《缶庐别存》）

芍 药

昨夜东风巧，吹开金带围。折花欲有赠，香露沾罗衣。

（《缶庐别存》）

玉 兰

寓居无花木，欲求一枝作清供不可得。藐翁斋外玉兰盛开，折以惠我，汲井华水，贮古缶养之，香满一室。翁索画，为花写照畚之。

晨钟未报楼阁曙，墙头扶出玉兰树。南邻老翁侵晓起，持赠一枝带晓雾。卷帘遥望忽却步，疑来蜀后宫中遇。贞白无惭静女姿，香薰乍觉芳兰妒。妻孥指点画不成，明月欲满光难铸。感翁惠重索我深，借使春风开绢素。老梅雪落垂柳金，子云宅畔春无数。愿从日日花下游，一日看花三百度。

（《缶庐别存》）

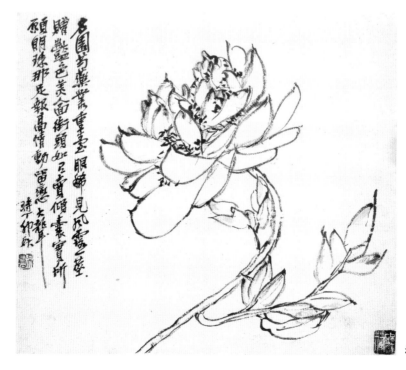

汗漫境心册

题画诗意译

一片浓重鲜艳而明亮的彩云，那红色的晚霞缠绕住像玻璃一样的天。不愿再次向人讨味道香甜的胡麻饭，吃饱了桃花瓣就可以成为仙人。（桃花）

春风吹着玉兰的树，清淡的月光抱着白色的影子。依照一曲霓裳起舞，清秀艳丽伴随着高贵的显要者的官署。

楼台的四面正在月光中间，明亮洁白的玉树侵犯了春风。照见嫦娥站在那儿化着淡淡的妆容，披着羽衣，在明光宫里吹着玉笛。（玉兰）

清瘦的叶子摇曳着天风，孤生的根托着高大的岩石。置身在千仞高岗上的兰，只可望着它欣赏而不能攀折。

阻挡着门的东西，人们必须用锄除去，所以处在空旷的谷中。各种杂草都有它们的春天，只有兰花，独抱清冽的香气在僻静的地方。

怪异的石头与丛生的荆棘，留着它伴随兰花。却笑宋末元初的书画家郑所南老人，画兰花却不画些泥土。

常常东涂西抹，不知自己的两鬓青丝变白发，深夜里挑灯读着《楚辞》。随意画着风中的叶子和雨后的花，黄浦江的潮涨正值月明的时候。（写兰四首）

昨夜的东风来得正好，吹开了满园的芍药。折朵花想赠送，又怕花草上的露水，沾湿了丝绸制成的衣服。（芍药）

楼阁里的曙光刚亮，清晨的钟声还未经敲响，而墙头那的一株玉兰树已被晨曦扶出。住南边的邻家老翁也在拂晓时起来，手里拿着赠我的一枝玉兰，还带着早晨的雾气。卷起窗帘远望他，忽然躲闪后退，怀疑是来到蜀国后宫中。这朵贞白的玉兰不逊于《诗经》中静女的样子，一番香薰，乍觉得兰花在嫉妒。妻子和子女对着玉兰指指点点，画也画不成，明月想把亮光洒满也难以造就。感谢藐翁厚重的惠赠，而深情款款地向我索求画，假使春风开在未曾染色的白绢上。苍老的梅树上落满了雪，垂下丝的黄金柳，像扬雄的宅边有无数春天。但愿日日在花下游玩，一天能看花三百次。（玉兰）

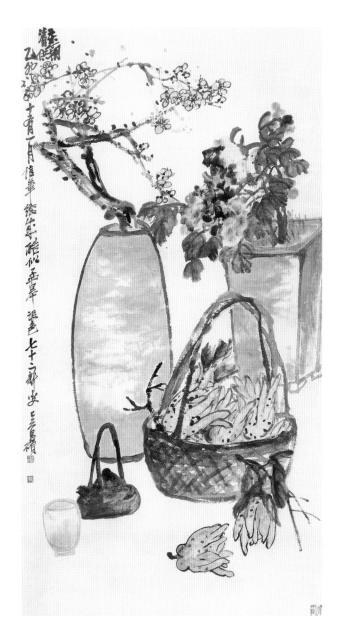

岁朝清供

兰

王者之香苦幽独，当门必鉏处空谷。孤芳憔悴风雨中，恶草寒涂荆刺足。宣尼去后谁鼓琴，猗兰操寂无知音。《离骚》读罢楚天碧，明月无情湘水深。

（《缶庐别存》）

竹

平生喜画竹，弄笔春起早。砚池水溶溶，窗纸日杲杲。万个岂云多，一枝不嫌少。竿矗如矢直，叶横若剑扫。风晴兼雨露，滋润杂干燥。纵横破古法，与可何足道。堂名题墨君，作记笑坡老。天机活泼泼，此意有谁晓。恍惚游潇湘，扁舟傍幽筱。我心师竹虚，岁寒节同抱。臃肿类散樗，惭愧为小草。世事纷乱麻，何日见羲皞。眼见陵谷迁，荣华岂能保。咄咄忧时艰，书空向苍昊。

（《缶庐别存》）

石榴

仙人醉剥青紫皮，东老壁上曾题诗。累累子璧红玛瑙，何须更乞鲜荔枝。

原注：吕纯阳以榴皮题诗沈东老壁上。

（《缶庐别存》）

公周馈象笋作画报之

象笋出虞山，莹白如象齿，故名。四月初三，童携鉏剧之，公周寄五十枝，远慰老饕，来书云："松蕈觅未得故，结语及之。"猫头笋，我乡所产，亚于象笋也。

孟夏雷雨震，声响出山谷。山中草木长，樱笋一时熟。故人天机清，服养遗拘束。为怜尘纲人，远寄林中玉。白若象齿莹，短过猫头缩。倾筐土亦胜，题字墨犹湭。墙头诧异香，灶下夸眼福。况当病肺来，下箸颇宜粥。何者为禅机，何者为理轴。撑肠而拄腹，一饱无遗欲。涓涓琴川流，簌簌虞山竹。嵇阮今谁何，

感子媚幽独。报以水墨图，稍补云烟福。松菌倘萌芽，新诗犹可续。

（《缶庐别存》）

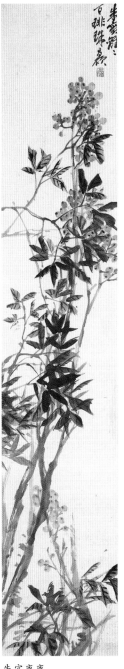

朱实离离

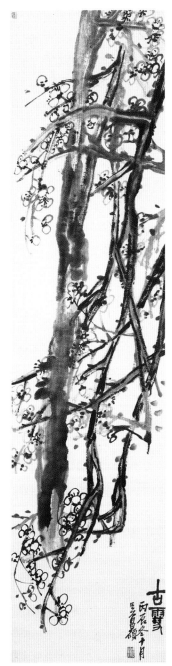

梅花图

题画诗意译

兰花称为王者之香，苦于独自在幽谷里，阻挡着门又必须除去，只有处在深深的空谷中。独自在谷中芬芳，每当风雨中却遭遇枯萎凋谢，有害的野草还在寒风中肆虐，暴雨里兰花的茎沾满了泥土，则又生长在荆棘中。自孔子去世后，还有谁能用鼓或琴来奏《幽兰操》，那是孤寂的《幽兰操》，没有找到知音。读罢了《离骚》，感觉楚国的天空一碧万里，那无情的明月，深深地照着湘江里的水。（兰）

生平喜欢画竹，春天时早早地起来执笔。砚台中一池缓缓荡漾的水，明亮的阳光穿过糊在窗户上的纸进来。一万个竹影也不能说多，一枝也不嫌弃它少。这一竿高耸似流箭一样直的竹子，横斜的竹叶又若剑气扫过。无论是晴天或刮风，还是雨水和霜露，竹子总是滋润着，也不夹杂也不干燥缺水。竖一竿横一枝地打破旧法，画竹的大师文与可知道了，也没什么可说的。文与可画竹的草堂题名"墨君"，我笑苏东曾为此写了篇"竹记"的文章。充满生机而又不可泄露的天机，这样的深意有谁能晓得。似乎在精神飘浮中游览了潇水湘江，乘着一叶扁舟，靠近生长在幽溪深谷里的细小竹子。我以竹子的高风亮节为师，在一年最寒冷中，同与怀抱弥坚的气节。臃肿的类如栎树和樗木，可是我惭愧为一棵小草。世事纷纷犹如乱麻，什么时候能看到像上古伏羲时期那样的没有纷争。眼见着高低易位，丘陵变成山谷，富贵荣华岂能常保。感慨中又忧虑着艰难的时世，挥手向苍天指划着字形。（竹）

醉醺醺的仙人，剥着没成熟而皮还青紫色的石榴，沈东老的墙壁上的题诗，曾是用榴皮写的。枝头挂满了累累的果实，掰开露出来的籽似红色的玛瑙，何必要那新鲜的荔枝。（石榴）

五月的天气里，是打雷下大雨的季节，打雷的响声传遍山谷。这时候正值山中草木狂长，樱桃和笋就在这个时期成熟。旧交的朋友在这空旷清爽的时候来，穿着前朝遗老的衣服，风仪中毫无拘束。为可怜我这个红尘中的规矩人，寄情于世外，钟情于竹林中如玉一样的笋。形状透明光亮如同象牙，个头小短过我家乡的"猫头笋"。倾斜倒出了筐子，剩下的泥土也是肥沃，题字的墨犹觉闷热。惊讶墙头上还留有香味，在灶下烧火就夸有眼福。也不担心吃了好像得了肺病来，很适宜用筷子夹着吃，又似同食粥一样。什么能称之为禅机，什么能称之为道心。便被它撑肠挂肚地吃，吃饱了一顿，也就没有遗憾的想法了。琴川的泉水涓涓地流着，虞山中的竹子长而细。稽康和阮籍现在谁能比，感谢您逢迎我在幽静中独处。以这幅水墨图报答您，稍稍补上隐逸在山林中的福分。松菌类的蘑菇或许正在萌芽着，新题的诗句还可以再继续下去。（公周馈象笋作画报之）

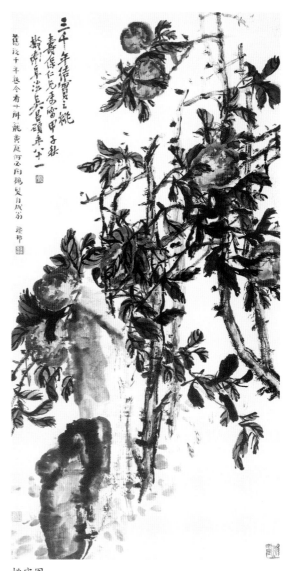

桃实图

效八大山人画

　　八大真迹，世不多见，予于友人处，假得玉簪花一帧，用墨极苍润，笔如金刚杵，绝可爱，临之四过，略有合处，作长歌纪之。越数日，有寄山人巨幅来售，一石苔封云绉，横立如钓矶，上栖数鸟，下两游鱼，神气生动，草书一绝："到此偏怜憔悴人，缘何花下两三句。定昆池在鱼儿放，木芍药开金马春。"殆是国变后所作，山人本胜国石城府王孙，故诗意凄惋如是，神化奇横，不可抚效，较前画尤胜也，索直甚奢，囊空不能得，并记于此，作过眼云烟看。

　　石城王孙雪个画，下笔时嫌入极隘。砚翻古墨春雷飞，大石幽花恣奇怪。苍茫自写兴亡恨，真迹留传三百载。出蓝敢谓胜前人，学步翻愁失故态。是时窗户春融融，墨汁一斛古缶中。古今画理在一贯，精气居然能感通。此花此石寿无穷，唐抚晋帖称同功。香温茶熟自欣赏，梅梢双鸟啼春风。

<div align="right">（《缶庐别存》）</div>

释迦像

　　瞿昙黄面冰雪胸，偏袒赤足慈悲容。此为释迦出山像。大千世界行孤踪。释迦生自身毒国，白莲花座金银宫。胡为作此寒乞相，特为救世消灾凶。一身具有大法力，能伏猛虎降毒龙。御风飘飘日千里，不须叱驭驱花骢。至今南海有遗迹，落迦山涌波涛中。牟尼珠光耀之宝，庄严灵刹人尊崇。西方忽闻开杀戒，猰貐狮像争冲锋。肝脑涂地流碧血，巨炮电擎雷霆轰。苦寒雨雪天地闭，生者亦作号寒虫。我佛皱眉不忍视，扶桑东望朝暾红。降魔杵短未能击，乾坤袋窄难为功。韦陀弥勒各袖手，安得默化咸归农。我写此像亦有意，为法王正菩萨宗。杨枝露滴洗兵甲，听说佛法消英雄。和平宗旨养元气，人皆长寿年常丰。画成濡笔歌当偈，唤醒大梦逾晨钟。瓣香虔爇作膜拜，自笑老态多龙钟。仰瞻佛面有喜色，墨池水吐青芙蓉。写成持付索画者，浮云四卷天虚空。

<div align="right">（《缶庐别存》）</div>

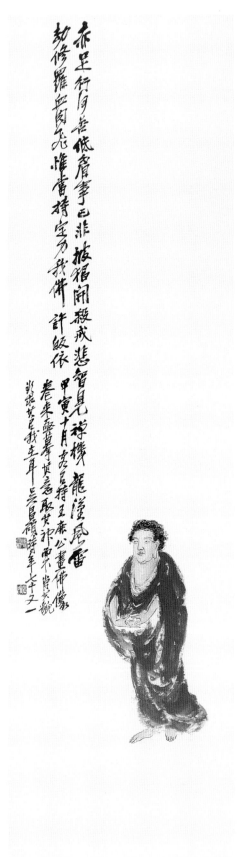

佛　像

题画诗意译

南京城里的王孙，八大山人朱耷的画，落笔的时候，不满意画中的风景进入极其狭小的空间。古墨在砚台里翻腾，犹如春雷般飞舞，奇怪的是长在大块岩石边的一丛幽花，正恣意地开着。在那空旷辽远的地方，画上自己的胸襟寄以兴盛与衰亡的痛恨，朱耷画的这幅真迹，已留传了300多年。我临摹着这幅画，怎么敢说青出于蓝而超过前人，不过是邯郸学步那样，忧思着反而失去平素的神态。这个时候窗户外的春光正温和舒适，备了一斛的墨汁放在旧的瓦器中。古今有关于作画的说词，讲的是同一个道理，没想到的是画面上的精神和气势，是最能有所感悟的。这些花这些石，有着无穷的生命，山人的这幅画同唐摹晋帖两者之间的功用又是一样的，值得赞扬。煮熟了一壶温和香甜的茶，一边饮着一边欣赏这幅画，窗外的一双鸟儿正歇在梅树的梢头上，向着春风而发出鸣叫声。（效八大山人画）

释迦牟尼的像，黄色的面容冰雪般的胸，光着脚，且一肩衣袖裸露在外，仪态温文大方而有一颗慈悲的心。这画的就是释迦牟尼出山时候的像，他的踪迹，是大千世界里传播佛法的孤独者。释迦牟尼，出生在古代印度的迦毗罗卫国。后世塑造的像是站在白莲花的座上，立在金碧辉煌的殿堂中。我画的却是这般寒酸相，专门是拯济世人，亦为世人消除灾难。一身具有无垠的法力，不仅能制伏老虎，还能降伏的毒龙。驾驭着风飘飘然，一天千万里，不愿呵斥、逼迫驾驭五花马。至今普陀山还留有遗迹，落迦山那里的波涛甚是汹涌。释迦牟尼明洁耀眼的光芒称之为宝，庄严肃穆的佛寺，人人尊敬而崇拜。忽然听到西方放开戒律，大量杀生，吃人的怪兽猥獝，以及狮、象争先冲锋陷阵。生灵肝胆脑浆溅了一地，死难者的血流成一河，大炮似电光急闪而过，雷霆轰轰。冰天雪地异常寒冷，却在顷刻间消散，那些生存的人，不过是发出大声的寒虫。场面极其悲惨，我佛双眉紧蹙，不能正面去看，向遥远的东方扶桑国望去，早晨的一轮红日刚刚升起。降伏魔王的棒太短小还未能出击，担心装魔王的乾坤袋狭窄过小难以为功。护法的韦陀和坦腹的弥勒，各自袖手旁观，怎么才能求得在不知不觉中受到感染，而全都归于种庄稼的人。我画这幅画像，自然是寄有深意，对佛陀的正大光明和对菩萨的宗仰。借杨柳枝滴下的珠露，去洗刷战后的大地，听说无边的佛法，能把英雄的荣耀消除掉。用宗教和平的宗旨，来恢复大地的元气，使人人都长寿，年年都丰收。蘸着墨的笔，画了一幅释迦牟尼像用以歌颂，唤醒那些在清晨的钟声中还做着大梦的人。烧一瓣宝香，怀着虔诚的心而叩头膜拜，自己嘲笑自己，已经年老体弱且多行动不便。仰望佛像面容，带着高兴的神色，砚台里的墨水，正冒着黑色的芙蓉花泡。画成了这幅画，拿去交给向我要画的人，这时候天空四面云彩飘浮，天色虚空。（**释迦像**）

罗汉图（局部）

吴昌硕 艺文述稿

玉 兰

色如美玉丰神好，香与幽兰气味同。庭院笙歌初散后，亭亭一树月明中。

月中但觉有花香，千朵奇葩混月光。定是瑶台仙子种，纤尘未染耐寒霜。

琉璃世界净无土，皎皎临风似玉人。记与云英桥上遇，琼浆乞得祭花神。

若论品格胜江梅，秾李夭桃莫浪猜。梦见飞琼骑白凤，手攀玉蕊乞诗来。

（《缶庐别存》）

为香禅画梅

香禅居士性好梅，有林逋之风，丧偶不娶，亦绝相似，岂逋之后身耶？挐舟载酒观梅山中归，出长歌示予索画，挥醉墨应之。昔逋仙以梅为妻，予画拳曲臃肿，丑状可晒，与梁伯鸾椎髻之妇殆仿佛也，投笔大噱。

罗浮梦醒春风赊，笔底历乱开梅花。青虬蜿蜒瘦蛟立，冰雪点点迷横斜。千枝万枝碾寒玉，缶庐寒破窗粘纱。江城五月动寒意，放笔拟泛梅溪查。梅溪梅树涨山野，遂种记拨芜园沙。芜园劫余有老物，补卅六株争槎枒。别来梦想不可见，故园隔在天一涯。前年腊月暂归去，著花犹未过邻家。翠羽啁啾不知处，最恼人意山城雅。离奇老干欠收拾，势压亭子穿篱笆。江南作尉醉亦可，所嗟不学耽风华。七年邓尉未一到，香雪海听香禅夸。囊中诗句动惊俗，时吐光怪抒寒葩。偶思画意偏好古，泼墨一斗喷烟霞。灯前月下见道气，入座老辈同乾嘉。请君读画冒烟雨，风炉正熟卢仝茶。

（《缶庐别存》）

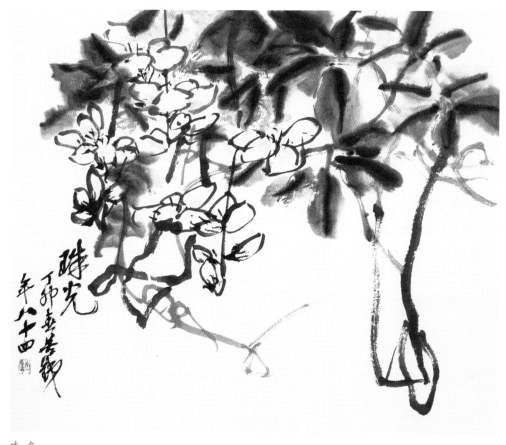

珠 光

题画诗意译

玉兰花的颜色，姣好如美玉般风貌神情，发出来的香味和兰花相同。庭院里奏乐唱歌刚刚散去，高耸直立的玉兰树，正在明月夜里吐露芬芳。

觉得有花香从明月中飘来，这一朵朵奇特而美丽的花儿，正搀杂在月光里。这玉树一定是瑶台里的仙女种的，洁白的连一点瑕疵都没有，耐着寒冷和风霜而奔放。

梵文里的琉璃世界，干净得一尘不染，洁白的玉兰在风中摇曳，犹如美丽的女子。还记得裴航在蓝桥遇到了云英仙子，讨来琼浆玉液拜祭花神。

若讨论玉兰的品性，是超过自然生长的梅花。不要胡乱猜测李花的华美、桃花的艳丽。梦见了仙女骑着白色的凤凰，手里拿着攀折的玉蕊花向我求诗来。（玉兰）

在罗浮山酒店里这怡情欢意的梦，醒来之后就渐渐地远去了，而笔下的梅花正在无序地开着。黑色遒劲的骨节似蛟龙般挺立，随势蜿蜒盘曲其中，而朵朵的梅花错落在冰雪之间，让人分辨不清哪是花哪是雪。还有那数不尽的枝头上，相互地压着时时而芬芳的梅花，把本就不大的缶舍硬是塞满，窗户间如粘了一层纱绢似的。江城的5月还带有一点寒意，放下手中的笔，打算坐船去梅溪察看一番。梅溪里的梅树涨势喜人，漫山遍野都是，记得移来种植拔出时，还带有芜园的沙石。劫后的芜园，只剩下几棵老树梅花，补充原来36株枝杈歧出、争奇斗艳的形状来。自别故乡以来，只在梦中期望而不曾见着，故园又远在天的那一边。前年的腊月里，暂且归去一次，经过邻家那里，还未看到开花的梅花。不知从什么地方传来翠鸟的鸣叫声，最能撩拨人的景色，是依山而建的城市。离奇的是那些还没有修剪过的枯条，生长出来的新枝势不可挡，穿过篱笆压住亭子。虽然在江南做个县尉的小官，但同梅花相醉也就可以的了，感叹着人若不学，就会耽误奋发有为的精神风貌。我已经七年没去过苏州的邓尉山，香禅居士常夸赞，哪里的梅花香雪，不亚于觐海听涛。口袋里写的诗句，使一般人感到惊骇，时不时吐出神奇怪异的现象，开放出寒天里的花。偶然思索着画意，偏偏酷好古

物，泼了一斗的墨汁，来喷洒画中的烟雾和云霞。无论是在灯前或是月下，总能见到超凡脱俗的气质，似乎同乾隆、嘉庆时的前辈一起入座。请您赏玩这幅画的时候，便冒着雾和雨，此刻风炉中正煮熟了一壶卢仝茶。（为香禅画梅）

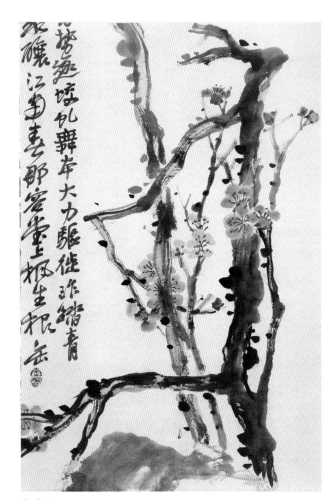

梅花图

吴昌硕 艺文述稿

竹

犹堪劲直作鱼竿，数个萧疏近水滩。安得重逢任公子，六鳌一钓靖波澜。

不与参差杂树群，龙孙凤尾拂青云。岁寒空说多三友，直节虚心只此君。

风（凤）枝露筱净无尘，画竹从来喜画真。月影满窗挥黛墨，含毫遐想李夫人。（十国时，李夫人月夜见纸窗竹影，挥毫写之，明日视如真也，此墨竹之始。）

年来写竹兴犹狂，醉后时夸臂力强。便使老夫师与可，无人为记墨君堂。

（《缶庐别存》）

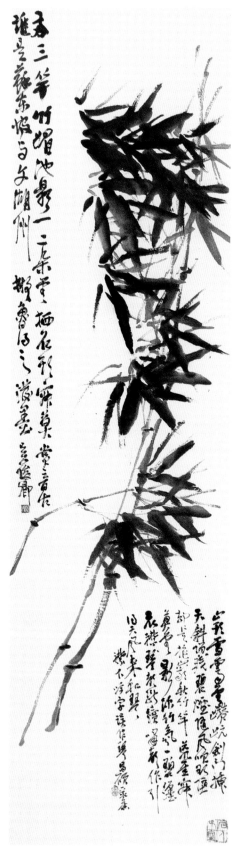

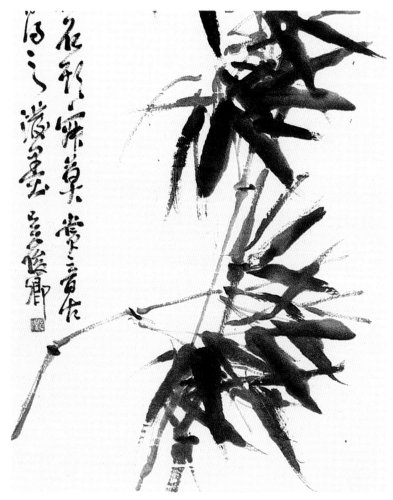

题画诗意译

秉性坚直，尚能做钓竿，几竿萧疏的竹子又靠近水滩。怎样才能再次相遇善于捕鱼的任国公子，一钓就能钓起六只鳖来，平定波澜。

竹子，不与长短不齐的树同一群，这些竹笋长成竹子就触到天上的云。在一年里的寒冷时，让人多少次闲谈着与松与梅称为寒三友，坚贞挺直又有虚心的节操，也只有竹子。

枝头上的竹叶，似凤凰的尾一样在风中飞舞，露水中的细竹洁净无尘。画竹，从来喜欢画真正的竹子。在满窗的月影下，蘸着汗青黑色的墨汁而挥毫画着。构思作画时，又联想起同在纸窗的竹影下，画着画的李夫人。（五代十国时候，李夫人在月夜见到纸窗上的竹影，挥毫画下它，第二天一看，好像真的竹子一般，这就是画墨竹的开始。）

近年以来，画竹的兴趣仍然很旺盛，纵然喝醉后，还时时夸着臂力强大。就算老夫我拜文与可为师，也没有人像苏轼一样为墨君堂作记。（**竹**）

墨竹图

吴昌硕艺文述稿

松

　　画松如画佛，开拓我心胸。自得千年寿，如登五老峰。听涛常洗耳，待月且支筇。破壁当飞去，为霖化作龙。

　　鳞甲之而太古苔，虬枝横扫白云开。支撑大厦无倾覆，安得天生此异材。

　　笔端飒飒生清风，解衣盘礴吾画松。是时春暖冻初解，砚池墨水腾蛟龙。之而鳞甲动苍（鬣），天矫直欲飞碧空。旁观惧有雷雨至，动色走避呼儿童。栋梁斯材出纸上，支柱大厦期良工。八千岁椿庶可比，寿与天地长无终。

（《缶庐别存》）

盆鞠白菜

　　沽酒昌黎残鞠，种菜杜甫长馋。学圃敢云韬晦，挥杯聊可止馋。

（《缶庐别存》）

松 柏

　　错节蛲根寿几年，风霜历尽岁寒天。栋梁材料无人识，臃肿偏能得自全。

（《缶庐别存》）

松

　　僵卧有如龙蜕骨，后凋不比凤栖梧。岁寒矫矫凌霜雪，肯受秦封作大夫。

　　参天盖地材十抱，一任狂风吹不倒。我欲携锄剧茯苓，食之长生后天老。树根独坐静修道，何必采芝学四皓。却笑尘中富贵人，日日九如颂天保。

（《缶庐别存》）

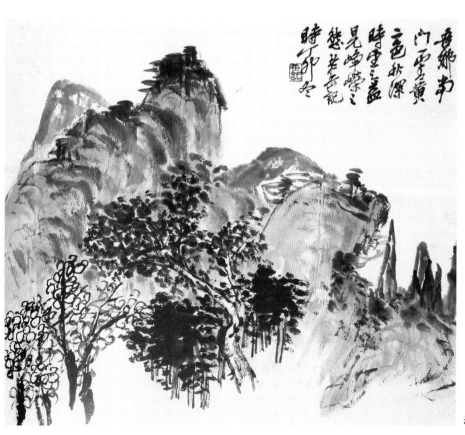

汗漫境心册

题画诗意译

画松树如画佛像，开拓的是一个人的心胸。松有千年的生长期，又如登上了五老峰。听松涛的声音，常常感到在洗耳，况且挂着拐杖，等待月亮出来。也曾梦想着古人在壁上画龙一样，当着面突然飞去，为这久下不停的雨，化作龙飞去。

松树的外表形状尽是龙鳞金甲，松树须毛又似远古时的苔藓。它支撑大厦不使其倒塌，怎会有这样天生的奇异之材。

笔头生出清风，好像有吹动树木枝叶的飒飒之声，我画松树，袒胸露臂而随便席地盘坐。此时正值春暖，河面上的冻冰也开始融化，砚池里的墨水又似蛟龙般腾飞。须毛和鳞甲的变动，尤其是须毛似新抽的麦穗，伸展屈曲的气势，将要飞向蔚蓝的天空。在旁边观看，恐怕有雷雨到来，景色的变化，别忘了呼叫儿童要躲避。这是栋梁的材料，怎么会出现在纸上，起着支撑大厦作用的柱子，期待技艺高超的人。差不多能和八千年生长期的椿树相比，生命与天地一样长久没有终止。（**松**）

年少买酒的韩愈，看到衰败的菊花，后来写了《晚菊》的诗句；曾经在草堂外种菜的杜甫，一生饱尝饥饿，在学种蔬菜时不敢说韬光养晦，举杯劝酒姑且可以止住贪馋。（**盆鞠白菜**）

松柏的根枝像虬龙似的盘旋交错，它的生长期有几千年。历尽了多少年的风霜雨雪，并傲立于一年中最寒冷的天气里。这原本是可以做栋梁的木材，可惜的是没有人能认识它，偏偏是这粗大笨重的躯体，才能得以保全自己。（**松柏**）

躺着看挺直的松树，有如看到龙在蜕皮、换骨似的。即使后来落叶的松树，也不比凤凰栖息的梧桐差。更是不同凡响，能在一年最寒冷的季节中不受霜雪的侵犯，并不同意接受秦皇封为五大夫。

耸立在空中的大树要十人才能围得住一圈，硕大茂密的枝叶覆盖着大地，任凭猛烈的大风也吹不倒。我将带着锄

头，去剔下依附在树皮上的茯苓，吃了它能使人生命长存，将来的容颜也不会变老。独自盘腿坐在树根下，静静地修养着体内的元神，为什么养生一定要学商山四皓的采芝。却笑世间的富贵人家，天天念着《诗经》中那句"九如天宝"的祝寿诗。（**松**）

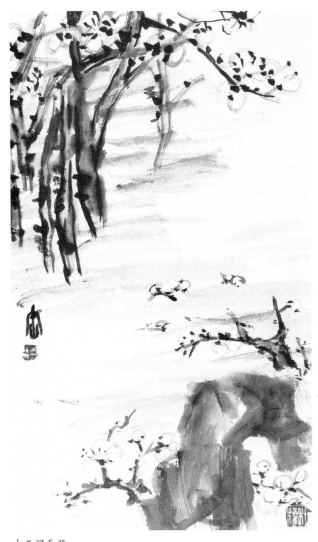

十二洞天册

吴昌硕艺文述稿

水

　　似替人间鸣不平，悬崖飞瀑走雷声。源头万丈昆仑顶，流入江湖依旧清。

<div align="right">（《缶庐别存》）</div>

梅

　　铁骨冰肌历岁寒，一枝香倚海天宽。和羹心事无人识，只作寻常草木看。

　　常含北极冰霜气，不受东皇雨露恩。世上已无干净土，更从何处托孤根。

<div align="right">（《缶庐别存》）</div>

醉后写桂

　　推窗延秋，霜月正皎，树间金粟，垂垂清香袭衣袂，疑是吾画通神，大笑叫绝。

　　画稿苍寒泼麝煤，正逢海上月初胎。木犀香否今休问，上乘禅真在酒杯。

<div align="right">（《缶庐别存》）</div>

画 梅

　　孤山三百树，此是最高枝。凭仗东风力，花开不及时。

　　生成铁石肠，不肯因人热。一梦醒罗浮，此意凭谁说。

　　结伴剩松竹，相商耐岁寒。三友虽无多，莫作等闲看。

　　不求颜色似，独抱九仙骨。意足更神完，莫负旧时月。

　　一枝初写嫩寒天，阅尽冰霜不计年。绝似湘妃蛟背立，谁知我亦小游仙。

　　莫讶今宵月不同，窗前一树影玲珑。偶然点笔休嫌少，曾记当年伴放翁。

<div align="right">（《缶庐别存》）</div>

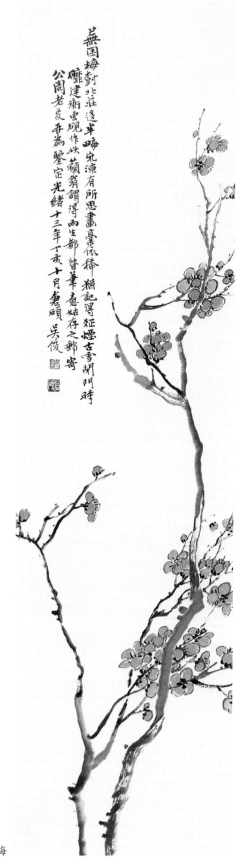

<div align="right">绿 梅</div>

题画诗意译

水，似乎能替人间遭遇不公平的事而发出响声，那些挂在悬崖峭壁上的瀑布，不也是发出雷鸣般的声音。万丈高的昆仑山山顶，就是水的源头，流入到江河湖海，依然是旧日的情怀。（水）

铁一样的骨质，冰雪一样的肌肤，经历过年终的寒冷，依靠这一枝梅香，大海和天空顿时宽阔。梅花的心事，已没有人知道，也只能当作平常的草木看待。

寒梅，常常带来最北端的冰霜寒气，也不受太阳的恩惠和雨露的滋润。世上似乎已没有干净的泥土，除这里还能从什么地方，可以寄托早梅独生的根。（梅）

灰白色的画稿，泼上由麝香和松烟制成的墨。正赶上海上刚刚升起来的月亮。桂花是否很香，今晚不要去问，真正的禅机在今晚的酒杯中。（醉后写桂）

孤山上有 300 株梅树，这是最高大的一枝。凭倚着东风的力量，也不怎么及时地开花。

长得似铁和石一样坚硬，也不愿因人而热心。一梦醒来，罗浮山的花神也不见了，这个意思是凭据谁来说呢。

与梅花结伴的只剩下松和竹，彼此商量受得住年来的寒冷。虽然三友并不算多，但也不要把它当作普通来看。

不求相同的颜色，而独自抱着众仙的傲骨。有足够的意志和十分舒畅的精神，不要辜负去年的明月。

刚刚画了一枝，还在轻寒春天里的梅，却经历了无数年的冰雪风霜。极似湘妃站在蛟龙的背上，有谁能知道，我已在短时间里游览了仙界。

不要惊讶今夜的月亮不一样，由于窗户前面的树影特别精巧别致。意想不到的寥寥几笔休要嫌少，已勾勒出美轮美奂的月色、树影，可曾记得，当年陪伴过陆放翁。（画梅）

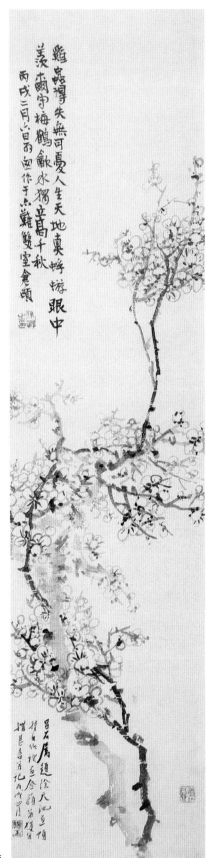

墨 梅

吴昌硕艺文述稿

题画诗原文

（无题）二首

昨宵有梦到罗浮，似此花身不易修。且向月明林下立，恍同翠羽话啁啾。

前村昨夜雪初消，策蹇行来路不遥。宿酒乍醒诗兴发，匆匆忘过段家桥。

<div align="right">（《缶庐别存》）</div>

（无题）诗前有小序

春夜梅花下看月，花瓣皆含月光。碎玉横空，香沁肌骨，如濯魄冰壶中也。但恨无啁啾翠羽，和予新咏。

梅溪水平桥，乌山睡初醒。月明乱峰西，有客泛孤艇。除却数卷书，尽载梅花影。

<div align="right">（《缶庐别存》）</div>

兰

兰生空谷无人护，荆棘纵横塞行路。幽芳憔悴风雨中，花神独与山鬼语。紫茎绿叶绝世姿，湘累不咏谁得知。当门欲种恐锄去，王者香贵嗟非时。

<div align="right">（《缶庐别存》）</div>

黄　菊

白帝铸秋金，黄花大如斗。枝瘦能傲霜，孤高觅无偶。荒岩少人踪，与谁作重九，落英餐疗饥，饮泉权代酒。

<div align="right">（《缶庐别存》）</div>

（无　题）

己丑九月，闭户养疴，客送瓮头春至，酌酒把菊花，陶然独醉。醉后作画，酒气拂拂从十指出也。秋雨不止，吴越有荒象。送酒者殆似裹饭食子桑矣。吟五言题纸上，聊以自娱。

今秋苦滛雨，大水淹秋田。市中酒价昂，一斗三千钱。老圃亦已荒，碧草腐芊芊。黄菊大如盘，买自载花船。自笑酸寒尉，得此同登仙。把花复酌酒，

聊胜饥看天。叩缶歌呜呜，沈醉倚壁眠。酒醒起写图，图成自家看。闭户静相对，空堂如深山。门外车马客，此乐知应难。

<div align="right">（《缶庐别存》）</div>

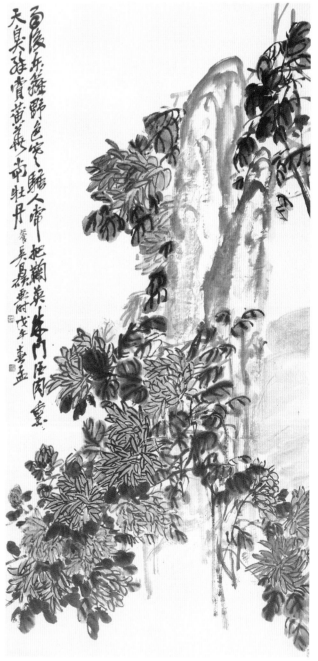

菊花图

136

题画诗意译

昨夜做了个梦，梦中到了岭南罗浮山，似乎这里的梅枝不容易修整。在明月照耀的树下面站着，恍惚同翠鸟一起发出鸣叫声。

昨夜前面村庄的雪，才刚刚要开始融化，拄着拐杖跛着足，往来在并不远的路上。昨晚的酒喝得有点多，忽然酒醒就诗兴大发，而去段家桥访友，致使急急忙忙过了都不知道。【（无题）二首】

梅溪里的水涨到和桥一样平，睡了一冬的乌山刚刚醒来。明月任意地照着峰峦的西边，有位客人，独自划着漂浮的船。除了几卷书以外，运载过来的全都是梅花的身影。【（无题）诗前有小序】

生在空谷里的兰花，没有人去护理，行走的路竖一条横一条，更是充满了荆棘。幽谷中的芳香在风雨中枯萎，兰花的灵魂唯独向山鬼诉说。紫色的茎、绿色的叶，它的姿态肯定是世上少有。倘若屈原《离骚》里不咏诵，又有谁会知道。将要对着门种些兰花，恐怕被人铲去，以其独特的清香尊为花中之王，赞叹着，种下它是否时机不对。（兰）

掌管西方的白帝铸造出秋日的金色，盛开的黄菊比斗面还大。瘦小的枝条，怎能在风霜中傲立，特立高耸，没有找到为之可匹比的。在荒凉的山崖中，很少有人的踪迹，能同谁一起过了九月的重阳节。吃着掉下的花瓣，可以解饿，喝着山泉，可以暂且代酒。（黄菊）

讨厌今年秋天连续下着不停的雨，大水淹没了稻田。集市上酒的价格一下子又贵了好多，一斗要卖三千文钱。旧的园圃又荒芜了，原本茂盛碧绿的草开始腐烂。大如盘的黄菊，从载花的船里买过来。取笑着自己，怎么有这么个穷酸的县尉，得到这盘黄菊似同登上仙界。把玩着花又小口地喝着酒，略微好过饥饿时观看着天。敲打着盛酒的陶罐，歌唱着陆游的"击缶歌呜呜"诗句，沉醉中似乎靠着美人入眠。

等到酒醒又起来画画，画成的这幅图也只能让自己看。关着门静静地相对着这幅画，空旷的厅堂犹如在深山中。门外面那些坐着车骑着马的人，我这样的乐趣，他们应是很难会知道的。（无题）

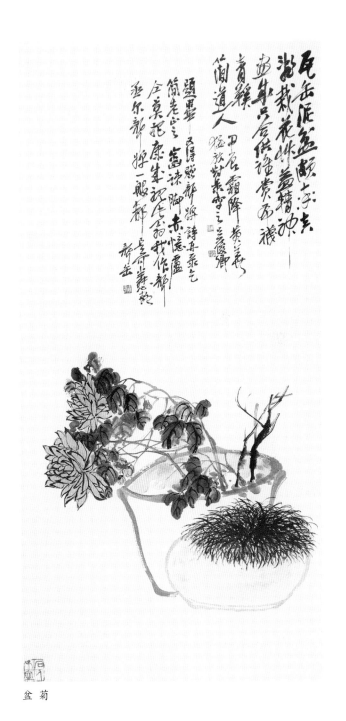

盆菊

吴昌硕艺文述稿

松

叶如短发绿氄氄，倚树联吟句共参。最忆虞山诗友宅，一株寒似老瞿昙。

（《缶庐别存》）

（无题）

予欲写吟诗图，必极天下枯寂寒瘦之境，方能入妙，苦无稿本。丁亥初冬，寓黄歇浦上，夜漏三下，妻儿俱睡熟，老屋中一灯莹然，光淡欲灭。缺口瓦瓶储经霜残菊，憔悴如病夫，窗外落叶杂雨声潇潇，攸响攸止，可谓极天下枯寂寒瘦之景才称。酸寒尉拥鼻微吟，佳句欲来时也。

灯火照见黄华姿，闭户吟出酸寒诗。贵人读画怒曰嘻，似此穷相真难医。胡不拉杂摧烧之，牡丹编染红燕支。

（《缶庐别存》）

杏花

绝好繁华二月天，濛濛细雨湿春烟。玉楼春色金壶酒，一醉花前趁少年。

（《缶庐别存》）

蒲陶

缶庐道人聋两耳，草书喜学杨风子。以书作画任意为，碎叶枯藤涂满纸。青藤白阳安足拟，八大山人我高弟。眼前颗颗明月珠，昨梦探之龙藏里。

吾本不善画，学画思换酒。学之四十年，愈老愈怪丑。草书作蒲陶，笔动蛟虬走。或拟温日观，应之曰否否。画当出己意，摹仿堕尘垢。即使能似之，已落古人后。所以自涂抹，但逞笔如帚。世界隘大千，云梦吞八九。只愁风雨来，化龙逐天狗。亟亟卷付人，春醪酌大斗。

（《缶庐别存》）

大桃

琼玉山桃大如斗，仙人摘之以酿酒。一食可得千万寿，朱颜长如十八九。

（《缶庐别存》）

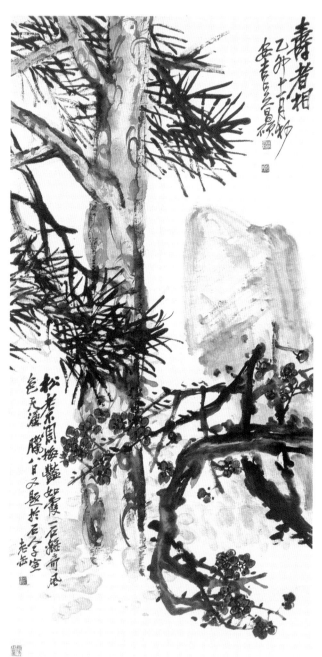

寿者相（松树梅花图）

题画诗意译

碧绿的毛发叶子，如剃短了的头发。想着当年，大家靠在树上共同参与联诗吟句。最让人回忆在常熟虞山诗友的住所里，那一株在寒风中的松树，似打坐的老和尚。（**松**）

一盏灯火，照见了黄花的姿态，关着窗户，吟出了穷酸的诗。贵人多忘事，往往在欣赏一幅画，气愤时说的却是嘻皮笑脸的话，似乎这样的小家子气鬼脸，确实难以医治。为何不把送人的画堆集一起，撕成碎片烧掉它。画中的牡丹，是按一定比率的胭脂点染出来的。（**无题**）

二月的春光景色，盛开的鲜花真是无比美好，蒙蒙的细雨，湿透了春柳枝条。住在玉楼中的人，望着眼前的杏花春色而提着盛酒的金壶，趁着少年的激情，在这美丽的花前倾心一醉。（**杏花**）

缶庐道人的我，两只耳朵也有些听不到别人说话了，却喜欢学五代杨凝式的草书。用草书的方法画画，能不受约束任意而为，在纸上画满了碎叶和枯藤。这样的画法纵使青藤徐渭、白杨陈淳，哪里值得比拟，却使八大山人朱耷也只能做我的学生。眼前的葡萄，颗颗像夜明珠，昨夜做梦时，打听到夜明珠藏在龙宫里。

我本不长于画画，学画，无非是想拿画换酒喝。算起来学面已经有四十年了，年纪越大越感到画的怪异、丑陋。用写草书的方法画葡萄，画笔一动，像蛟龙与虹龙似的游走。或有人问，是仿效僧人温日观，便回应他们说：不、不是的。画，应该要出在自己的胸中，用摹仿作画不仅微不足道，更会毁掉自己。倘若用摹仿创作，即使画的很逼真，也已经是落后于古人。所以创作一幅画，要画出自己的东西，但要放任笔墨，用笔如扫帚扫尘一样。画画世界并不狭窄，似大千世界一样五花八门，而心中的气象能吞下广袤的云梦泽。只担心风雨来临，怕是这幅画，化成苍龙去追赶天上的白云。急忙卷起来交付人家，换来春酒，并用大斗来舀取。（**蒲陶**）

似美玉般的山桃，大的像斗一样，仙人去摘来它用以酿酒。吃了一次，就可以增加一千年的寿命，面色红润如十八九岁的人。（**大桃**）

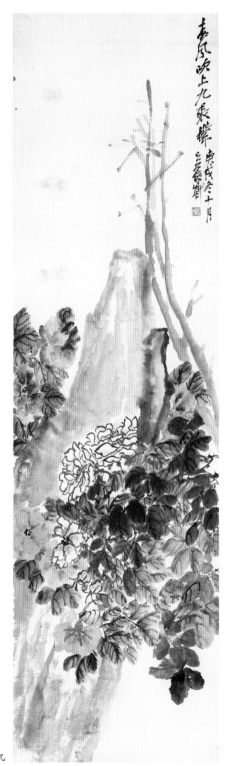

春风吹上九张机

红 梅

　　桃符新书岁丁酉，墨汁一升余古缶。支撑病臂强写梅，秃笔犹能老蛟走。燕支水冻呵点萼，赤城朝霞落吾手。藐姑仙人冰雪肌，赭颜忽醉天瓢酒。枝干纵横若篆籀，古苔簇簇聚科斗。平生作画如作书，却笑丹青缋桃柳。屈指明日当立春，已有春风拂窗牖。吉羊止止吾室中，愿祝花好人长寿。

<div align="right">（《缶庐别存》）</div>

朱 菊

　　离骚云：夕餐秋之落英。余曾试之，唯黄白二种可煮食，下酒甚佳。红者味苦如药，但供看耳。

　　秋色映朝霞，篱边斗大花。餐英能益寿，根下有丹砂。

<div align="right">（《缶庐别存》）</div>

画 竹

　　磨成一升墨，画出数竿竹。日暮西风来，如闻夏寒玉。

　　潇潇一夜雨，破我还家梦。翠色过墙东，留待宿雏凤。

　　不可一日无，有客爱成癖。翠袖翩然来，薄暮倚寒碧。

　　满纸起秋声，吾意师老可。缘知不受暑，有时来独坐。

　　何来瘦影扑银缸，梦醒三更月到窗。秋意满庭人未起，数声玉笛不成腔。

　　年年仗尔报平安，兴到何妨写数竿。千晦（晦）胸中藏不得，涪翁咒笋太无端。

　　著墨无多讶逼真，休嘲满纸尽人人。全消暑气凉初觉，愿作茅亭寄此身。

<div align="right">（《缶庐别存》）</div>

菜

　　公周索画菜，复嘱补书一帙于旁。予问其意，谓真读书者，必无封侯食肉相，只咬得菜根耳！是言虽游戏，感慨系之矣。

　　菜根常咬坚齿牙，脱粟饭胜仙胡麻。闲庭养得秋树绿，任摊卷轴根横斜。读书读书仰林屋，面无菜色愿亦足。眼前不少恺与崇，杯铸黄金糜煮肉。

<div align="right">（《缶庐别存》）</div>

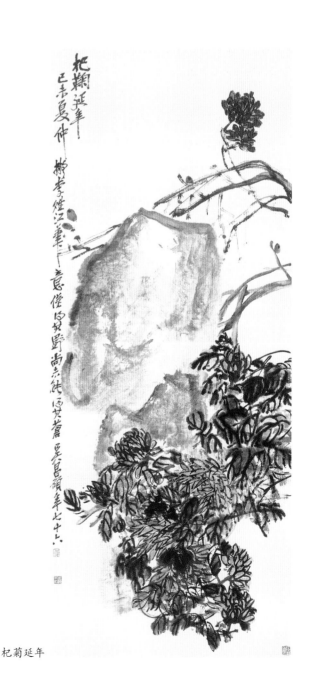

杞菊延年

140

题画诗意译

为今年丁酉年新写了春联，古老的陶罐里还留着一升的墨汁。带着病痛的手臂，硬是给支撑起来画了这幅红梅，开了花的笔头，还能如老态龙钟的蛟龙一样游走。砚台里的胭脂有些冻住，呵些气儿才能给花蕊点上红颜色，赤城山上早晨的红霞，时不时地落到我的手上。远看姑射山中的仙子，肌肤如冰雪一样洁净，这美丽红润的脸色让人忽然醉倒，望着天空喝着葫芦里的酒。红梅的枝干纵横交错，如小篆、大篆般，聚积在树干上的老苔藓一丛丛，有的还像科斗文字似的。平生作画如同书写草书，却笑绘画的画师，画的梅花如桃花，画的梅树似柳树。掐着指头推算，明天正是立春，难怪有春风从窗户轻轻吹来。喜庆好事不断出现在我的屋子里，祝愿世间所有人生活如花一样美好，健康又长寿。（红梅）

天边的朝霞，装扮着秋天的景色，竹篱边的菊花，开着斗面一样大。咀嚼着花瓣，能延年益寿，而菊花的根下却有丹砂。（朱菊）

磨成了一升的墨汁，画出了不多的几竿竹子。傍晚的西风又从陌上吹来，就好像听到了寒天里的竹被风敲打着。

一夜的风雨急骤，打乱了我原本回家的计划。碧绿的颜色，从墙的东边移过来，正等待着幼鸟来此过夜。

苏东坡说过，居住的地方不能没有竹，而于我却不能一天没有竹。有位客人爱竹，已经变成怪癖的性格。这青翠葱葱的竹子，犹如女子穿着绿色的衣袖飘然而来。黄昏时，又靠着寒意中的竹子。

画在纸上的几竿竹子，竟然整张纸都响起了秋风声，我心中的画竹老师就是文与可。因何可知竹子不受寒暑，只是偶然时过来，独自坐在竹林里。

从何处而来的瘦长竹影，轻打整银白色的灯台。梦中醒来时恰好半夜，月光正从窗户过来。这一庭的秋天情境，大多数人都不曾起来去看，远处传来的几声玉笛，又是不像样的曲调。

年年凭借你来报平安，兴趣来时，不妨试试画一些竹子，把胸中藏的千亩竹子画出来。黄庭坚曾作咒语说："竹笋呀，你千万不能长成为竹子。"这样的话也未免太没道理了。

画了几竿竹子，也没花去多少墨汁，惊讶的是它很逼真。不要嘲笑，整张纸上画的全都是一个个的影子，能把酷热的暑气全部消除，有清凉刚来的感觉。愿意在这里用茅草搭建个凉亭，托付这辈子。（画竹）

常吃菜根的人，牙齿都很坚硬，碰到只去皮壳而不加精制的米饭，远远超过招待神仙的胡麻饭。寂静的庭院，栽了几棵在秋天里也是碧绿的树，任它展开，弯转根横斜。读书啊读书，仰望着看到的屋子像是在森林里，面上没有呈现出营养不良的脸色，心愿也就足了。眼前的生活有如王恺与石崇，把陶做成的杯子当成黄金铸造，把盘中的菜根，比作是煮熟的糜鹿肉。（菜）

題畫詩原文

（無　題）

　　作畫三幀，各贅六言一首，茶熟香溫，閉門自賞，忘此身在塵海中也。

　　籬菊瘦逼人影，山風虛落石頭。秋色江南如此，幾時歸去湖州。

　　茶味松風一趣，菖蒲壽客同胎。一任空山無伴，我姑酌彼金罍。

　　黃花帶三徑雨，雅蒜存六朝風。剩有石頭知己，井南硯北籬東。

<p align="right">（《缶廬別存》）</p>

（無　題）

　　朝來放鶴未曾還，料峭柴扉手自關。嶺畔梅香勒不住，斷雲流水想孤山。

　　遠岱遙峰何處覓，山光都被雪光涵。朔風直欲掀茅屋，屋底伊誰臥太酣。

　　奚童破纊行酤酒，山閣明窗坐看書。寫出村居雪中景，我來海上竟何如。

　　雪中風景最清幽，五岳年來只臥遊。一樣江湖共謀食，天寒猶有打魚舟。

　　昔日蘇臺共素心，溪山有興便登臨。勝遊第一難忘處，鄧尉梅花踏雪尋。

　　玉戲天公下碧霄，松根酌酒掛詩瓢。醉來便學袁安臥，飢嚼梅花當藥苗。

　　金焦曾憶昔時遊，滾滾長江一葉舟。雪霽吳天吟瘦句，獨披風帽望瓜州。

　　欲訪成連海上琴，之眾獨上谿幽襟。秦碑欲拓無氈蠟，風雪難寒好古心。

<p align="right">（《缶廬別存》）</p>

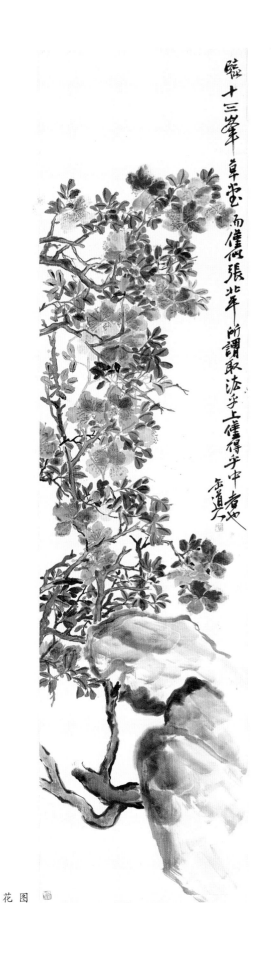

花　圖

题画诗意译

竹篱边的瘦菊近逼于人，秋风吹落了空山上的石头。江南的秋色就是这样，什么时候才能回去我的故乡湖州？

茶香、松风，别有一番风趣，菖蒲、菊花，似乎共一胎的孪生兄弟。听凭空旷的山林，而没有作伴的朋友，我姑且用那个饰金的酒器，小口地喝着酒而不想去思怀故乡。

今秋菊花黄了，而连着故乡的小路在下着雨。水仙又称为雅蒜，有六朝时人普遍的风范。唯有剩下来的石头，是最能理解、赏识自己的，古井的南面、书房的北边、竹篱的东向，黄澄澄的都是菊花。（无题）

趁着早上的晨曦去郊外放鹤，都好久了还未曾回去。入春时节的江南还有些微微寒冷，出行前顺手关了柴门。岭边的梅香，套也套不住而不停往外冒香，天上那片片的云彩，溪边这潺潺的流水，使人想着西湖边孤山的情景。

遥远泰山那里的峰峦，这边什么地方可以找到，山上的景色，都让积雪的亮光给遮盖了。刮来的寒风，将要直接掀掉了茅屋，你说屋底下是谁还躺着在做大梦。

还未成年的佣人，在风雪中撑着一把破伞去买酒。山村的小木楼中，有人坐在干净、明亮的窗下读书。画中这样美好的雪中村居景色，我竟然来上海做什么呢？

雪中的风景是最清新幽静，近年以来，三山五岳只能是从画中欣赏来代替游览。一样的世界不一样的谋生，寒天里仍然还有在水中打鱼的船。

以前的日子，曾经在姑苏台上，大家都是朴实的心地。有兴致时，有山有水的地便一起登临。快意的游览，是人生最难以忘怀的，尤其是在苏州城外的邓尉山，踏着雪去寻找梅花。

从天空落下的雪，被仙人称之为"天公玉戏"，喝着松根酿的酒，殷勤的主人时不时地往杯中倒酒，旁边还挂了个诗筒。喝醉了便学着袁安躺直不起，饥饿时咀嚼着梅花花瓣当药苗。

回想起当年游览镇江的金山、焦山时，一叶扁舟在滚滚的长江中漂流。在雨雪停止放晴后的江南吴地，吟着遒劲有力的诗句，独自穿戴着风帽站在高处，向镇江渡口望去。

将要去东海寻访春秋时的琴师成连，船里坐着一群临时杂凑的人，我却独自过去，看到眼前的壮阔，排遣心中的幽怀。想拓下秦朝石碑上的文字，却没有拓碑用的工具毡包和蜡纸。风雪也难以冷却这一片好古的心。（无题）

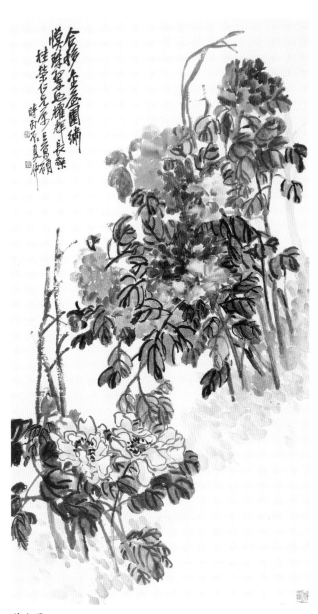

花卉图

吴昌硕 艺文述稿

雪景山水

飞扬白雪迸黄沙，金勒名驹七宝车。谁信山中有人住，三椽茅屋万梅花。

老夫画山不画雪，自有雪意来毫端。萧萧竹树磊磊石，稍点枯苔已觉寒。

长松如龙石如虎，雪压茆檐埋药圃。中有一士独横琴，疑是悲歌子桑扈。

黄鹤山樵骑鹤去，何人能画雪中山。孤峰写出如太华，昨夜梦游西岳还。

雪里江山写画图，烟云浩渺水模糊。灞桥我欲寻诗去，何处从人借蹇驴。

平生足迹半天下，匹马曾游山海关。关外雪花大如掌，至今忆着鬓毛斑。

大雪封山鸟不鸣，悬崖瀑布冻无声。枯僧出定白双眼，欲证画禅心太平。

同云古寺但号空，鸟绝千山收钓筒。只有围炉煨芋火，焰腾腾地坐春风。

（《缶庐别存》）

周存伯（闲）《岁朝图》

卖画吴门懒服穿，岁寒风景写斑烂。范湖居士真词客，如听亲填《菩萨蛮》。

（手稿）

两峰《松下话别图》

松色石秋倚夕曛，泠泠天籁画中闻。爱他咫尺论交地，一片高吟扣白云。

（手稿）

窦小村（以筠）小像

态度春空云，侠气动眉宇。长剑莫轻舞，世事多城府。韬晦对沧海，娱醉酹清醑。嗟我钝根人，老听江南雨。

（手稿）

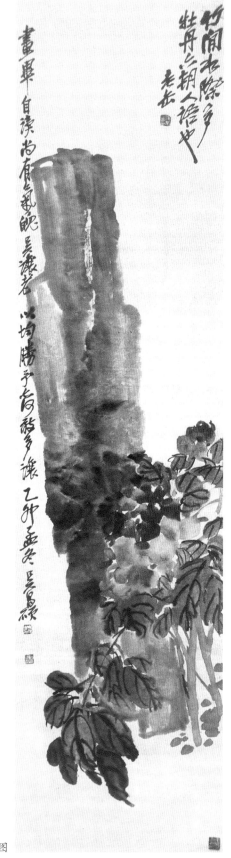

牡丹图

题画诗意译

飞舞起的白雪溅射出黄沙，名贵的白驹装饰着金的马络头，华贵的车子装饰着多种珍宝。谁能相信山中有人居住，只有三椽大的茅屋，却种植了万株梅花。

年老的我，画山画水却不画雪，而雪的意思原来是在笔头。冷落凄清的竹与树，如溪中众多的石头依然屹立着，看到稍大一点的枯萎青苔，已发觉是寒冷的天气。

高大挺拔的青松如龙一样绵延，横卧着的石头似虎一样蹲踞。过大的雪压住了茅屋的屋檐，也盖住了种植草药的园圃。其中却有一位高傲的处士，独自把古琴横放在那里，怀疑他是唱着古乐府《悲歌》子桑的随从。

隐居在黄鹤山的王蒙，早已骑着黄鹤飞去，什么人能画出被大雪封住的山。画出的孤峰如华山的山顶，昨天夜里还从梦中游览了西岳华山，这不还刚刚回来似的。

画一幅雪中的江山图卷，广阔无边的烟云在其中飘落，还有那模糊的水波。我将要去灞桥这地方寻访诗句，从什么人那里，能借来跛足的驴。

生平的足迹已走遍半个中国，曾经单身匹马游览过山海关。关外飘下来的雪花比手掌还大，时至今日，还想着两鬓的毛发被雪花装点成斑白。

让大雪封堵的山，连鸟儿的鸣叫声也发不出，悬崖上的瀑布被冰冻住，一点声音也没有。孤独的僧人，定会翻着一双白眼，想证实一幅入静的禅画，使心里平静无事。

同云古寺，只是留下个空的称呼。眼前的景色似柳宗元的那首"千山鸟飞绝"诗中一样，只见一位渔翁去收插在水中捕鱼的竹器具。这样的天气只能是围着炉子，把芋头放在火上煨烤，在这热气腾腾的火焰边，犹如坐在和煦的春风里。（**雪景山水**）

在苏州阊门卖画，不情愿穿着衣服出去。一年最寒冷的风景，已画得色彩灿烂绚丽。范湖居士周闲，是真正的著名词人，如亲耳听到他填《菩萨蛮》词尾句"画里潇湘"一样。
【周存伯（闲）《岁朝图》】

秋天里松树和石头的颜色，靠着落日的余晖而映射出缤纷的色彩。清凉、凄清的天籁之音，只能是在画中传闻。

爱他那深挚的感情如在眼前，两地的交通也很方便，一片真情，敲着白云一起高声歌唱。（**两峰《松下话别图》**）

小像中的神情、举止，如春天的白云在空中舒卷自适，眉宇间流动着一股豪侠的气概。手中的长剑切莫不可随便舞动，世事人情，心机深的人很多。面对汹涌的大海，能使自己收敛锋芒不使才华外露，喝着新酿还未经过滤过的酒以娱情陶性。慨叹着自己，是位缺少灵性的人，年老时听着江南的春雨。【**窦小村（以筠）小像**】

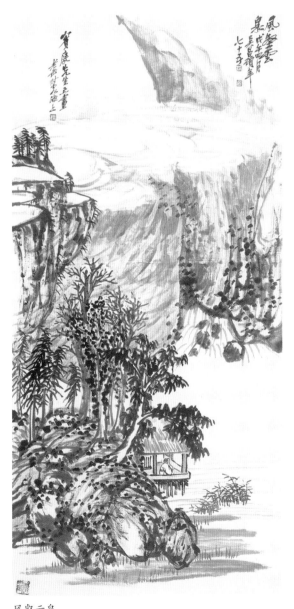

风壑云泉

徐五画竹

十万琅轩古涧横，谁家避地听泉声。不烦嵇阮同挥麈，自信胸中有甲兵。

（据手稿）

《宝慈老屋图》为赵次公

北郭诗人劝酒樽，重过老屋笑言温。邺侯书架香如海，何氏园林水到门。文字结翔驱魍魉，春秋闲散宴鸡豚。嗟予岁晚尤尘鞅，把卷无由坐天根。

（据手稿）

石涛山水为王冰铁

风拂时，水浑浑，桐柏山光泻酒樽。十八年前纪游迹，料因题字古松根。

画图如读高僧传，十万云山水一方。笔能尽饶金石气，漫云苏生是家堂。

（据手稿）

顾六山水册为书舲题

黄、倪、吴、董、恽、王、查，丘壑胸中富有夸。除却自看谁好古，莫鳌峰下伴梅花。

书舲居士吟诗苦，茶熟温香养性情。七十二峰如画里，赏奇跃起太湖精。

（据手稿）

沈公周书来索梅

近人画梅多师冬心松亚，予与两家笔不相近，以作篆之法写己师造化也，瘦蛟冻虬蜿蜒纸上，公周见此大笑曰："非狂奴，安得有此手段。"

蠨扁幻作枝连蜷，圈花著枝白璧圆。是梅是篆了不问，白眼仰看萧寥天。梦痕诗人养浩气（公周一字梦痕），道我笔气齐幽燕。书来索画莽牢落，不见两月如隔年。昨为香禅作屏障，余兴尚逐春风颠。苔梅数本恣荒率，冰花乱落苍崖悬。画之所贵贵存我，若风遇箫鱼脱筌。闲云野鹤此其似，肉眼安识姑射仙。惟君好古有同癖，不厌潦草翻垂涎。寄君一幅伴老柏（公周家数围古柏，盖明初时物也），水痕墨气皆云烟，虞山缺处露残月，君家古壁龙蛇眠。

（《缶庐别存》）

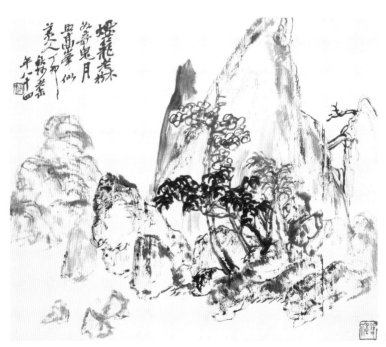

汗漫境心册

题画诗意译

十万竿翠竹，在古朴的溪边绵延横陈，不知是谁举家来此避世隐居，而听那潺潺的流泉声。无须像嵇康、阮籍他们那样，挥动拂尘助谈，相信自己胸中有甲兵无数。（徐五画竹）

热情的吴中诗人，频频地劝着酒，再次来到了这熟悉的老屋里，里面传出了有说有笑的声音。陈列的图书如同邺侯李泌家一样，积聚的香气犹如大海。扬州何芷舫重建的园林，引过来的水一直到园门。吉祥的名园命名文字，用于驱赶鬼怪，园林里一年四季清闲而无管束，招待的又是丰盛的宴席。感叹着自己到了晚年，还有那么多的世俗事务缠身，手中把握着画卷而又没有办法改变，只好望着天上的星宿。（《宝慈老屋图》为赵次公）

风不时地轻轻擦过，溪流滚滚地喷涌，桐柏山的景色，倾注在酒杯里。十八年前曾记述了游览的踪迹，估计过去题在松根石上的字，也模糊不清。

若想读懂石涛的这幅画，仿佛如读高僧的传略。画面上那无数朵的白云，飘浮在这一方的山水之间。用笔恰到好处，画中的山水便有浑厚、朴拙的金石碑刻气息，别说这是家中新建造的堂屋。（石涛山水为王冰铁）

顾麟士所画的山水画，笔法意象大多数取黄公望、倪云林、吴镇、董其昌、恽南田、王翚、查升等这些大家，山林邱壑都罗列在胸中，富有得怎么挥霍都用不完。除了给自己欣赏外，这好古之心还有谁能比得上，常在苏州莫釐山峰下同梅花作伴。

书舲居士是位苦吟的诗人，常常饮着香气清淡的茶，来陶冶自己的性情。连绵的七十二峰，犹如画里的仙山，欣赏它那奇特怪异、突兀直立的峰峦，形如张旭笔下的草书。（顾六山水册为书舲题）

画的梅花虽然有歪的、扁的，但却能创造出奇异的变化，枝干曲长蜷缩，一圈一圈的花附在枝上，犹如莹润的白玉。到底是梅花还是篆字，也不明白也不去问，翻着白眼仰头看着萧条而辽阔的天空。诗人沈石友修养身心，增添浩气，说我用笔的风格，有齐鲁、燕赵间侠士的气概。沈先生寄信过来向我要画，正是我孤单寂寞之时。因为同沈石友也只不过两个月没见到，却犹如隔了一年似的。前些日为禅香居士潘钟瑞画了一幅屏风，趁着这股浓情还未被春风吹走，就赶紧的去画。附在数株梅树上的苔藓恣意而草率，凝成的小冰晶，杂乱错落在苍崖上悬挂着。一幅画的可贵之处，是在"画中有我"，这好比风碰到了箫，犹如鱼脱离了篓。闲散安逸而不受尘事所羁的生活，能有什么与其相似的，若以凡人的眼光去看，怎么会知道姑射山中神仙的乐趣。唯有您和我对这样的生活有着共同的嗜好，您不仅不讨厌我画得潦草，并且是十分的羡慕。寄给您的这幅画，但愿能和您家的古柏作伴，墨气中那些山光水色的痕迹，全都是云和烟堆积起来的。看着虞山峰边那空缺的地方，露出了一勾残月，而您家古老的壁上，蛰伏的龙蛇则在酣睡。（沈公周书来索梅）

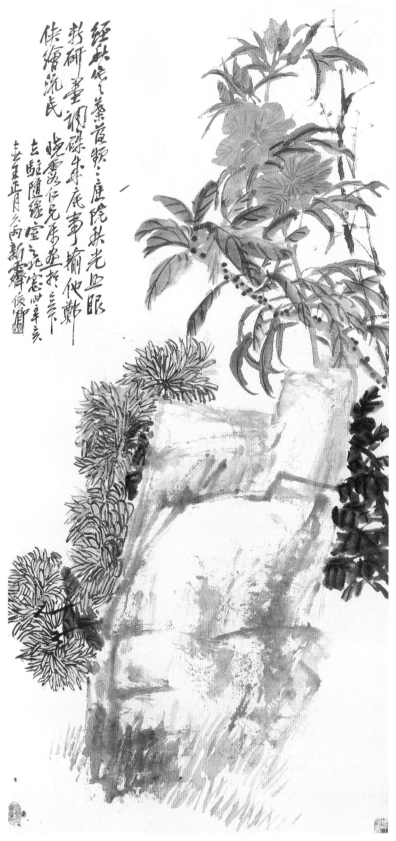

三秋图

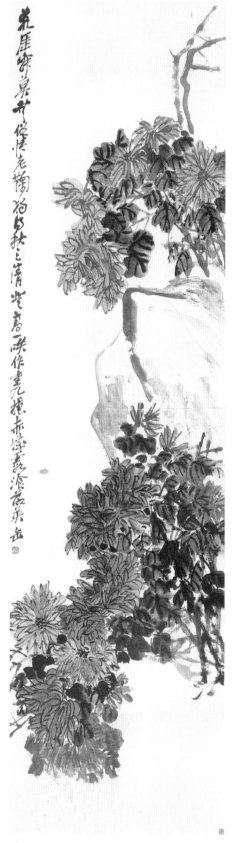

菊石图

二　砚　铭

达摩面壁像砚

面壁九年石留影，要知妄动不如静，参书画禅领此境。

玉谿像砚（陆包山摹）

仓山妙笔摹玉谿，端石砚刻神仙姿。沈郎得之日临池，雪窗更和无题诗。

琅玕砚

紫琅根比青桐深，一寸之节千古心。调元气寂黄钟音，玉蟾蜍滴书来禽。

薙井砚

井改仍是井，薙丧复有薙。一片千古心，与石原无二。

鸣坚白斋写梅之砚

奇峰插云，冰雪嶙峋，一枝花放天下春。

真　砚

先天化工凿混沌窍，文心雕龙同此妙。

褒东书画砚（砚角有"褒东"二字）

诗画手，千万寿，前褒东，后石友。

长方碧澄泥砚

邦之彦，不可见，温润缜密惟有砚，谁策治安天下晏。

古口形砚

超乎规矩，浑浑噩噩，补天填海不用若，云蒸霞起成著作。

吴昌硕砚台

吴昌硕砚台

吴昌硕 艺文遗稿

吴昌硕砖砚

古罍形砚

习于儒，不逃墨，中象离，发明德。

祥麟砚

麒麟斗，日月蚀，坐空山，抱此石，写感事诗天地窄。

双环砚

墨池起波涛，方寸宽渤澥，文心妙连环，宛转谁能解。

方 砚

砥砺廉隅，石则有，而人则无吁。

长方砚

石友得砚方中矩，柔亦不茹刚不吐，岁当甲寅月闰五，祝君腕力健如虎，寿百龄兮名万古。

石友课诗砚

时不遇，奈尔何。七哀诗，五噫歌。

牧童砚

耕石田岁有秋，弃而不耕，不如童之牧牛。

詹诸砚

千年方诸，中抱智珠。

璋砚（又名圭形砚）

如圭如璋，登著作之堂。

离观砚（背刻《谦》卦）

受益在谦，履道如砥。双眼恒青，观天下士。

蝠形砚

意忠厚，多福寿。

天风海涛砚（背刻观音像）

狂澜滔天，乘莲超劫。学津指迷，现身说法。

古钟形砚

莛撞以笔，声喧在心。大千警觉，墨海潮音。

香姜砚

端谿之良，制妙香姜。佐君文房，长乐未央。

墨井砚

雕龙绣虎，不如日月汲古。

长四十毫米
宽四十毫米
高八十四毫米
青田石

吴昌硕印章

千岁芝砚

三足蟾，千岁芝，一朝化龙入墨池，骊珠探作记事诗。

残 砚

虽改作，胜完璞。补亡诗，理旧学。

秋叶砚

新秋叶落秋风清，秋堂人静秋月明。墨池秋水写秋声，秋心一点通仙灵。

书形砚

是出河洛，秦火不焚。无文字处，中有至文。

残 砚

沧海难填，此胡为者？肤寸出云，可雨天下。

梅花砚

砚背写寒梅，磨墨滴春酒。为祝咏花人，人与花同寿。

竹箦砚

任磨任涅，不失其节。

胡卢砚

千金一壶，中有汉书。

墨海砚

海难填，天难补。写茶经，修竹谱。

写佛砚

参书画禅，现清净身。天空海阔，不著一尘。寿诸贞石，磨而不磷。

长十三毫米
宽十毫米
高三十四毫米
篆字

吴昌硕印章

大方砚

落落大方，文字吉祥，磨而不磷寿俱长。

方寸砚

卖文无苟得，方寸守典衣，一醉谋之妇。

画荷砚

砚池澎湃，荷花世界。

作篆砚

倚汝作篆勿蹉跎，对十石鼓日摩挲，蛇长蚓短功汝多。

石子砚

补天不足，墨守旧学，抱之无如卞和璞。

璞　砚

浑浑沦沦，文字真原。

紫琅玕砚

温其如玉，直节虚心。君子之德，著作之林。

万金砚（砚有"万金"二字）

胜万金，谁题此？天下士，不如尔。

莲叶砚

叶田田，诗青莲。

太极砚

一画开天，文字之先。

方寸砚

区区方寸，文明变化。遇时善用，可利天下。

苏翠像砚

洮河绿玉端溪紫，当年剜翠知谁氏？阿环龋齿越工颦，添颊未妨黑压子。前身仿佛现优昙，枨触兰田

吴昌硕印章

孔雀禽。悟到空观无我相,妙莲花倡愿同莺。玉台芳物流传久,墨晕犹含脂泽旧。浅画能消挂叶眉,奇擎几费柔荑手。金粉雕残换夕阳,白门柳色亦沧桑。不堪补恨灵娲石,却付多情瘦沈郎。

南雷牛井砚

维牛与井兮,上应列宿。维黄与吕兮,灵秀之所钟毓。繄文章之光焰兮,互霄汉而饮瞩。曾何损其毫末兮,钩郦之桐与夫文字之狱。

片云古春砚

璙枝装琢紫琅玕,石介梅清并二难。毕竟诤妃太丰韵,满身花腕不知寒。

高安瓦当砚

居高而安,道在瓦甃。元气浑沦,胜和氏璧。

"长生无极"瓦当砚

同尔瓦全,其道在圆。能享大年,参文字禅。

自题像砚

竹垞著书,渔洋戴笠。而我何人,各适其适。甚矣,我衰,八衰开一。我巾弗岸,睎发曷及。吾扇弗降,因尘亦得。吾衣芰荷,世路荆棘。任行其素.人磨于墨。维德之隅,勉哉仓石。

玉谿生像砚

吾爱玉谿生,仙才露碧城。西昆谁嗣响?楚雨不胜情。名并温岐重,神同卫阶清。龙眠工写照,珍重琢寒琼。

天纪砖砚

天纪篆文蟠云雷,阿仓获此如获碑,阿买八分徒尔为。

长十七毫米
宽二十二毫米
高四十二毫米
寿山石

吴昌硕印章

永宁砖砚（侧有"天灾生"三字）

画佛写经，天灾化为永宁。

甘露砖砚

甘露垂垂润，苦铁之毛锥。

泰康砖砚

砖作砚兮康且泰，煦我五湖之印丐。

泰始砖砚

磨泰始砖安平泰，瓦甓之间有道在。

"辰"字砖砚

辰属龙，谁为伍，上下相从我诗虎。

宝鼎砖砚

画奴凿砚如凿井，画奴下笔力扛鼎，宝珠玉者谁敢请。

蕉叶白砚

三分火捺，七分蕉白。赠者香叶，铭者苦铁，惜乎水坑微裂。

澄泥砚

抟土不足休其神，砚池黄色来天庭。

永兴砖砚

锡玄圭，封即墨。文永兴，世食德。

黄武砖砚

黄武之砖坚而古，卓哉孙郎留片土，供我砚林列第五。

凤凰砖砚

凤凰砖，辟砚田。风来仪，大有年。

长九毫米
宽九毫米
高三十毫米
寿山石

吴昌硕印章

黄龙砖砚

黄龙黄龙，尔耳则聋，尔心则聪。

永安砖砚

永安砖砚永用吉，安吉县人吴苦铁。

鸣坚白斋写梅砚

癖砚蔡忠惠，画梅晁补之。图成岁寒友，受此雪方池。洗墨时携鹤，吟香更入诗。点尘侵不到，花落胆瓶枝。

为钝居士写佛肖形砚

灵泉一勺涤声闻，隔断红尘坐白云。略似深山访高隐，结茅苍壁忽逢君。

云根坐蒲团，坐忘腾飞想。无空无非空，弹指现我相。

林吉人诗砚

亦有棱角，而非峭厉。不能成方圆，而神明乎规矩。

倘破觚而为圜兮，则君子奚取焉。

天风海涛砚

是风因涛生，是涛受风挟。无风亦无涛，宝此莲花筏。

黄小松（易）抚徐天池画鹅砚

琅嬛仙馆蓬莱阁，片石千金重然诺。换鹅之人不可作，换得鹅帖以璞凿。蛟腾凤舞字珠落，鼠须茧线作金错。与鹅为缘无今昨，鹅兮，鹅兮，当心燕雀眼鸳鹤。

澄碧砚

二百余年桑海后，图中水木尚依稀。敬亭山下斜阳路，拌得琳腮易来归。

达摩像砚

沉冥一片石，仿佛灵山璧。谁受《楞伽经》，根尘净六入。

长四十毫米
宽四十毫米
高八十四毫米
青田石

吴昌硕印章

天然砚

不方圆，全其天，书画之道贵自然。

又

山岳之精，孕此片石。不修边幅，文章满腹。

竹节砚

竹有节，不磨天，伴我岁寒篆仓颉。

方砚（砚有"易安"二篆书小印）

款镌小篆效臣斯，德甫曾因戏画眉。留与山斋编野史，中兴颂后更题诗。

端砚

墨池之珍，佐我文史。润比羚羊，细逾龙尾。灵气所钟，近今千里。此石得时，天下可理。

方 砚

方正平直，为人之则，诐辞邪说毋夸墨。

夔龙纹砚

夔龙集，凤皇池，吁嗟此砚不遇时。

杂砚铭

（1）诤妃抱贞玉婵娟，吐纳元气含云烟，终身与谈书画禅。

（2）不谐今，谐于古。知予心，惟有汝。

（3）方寸地，江海宽。墨翻澜，成巨观。

（4）耕尔芜荒，寿尔而成，得时者昌。

（5）文明大同，是为君子之风。

各家评论摘录

吴君刌印如刌泥，钝刀硬入随意治。文字口口粲朱白，长短肥瘦妃则差。当时手刀未渠下，几案似有风雷噫。李斯、程邈走不迭，秦汉面目合一莲。……乱头粗服且任我，聊胜十指悬巨椎。

——杨岘：《削觚庐印存》序

右缶庐老人书画若干种，泰半近作最精之品。雄而秀，肆而醇，博大而精深，刚健而婀娜，功力独至，而无迹象可寻。昔人云"庾信文章老更成"，缶老之于书画亦然，信艺林之宗匠，后学之津梁也。所作篆书规抚猎碣，而略参己意，隶、真、狂草率以篆籀之法出之。闲尝自言生平得力之处，谓能以作书之笔作画，所谓一而神、两而化用，能独立门户，自辟町畦，挹之无竭，而按之有物。论者谓其宗述八大山人、大涤子，则犹言乎其外尔。学者能通夫书画一贯之旨，则于步趋缶老，其殆庶几乎？

——吴隐：《苦铁碎金》跋

吴氏身兼众长，印名第一，印格清删奇古，纯宗秦、汉法，别具风格：其魅力宏大，气味浑厚，丁敬身之后，一人而已。

——熊佛西：《诸家评吴昌硕刻印》

吴俊卿继㧑叔之后，为一时印坛盟主。其气魄宏大，天真浑厚，纯得乎汉法。吴氏身兼众长，特以印为最，远迈前辈，不可一世。东瀛海隅，亦竞相争效，然得其真传者，能有几人乎？

——孔云白：《诸家评吴昌硕刻印》

昌硕以金石起家，篆刻印章，乃其绝诣；间及书法，变大篆之法而为大草。至挥洒花草，则纯以草书为之，气韵最长，难求形迹。人谓："山谷写字如画竹，长公画竹如写字。"昌老盖两兼之矣。

——陈小蝶：《诸家评吴昌硕刻印》

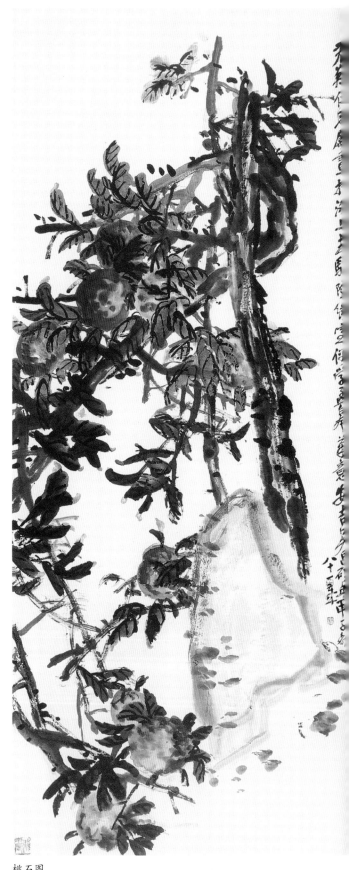

桃石图

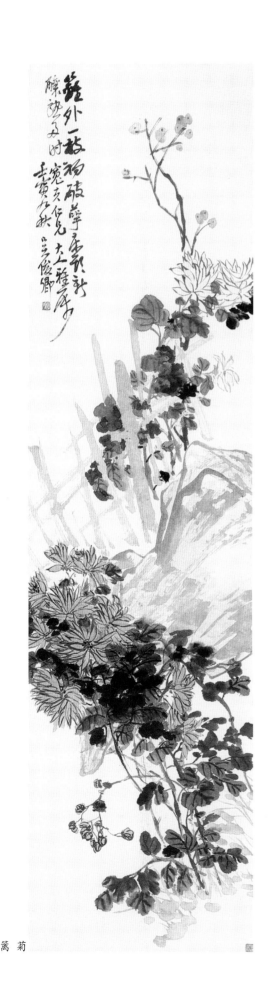

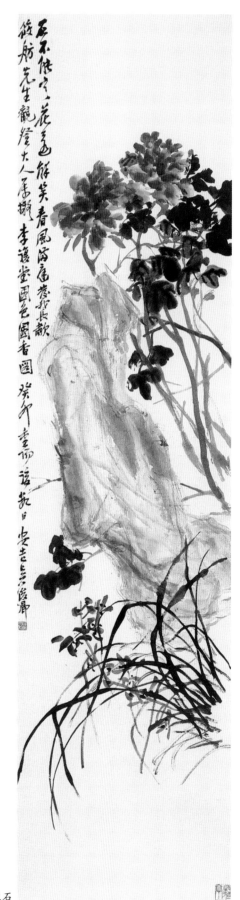

篱 菊

牡丹兰石

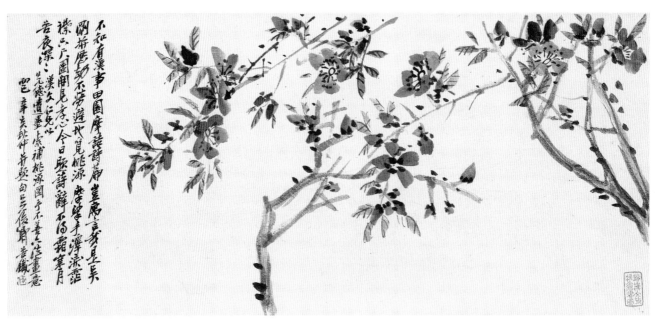

花卉图

近世各国艺术潮流，无不倾向于脱离窠臼直抒情感之途。……中国普通画家多墨守师承，鲜有能发抒胸臆者，独昌硕能奔驰放佚，以近时的世界眼光观之，诚与世界潮流不期而合。

——朱应鹏：《诸家评吴昌硕刻印》

盖先生以诗、书、画、篆刻负重名数十年。……为诗至老弥勤苦，抒摅胸臆，出入唐、宋间健者。画则宗青藤、白阳，参之石田、大涤、雪个，迹其所就，

无不控括众妙，与古冥会，划落臼窠，归于孤赏。其奇崛之气，疏朴之态，天然之趣，毕有其形貌节概，情性以出，故世之重先生艺术者，亦愈重先生之为人。

——陈三立：《诸家评吴昌硕诗文》

昌硕先生诗、书、画、金石治印，无所不长。他的作品，有强烈的特殊风格，自成体系。书法尤工古篆，以《石鼓文》成就为最高。

昌硕先生在绘画方面，也全运用他篆书的用笔到画面上来，苍茫古厚，不可一世。

昌硕先生的绘画，以气势为主，故在布局、用笔等各方面，与前海派的胡公寿、任伯年等完全不同。与青藤、八大、石涛等，也完全异样。可以说独开大写花卉画的新生面。

昌硕先生把早年专研金石治印所得的成就一以金石治印的古厚质朴的意趣，引用到绘画用色方面来，自然不落于清新平薄，更不落于粉脂俗艳。他大刀阔斧地用大红大绿而能得到古人用色未有的复杂变化，可说是大写意花卉最善于用色的能手。

——潘天寿：《回忆吴昌硕先生》

作品欣赏

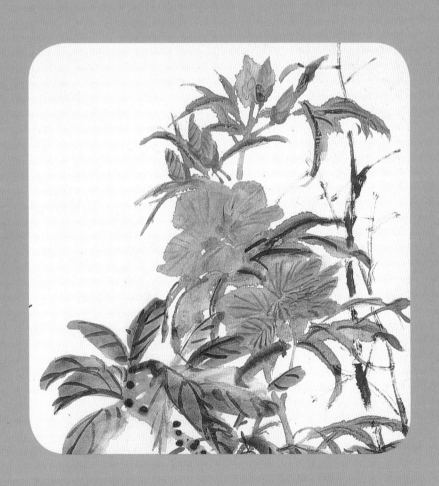

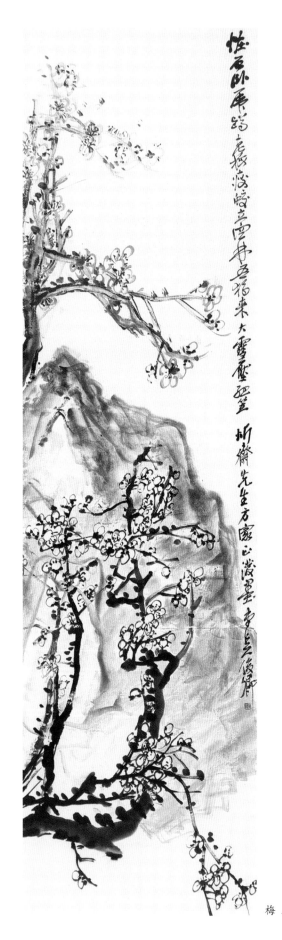

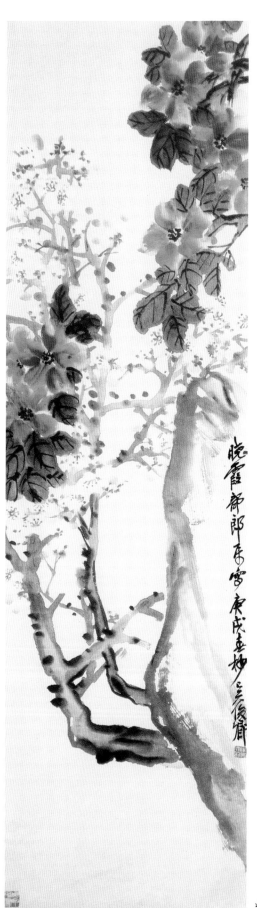

梅 石　　　　　　　　　　　　　　　　　　　　　　山茶白梅

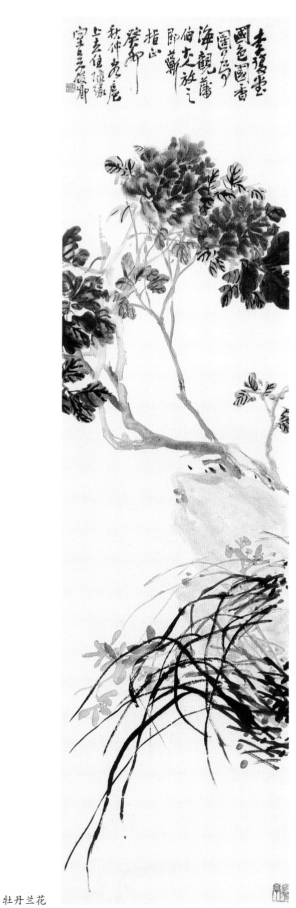

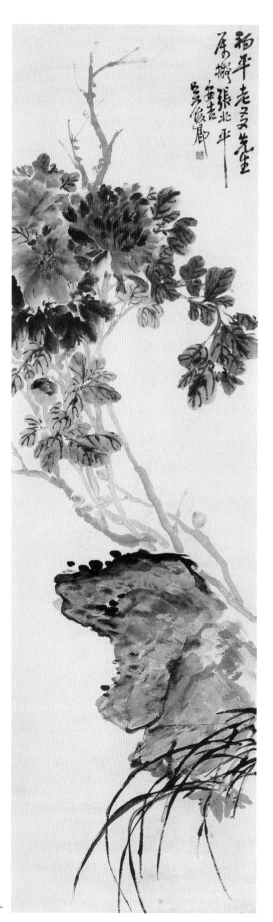

牡丹兰花　　　　　　牡 丹

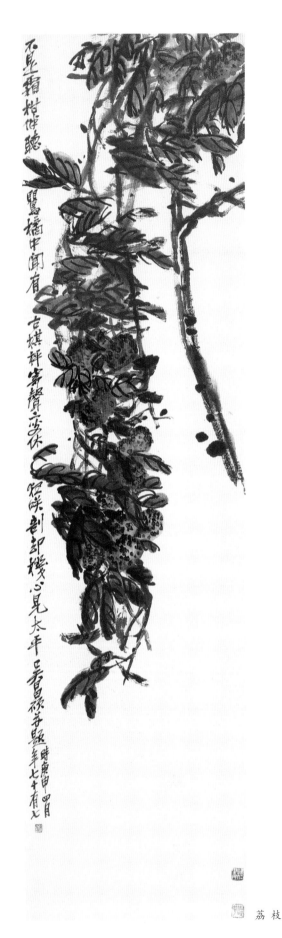

荔枝

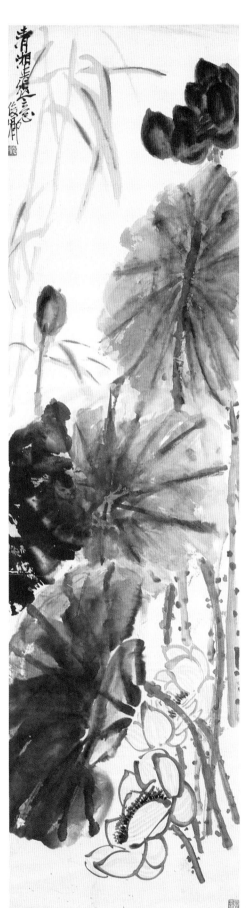

荷花图

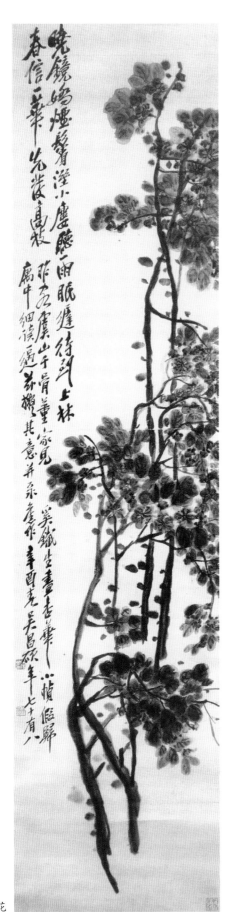

杏花

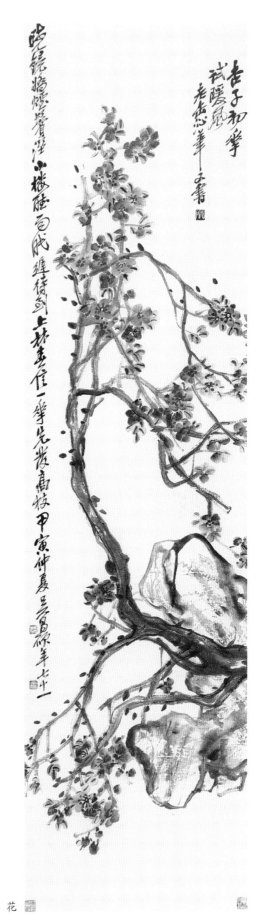

杏花

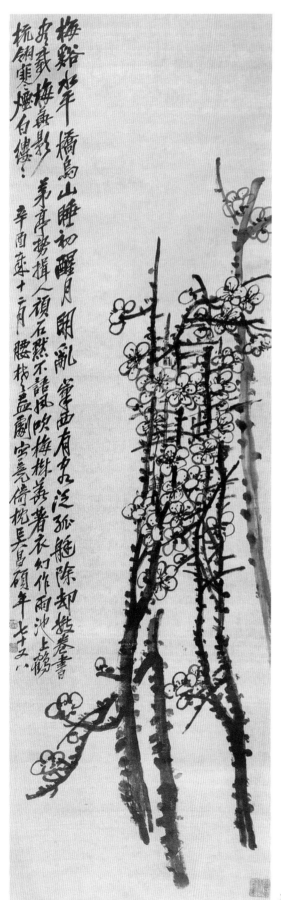

梅谿水平橋烏山睡初醒月明亂筆西有史泛孤艇除却亂養書

矣豈勞揮人領石默不語風吹梅樹黃著衣幻作雨沙上鶴

梅谿水年橋烏山睡初醒月明亂筆西有史泛孤艇除却亂養書

辛酉臘十月腰枝毛劇客亮倚枕吳昌碩年七十又八

墨梅

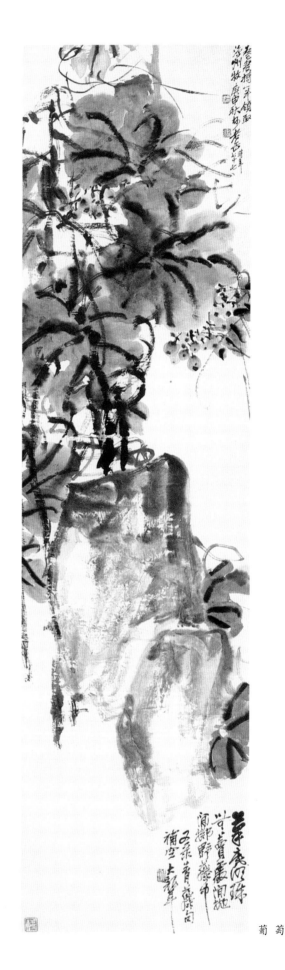

葡萄

166

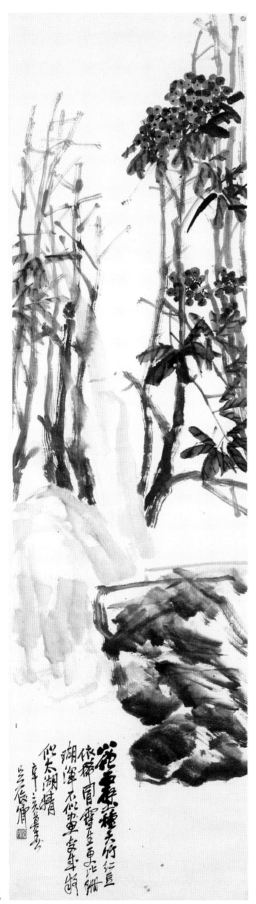

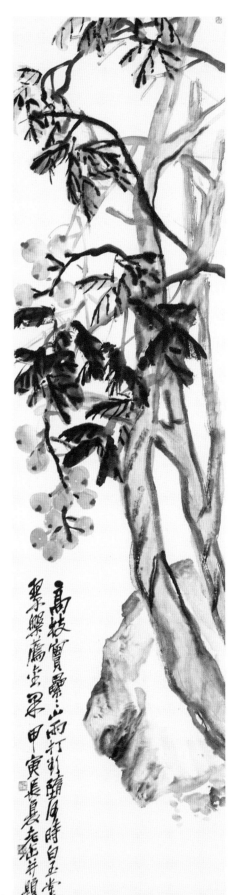

櫻 桃

枇 杷

吳昌碩 艺文述稿

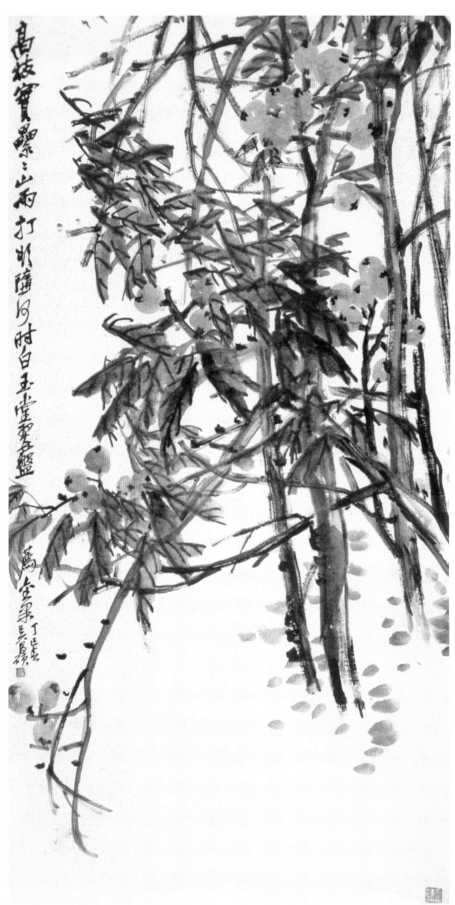

高枝實纍纍 山雨打枇杷

隨时白玉堂翠盤

爲 安農寫 丁巳冬 吳昌碩

枇杷

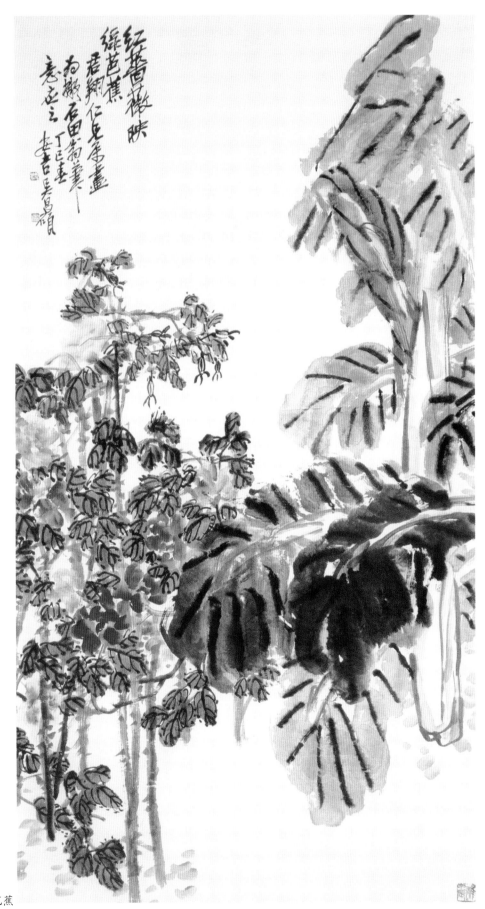

红蔷薇映
绿芭蕉
君翔仁兄属画
为撒石田翁墨意正之
丁巳春
安吉吴昌硕

蔷薇芭蕉

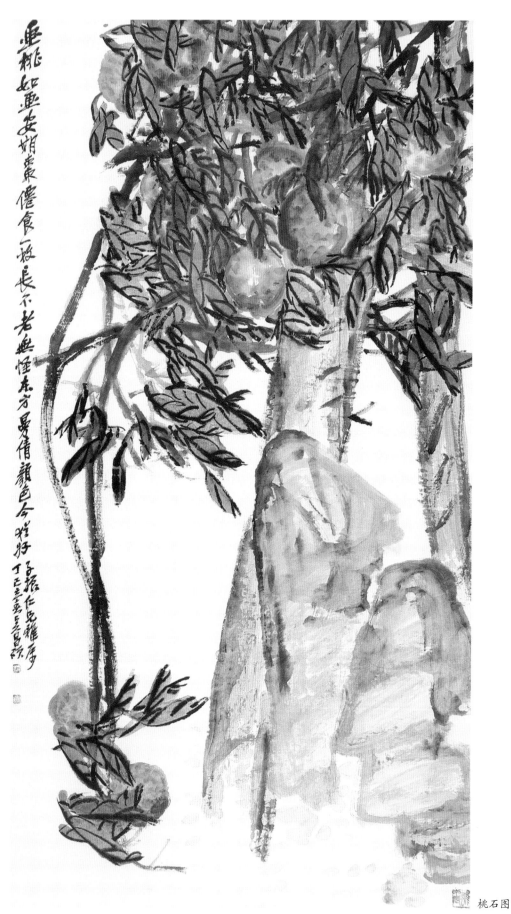

垂桃如画安媚衰儒食一饱长不老无怪东方曼倩颜色今犹好 子振仁兄雅属 丁丑十二月吴昌硕

桃石图

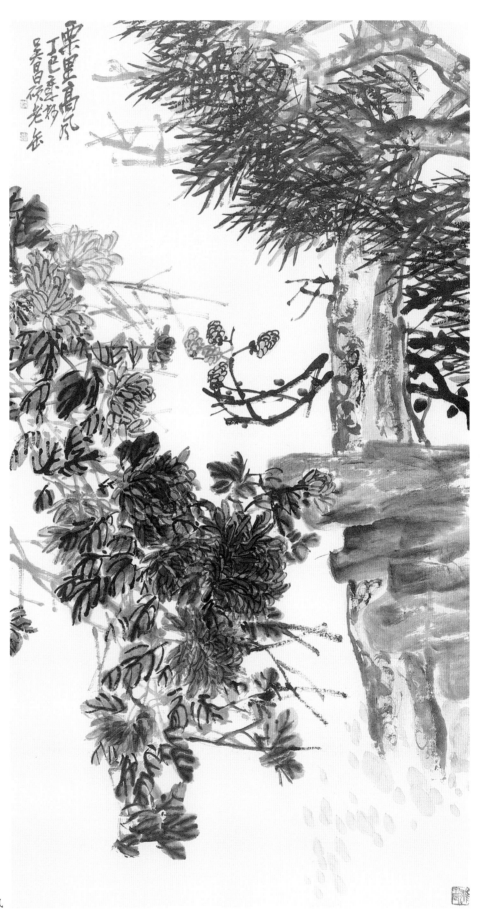

栗里高风

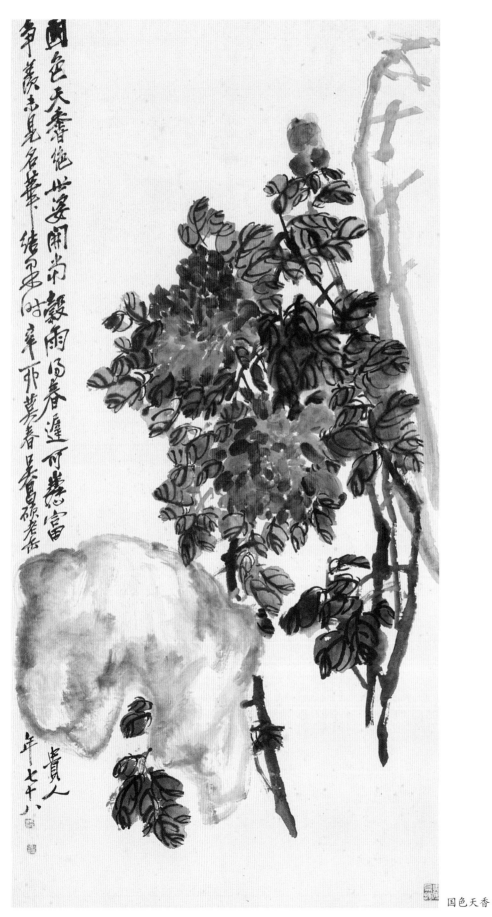

国色天香
国色天香绝世姿，开当穀雨间春迟。可怜富贵争豪奢，岂见名华结句时。辛亥莫春吴昌硕老缶年七十八。贵人

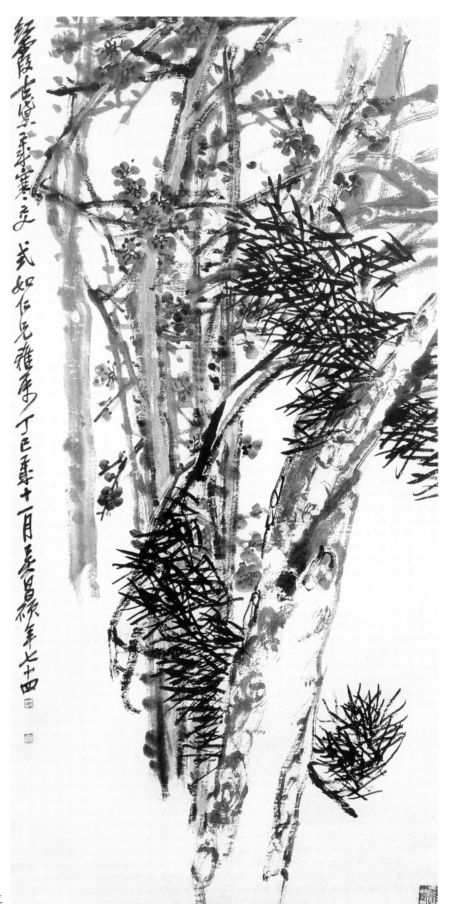

岁寒交

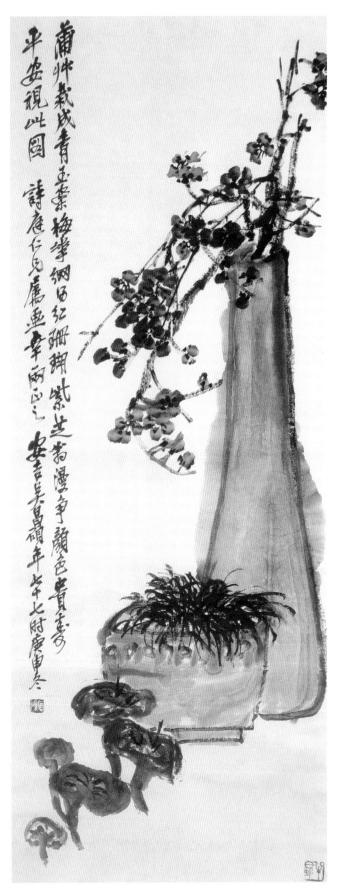

花卉图

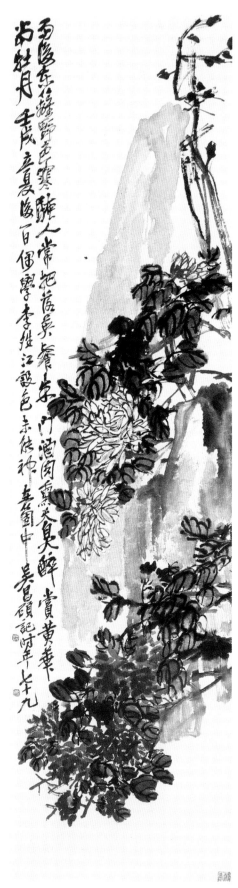

花卉图

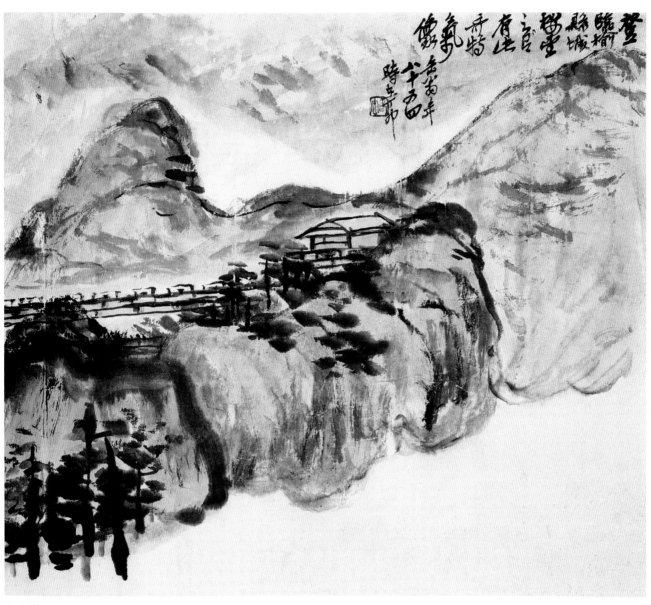

山水图

達摩面壁來證係目亂拜古宪全
天真豈鏡畫筆如有神宗任折
舊面辟身振衣歌立除貪嗔
道完宗固启千春

辟師狱獴

師來天竺受法多羅遠涉重洋乘實月童慧心可向隨佡以魔筆一筆五藥結
采自見蕭梁至今萬古刲鄰匼管西堂海實多魔像道德機巧千戈何不掃塵西歸
至沙咸歸清淨世界太和武國師像呈白額龀心骰欹目長袁朝實英壽頂禮對鋪野伽
嫵諦安明食菜如依片紙金君應劫不難印若老兄屬密辛酉清明吳昌碩年七十又八

光頭赤足垂兩鐵腹心廣體胖海上河邊佛也
敲壁學掮芋來封人唯笑示作歲禧未持帚長
笣柱得如識曰手報青南汁日不撒之大陸使年來
體鬳普誰逢坐笑笑腕帆舉非特者人忿南善蘭薜
涯佛我下兩為行屍走肉此頹之老姑圉圉像
為衆生祝南師言母但竊天祿
非意行市詩句見宗吕同夜叟邪和尚肇意
兑寥綵背许逼遊雜挺而神到合世崇鐵井記

身披破衲百衲衣浮白瓜
食痴而肥赤足蹦徧
大千界扪腹箕踞懷心怠
撰者人名利馬牛丰
修自嘻笑笑開吕布此衣
中心宮乾坤应坊杂心
甲宗盡陈月
镜盦友　吳昌碩冩於癇盧
子堀畔

达摩像　　布袋和尚

吴昌硕篆刻

吴昌硕大聋

吴俊长寿

苍石

苍石公

溪南老人

臣刘世珩章

瘦碧

王朝冕印

宝燕斋集古

屺怀所得宋元以来经籍善本

家住西小桥东东小桥西

心陶书屋

乌程蒋氏樱宵室藏

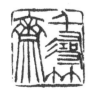

千寻竹斋

竹溪沈均珨字笈丽

复归于婴儿

曲园居士俞楼游客又台仙馆主人

吴昌硕艺术年表

道光二十四年　甲辰（1844）　1岁

八月初一（9月12日），先生生于浙江省安吉县鄣吴村。父辛甲，年24岁。

是年，俞曲园（樾）24岁，杨见山（岘，号藐翁）26岁，任伯年（颐）4岁，虚谷21岁。

道光二十八年　戊申（1848）　5岁

先生始由父亲启蒙识字。

是年，虚谷出家为僧。

咸丰三年　癸丑（1853）　10岁

先生至邻村学塾就读。离家虽远，而能风雨无阻，苦学不倦。稍长，且于勤学之余参加稼穑劳动。

咸丰七年　丁巳（1857）　14岁

先生于读经史之外，已兼及诗词。

始学刻印。因父亲好金石篆刻，先生幼年耳濡目染，每喜模仿，常在塾中伺隙奏刀，塾师虑其耽误学业，辄加劝阻。然在家受父亲诱导指点，先生大受鼓舞，学印刻之志益坚，用功益勤。因家贫无力购置刀石，恒以废铁磨成刻刀，每获一石，珍同拱璧，必屡磨屡刻。某次因刻石过久，困倦已极，握石不稳，不慎将左手无名指凿伤，乡间缺医少药，竟使无名指烂去半节。晚岁，先生常举此秃指，追述往事，以勉励后辈。

是年，朱彊村（孝臧）生。

咸丰十年　庚申（1860）　17岁

春，太平军一部自安徽广德界牌方面进抵浙江，清兵尾随而至，鄣吴村是必经之路，村民仓皇奔逃，先生随父转辗流亡，历尽艰险。途中父子又被乱军冲散，只得只身逃亡。其间，弟死于疫，妹死于饥（《夜半有感》诗中有"弟死疫妹死饥"之句）；聘妻章氏（安吉县过山村人），未及成婚，居家事姑，一遇情况紧急，即扶老人往山野间暂避。

咸丰十一年　辛酉（1861）　18岁

先生只身飘泊，经年不得一饱，常以野果、草根、树皮充饥。其间，曾在宋姓农家打杂工糊口度日（《岁寒》诗中有"担薪汲水一佣工"之句）。小除夕，得知父亲逃难至孝丰东乡半山地，即奔赴之。

同治元年　壬戌（1862）　19岁

三月，乡里稍宁，归家省亲。元配章氏已先数日病殁，草草掩埋庭中桂树下。

七月立秋，母万氏病殁。

同治三年　甲子（1864）　21岁

八月中秋，先生会同父亲回乡。故里荒烟蔓草，瓦砾遍地，亲人俱死于难中，仅父子两人相依为命。从此先生随父亲苦耕苦读，收拾残书，孜孜不倦。

同治四年　乙丑（1865）　22岁

父娶继室杨氏（安吉晓墅人），举家迁居安吉城内桃花渡畔。先生所居小楼仅堪容膝，题名曰"篆云楼"：屋前有园，名曰"芜园"。楼与园俱在抗日战争期间毁于兵燹，遗址仅有界石一块。秋，安吉县补考庚申科秀才，经老师潘芝畦一再迫促，勉强应试，即于此科入泮。

同治五年　丙寅（1866）　23岁

始从同里施旭臣受诗法，同时广泛深入学习名家书法、篆刻，尤好金石学。

同治七年　戊辰（1868）　25岁

二月十八日，父病殁于安吉，享年48岁。先生悲痛之余，用功益勤。

同治八年　己巳（1869）　26岁

负笈杭州，就学于诂经精舍，从名儒俞曲园习小学及辞章。

本年，编成《朴巢印存》。

同治九年　庚午（1870）　27岁

在杭州求学，与同学陈桂舟交往频繁。

冬，回故里度岁，就此留居安吉苦读习艺，以课邻人子弟、代人书写文章等为生。时更名芗圃，人称"芗圃先生"。

同治十一年　壬申（1872）　29岁

在安吉娶施氏夫人。夫人名酒，字季仙，浙江归安县（吴兴）菱湖镇人，小先生4岁。时家贫，赖夫人持家有方，得以粗安。

先生婚后常到菱湖岳家小住，爱在青云阁茶楼会友论文，吟诗作赋。

是年，曾随友人金杰赴上海，得识画家高邕之。

同治十二年　癸酉（1873）　30岁

在安吉从潘芝畦师学画梅，潘画梅著名于乡里。再赴杭投诂经精舍。在杭得识画家吴伯滔。

长子育生，乳名福儿。

是年，何子贞（绍基）卒（1799-1873）。

同治十三年　甲戌（1874）　31岁

秋，赴嘉兴，因施旭臣之介得识金铁老，同客杜筱舫（文澜）曼陀罗斋，又同游苏州。铁老与先生相识时年逾花甲，两人谈诗甚相得，成忘年交，先生曾为作诗题《虚舟纵浪图》。铁老授先生识古器之法，先生爱缶由是始。

本年，集拓印作成《苍石斋篆印》。

光绪元年　乙亥（1875）　32岁

赴湖州，馆陆心源家，间协助心源整理文物。

光绪二年　丙子（1876）　33岁

在湖州，馆陆心源家。

九月初八，次子涵生，乳名壶儿（壶字与湖字同音），字子苑，号臧龛。

是年，陈师曾生。

光绪三年　丁丑（1877）　34岁

先生早年作画多未保存，现所能见到最早之作品于是年始。先生最早之诗稿《红木瓜馆初草》存60余首，均为早年作品。

本年，集拓印作成《齐云馆印谱》，自署"吴俊昌石著"。

光绪四年　戊寅（1878）　35岁

来往于湖州、菱湖。

光绪五年　己卯（1879）　36岁

春，客吴兴，宿金杰寓中。刊"一孤之白"印，其边跋云："己卯春日，仓石道人作于苕上。"

托友人得任伯年画一幅，爱不忍释。

集拓所作成《篆云轩印存》，携往杭州向其师俞曲园求教，俞曲园极为赞许，欣然为之署端并题辞。

先生论金石篆刻之重要作品《刻印》长古当作于是年。诗中畅论刻印原理，颇多独到见地，诚为精辟之论。

光绪六年　庚辰（1880）　37岁

二月，得杨大瓢（宾）书"铁函"两字，因作"铁函山馆"印。

秋，曾赴京口。十月，回苏州，与金铁老重逢，叙谈甚欢。作《与铁老话旧》《坐雨和铁老》。

在苏州寄寓于吴云两叠轩。以《篆云轩印存》向吴云求教，吴云略为删削，更名为《削觚庐印存》。

因频年旅居外地，思乡心切，遂作《芜园图》《冷香图》，自题以诗，并征求友人题咏。

友人王复生为作先生小像，独坐松石间，自题五古两首。

本年，所作印尚有"美意延年""叩盆"。

是年，友交广泛，识吴秋农、金心兰、顾茶村、胡三桥、方子听等。在苏州与杨见山订交，常以诗文就正，因钦佩其治学与为人，欲师事之，见山复信固辞，愿以兄弟相称。其后20余年间，先生与之过从甚密，始终尊之为师长，敬礼不衰。

光绪七年　辛巳（1881）　38岁

初春，至嘉兴，偕杜楚生（连章）、沈养和（涵）泛舟南湖，题诗草暗壁。返苏州，仍寄寓吴云两罍轩。

夏，为汪鸣鸾治印，款云："辛巳长至末一日刻于两罍轩，吴俊。"

先生客居他乡，闻故里不靖，忧心如焚，作《辛巳纪事》诗。秋，作《辛巳重阳》诗，以抒乡思；又作《别芜园》诗，追述往事，并寄感慨。

本年，曾到丹阳，作有《丹阳道中》诗。

集拓印作成《铁函山馆印存》。

本年，所作诗尚有赠苏州县令周陶斋、为潘钟瑞题《香禅精舍图》。

光绪八年　壬午（1882）　39岁

春，因故里不宁，携眷宅居苏州西亩巷之四间楼，地近寒山寺。时鬻艺生涯清淡，不足以赡一家生计，友人荐作县丞小吏以维家计。

四月，书"道在瓦甓"四字以赠金俯将，金因知先生爱缶，遂以珍藏古缶为报。先生得之爱甚，即以"缶庐"为别号。

五月，刻"染于仓"印。

冬，跋《石鼓文》拓本。

本年，施旭臣过苏州见访，赋诗话别。曾至菱湖，与吴瘦绿论篆刻，互以印章相赠答，有《秋绿吟馆印汇》《诗草》等。与虞山沈石友论交，过从甚密。

光绪九年　癸未（1883）　40岁

正月初，因公去津沽，在沪候轮时经人介绍识画家任伯年，两人年岁相仿，性格相同，一见如故，遂成莫逆。

二月，徐康为先生《削觚庐印存》题扉页云："苍石酷嗜《石鼓》，深得蝌匾遗意，今铁书造诣如是，其天分亦不可及矣。兹奉檄航海北征，与其也行也识此。光绪九年二月，窥叟徐康。"

三月，在析津（今河北大兴县）识杨香吟。刻"湖州安吉县，门与白云齐"印，款云："癸未三月，仓硕记于析津。"由析津回沪，与虚谷、任阜长缔交。为张熊刻"张熊之印"，跋云："癸未三月，病后握管，殊嫌擘弱，安吉吴俊时客沪上"。本月，任伯年为先生作《芜青亭长像》。

是年，在苏州因潘瘦羊之介，与著名收藏家潘郑盦（祖荫）纳交，得遍观潘所珍藏历代鼎彝以及古今名家手迹。吴云去世，先生悲痛之至。

本年，《削觚庐印存》版已装成，先生以印章拓成散页以赠亲友，故《削觚庐印存》版本都有各异，相同者极少。

光绪十年　甲申（1884）　41岁

因友人金道坚（永）之介，延王竹君（璜）在寓中为两子课读。

六月，在苏州市肆中购得《河平四年造署舍记》刻石拓本，见其书法古朴，词意浑雄，信为西京故物，亟予裱装，并题识其下，又请施旭臣跋其后，同时购得者尚有《孝禹碑》拓本一件。

九月，为沈藻卿作"沈翰金石书画章"，边跋云："沈五之书画不轻为人作，余与父有年，恒以不得片纸为恨。甲申重九，饮我留有余斋，出佳石索刻，倚醉凿此。如不以为陋，知必有以报我也，仓石吴俊。"会高邕之，为治"狂心未歇"印，其边跋云："邕之老友别十二年，甲申九月遇于吴下，论心谈艺，依然有古狂者风。所作书画亦超出尘表，咄咄可畏。属刻此石，爱极成之以充知己之赏，仓石吴俊并记。"本月晦，梦元配章氏夫人，作《感梦》长诗并撰小序纪之。

杨觐翁以玉兰见赠，对花写照答之，并题以诗（《缶庐别存》）。长子育书报芜园近景，编成三绝句，寄令读之（《缶庐诗》卷二）。本年，所作诗文尚有登

北寺塔诗两首(《缶庐集》卷一)、复天津杨香吟书(同上)、跋董其昌杂临各家书、跋文氏四世书卷、为高邕之跋所藏《敦煌太守裴岑碑》精拓、跋《石鼓文》及明拓泰山刻石残字。

得元康三年砖,砖文中有"万年相禅",因治"禅甓轩"印。本年,所刻印尚有"明道若昧""墙有耳""终日弄石""十亩园丁,五湖印丐"、"梅花手段"等。《削觚庐印存》四卷印成,杨岘为题扉页,并跋一诗。

是年,赵酪叔(之谦)卒(1829-1884)。

光绪十一年 乙酉(1885) 42岁

本年,与林海如(福昌)同馆吴平斋寓。

元宵,为沈五刻"沈翰"印,边跋刻四间楼诗。

春,金铁老约游邓尉,不果,作诗纪之。游虎丘,作诗以纪(《缶庐集》卷一)。夏,为杨藐翁刻"显亭长"印。秋,赴嘉定,阻风,骑行十余里宿野寺,赋诗纪事。九月初八,为邕之刻"仁和高邕""仁和高邕之印"。

十月六日,于黄渡舟次刻"与陈留蔡江都李同名"印。本月,王竹君病殁,后事悉由先生斥资料理。

十一月廿九日,刻"高邕之"印。又为高邕之改号刻"乙酉改号孟悔"印。

十二月,刻"群众未悬"印。

本年,作《怀人诗》,怀念金铁老、杨见山、杨香吟、张乳伯、施旭臣、朱六泉、万东园、毕蕉贪、施石墨、潘瘦羊、汪荼磨、顾荼村、杨南湖、陆廉夫、裴伯谦、潘硕庭、沈藻卿等17位师友。本年,所作诗文尚有题《公方碑》诗、跋汉砖拓本等。编近作诗为《元盖寓庐诗集》,友人崔解甫为题诗云:"安吉吴君今奇杰,胸吞岣嵝包岐阳。双目今无邓顽伯,只手古有蔡中郎。使铁如风毫如剑,求者冠盖道相望。"

施旭臣为先生印谱题诗。

本年,所刻自用印尚有"安吉吴俊章""隅积""甓禅""击庐""苦铁无恙""不雄成""苦铁欢喜""魁父""窥生铁"等。又为夫人刻"季仙"印,为长子刻"吴育之印""半仓"(后来还刻过一方"吴育半仓")。

光绪十二年 丙戌(1886) 43岁

在苏州。

正月初五,三子迈生,乳名苏儿,字东迈。七日,作《丙戌人日诗》(《缶庐集》卷一)。二月十三日(花朝后一日),为高邕之刻第二十一印,文曰"今朝苦行头陀"。

三月,先后为高邕之刻"仁和高邕章""邕之无恙""仿封泥悔倉"等印。

春,沈石友自虞山寄赠象笋(因其莹白如象齿,故名),赋诗志谢(《缶庐诗》卷二)。

九月十二日,与潘瘦羊至虎丘,为倪云裼称觞,作诗纪之。潘瘦羊赠《石鼓文》精拓,诗以答之(《缶庐集》卷一)。秋日,卧病,沈石友以《习射》诗见视,并约游虞山剑门。不果往,诗以酬谢。

十一月,赴上海,任伯年为作《饥看天图》,自题长句(图勒石留杭州西泠印社及余杭县吴昌硕纪念馆),为任伯年刻"画奴"。

本年,长子育患天花甚剧,友人金瞎牛悉心为之治疗,得转危为安(《石交录》)。伯云以汉唐镜拓本持赠,刻"庆云私印"报之。本年,所作印尚有"子芹""庚子吉""臣炳太印""抑喜斋藏""沈祖右印"及自用印"安吉吴俊昌石""则藐之"等。

是年,金铁老卒,作诗哭之;徐韵生卒,作诗哭之。本年,所作诗尚有《十二友诗》(所咏十二友为吴瘦绿、张子祥、胡公寿、凌病鹤、朱频华、任伯年、吴菊潭、蒲作英、杨南湖、金瞎牛、金俯将、王竹君)及为杨藐翁题《孤松独柏图》诗。

光绪十三年 丁亥(1887) 44岁

春,沈石友自虞山寄赠赤乌残砖,赋诗言谢。二月十四日,为沈云刻"石门沈云"印。本月,为陆廉夫刻"画癖"印。

三月,为庸公跋"乾"字不穿本《曹全碑》。

四月,为吴秋农、冯文蔚刻印。

六月,至沪,任伯年为写《棕荫纳凉图》,并题曰:"罗两峰为金冬心画《午睡图》饶有古趣,余曾手临

数过。今为仓石老友再拟其意，光绪丁亥六月伯年任颐记。"为任伯年作《高邕之书囱图小像》并题长诗。得任伯年菊花图，书以谢之。八月廿八日为施氏夫人四十初度，先一日作诗以赠。

初冬，觅屋吴淞移居之。将之沪上，作诗留别藐翁（《缶庐集》卷二）。在上海移居舟中作诗赠施氏夫人（《缶庐诗》卷三）。泊南翔，寻檀园旧址不见，作诗至概。冬夜，写《吟诗图》，状枯寂寒瘦之景，并题云："夜漏三下，妻儿俱睡熟，老屋中一灯莹然，光淡欲灭。缺口瓶养经霜残菊，樵悴如病夫。窗外落叶杂雨声潇，倏响倏止，可谓极天下枯寂寒瘦之景，才称酸寒尉拥鼻微吟，佳句欲来时也。即景写图，不堪示长安车马客，远寄素心人共此情况。"

在沪作山水一幅，拟石涛笔法而参以己意，自题"狂奴手段"（此幅为笔者家珍藏，惜在"文革"中毁去，痛惜之甚）。闻施石墨至永康度岁，得来书喜反掉菱湖，作诗寄之（《缶庐集》卷二）吴伯滔赠山水障，索写梅花，应之并题以诗。为潘瘦羊、沈石友画梅，为沈所作梅题诗云"螺扁幻作杖连蜷，圈花著枝白璧园。是梅是篆了不问，白眼仰看萧寥天。"

本年，所刻自用印尚有"高阳酒徒""鹤间亭民"。

光绪十四年　戊子（1888）　45 岁
春，沈石友寄赠象笋，作画报之，并题以长古（《缶庐别存》）。三月，为徐子静刻"徐士恺""士恺之印""徐士恺信印""徐氏观自得斋珍藏印"。

四月，杨藐翁七十寿，作蟠桃大幛，并题长诗以祝（《缶庐别存》）。

夏，上海西郊荷花盛开，蒲作英邀往观，同作五律一首。

七月，刻自用印"砖癖"。

八月，女儿丹姮生，字次蟾。

岁暮，口占律诗一首（《缶庐诗》卷三），刻自用印"窳庵"。

作巨幅红梅，并题以诗曰："苦铁道人梅知己，对花写照是长技。霞高势逐蚊虬舞，本大力驱山石徙。"

跋语云："画红梅要得古逸苍冷之趣，否则与夭桃艳李相去几何？一落凡艳，罗浮仙岂不笑人唐突。"先生对梅花之感情深且挚矣。

本年，长子育病卒于沪，年 16 岁。施旭臣惜之，为作《吴童子哀辞》。先生后来在《己丑寒食》诗小序中云："育儿蚤慧，能文辞，读书能索古人意旨。"（《缶庐集》卷二）晚岁作《丁辅之子八岁殇，索题其小影》一诗中有"诗成我亦滋泪痕，儿亡托客沧海滨"之句，自注云："育儿十六岁病殁，能读《史记》《汉书》，曾记其《出猎》句云：'振臂一舒格苍虎，马头所向审群羊。'"

卫铸生将赴新加坡，书《南游话别图》索题，作诗题之（《缶庐集》卷二）。本年，所作诗尚有呈杨藐翁《迟鸿轩》诗（同上）、为万涧民作诗题《鹤涧诗龛图》（《缶庐诗》卷三）。为诺上人画荷并赋长句，诗中有句云："离奇作画偏爱我，谓是篆籀非丹青。"（《缶庐别存》）

光绪十五年　己丑（1889）　46 岁
元宵，刻"归安施为章"，款云："己丑元宵，仓石吴俊记于沪。"

春，治"张之洞印"，又刻"石墨""任和尚"印。

寒食，作诗哭育儿（《缶庐集》卷二）。在苏州，任伯年来访。时先生在县衙任小吏，公毕归来，袍服未卸，伯年即为写《酸寒尉像》，先生题诗寄意并以自嘲。

八月廿七日，刻"肤雨"印。

九月，闭户养病，为《缶庐印存》成集刊行。

十月，施旭臣为先生诗集作序（《缶庐集》卷首）。十一月十二日，为君直刻"己丑对策第九"印。本月，谭复堂为先生诗集作序并题诗（《缶庐集》卷）。除夕，作《岁朝图》，题诗云："守岁今宵拼闭门，门外人传鬼聚族。衣冠屠贩握手荣，得肥者分臭者逐。道人作画笔尽秃，冻燕支调墨一斛。画成更写桃符新，炮竹雷鸣起朝旭。"

本年，得散氏盘拓本（《缶庐诗》卷三《煮石

诗自注），临摹其中文字集为联语，以应索书者。陶柳门（甄）嘱书"蜗寄盦"额（《缶庐集》卷二）。本年，所作诗尚有为谭复堂题《疏柳斜阳读词图》、送郭晚香（传璞）主讲琼台书院（《缶庐诗》卷三）等。

光绪十六年　庚寅（1890）　47岁
在上海。

正月十七日，与友好集徐氏园林，纪念倪云林（瓒）

三月八日，施旭臣病殁北京，归安戴笠青（翊青）集赙归榇，余资谋刻其诗文遗稿。先生闻此噩耗，不胜悲悼，赋长诗哭之，共三首。

六月，应沈石友邀至虞山小游，在其斋中为归云等作横卷，并题以诗（《缶庐别存》）

重阳，偕凌病鹤、施石墨登华秀堂假山，赋五律一首。

十一月，奉令赴严家桥粥厂发灾民棉衣。

十二月初三夜，与屠朋、施为谈艺缶庐，并作画助兴，题五言长句（《缶庐别存》）。除夕，寓庐展拜先人遗像，泣赋二首（《缶庐集》卷二）。是年，始识著名金石文学家吴大澂（径斋），商讨学术甚相得，先生为刻"轻斋鉴藏书画"印。大澂好古富收藏，使先生遍观所藏钟鼎、古印、陶器、货布、书画等文物，先生如入宝山，博览深究，获益不鲜。其时，先生手自摘录笔记多种，惜多已散佚，现仅存《金石考证》（50余篇）与《汉镜铭》（28篇）各一册。

效八大山人（朱耷）画，自题古风一首："云出蓝敢谓胜前人，学步翻愁失故态。"又云："古今画理本一贯，精气居然能感通。"友人赠以周夺敦全形墨拓，自补菊水仙，作《岁朝图》，并题七绝二首；为姚芝生祝寿画菊，并题以诗；作画赠赵非昔（余建），并题五律一首（《缶庐别存》本年，所作诗尚有赠廖养泉（纶）诗（《缶庐诗》卷三）、题沈石友画、为万涧民题《空破诗思图》（《缶庐集》卷二）等。

是年，潘瘦羊病殁，作诗哭之（《缶庐诗》卷三）。徐三庚卒，年65岁。

光绪十七年　辛卯（1891）　48岁
春，作山水一幅，笔致苍劲，境界幽邃，画毕自读颇惬意，题以跋语曰："人谓缶道人画笔动辄与石涛鏖战，此帧其庶几耶？"

三月，日本著名书法家日下部鸣鹤（名东，字子赐，日本江州人，1838-1922）来华，与先生纳交，对先生书法钦羡之至，譬先生为草圣张旭，作诗云："海上漫传书圣名，云烟落纸愧天成。浮槎万里求遗榘，千古东吴有笔精。"先生对鸣鹤亦非常尊重，在题诗中称其书法谓"右军书法徒争先"。鸣鹤回国后，与先生书信往来不断，卓见翰墨情深。

初夏，任伯年为先生三儿迈（时6岁）作小影，手携一筐枇杷，憨态可掬。先生为题五言长古《书苏儿小影》（《缶庐集》卷二）。小暑节，偶忆早岁芜园老梅最繁一枝为大雪压折，邻翁摘去瓮水养之，不胜怅然，爰濡笔写梅花一幅，题以长句（《缶庐别存》）。

八月初一，写菊自寿，题诗张之。

本年，为施氏夫人作《采桑图》并题二绝（《缶庐诗》卷四）。为杨藐翁写《显亭归老图》并题一诗（同上）。在杨藐翁寓中写《醉钟馗》，作诗云："于今鬼成市，白日飞青搽。愿公奋长剑，弗使挪揄人。"又作《钟馗见喜图》，跋云："馗乎，馗乎，曷不奋尔袍袖，砺尔剑锷，入鬼穴，割鬼母，寝其皮而食其肉，俾四海八荒，纤尘不作，而依草附木之游魂，曾何足以供尔之大嚼？"施石墨寄来小像，为补松树，并题以志念（《缶庐诗》卷三）。任伯年为画《归田图》，戏题五律一首（《缶庐集》卷二）。游立雪庵，作《题立雪庵》《促冯大立雪庵赏菊》《立雪庵与茶老同作》《立雪庵和梓臣韵即示真岑僧》《石点和尚招饮立雪庵》等诗五首。杨藐翁命题严修能自写文稿，作诗以应（《缶庐集》卷二）。本年，所作诗尚有送金道坚游宦析津、和杨藐翁韵、赠袁朗夫及冯梓臣、为吴秋农题《瓶山画隐图》、题倪墨耕画吹箫仕女，以及题徐青藤《春柳游鱼图》（《缶庐诗》卷四）。

光绪十八年　壬辰（1892）　49岁

在上海，随笔摘记生平交游事迹，得20余篇，暂定名曰《石交录》，持请杨岘翁斧正，并请谭复堂题序（现存浙江省博物馆）。五月，集所藏砖砚10余方，拓为屏条四帧，分别题以跋语，寄赠施石墨。

夏，任伯年又为作肖像，题为《蕉荫纳凉图》，连同前作共有五幅肖像。此图写其袒腹持扇、迎风小憩之状，深得神似，诚为难能可贵之妙品，先生深爱之。

十二月，作《漠漠帆来重》《朝雨下》《听松》等山水画八幅（《缶庐老人诗书画》第一集）。本年，作《芜园图》以慰乡思。为任伯年珍藏"宝鼎砖砚"镂刻铭言云："画奴凿砚如凿井，画奴下笔如扛鼎，宝珠玉者谁敢请。"

自是年起，为郑文焯治印数十方，其中有"小瑕""文焯私印""瘦碧所藏金石文字印"等25方，均经文焯一一加以评语，如"秀劲""古茂""雄穆""沉毅"等等，并谓先生于《印人传》中"当推巨擘（文载1931年7月大东书局出版之《吴昌硕先生遗作集》）

光绪十九年　癸巳（1893）　50岁

二月，在上海编选壬辰以前所作诗为三卷刊行，题名《缶庐诗》，卷首有施旭臣、谭复堂两序，是为先生诗集刊本之最早者。

光绪二十年　甲午（1894）　51岁

二月，在北京以诗及印谱赠翁同龢。

三月，刻"迟云仙馆"印，跋云："甲午三月，薄游京师，下榻情寓斋，临别刻此，昌硕。"

中日战争爆发，八月，吴大澂督师北上御日，先生参佐戎幕，途中得以饱览祖国山川风物，作《羊河口望秦皇岛》《芦台秋望》及《榆关杂诗》；在山海关写景，作《乱石松树》图幅。

十一月，在榆关刻自用印"俊卿大利"，为暴方子（式昭）作诗题《山民送米图》（《缶庐集》卷二）。本月，作山水横披，题曰："甲午十一月与江楼鹿华东郭闲步得此，昌硕记。"

本年，作《苍松图》，与蒲华合作《岁寒交》图。

为杨香吟作杖铭，云："汝长须奴，汝识字夫，寻诗涉趣唯汝扶。"为赵非昔作画并题诗云："画图惭笔弱，聊障壁间尘。"（《缶庐诗》卷四）本年，所作诗尚有为张辟非（度）诗题《松隐小像》、为赵非昔题《宝慈老屋图》（同上）及和吴勒斋韵。

是年，任伯年肺病颇剧，先生作书慰之。

光绪二十一年　乙未（1895）　52岁

任伯年为作《棕荫忆旧图》《山海关从军图》。

二月，因继母杨氏病重急函催返，遂乞假南归，奉母至上海颐养。

三月，刻"破荷亭"印，又刻"缶无咎"印，边款云："岘师录联为赠曰：'缶无咎，石敢当。'乙未三月，吴俊卿。"

四月，为邵莜村刻"邵押"印。

小暑，刻"躬行实践"印，边跋曰："心伯鉴家属。乙未小暑，吴俊卿。"

秋，刻"仓硕"印，边款曰："仓硕自署其字。"

十一月四日，任伯年病殁沪上，作诗哭之，并撰联云："画笔千秋名，汉石随泥同不朽；临风百回哭，水痕墨气失知音。"十三日，顾若波病殁苏州，作诗哭之。

本年，作诗书《削觚庐印存》后，云："裹饭寻碑苦不才，红崖碧落莽青苔。铁书直许秦丞相，陈邓藩篱摆脱来。"由此可见先生之金石篆刻，其时已能摆脱藩篱，独创一格（《缶庐集》卷二）。为杨岘翁作《孤松独柏图》，并题七绝一首。顾鹤逸赠石，作诗以谢，即书《五龟室图》（《缶庐诗》卷四）。本年，所作诗尚有为倪墨耕题《璧月盒画图》、为刘光珊题《留云假月盒填词图》。

是年，吴伯滔卒。

光绪二十二年　丙申（1896）　53岁

高邕之得明拓泰山刻石29字，因以名其楼。元宵，先生为其刻"泰山残石楼"印。

二月花朝，作巨石一幅，巍然苍浑，题曰："苍老离奇之态，丙申花朝写意。"落款未署名，钤印亦仅用"湖州安吉县"印而未用名字章，乃以题款首字"苍"与画石暗喻系苍石所作，手法新奇别致。既望，刻"破荷亭长"印。本月，拟封泥之残阙者刻"高密"印。

五月，刻"破荷"印。

仲秋，刻"吴俊之印"。

十月，客古长洲作墨荷中堂。

得古碑拓数十种，闲窗聚观，深爱古人运笔之妙，作读古碑诗记之；出旧藏砚，涤去尘垢，如对故人，因作《涤砚》诗；读赵子昂画兰卷，题以跋语。

怀念任伯年，拟伯年笔法绘墨猫一帧，题曰："前朝大内猫犬皆有官名，食俸。中贵养者，常呼猫为老哥。"方外交密明赠古弥勒佛瓷像，诗以记之。本年，所作诗尚有书《石鼓》第八石、题《司马相如卓文君印册》（《缶庐集》卷二），及题自画山水幛子二首（《缶庐诗》卷四）

光绪二十三年　丁酉（1897）　54岁

元日，在苏州写《红梅》，并题以长歌。

八月初一，生辰，作自寿诗。十七日，赴昆山小游。廿八日，作诗祝施氏夫人五十寿（《缶庐诗》卷四）。冬，去常熟北郭访赵次溪，憩古村野屋，作诗记之。本年，曾至无锡、宜兴一带游历，沿途赋诗多首。又去溧阳访孟东野遗迹，作诗一首（《缶庐诗》卷四）过洪鹭汀新居，作五律一首（《缶庐集》卷二）。洪鹭汀示《即事》诗，依韵和诗。流览景光，偶成二绝句（《缶庐诗》卷四，后又收入《缶庐集》卷二）。此二首诗色彩浓郁，形象鲜明，富于情味，近民歌风，在先生诗集中别创一格。本年，所作诗尚有题顾鹤逸临查士标、王玗山水册，以及为沈子修题《红镫说剑图》等。

日本书法篆刻家河井仙郎，受日下部鸣鹤影响，深慕先生书法篆刻，神追不已。是年，将作品由日本远寄中国向先生求教，而先生亦乐以纳交，复长信大加赞赏，并表示同意会晤交往。

光绪二十四年　戊戌（1898）　55岁
在苏州。

三月，以切刀法刻"祥生"印。

春，赴宜兴公干，途中作《东汊舟中》诗咏所见（《缶庐诗》卷四）。偕程琴溪（嗣徵）、潘亮之（孔时）冒雨游宜兴蜀山东坡书院，诗以记之；又有晨眺太湖诸山、游龙池古刹等纪游诗。闰三月十三日，纡道荆溪国山访《禅国山碑》，作长歌志感。离宜兴，作《别阳羡》诗（《缶庐诗》卷四）。

五月，刻"须曼"印，跋云："戊戌五月刻竟邮寄诚之观察，俊卿。"

七月，偕子涵作故乡鄣吴村之行。

八月秋夜，与友人玩月沧浪亭作诗。

九月九日，偕二子涵、迈及友人汪鹭汀、蒋苦壶等登虎丘，作五言三首（《缶庐集》卷二）。本月，为宾园主人刻"寿潜"印。

秋，刻自用印"苦铁近况"。

十一月七日，作常熟之行，谒翁松禅不值，以篆刻印章留赠，次日承惠佳肴，而先生已匆匆返棹，诗以谢之。本年，偶读翁松禅赠赵非昔三绝句，末句述及先生，感和原韵（《缶庐集》卷二）。

本年，为潘祥生刻"潘"字印，自谓得封泥遗意。刻竹节砚铭。所作诗尚有题《踏青图》及赠曹君直、赠章蛰存、答蒋香农、酬华屏周赠诗等（《缶庐集》卷四）

光绪二十五年　己亥（1899）　56岁
在苏州。

三月三日，刻"聋于官"印。

五月，在天津遇潘祥生，为刻"吴兴潘氏怡怡室收藏金石书画之印"。

八月五日，于高邮舟次为潘祥生刻"祥生手拓"印。过淮上时，友人任小麓招饮，席间有谈淮阴侯事者，赋诗寄慨。

秋，作《竹石图》，题云："湘灵倒拔青鸾尾。光绪己亥新秋写于析津，苦铁。"

十月，为潘祥生治"绛雪庐"印，边跋云："祥生藏名人书画甚富，颜其庐曰绛雪，殆谓有十色五光之象耶？己亥十月，缶道人记。"

十一月，得同里丁葆元保举，受任江苏安东（今涟水）县令。作《岁己亥十一月摄安东县偶成》诗。先生原无意仕进，尤不善逢迎，到任一月即辞去（《癸酉元日》诗有"安东一月惭吾民"之句），遂刻二印以明志。一为"弃官先彭泽令五十日"，边跋云："官田种秫不足求，归来三径松菊秋，我早有语谢督邮。"又一为"一月安东令"。

本年，刻自用印"吴昌石"。方大示以《忆家山图》，题七绝二首（《缶庐诗》卷四）。所作诗尚有为乐陶翁赋诗咏《拱璧》（《缶庐集》卷二），以及赠姚侃翁画师、答方外交秋江鸿来访。

光绪二十六年　庚子（1900）　57岁
在苏州。

正月，自刻印"仓石"，边跋云："盐城得仓字砖，兹仿之。缶道人记于袁公路浦，庚子春正月。"

三月，致沈石友书中述行踪曰："第二月中已至上海……淮安府委清理清和县积案，弟因月来重听加剧，此差辞去不当，请假南旋。"时先生甫由袁浦归来。

五月，如皋冒巢民（辟疆）、裔鹤亭（广生）重游吴下，过访，出示巢民《菊饮倡和诗卷》及自著《栗娘小传》，喜而赋诗二首。又作《书鹤庐》《一峰亭》各一首。鹤亭藏有巢民遗物灵璧石一块，据先生《一峰亭》诗小序云："石高不盈尺，岩峦洞壑毕具，质如枯木，叩之有声，奇品也。"此石后为先生所得，即于石背刊铭言云："山岳精，千年结，前归巢民后苦铁。"（原物现藏西泠印社吴昌硕纪念室）

六月八日，为丁辅之刻"丁仁友"印。

秋，俞曲园为《缶庐诗》作序言。

十二月二日，为俞曲园八十寿辰，先生作长古一首、律句二首以祝（《缶庐集》卷二）。

本年，《缶庐印存》三集编成。治"薮石亭长"印，作诗题沈藻卿（翰）惠画《文官果》（《缶庐诗》卷四）。是年，作画中有《天竹》一幅，颇自得。

日本人河井仙郎（时年30岁）经罗振玉、汪康年介绍，投先生门下攻习篆刻，朝夕请海，执弟子礼甚恭。

是年，杨岘卒（先生于1913年作《题藐翁遗像》，诗中有"显亭归去十三春"之句，由此推算，杨岘应卒于本年）、沈翰卒。

光绪二十七年　辛丑（1901）　58岁
在苏州。

夏日，访友归来，避雨废园，遇卖浆者索画，写以贻之，并题五律一首。

七月，刻"老苍"印，边跋曰："老苍臂恙虽剧，刻罢自视，尚得遒劲之致，辛丑秋七月。"

本年，曾游南京，作《石头城望江》《饮桃叶渡》诗（《缶庐诗》卷四）。李季驯得拳石，峰壑明晦无定时，且有宝晋、松雪题字，见而悦之，题以长歌。作诗示聋婢康玉石，有"我作聋丞尔聋婢，一般都是可怜虫"之句；沈石友因先生有病，寄赠陈米、藤杖，遥劝加餐，作诗记次。所作诗尚有题《石友西泠觅句图》、答冯小尹与卢茂生，以及为陈辰田赋诗题其父陈经写竹（《缶庐诗》卷四）。

是年，谭复堂卒（1832—1901）。

光绪二十八年　壬寅（1902）　59岁
在苏州。

本年，病臂甚剧，很少治印，在所作《枯坐》《病时赠周同清（祖橙）》等诗（《缶庐诗》卷四）中可鉴先生病体概况。岁暮，作《梅花篝灯图》，颇有苍凉之趣。

作《赠内诗》五律一首（《缶庐集》卷二）。

本年，曾赴析津，行前友人林衡甫、洪鸳汀皆以酒钱，记之以诗（《缶庐诗》卷四）。作画赠鲍简庐（源湉）。并题以诗，作《乞花》诗赠冷香。所作诗尚有为胡匋邻题《风露香榭图》（《缶庐诗》卷四）、赠周季贶（《缶庐集》卷）。

是年，吴大澂（清卿）卒、李北溪卒。

光绪二十九年　癸卯（1903 年）　60 岁
在苏州。

八月初一，写双桃自祝 60 寿辰，并题诗云："琼玉山桃大如斗，仙人摘之以酿酒。一食可得千万寿，朱颜长如十八九。"

十一月，继母杨氏卒于苏州，享年 77 岁。

本年，作盆栽梅花一帧，颇饶古拙之趣，题为"缶道人自写照"。作诗题画像，云："桂瓢风已雠双耳，依佛文难成反身。未是清空未尘土，长裾摇曳尔何人。"

自定润格。编选壬寅以前所作诗为《缶庐诗》第四卷，连同前刊三卷，又《别存》（题画诗、石鼓集联，及砚铭等）一卷，合为一册，铅椠行世，是为先生诗集之第二次刊本。

是年，曾到上海严小舫小长芦馆作客。为乐陶翁作《青牙璋歌》（《缶庐集》卷二）。日本人长尾甲来华，与先生结为师友。

光绪三十年　甲辰（1904）　61 岁
四月，为庞芝阁刻"河间庞氏芝阁鉴藏"印。

夏，浙江知名金石篆刻家丁辅之、吴石潜、叶品三、王福庵等四人，聚于杭州西湖人倚楼，发起创立研究金石篆刻学术团体。时先生适游杭城，极表赞同，遂于孤山之麓芟除荒秽，拓地若干亩，醵资营建，定名为"西泠印社"。众推先生为社长，先生再三谦辞未获，始勉允焉。

六月，为庞芝阁刻"河间庞芝阁校藏金石书画"印，边跋曰："广芝阁先生精鉴别，为刻此印，甲辰六月三日昌硕。"

七月，以篆书题长诗于任伯年所作《蕉荫纳凉图》。后不意被窃，先生痛惜之甚。本月，施石墨病殁苏州，先生为之料理后事，并以抚孤恤寡为己任。

秋，病暴泻甚剧，通体浮肿，赖金瞎牛悉心诊治，始获渐瘥。先生感金高谊，为作小传，有云："君活我不一而绝不受一钱，古称独行之士，君当之无愧。"

冬，作《蔬香图》，题序云："芋肥菜熟，三秋之食无虞，饱饭徐步出与村塾先生信口谈今昔，不知陶唐、虞夏去我多远。光绪甲辰岁寒聋缶偶作。"

十二月十四日，移居桂和坊 19 号（苏州），名其斋曰"癖斯堂"。十日后，鲍简庐赠红梅两盆，画以报之（《缶庐别存》）。

本年，刻"雄甲辰"印。作画赠筱坪。作诗题石涛山水画，云："新诗题处雁飞翔，重屋孤舟树树僵。毕竟禅心通篆学，几回低首拜清湘。"所作诗尚有赠张让三、题闵园丁写作、题文小坡指画罗汉。

赵起（子云）投入门下，列为弟子，时年 30 岁。
是年，翁同龢卒、王幼遐（鹏运）卒。

光绪三十一年　乙巳（1905）　62 岁
元旦，画菊赠沈石友。

二月，西泠印社建仰贤亭，吴石潜摹刻浙派创始人丁敬身（敬）像嵌于壁间以资瞻仰，先生以诗纪之。

八月，同盟会成立，提出"驱除鞑虏，恢复中华，建立民国，平均地权"之革命政纲。先生对之颇为注意，常与二子谈论此事。

十月，刻"山阴吴氏竹松堂审定金石文字"印。

本年，曾到上海，赵石农拜识先生，作诗赠张公束（鸣珂）、赵石农。

作《枇杷凤仙》《墨竹》《晚荷》等画。为吴石潜刻"石潜大利"印。

为顾麟士（鹤逸）作《鹤庐印存序》。吴待秋持其父伯滔《潇潇盦图》索题，作七绝三首应之。为焦山汉陶鼎拓本补梅，作诗题之。本年，所作诗尚有送洪鹭汀返丹阳、赠崔大（适）、赠鲍简庐、题《寒灯授传图》、题《悟到琴心图》等。

光绪三十二年　丙午（1906）　63 岁
在苏州。

九月，顾鹤逸以寿阳郁文端手书"鹤庐"两字见示，求题跋语，应之（《苦铁碎金》）。

秋，沈石友作《北关外菜园村看菊》诗以寄示，先生取其诗意，写图赠之。

冬，顾鹤逸出其先德艮盦先生《石舫图》嘱题，作长歌以应。

十二月二十日，俞曲园卒于杭州。先生大恸，撰挽联云："薄植荷栽培，附公门桃李行，今成松木；名山藏著作，自中兴将相后，别是传人。"

本年，为闵园丁刻"园丁生于梅洞，长于竹洞"印。为峤庵写花草十二种，并题以跋语；写花卉八帧祝乐陶70寿，并题以诗。所作画尚有《富贵神仙》《破荷》《寒灯梅影》等。

为陶斋作诗题颜鲁公书《张敬同残碑》。峤庵以王忘庵作《四时花卉册》索题，为作跋语。所作文尚有跋董其昌画山松、跋李龙眠（公麟）画《降龙罗汉》、序徐农伯篆书《千字文》（原件已失，湖州画家吴迪庵藏有拓本），以及应陆叔桐属跋存斋手札。

光绪三十三年　丁未（1907）　64岁

二月，沈石友为撰《仓公事略》。

六月，徐锡麟与秋瑾在安徽、浙江起义，先生在苏州得知后颇为关注，曾函杭城老友询其事之端末。

夏，友人郑文焯在上海得先生失窃之《蕉荫纳凉图》，即以持赠，先生欢欣之至。文焯作题句云："此任伯年画师为吾友缶道人写行看子（即肖像），岁久沦佚，今忽得之海上，当有吉祥云护之者。爰为题记，以识清异。道人题诗其端，奇可玩也。光绪丁未夏始鹤翁郑文焯。"为张公来作《蔬菜》一幅，题曰："小饮息于瓴缶，大烹香入园蔬，容我东畚结屋，假得南窗读书。"

本年，乐陶以青玉牙璋见示，题以长歌（《缶庐集》卷二）。玉农属题其夫燮人《月庭寻诗图》，诗以应之。须曼示《金陵图咏》，为赋四绝句。所作诗文尚有题翁松禅画《斗牛》图卷、跋仇十洲画山水、跋赵伯骕画《夷齐图》、跋周文矩画《伯牙横琴》等。

光绪三十四年　戊申（1908）　65岁

二月春分，为丁辅之作诗题《西泠印社图》（西泠印社志稿）

十月，按沈石友诗意，作《短檠微吟图》。

读史可法家书，即书其后。本年，所作诗文尚有题任渭长画大梅山民（姚燮）诗意、题顾鹤逸写张（子野）范（石湖）词意图、跋李龙眠画佛像、跋钱选《青绿山水》、跋佚名人物古画、跋柯九思《枯木竹石》，以及跋《淳化阁帖》残本等。

宣统元年　己酉（1909）　66岁

夏，曾赴江西，作《鄱湖舟中》《泊浔阳江》《登滕王阁》《村农要饮》等诗。

本年，先生在沪与高邕之、杨东山等发起成立上海豫园书画善会。

刻"明月前身"印，一边镌有章氏夫人背面像，以怀念元配章氏夫人。此印常钤用于梅花画幅上。

二子涵得赵㧑叔《断万氏争葬地朱判》，先生作长歌题之，中云："无闷宰南城，吏才著卓卓。风流文采余，心细能折狱。……乾坤正多事，竞争叹危局。吏隐闭闲门，临风听修竹。"

为俞荆门写梅，荆门作诗谢之，即和韵寄沈石友。本年，所作诗文尚有送汪啸谷之官毗陵、为徐仁陵题《云林思亲图》等。

是年，在苏州与诸贞壮相识，论诗极为投契，许为知音，其后过从甚密，诗歌酬唱尤频，为先生晚年友好中交谊称笃。诸贞壮为作《缶庐先生小传》。

宣统二年　庚戌（1910）　67岁

在苏州。

元旦，展拜先人遗像，赋诗二首。

三月上巳，杭州戴壶翁发起壶园修禊，与会者12人，先生未及参与，仅列名焉（见《壶园修禊图》索题诗，《缶庐集》卷三）。

立夏，刻"处其厚"印。

六月初，大风雨后忽下雪，赋诗纪之。

夏，江行至武汉，作《长江与笙伯共饮》《江行入鄂境》《黄鹤楼口号》《游抱冰堂与笙伯、伯平、贞长》等诗。

十月二十二日，自武汉去北京，夜半过黄河铁桥，诗以纪之。抵京后，下榻友人张弁群（查客）家，遍游名胜古迹，极诗酒之雅、诙谐之乐。在北京为朱旭辰作诗题道光己酉年《搢绅录》，应葛㑽蔚属题其父毓珊像，为张绍莲作诗题清仪老人致其祖受之手札，又为期仲跋毛公鼎拓本。

八月初一，俞大赠棱枷画佛为先生祝寿，作长歌纪之（《缶庐集》卷二）。

消寒集同人集大鹤处，作诗一首。大鹤指画《寒山子》索题，赋七律以应。

是年，时病足，不良于行，作诗志之（手稿《有感》诗题下自注"时病足"，诗中有"生有自来愁漭荡，地天平处足蹒跚"句，又《依贞长韵》诗中有"着屐矜夔足"句，下自注云"病左足甚剧"）。

裴伯谦归自新疆，友人灵榇工具偕来，作诗以纪。读诸贞壮诗，和韵二首。为诸贞壮作诗题何东君自写诗。作《楼卧》诗寄沈石友、诸贞壮。商笙伯购得先生画桃，索再题，诗以应之。赵古愚刻《云台二十八将印存》，作长古题之。本年，所作诗尚有题唐寅山水卷、为多竹山题《香海写诗图》、题《汉史晨碑》等。

是年，日本人水野疏梅（名元直，疏梅为号，福冈人）经王震（一亭）介绍，拜会先生学中国绘艺。疏梅以葫芦相赠，先生以《疏梅赠葫芦》诗相酬，并注称其"长髯过腹，苦心为诗"云。

宣统三年　辛亥（1911）　68 岁
在苏州。

正月初二，游植园，作长歌纪事。

初夏，至无锡小游，作《惠山深处》《新茶怀贞壮》等诗（《缶庐集》卷二）。

六月二十二日，诸贞壮造访，在癖斯堂中尽读先生两年来所作诗，择其心折者加圈，并在稿本上题句。诸贞壮谈沪上即景，诗以纪之。

夏，移家上海吴淞，赁屋小住。登吴淞面海楼，作七律一首。

重阳，作诗送别跛翁（《缶庐集》卷二）。

秋，刻"古桃州"印。

鲍简庐约同人泛舟山塘，作五律一首。钱道士赠诗作画梅，诗以答之（《缶庐集》卷二）。读《散原集》，赋诗以赠。本年，所作诗尚有为蒋子贞题《东麓访砖图》、题徐五画竹、题石涛画、为沈大题石田画卷、题六舟僧手拓瓦当，以及寄诸贞壮（《缶庐集》卷二）等。

是年，蒲华（作英）卒，享年 80 岁，先生大恸。蒲华身后无人，先生为之料理后事。

民国元年　壬子（1912）　69 岁
在上海。

春日，游徐氏园，赋七绝一首（《缶庐集》卷二）。

八月初一，作《自寿》诗。

十月，至杭州游西湖，并与西泠诸友宴集。鲁澄伯（坚）作《西泠印社记》有云："犹忆十月某日同人宴集社中，缶老从容谓余曰：'前辈不生，我辈老矣。倘异日学子谓悲盦诸老翔步天衢，缶庐辈即不能蹑足，或能为悲盦携拾草履，则此愿跻矣。'念我朋从，当同此旨。"

丁辅之集前贤治印绝句，作《咏西泠印社同人诗》20 首，并系以小传，其中一首为先生作。

诸贞壮自登州（今山东蓬莱县）来诗索画梅，应之，并依原韵作诗寄谊。

本年，始以字行，自刻"吴昌硕壬子岁以字行"印。又刻有"缶老吴昌硕壬子以后书""虚素"等印。

是年，日本友人长尾甲以《长生未央砖》属题，诗以应之（《缶庐集》卷二）。日本人田中大庆郎首刊《昌硕画存》问世。

民国二年　癸丑（1913）　70 岁
在上海。

立春日，作诗赠诸贞壮云："聋我犹闻一字新，扬尘沧海奈游麟。病狂懒作孤舟客，意古不随天下春。

甲子大书由靖节，笠蓑长物隐元真。卜邻何事添欢喜，好学林宗戴角巾。"

七月立秋日，作七律一首及《七夕禁体》诗（《缶庐集》卷三）。

八月初一，作《七十自寿》诗（《缶庐集》卷三）。刻"七十老翁"印，边跋曰："七十老翁何所求，工部句也，余行年政七十，刻此纪年。癸丑八月朔，缶翁。"

九月重阳，上海西泠印社经10年之准备，正式宣告成立，并订立社约，发展社友。先生被推为第一任社长。

秋，梅兰芳初次来沪献艺，演出于丹桂第一台，先生应友人邀往观演出，盛赞其演技与唱艺。梅兰芳由刘山农陪同拜会先生，二人一见如故，此后兰芳成为常客。

作《秋风诗》，有"佳丽层台非所营，秋风茅屋最关心"之句（《缶庐集》卷三）。

重订润例。治"缶翁""吴押"两面印及"无须吴"印。

是年，王一亭投拜门下称弟子。由王一亭介绍，先生迁住山西北路吉庆里923号。屋为新落成，石库门，三上三下较宽畅，房东钱姓，与王一亭为姻亲，钱女是王侄媳。唯屋后是一片荒坟，境遇欠佳。两年后，铲平荒坟，又建新弄名经传里，环境为之一改。

为诸贞壮作诗题诸曦庵画墨竹卷。读俞光母朱氏《行述》，赋诗一首（《缶庐集》卷三）。钱听邠70寿，作诗和韵。本年，所作诗尚有《明季乐府》八首、题杨䍐翁遗像、题祝枝山草书《秋世》诗卷、题乾嘉诸老手札（《缶庐集》卷三），以及为梦才作题《西涧寻诗图》、题董香光书《天马赋》、题明宣德御笔猫、题椒堂画册、题袁重黎遗札等。

民国三年　甲寅（1914）　71岁
在上海。

三月上巳，参与九老会，摄影留念，并作诗纪之。谷雨，为王一亭刻"能事不受相促迫"印。

春，为健盦之妻作《冷香吟馆填词图》，并题以诗。

四月，门生赵子云购得先生62岁所作《桃实》一帧，先生为之题跋。为王一亭刻"人生只合驻湖州"印。

五月十五日，朝鲜友人闵兰匂病殁沪上，作长歌悼之。小序云："匂闵氏，朝鲜人。善写兰，自称东海兰匂。客沪上，交卅余载，嗜余刻印，为之奏刀三百余石。癸丑冬忽患肝肺，甲寅五月十五日病殁。越数日归榇，年五十有五。"（《缶庐集》卷三）夏至，为葛书徵拟垢道人笔意刻"晏庐"印。本月，撰《西泠印社记》，篆书勒石于社中壁间，供人观瞻。

九月重阳，饮于杨信之寓庐，同席者九人，摄影留念。本月，日本友人白石鹿叟发起，在六三花园翦松楼上为先生举办个人书画展。

秋，刻"半日村"印，边跋云："孝丰鄣吴村，一名半日村。甲寅秋，老缶。"

十月，为葛书徵刻"晏庐"印。应白石鹿叟之请，撰《六三园记》，勒石于园中。

冬，上海商务印书馆辑集先生所作花卉20幅，编印《吴昌硕先生花卉画册》行世，卷首刊有诸贞壮撰《缶庐先生小传》。

上海书画协会成立，推先生为会长。《缶庐印存》三集由上海西泠印社刊行。

本年，作诗自题71岁小影。读清道人（李瑞清）画松，作长歌张之。王一亭出所藏汤雨生（贻汾）与其夫人董琬贞合作之《三百三十有三士图》索题，作七绝一首应之。应张石铭属，作诗题《韫玉楼遗稿》（均见《缶庐集》卷三）。撰《龙华孤儿院启》。

是年，长尾甲归国，作山水和墨梅两帧赠长尾甲归去，并赋诗送别。为日本友人小栗秋堂撰《秋堂展观社记》。

民国四年　乙卯（1915）　72岁

正月元宵，为王一亭治"震仰盂"印。二十日为诗人白居易诞辰，与友人酿饮以祝，作诗纪之。

二月十八日，应刘翰怡之邀参加消寒第九集，诗以纪之（《缶庐集》卷三）

春，六三花园樱花齐放，约诸贞壮、王一亭往游，

作长歌纪之；往杭州游西湖，作《烟霞洞》诗（《缶庐集》卷三）。

四月，访得十二世从祖峻伯公所著《天目山斋岁编》诗集孤本，亟付影印，并作跋语以记其始末。惟孤本历岁久远，其卷二十五、二十七、二十八卷末均有阙佚，遍求他本钞补未可得。

六月，得从祖蘅皋公《读书楼诗集》。先是，子东迈之内戚至闽中识李阶荪，许见是集，先生乃属李拔可（宣龚）书索之，阶荪遂举以见。

九月重阳，为王一亭刻"鹤舞"印。

秋，为王一亭刻"鲜鲜霜中菊"印。

十一月，吴石潜辑集先生各体书法及绘画作品，编成《苦铁碎金》四册，并作跋语，由上海西泠印社石印行世。卷首刊有《饥看天图》及题咏。《缶庐印存》四集亦同时付印。

冬，自刻"小名乡阿姐"印。

除夕，作诗和诸贞壮韵。

上海"题襟馆"书画会推先生为名誉会长。

题《雪中送炭图》，诗云："人情世态不可说，趋势利若江河犇。趋之不足继谄媚，吮痈舐痔言报恩。溺势利者神志慴，目所下视气吐吞。那知白屋寒云屯，雪风猎猎柴为门。米无可炊棉无裤，鼻涕堕地冰一痕……"为商笙伯铭画砚。吴石潜得古瓷印两方，皆何震手治，书二绝句归之（《苦铁碎金》）。陈散原持诗见访，赋答；诸贞壮属题其祖父遗像，诗以应之（《缶庐集》卷三。）本年，所作诗尚有题八大山人（朱耷）画、应陶拙存属题明《陶元晖中丞遗集》（《缶庐集》卷三），以及为沈石友题《洗砚图》、题《桃源图》、题吴石潜画像、题顾鹤逸画《春风载酒图》、为跛僧题《松风碁韵图》等。

民国五年　丙辰（1916）　73岁

二月，又访得十一世从祖翁晋公所著《玄盖副草》，即付之影印，并志得书始末于卷尾。

暮春，作《饯春》诗（《缶庐集》卷三）。秋，为沈石友所得砚作铭："丹心照汗青，文正昔年铭。

衮职今谁补，归予野史亭。"又《铭研》句云："吟乐府奇偶，画猎碣杨柳。寄语鬼，无掣肘。"（《缶庐集》卷三）

冬，破居士赠元康砖砚，酬以《石鼓文》字轴。

本年，刻"老绳""听有音之音者聋""樾荫草庐""绳庵""稼田眼福""道子""晏庐""凿楹纳书"等印甚夥。

为吴兴朱五楼撰生圹志。作《西泠印社图》，并题一诗。为王一亭题余疑庵草书，诗云："平生一贫无所累，累在使墨如泥沙。亲朋遗我吃已尽，典衣自买碧横斜。学画未精书更劣，似雪苔纸拚涂鸦。"辞意自谦之至。题祁止祥临文天祥画墨梅七绝二首，其一首云："难兄难弟成遗老，梅树梅花比素心。今日山河同破碎，更谁泪墨貌山阴。"本年，所作诗尚有题任阜长（薰）画佛、题《竹林七贤卷》、题包安吴（世臣）诗册和董乐闲画册（《缶庐集》卷三），以及为张石铭作《适园杂咏》五首、为商玺伯题其祖母遗像、题沈石田（周）画雪景山水卷、题程瑶笙（璋）所示吴梅村（伟业）画等。

民国六年　丁巳（1917）　74岁

元日，作《丁巳元日》诗。

二月，为西泠印社撰书联语曰："印岂无源，读书坐风雨晦明，数布衣曾开浙派；社何敢长，识字仅鼎彝瓴甓，一耕夫来自田间。"

闰二月十八日，偕阮暗去六三园看樱花，同作五言长歌。

三月，沈石友自虞山寄赠象笋，作画并题长诗答之。

春，刻自用印"西泠印社中人""吴昌硕大聋""缶翁"。

五月十五日，施氏夫人病殁沪上，先生哀痛逾恒，竟得大病。病后屡次赋诗悼亡，情辞极为恳挚，其《夜不成寐》绝句云："桐棺一去隔浮云，来梦轻裾旧布裙。色笑承欢应似昔，缪家窝畔舅姑坟。""溪堂同赋竹深深，往事低徊思不禁。诗戒已持心是佛，双眸观我

当长吟。"

七月，沈石友在虞山病故，先生得此噩耗，深为痛绝，数度握管欲写挽诗，悲不能成篇。石友逝后不久，友人肖中孚携其诗稿至沪上，请先生为之点定。先生以诗稿为挚友毕生心血所萃，应以全貌公诸世人，故不忍予以删汰，仅为作序言，并赋诗志慨。

秋，洪鸳汀卒，作诗挽之（《缶庐集》卷四）。

冬，北方直隶、奉天等省水灾严重，被灾者百余县，饥民数百余万，各界人士发起救灾募款，先生为绘《流民图》作序义卖。

除夕，作诗云："无言别我遽长捐，强作欢颜笑语边。夫妇古稀人仅有，敢云天不假其年。"

作诗题《岘山十六逸老图》（《缶庐集》卷四）。明嘉靖中，湖州耆老顾箬溪、陈栋塘、董得阳、王怡山、唐一庵、韦南苕、张石川等集岘山逸老堂，拟洛社例，流连觞咏，笔者吴氏远祖苕溪（麟）石岐（龙）二公与焉，事见《湖州府志》与《吴氏家乘》。后人作《岘山十六逸老图》，先生追念先德，特作长古题其上。吴石潜得张叔未书"金篆齐"额索题。吴仲熊（字幼潜，石潜次子，能刻印镌碑）持所画山水册求教，作《勖仲熊诗》以诲之（《缶庐集》卷四）。本年，所作诗尚有题王孟津草书卷、题王仲山草书、为刘翰怡先德紫回作诗题《云山入道图》、题何子贞书册（均见《缶庐集》卷四）。

是年，李桢（苦李）由南通来谒，列为门弟子。

民国七年　戊午（1918）　75岁
在上海。

正月元日，在翦淞阁作诗和兰史韵。本月，为葛书徵刻"传朴堂"印。画松、竹、梅《三友图》付次子涵，并题以诗。

二月，命子涵、迈葬施氏夫人于故乡鄣吴村附近之凤麟山，并为先生营生圹。诸贞壮为作生圹志，诗以谢之。

三月上巳，游徐园，赋诗和鲁山。

八月，写《鄣吴村即景图》并题以诗，付涵儿家藏。

秋，曾患小恙。为王一亭刻"明道若昧"印。

本年，游虞山，于古董家见奚铁生画杏花一帧，借归细读，并拟其意。应商务印书馆之请绘花卉12帧，供《小说月报》封面之用。

酒井请王一亭为先生写像，即题七绝二首以酬。作诗题王耕烟画册。

民国八年　己未（1919）　76岁
在上海。

正月，重订润格，并题诗句及跋语。诗云："衰翁新年七十六，醉拉龙宾挥虎仆。倚醉狂索买醉钱，聊复字字曰从俗。"跋语云："旧有润格锓行，略同坊肆书佚，今须再版。余亦衰且甚矣，深迷在得之戒。时耶，境耶？不获自已，知我者亮之！"

五月，作设色葡萄一帧，题曰"草书之幻"。

大暑，刻"余杭褚德彝""吴兴张增熙、安吉吴昌硕同时审定"印。

七夕，为庞莱臣刻"庞元济印"。

九月，商务印书馆将先生所作之《小说月报》封面画编成单行本出版，题名为《吴昌硕花卉十二帧》。

秋，为沈寐叟刻"海日楼"印和"延恩堂三世藏书印记"。

立冬日，画竹一帧，题诗云："一竿寒绿影婆娑，雪后萧萧近水坡。倘遇伶伦制为笛，春风吹出太平歌。"

十一月，为古鼎全形拓本补牡丹。

十二月，张弁群集拓先生所刻印百余钮，编成《缶庐印存》八卷，褚德彝为作序。

孙隘堪（德谦）、沈寐叟（曾植）为先生诗集撰序（《缶庐集》卷首）。

本年，与王一亭合作《流民图》，并题诗以印成石印本，义卖助赈济灾。所作诗文尚有为王一亭题文徵明画卷、为木公题徐天池画册、赠阮嘤、答费龙丁、为刘澄如题文徵仲《赤壁图》（《缶庐集》卷四）等。

远戚诸闻韵、诸乐三兄弟（属先生孙辈）来寓。闻韵才思敏捷，先生深爱之。

民国九年　庚申（1920）　77岁

在上海。

元旦，作《庚申元日》诗。曾重订润格，题诗云："衰翁今年七十七，潦草涂鸦惭不律。倚醉狂索买醉钱，酒滴珍珠论贾直。"惊蛰后三日，为葛书徵刻"舞鹤轩"印，后又为刻"书徵"印。二月寒食，作诗和诸闻韵。

五月端阳，赋诗二首。十五日，悼念施氏夫人，赋五律一首。

六月小暑，为葛书徵刻"以成室"印。

七月，吴兴刘承干为先生诗集撰序（《缶庐集》卷首）。

八月，梅兰芳再度来沪献艺，由袁寒云陪同拜晤先生，并向先生请教绘艺。先生为画梅花一帧，题诗以赠，诗云："翻凤舞袖翠云翘，嘘气如兰堕碧霄。寄语词仙听仔细，导源乐府试吹箫。""画堂崔九依稀认，宝树吴刚约略谙。梅影一枝初写罢，陪君禅语立香南。"此后，梅经常向先生请教，虽不入室而执弟子礼甚恭。

九月，孙雪泥搜集先生及其门生赵子云近年所作书画数十幅，编为《吴昌硕赵子云合集》，作为"时人书画集"。

秋，先生逢入泮周甲，作《重游泮水诗》（《缶庐集》卷四）。朋辈以盛事难得，咸设宴以祝，并以诗画、碑拓等见赠，吴待秋为作《重游泮水图》，当时艺苑名流题咏者甚众。

十月大雪，为冯煦刻"蒿叟"印。

本年，为瓠隐刻"瓠隐藏书"印，为丁邦刻"丁邦之印"，为冯煦刻"冯煦之印"。苏州顾氏拓成《汉玉钩室印存》，所收印皆为先生治刻。

为沈寐叟画《海日楼图》，并题七绝一首。冯君木（开）索画梅，应之并题以长诗。应养浩属绘《玉茗图》，并作七绝三首，以悼石友。其小序中有云："石友庭中玉茗一枝，数百年前物，开花时吟啸其下。石友病殁，花亦枯死，金曰：'玉茗殉主矣！'养浩书来索图，三绝志凄感。"（《缶庐集》卷四）张弁群赠唐钟精拓，赋诗以谢。僧六舟持赠计曦伯藏永安计

氏砖，作诗二首以酬。饮周梦坡宝斯堪，赋七律一首。本年，所作诗尚有为高吹万题《寒饮图》、赋半淞园看梅、题陈虡公诗卷、题李晴江画册、为高野侯题坡公画像、咏吴氏园林赠吴善庆，以及应甘君属题《非园图》、题王孟津诗卷（《缶庐集》卷四）等。

是年，日本长崎首次展出吴昌硕先生书画。东京文求堂继刊《吴昌硕画谱》，长崎双树园刊行《吴昌硕画帖》。

民国十年　辛酉（1921）　78岁

元旦，赋《辛酉元日》诗，云："只合传觞在笔先，醉书惟十有三年。万言元草增杨子，两赋奇观续孟坚。潮影奔腾龙宛宛，梦痕萦绕蝶娟娟。情魔斩断谈何易，我欲磨刀试踏天。"

二月，赴杭州在西泠印社参与宴饮，散后图其一角，以纪游踪（《缶庐近墨》）。周梦坡约游灵峰寺，登来鹤亭，作诗赠许犿叟；又作诗和梦坡（《缶庐集》卷四）。

三月上巳，坐雨，作七律一首。

春，以汉碑额遗意刻"恕堂"印。

四月初八浴佛日，先生以钝刀刻"我爱宁静"印。同月，又刻"澹如鞠"印。本月，三子迈自北京归，出梅兰芳所赠花鸟扇面，先生见而悦之，题跋语于其上云："客岁春夏间畹华来沪，有过从之雅，尝作画奉赠，别去忽忽逾年矣。迈儿归自京师，出画扇，则畹华之赠，画尤美妙。当设色写生时，必念及缶庐颓老，重可感也……"

八月，治"同治童生咸丰秀才"印。

九月重阳，周梦坡招饮层楼，作诗和韵（《缶庐集》卷五）

秋，荀慧生来沪献艺，由刘山农介绍，持所绘册页请益，先生重其才艺，欣然予以启迪，从此慧生执弟子礼甚恭。

十二月，患头痛，至除夕始痊可，作长古《辛酉除夕头疡初平，信笔书之》。本年，《汉三老碑》被某日商购去，为赎回祖国文物，与西泠印社同人不辞

辛劳，奔走呼吁，作画义卖，终募得巨款八千元将该碑赎回，由西泠印社建石室永久保存。

所作诗尚有题黄仲则手书诗册、题费龙丁小像、和黄宽夫赠诗、示门人刘玉庵与吴松林、和日本友人田边秋谷、和水野疏梅诗送其东归（《缶庐集》卷四）等。此外，先生又有《木兰花慢》《念奴娇》《渔家傲》《鹊桥仙》等四阕词作。

日本大阪首次展出先生书画，轰动艺坛，高岛屋据此刊行《缶翁墨戏》问世。东京至敬堂出版田口米舫所编《吴昌硕书画谱》。日本著名雕塑家朝仓文夫慕先生行谊，范铜铸先生胸像以赠，先生转赠西泠印社，藏在石罃中，名曰"缶罃"。

是年，高邕之卒。先生痛失良友，作诗悼念。

民国十一年　壬戌（1922）　79岁

三月十八日赴杭州，西泠诸友置酒为先生寿，诸贞壮作文诗赋纪事。缶罃施工将毕，先生躬为营度，像下镌有沈寐叟撰书像赞。诸贞壮为作《缶庐造像记》，王一亭斥资筑亭于罃上（《西泠印社志稿》）。王竹人（云）为画小像，景补西泠印社，诗以酬之（《缶庐集》卷五）。

五月，为王竹人画《雪蕉书屋图》，并题以诗。

夏，丁辅之辑集先生近年来诗画精品，编成《缶庐近墨》一集，交由上海西泠印社用珂罗版刊行，沈寐叟题端。

九月重阳，登一览亭，诗以纪之（《缶庐集》卷五）。本月，毛浩甄新得李伯时所书《金刚经》，为作跋语，并题二绝句归之。

本年，刻"老夫无味已多时"印。作《耦圃》诗赠查客。秋雪庵祭两浙词人，周梦坡索赋，作五律一首应之；观刘玉庵指画，作五律一首（《缶庐集》卷五）。所作诗尚有题吴松梫小照、题朱半亭画像、题吴意斋画榆关景物、为楼村题画卷（《缶庐集》卷五）等。

本年，沈寐叟（曾植）卒，作诗哭之。曾问学于先生的日本书法家日下部鸣鹤去世。

民国十二年　癸亥（1923）　80岁

元日，赋《癸亥元日》长古一首（《缶庐集》卷五）。春，丁辅之赠以紫檀手杖，先生自镌铭言于其上。五月，丁辅之续辑先生近作为《缶庐近墨》第二集成，仍由上海西泠印社刊行。

八月初一，先生八旬寿诞，赋诗及长歌自寿，又撰联曰："寿届杖朝，铭并周书期不朽；歌惭奉爵，骚闻屈子独能醒。"（《缶庐集》卷五）大书篆书巨幅"寿"字计80幅分赠诸亲好友，其中一幅尤见精神，请王一亭补鹤于下，相得益彰。诸贞壮自杭州来，撰文以寿，赋诗谢之（《缶庐集》卷五）。是日，朋辈及门弟子借北山西路海宁路口茧业公所祝嘏，嘉宾云集，盛极一时，亲友纷纷以诗画相赠。当晚演出京剧，由梅兰芳演《拾玉镯》、荀慧生演《麻姑献寿》并与袁寒云合演《审头刺汤》、戎伯铭演《贵妃醉酒》、画家熊松泉演《华容道》。是日，王个簃以所作篆刻请益。

秋，与友人同游龙华，作诗和韵（《缶庐集》卷五）。冬，为梅兰芳画梅一帧，题跋语云："癸亥腊八日，为畹华拟汪巢林笔意，八十老人吴昌硕大聋。"

余杭县超山报慈寺前有宋梅一本，乱枝古干，春来着花。周梦坡筑亭以护，并立石表之，先生为宋梅写照，题以长款，又撰联镌亭柱上，联云："鸣鹤忽来耕，正香雪留春，玉妃舞夜；潜龙何处去，看萝猿挂月，石虎啼秋。"

朱彊村刻印见赠，文曰"彊公勘"。

饮周梦坡处，席间诗赠李审言，并同作一首。所作诗尚有和裴景福、祝朱匏翁70寿、答陈飞公、长歌赠孙隘堪（《缶庐集》卷五）等。

是年，潘天寿由诸闻韵引见拜谒先生，并携带书画求教，先生见其英年力学，对之极为器重，欣然予以指导，并撰联以赠曰："天惊地怪见落笔，巷语街谈总入诗。"潘天寿在《回忆吴昌硕先生》一文中提到："回忆联中所写的篆字，用如锥划沙之笔，有渴骥奔泉之势，不论一竖一划，至今尚深深印于脑中而不磨灭。"冬，先生门弟子陈衡恪卒。

民国十三年　甲子（1924）　81 岁

正月，作《甲子元旦书怀兼呈彊村》，并作《元日习书》（《缶庐集》卷五）。

春，游六三花园看樱花，作诗和朱彊村韵（《缶庐集》卷五）。

八月，江浙战争爆发。作《兵警》诗和沈醉愚，痛斥频年军阀混战，对外屈辱，愤慨之至。因军阀混战，先生益念故乡安危，赋《忆芜园》长古一首寄怀（《缶庐集》卷五）。数年前，赵石农以虞山特产砂石制砚持赠，砚质厚大而细腻，易发墨，先生置于案头应用。先生用墨极浓，专人磨墨，不意是年砚底竟磨穿一孔，可见先生作书绘画之勤（此砚原由家属保存，惜于抗战避难时失去）。先生年逾八旬，仍不失其童心，兴至恒与幼孙撩袍作戏，怡然忘老，有时茶余酒后，高歌一曲"天淡云闲"，情极欢畅，并能自编昆曲，对客高歌。

本年，朱彊村示近作，依韵和之；读沈石友诗稿，书五言长歌一首；蒋香谷（兆兰）赠五律索和，诗以应之；鲁山索诗，赋七律一首以应。所作诗尚有答梦华、酒罢作诗呈朱彊村、和曹拙巢、为许苓西题《西湖归隐图》（《缶庐集》卷五）。

民国十四年　乙丑（1925）　82 岁

在上海。

元日，作《乙丑元日诗》（《缶庐集》卷五）。元宵，延王个簃课孙长邨。王个簃敬慕先生艺术，执弟子礼甚恭，师事尤勤。此后，王即列为门弟子。

初春寒甚，大至过寓长谈，作诗送其北行（《缶庐集》卷五）。

五月，乘人力车于先施公司门口电车撞翻，先生扑地，一时满面鲜血。经医检查诊治，幸仅伤及皮肉，并无内伤，作七绝三首自慰，题为《一跌》（《缶庐集》卷五）。秋，偕友人共饮半淞园，作五律一首。患肝疾甚剧，失眠达八九宵，朱古薇劝戒善吟，先生不以为然，病愈后作长诗《病愈寄朱彊村》（《缶庐集》卷五）。

八月初一，画墨梅一帧，并题七绝一首（《击庐集》卷五），有句云："蝶谁梦续疏还补，琴不弦张抚自伤。"有悼亡之意。

冬，王个簃回海门度岁，诗以言别（《缶庐集》卷五）。

本年，金西厓以自刻扇骨见赠，诗以谢之；金甸老 70 寿，集周梦坡寓，诗以祝之。所作诗尚有答日本友人桥本关雪赠诗、作诗题八大山人画鸟石（《缶庐集》卷五）等。

商务印书馆辑集先生 70 岁以后所作画 16 帧，以珂罗版精印问世，题为《吴缶庐画册》，由黄宝戉署端。

是年，为沙文若（孟海）圈选印稿，并题诗鼓励，印稿后由马一浮定名为《兰沙馆印式》，嗣后，沙亦列为门弟子。

民国十五年　丙寅（1926）　83 岁

在上海。

元日，作《丙寅元日》诗（《缶庐集》卷五）。

二月，白石鹿叟自龙华移老梅一树至六三花园中，先生为植地栽之，赋诗以纪（《缶庐集》卷五）。

春，至东园看樱花，作长古一首（《缶庐集》卷五）。

九月重阳，登高，作诗和友人韵（《缶庐集》卷五）。廿五日，门生王个簃 30 寿辰，作《墨菊》一帧，并题诗祝之。本月，上海西泠印社辑集先生作品花果册页 12 帧，编成《吴昌硕花果册》影印问世。

冬，周梦坡约作消寒之饮，赋七律一首。十二月十八日，李伯勤处消寒第三集，赋诗纪之。浦左俤，乡人招饮，成诗一首（《缶庐集》卷五）。

除夕，作诗一首，有"心太平知何日事，拈来孤本读黄庭"之句（《缶庐集》卷五）

本年，潘天寿持所画山水障子求教，先生谆谆以示勖勉，作长歌以赠，有"只恐荆棘丛中行太速，一跌须防堕深谷"之句。大至示车中诗，依韵和之；沈醉愚过先生小楼，同赋长古一首。所作诗尚有题金农墨画蔬果（《缶庐集》卷五）等。

日本大阪高岛屋第二次展出先生书画，继续刊印

出版《缶庐墨戏》第二集。

是年，门生刘玉庵病殁苏州，作长歌挽之（《缶庐集》卷五）。

民国十六年　丁卯（1927）　84岁

正月，周梦坡约饮春霄楼，戏成五律一首（《缶庐集》卷五）

初春，去岁移植六三花园中之老梅繁花盛开，鹿叟招饮梅下，诗以张之（《缶庐集》卷五）。

三月，荀慧生来沪献艺，在一品香向先生补行拜师礼，正式列为门弟子。

本月，闸北兵乱，避居西摩路李全伯勤家，途中作诗四首。嗣后为避兵乱，至余杭县塘栖镇小住，率儿孙辈同游超山，饮宋梅下，应报慈寺僧请赋五律二首（《缶庐集》卷五）。先生平生以梅花为知己，尤爱超山宋梅，徘徊不忍遽离，遂觅定报慈寺侧宋梅亭畔坡地为身后长眠之所，嘱儿辈遵之。

至普宁寺看牡丹，作诗四首（《缶庐集》卷五）。

夏，住杭州西泠印社观乐楼，曾与门人王个簃留影于《汉三老碑》石室前。返沪前，作《丁卯夏将返海上留别》诗（《缶庐集》卷五）。六月初九日，次子涵在上海病逝，家人恐先生过于悲伤，秘不相告。先生返沪，家人以涵去日本为词。

九月重阳，偕诸贞壮、狄楚青、周梦坡、姚虞琴等友人在华安公司崇楼登高，赋诗和韵。

十月初九，与朱古微、龚景张合影。本月，先生书赠荀慧生"仙乐风飘"额。

作《半日村图》诗书其后。散步竹林，作画题诗云："琅玕万个写初成，流水潺潺最好听。移得一隅干净土，商量何处著茆亭。"诸贞壮示近作，赋诗和韵。本年，所作诗尚有和王个簃韵、题《王个簃印存》（《缶庐集》卷五）等。

十一月二日，为孙女棣英将于十一月十五日出阁行大盘，先生过分兴奋致病。三日，作兰花一帧并题以诗，翌日即中风不起，此幅遂成绝笔。六日（11月29日），八先生逝世于沪寓，临终前以45岁所作《墨梅》一轴付与王个簃作为纪念。先生溘然长逝，艺坛人士闻择咸奔走相告，无论识与不识皆悼痛惜，门生故旧哀恸尤深，公祭之日各方致送挽诗挽联极多，备极哀荣。

民国十七年　戊辰（1928）　卒后1年

子东迈持先生晚岁所作诗篇，请先生生前至交朱彊村、冯君木为之整理，编为一卷，连同先生手编之四卷，定为五卷，题名曰《缶庐集》，铅椠行世，并由朱彊村署端，谭复堂、沈寐叟等作序言。

日本大阪高岛屋举办第三次"吴昌硕书画展览"，同时刊行《缶庐遗墨》。

民国十八年　己巳（1929）　卒后2年

冯君木为先生绝笔兰花题跋语云："缶庐先生以丁卯十一月六日卒，是帧为其三日前所画，翌日即中风不能语，盖最后之绝笔也。苍劲郁律，意趣横生，将非庄周所谓神全者耶？次东迈兄属题，谨赋一律：'衰腕尤能百屈申，自凭秃笔挽余春。芬芳后土吾将老，窈窕山河若有人。出手花光增惝恍，呕心诗句缥怨辛。绵绵神理应天尽，乞与湘累作后身。'己巳十月，冯开。"

民国十九年　庚午（1930）　卒后3年

子东迈与先生门人王个簃、潘天寿、诸闻韵、诸乐三等创办私立上海昌明艺术专科学校，地址在当时的贝勒路望志路口（即今之黄陂路兴业路口），聘王一亭任校长，吴东迈自任副校长，学科有西画、国画、雕塑等，以国画为重点，学生中成绩较优者有刘伯年、冯建吴、邱及等。

民国二十一年　壬申（1932）　卒后5年

子东迈遵先生遗命，在超山为先生安窆羕，并将章氏夫人灵主暨施氏夫人灵椁移葬于斯。墓左有白石造像，执卷屹立，栩栩如生。墓侧立有《缶庐讲艺图》，为门生王个簃、沙孟海等19人所绘建。冯君木为撰墓表，陈散原为撰墓志铭，墓表由于右任书丹、周梅

谷镌石。昌明艺术专科学校学生刘伯年、邱及、李宴陶、沈蕴真、薛士芳等36人同赠纪念白玉佛像镂于石碑（《吴昌硕先生藏魄志》）。

王个簃为撰《缶庐先生事略》，备述先生生平，刊诸报章。

1957年　丁酉　卒后30年

秋，上海市美协借文化俱乐部举办先生书画展览会，轰动上海及外地艺术界。

9月，中国美术家协会在北京举办"近代画家吴昌硕、任伯年、陈师曾、黄宾虹国画展览"，展出先生各个时期作品数十件，会后，又慎重遴选作品数件送故宫博物院珍藏。

为纪念先生逝世30周年，浙江省文化局设立吴昌硕纪念室于杭州西泠印社之观乐楼，陈列先生遗物及代表作，以便群众观摩。为充实纪念室内容，子东迈捐献昌硕先生大批精品遗作及遗物，受浙江省人民政府颁状奖励。11月29日，浙省与外地文化界人士集会纪念先生逝世30周年，纪念室亦于是日正式开放。此后还决定恢复并发展西泠印社组织，开展学术研究及文艺创作活动，由潘天寿、张宗祥等负责筹备。

1958年　戊戌　卒后31年

4月，子东迈应浙江人民出版社之约撰写之《艺术大师吴昌硕》出版。

1959年　己亥　卒后32年

5月，北京古典艺术出版社出版由张谔、吴一舸合编之《吴昌硕画集》。卷首有王个簃所撰《吴昌硕先生传略》，内包括先生各个时期所作画80帧，按创作年代排列，可以概见先生画风演进之过程。

6月，上海人民美术出版社出版《吴昌硕画选》，卷首有王个簃所撰前言。

1960年　庚子　卒后33年

为充实吴昌硕纪念室内容，子东迈又一次捐献大批文物，其中有昌硕先生书画、篆刻等作品甚多。

1961年　辛丑　卒后34年

1月，上海美术家协会举办"上海历代书画家作品展览"，其中展出昌硕先生作品多件。

6月，北京荣宝斋出版《吴昌硕花果画册》，子东迈应约撰文介绍。

1962年　壬寅　卒后35年

8月，子东迈应上海人民美术出版社之约撰写《吴昌硕》（"中国美术丛书"之一）。

1963年　癸卯　卒后36年

子东迈因病于9月23日在沪逝世，享年78岁。临终前，遗命捐献昌硕先生遗作百余件于吴昌硕纪念室。

1964年　甲辰　卒后37年

为纪念吴昌硕先生120周年诞辰，安吉县成立吴昌硕纪念馆筹委会，东迈之子长邺再次捐献昌硕先生遗物及遗作。

1980年　庚申　卒后53年

11月7日，日本吴昌硕胸像赠呈友好访中团数十人，由团长小林与三次先生率领来杭州吴昌硕纪念室，参加胸像赠呈揭幕仪式，并去超山扫墓。

1981年　壬戌　卒后54年

西泠印社和上海人民美术出版社合编出版《吴昌硕作品集》。

1983年　癸亥　卒后56年

11月，西泠印社举办成立80周年纪念活动，讨论筹备昌硕先生140周年诞辰纪念活动。

西泠印社出版《吴昌硕扇面画选》。

1984 年　甲子　卒后 57 年

为隆重纪念艺术大师吴昌硕先生诞辰 140 周年，由中国美术家协会、上海市文化局、上海市文联、中国美协上海分会、中国书法家协会上海分会、上海中国画院等六家单位联合主办之"吴昌硕书画篆刻艺术展览"于是年 8 月 24 日在上海美术展览馆开幕，展出先生各个时期绘画、书法、篆刻及其他作品百余件。当天上海各报都有专文，吴长邺为《解放日报》撰文以表纪念。上海影视、广播等媒体都有纪念节目，上海电视台特为制作大型纪录片。

8 月 27 日，国家邮电部为纪念昌硕先生诞辰 140 周年发行纪念邮票八枚，浙江省、杭州市及上海市邮电部门分别发行首日封、小型张、纪念币。同日，浙江省博物馆举办"吴昌硕作品展览"，北京中国美协、西泠印社亦举行纪念活动。

1985 年　乙丑　卒后 58 年

安吉县吴昌硕纪念馆落成，于 9 月 12 日揭幕并正式开放，展出昌硕先生遗物遗作，隆重举行纪念会。会上，吴长邺捐献昌硕先生遗作《墨荷》中堂、钟鼎文对联等 10 件。

2 月 24 日，浙江省余杭县吴昌硕纪念馆第一期工程竣工。

8 月 24 日，上海市人民政府将山西北路吉庆里12 号昌硕先生故居定为市级重点文物保护单位。

1987 年　丁卯　卒后 60 年

安吉县鄣吴村昌硕先生故居修复。

1988 年　戊辰　卒后 61 年

2 月 28 日，余杭县吴昌硕纪念馆第二期工程竣工，计建成昌硕先生巨型立像，于右任书墓表石刻、《饥看天图》石刻、《宋梅图》石刻和《讲艺图》石刻，并隆重举行纪念会，会上有浙江省美院院长肖峰发言。会前曾举行昌硕先生立像揭幕仪式，由县委书记王国平和吴长邺揭幕。

1989 年　己巳　卒后 62 年

9 月 8 日，安吉县举办吴昌硕 150 周年诞辰纪念，昌硕公园铜像揭幕，同时举行赠送仪式。

9 月 12 日，上海华夏实业公司出资在浦东建造的上海吴昌硕纪念馆落成开幕，并举行铜像揭幕及赠送仪式。

12 月，日本北九州市大北亭旁置立之昌硕先生铜像揭幕。

自是年至 1997 年，吴长邺八次赴日本讲学并举办"吴昌硕四代书画展"。

1997 年　丁丑　卒后 70 年

5 月，为纪念中日建交 25 周年及纪念昌硕先生逝世 70 周年，吴长邺率子赴日本神户举办"吴昌硕四代书画展"，反响热烈。